甯文創印記

閒步・梵行・奇幻・蔬食・塔羅

梵行路書系 05

梅派家風

吳迎 · 著

Ning Publication

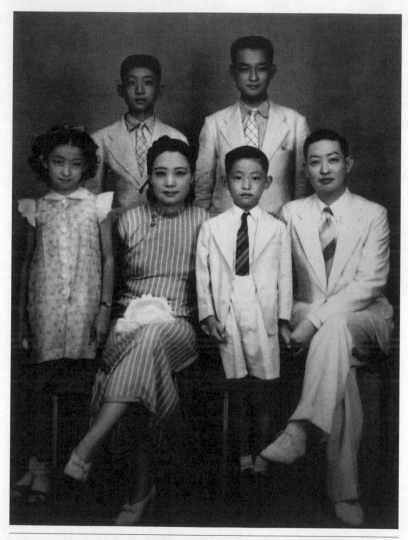

「1941年父親帶四哥和五哥在香港，母親帶著七姐和我去探望他們。
後排：紹武、葆琛，前排葆玥和我。」

梅葆玖6歲照，外婆說：「長得貴氣」，一對招風耳，略微大了一點點。
好友戲言：「耳音好啊！」

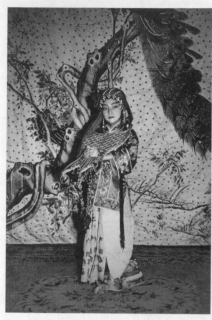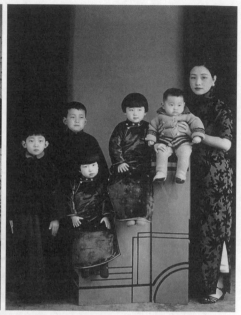

左｜梅葆玖11歲演《起解》，王幼卿老師教的。
右｜「母親為梅家奉獻了一切，她和孩子們合影。左起紹武、葆琛、葆玥、葆瓏和我。」

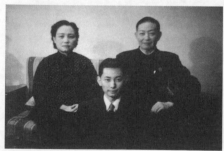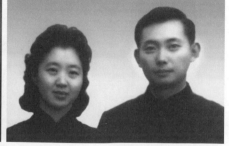

左｜年輕時期與父母合影。　右｜梅葆玖與夫人林麗源。

梅蘭芳與梅葆玖、梅葆玥 1956 年 6 月訪日演出時在日本合影。

梅葆玖青年時期。

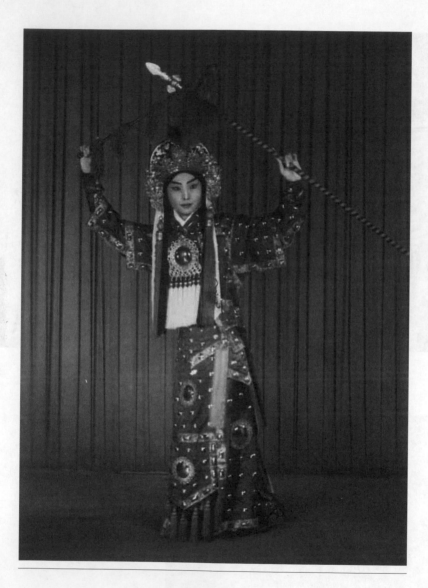

《木蘭從軍》

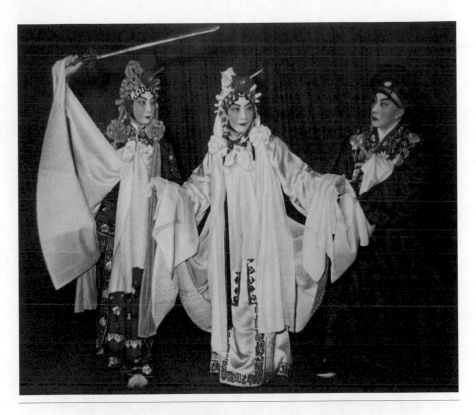

父子與俞振飛合演崑曲《斷橋》。

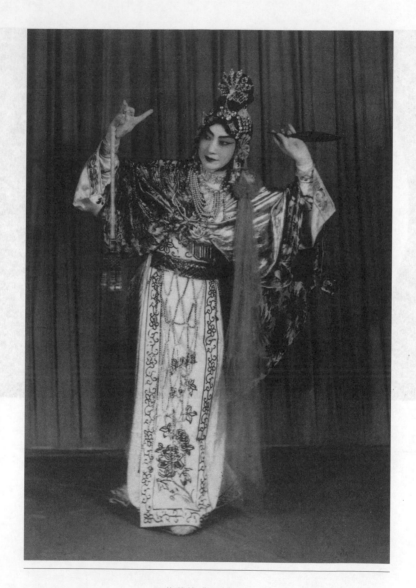

梅蘭芳《洛神》。

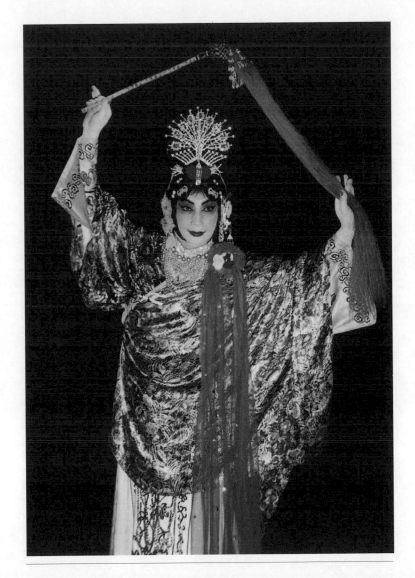

梅葆玖《洛神》。

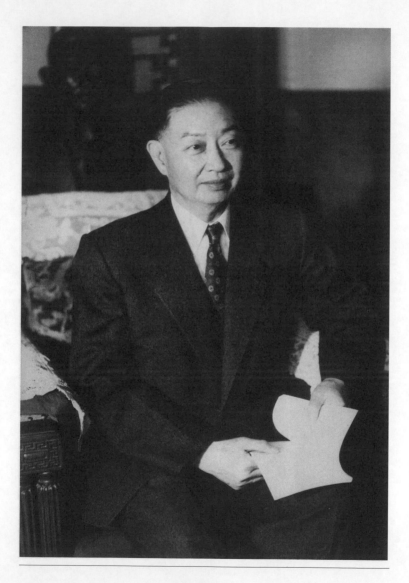

梅蘭芳在家中。

梅葆玖　邵華攝影。

梅派家風│從梅蘭芳到梅葆玖│*From Mei Lanfang to Mei Baojiu*

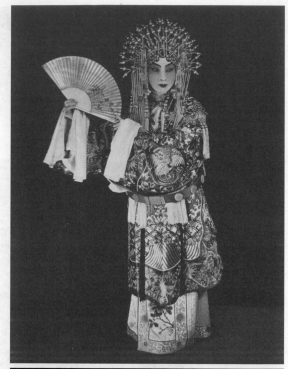

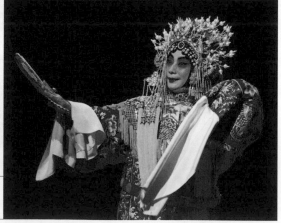

上│梅蘭芳《貴妃醉酒》。
下│梅葆玖《貴妃醉酒》。

梅葆玖《貴妃醉酒》。

目錄

前言

梅蘭芳表演藝術對世界戲劇表演藝術之影響

　　父親梅蘭芳，生於一八九四年，至今一百一十六周年了。

　　他自幼勤奮好學，磨礪進取，青年成名。他的一生頌揚美善，鞭撻醜惡，熱愛祖國，美化社會。被國人譽為「一代宗師、一代完人」，被外國人譽為「罕見的藝術上端莊正派的風格大師」、「偉大的演員，美的創造者」。

　　梅蘭芳於一九一九、一九二四、一九五六年三度到訪日本，一九三〇年訪美，一九三五年訪蘇，並先後到英、法、德、意、瑞士、波蘭、埃及、印度等國進行戲曲考察和交流，把中國人民的情誼帶給了世界人民，使中國的民族瑰寶京劇跨入世界戲劇藝術之林，並深刻地影響了世界戲劇的其他學派近半個世紀的發展。

　　梅蘭芳表演藝術對世界戲劇所產生的影響是作為中國國粹的京劇，本體的特徵而決定的。梅蘭芳努力完善了它的特徵，而達到極致的水平。

　　國內外戲劇理論家給予梅蘭芳表演藝術的歷史性的定論是：「世界上獨樹一幟的中國戲劇文化的代表」。

　　我作為他的兒子，一個京劇演員，又是由他親手培植、教育、帶出來的他的眾多的繼承者之一，以我在舞台上五十多年的實踐，談談我對這個定論的理解。

　　近二十年來，我帶著《梅蘭芳京劇團》，走了許多國家和台灣、香港地區，在國外講學、演出時，有時便裝（西裝）講解《穆桂英掛帥》中《捧印》一場穆桂英有思想鬥爭的戲，因她解甲歸田二十年，再要上陣對敵躊躇再三，唱詞是：「一家聞邊報雄心振奮，穆桂英為報國再度出征，二十年拋甲冑未臨戰陣」。下面在鑼鼓「九錘半」的節奏聲中用啞劇身段來表現她的思想顧慮，比如表示她在年輕時威風凜凜、克敵制勝，現在年已半百，敵兵四面八方殺來了，作為她左右手的戰將均已不在了，若一人上陣對敵能不能取得勝利？最後想到為國為民必須

要慷慨出征，唱出「難道說我無有為國為民一片忠心」的高腔，表現她出征必勝的決心！觀眾熱烈鼓掌達到全場高潮。

在這場戲中「一個人要演滿台」，舞台上只有一個演員，從演員的表演技巧，包括聲、色、形、神、唱、念、動作，要使觀眾覺得氣氛充滿舞台，雖然僅僅是一個人，也就像在台上湧現了千軍萬馬，滿台決不顯得有空著那個角落，相反，每個角落都在演員的表演氣氛籠罩下。我講學時，在沒有任何舞台佈景條件下表演、講解。聽眾、觀眾非常懂，非常明白，並且非常歡迎這種「引人入勝」的效果。我想我們京劇演員都能做到，因為這是京劇——我們國劇的特徵本體所決定的。在國外，還有父親的好朋友卓別林等偉大的藝術家，有類似這樣的表演，這使我有很深的感觸，在沒有舞台和化妝等相關的條件下，外國的觀眾和專家十分關注，十分入神。這樣一種學術的氛圍，是一種中國文化。

人類戲劇歷史，二千五百年曾經出現無數的戲劇手段，概括起來也就兩種，一種是寫實的戲劇觀，一種是寫意的戲劇觀。我們和外國戲劇、歌劇最大不同之處，也就在寫意。京劇的特徵：1. 流暢性：不換幕換景，連續不斷，有速度、節奏含蒙太奇；2. 伸縮性：靈活，不受時空限制；3. 雕塑性：突出人，舞台呈立體感（這是我們家老朋友熊佛西先生說的）。這些特徵，隨著時代的變化會有不同程度的改變。歷史上就有，但這都是局部的，例如，我父親一九二五年排的《太真外傳》整部戲就全是楊貴妃，我二〇〇一年排的《大唐貴妃》也是如此，四大特徵中唯一最重要的，即它的規範性（通常說的「程式化」）是不能變的，不然就不是京劇了。程式是我們的前輩們天才的創造，後繼者不斷地完善，形成一整套規範，打破了時間和空間的限制，使生活可以更崇高、更自由地呈現在舞台上。它是約定俗成，大家公認的。程式化的實質是寫意，和國畫是一個意思。

寫意作為中國民族戲曲的實質，它的涵義是廣泛的。一、生活寫意：不是寫實的生活，而是源於生活，對生活的提煉、集中、典型化；二、動作寫意：達到高境界的動作；三、語言寫意：不是大白話，是藝術語言，詞體語言；四、舞美寫意：不是實際環境，而是高度藝術水準的設計。

往後幾十年、幾百年，京劇將發展成什麼樣？即使觀眾的大多數都成了電腦螢屏前的觀眾，電腦螢屏可能已發展到能展示多維空間，但寫意的實質仍不會變的，因為，就像我前面所舉《穆桂英掛帥》為例，先人已給我們創造了一整套的規範，需要我們不斷地努力完善這種規範，而不是削弱和破壞這種規範。

父親梅蘭芳的偉大之處就在於他把這些民族戲曲的特徵發揮到臻于完美的地步，成了名副其實的大師。

梅蘭芳表演藝術對世界戲劇表演藝術的發展和貢獻是深刻的，主要表現在二個方面：

其一，寫意。梅蘭芳的《打漁殺家》，舞台上什麼背景也沒有，就憑劇中父女手中的櫓和槳的表演動作，各種程式身段和唱念的組合，讓觀眾感到一個打魚小舟正飄浮在江水中，觀眾和專家們對這種既抽象又真實的表演，感到極大興趣，最後謝幕達十八次之多，為戲劇史上所罕見。斯坦尼斯拉夫斯基說：「梅博士現實主義的表演手法，值得我們探索和研究。」「中國戲是有規律的自由動作。」布萊希特說：「我多年來朦朧追求而尚未到達的，梅博士卻已經發展到極高的藝術境界。」

數年前，我應當前日本歌舞伎名家坂東玉三郎先生邀請，去日本教授他《貴妃醉酒》。按理說歌舞伎和京劇屬同一文化源流，可是日本專家們對我父親多年精心創作楊貴妃的表演，例如上橋、下橋、觀魚、聞花等寫意的程式動作，給予高度評價。最後，坂東玉三郎先生成功地進行了演出。

最近，我看了位居美國流行歌舞劇之榜首的《貓》，舞台上呈現了各種各樣的貓式人物，這和我們京劇前輩大師楊小樓的《美猴王》極其相似。

其二，關於演員、劇中人和觀眾的關係。

在演員與劇中角色之間，西方戲劇的權威論點：一是「演員和角色之間要連一根針也放不下」，演員要百分之百地進入角色之中；另一是「要演員完全變成他所表演的人物，這是一秒鐘也不容許的事」，主張反對以感情來迷人心竅，應該以理智去開人心竅。二者理論迥然不同。

在演員與觀眾之間，他們堅信有一堵牆，這堵牆對觀眾來說是透明的，對演員是不透明的。這是一個學派的觀點。另一學派也相信有這一堵牆，但是要推翻它。他們認為反正演員及觀眾中間有一堵牆，演員必須表演得像在家裡生活一樣，不要去理會觀眾中所激起的感情。觀眾鼓掌也好，反感也好，都不要管。而對梅蘭芳來說，這堵牆根本就不存在，也用不著推翻。因為中國京劇一向具有高度的規範化，從來不會給觀眾造成真實的生活幻覺。

梅蘭芳以自己精湛的表演回答了不同學派在藝術實踐上產生的問題。梅蘭芳說：「對我們傳統的戲劇表演藝術來說，理想的方法是把內心活動的內在技藝和

外部表現技巧相結合，以《宇宙鋒》為例，我在這齣戲中扮演一個年輕的女子裝瘋來抗拒要她嫁給皇帝的父親。我在表演時，一方面裝瘋，一方面又要像演員本人那樣保持清醒。要向觀眾介紹下面我應該怎麼做，讓人們覺得我是真瘋了，而束手無策。」

《霸王別姬》是我父親親手教我，我也演了幾十年了，就像虞姬舞劍時，按當時劇情她是極度悲痛，強顏歡笑，我就不能完全進入到這感情戲中，當然也不能完全和劇中人不相干。在舞劍中，也會按程式把劍舞得很美，來一個下腰動作和劍花動作，台下觀眾還會給你喝彩叫好。比如《鳳還巢》一劇中，程母（老旦）要程雪娥（女兒）一起到朱千歲家中避難，雪娥有顧慮，用水袖一擋，面向觀眾表示，朱千歲為人不端正，到他家會有麻煩，決定不去，然後回過頭來再對程母說自己不想去。這種表演就是水袖一擋面，出了人物，然後放下水袖再和程母對話，人物一進一出運用自如。我們和觀眾之間根本不存在這堵牆，所以也不需要去拆它。

這個看似簡單的理論，可是外國戲劇界爭論了幾十年、上百年了。隨著社會的發展，尤其是高科技的發履，台上台下的融會、演員與角色之間的可進可出，一會兒進一會兒出的表演手法越來越多。這正是京劇影響了他們，可以說梅蘭芳帶頭走了第一步，將我國京劇帶上了國際戲劇舞台。建國以後，無數的後繼者，包括我在內，廣泛地出訪演出，更加深了京劇對世界戲劇之影響。

我已七十多歲了，生逢盛世精神爽。和國際接軌，說明我們國家政權穩定和經濟強盛。京劇藝術的發展和新生代觀眾的產生，人們欣賞水平不可能停留在五十年前甚至八十年前，高科技的舞美手段和音響手段完全可以為我所用，我們的目的是為了完善而不是破壞和削弱我國傳統戲劇的特徵。這種完善應該是與時俱進的。這就是梅蘭芳精神。

我這個人，吃了這碗飯，就是一個普普通通的演員，真是一個幹活的。

這本書是紀實的，給大家飯後茶餘清逸而已。

梅葆玖
二〇一〇年九月一日

序言

　　吳迎先生為葆玖著書，特地寄來樣稿，邀我寫序。數十餘萬字，細細讀來，如夏日的清風荷露，滋潤心頭。幾十年的藝海鈎沉，似甘醇的美酒佳釀，沁人心脾。而「思南路時代」那一章，更將我帶入了對往事、對故人的深深回憶中。

　　丁丑一九三七年我的父親病逝後，我家生活突陷低谷，母親李桂芬的金蘭之交梅太太福芝芳（我喚她「香媽」）和鞠鞠（香媽的母親，葆玖的外祖母）向我們伸出了援手，把我們接到了位於上海思南路87號（前馬斯南路121號）的梅公館。這一住就是十多年，直到後來我和母親遠渡重洋。正是這座三層的法式洋房，成了我少年時代的避風港灣。鞠鞠和香媽親人般的溫暖，寄爹梅蘭芳博士嚴父般的教誨，梅家兄妹手足般的親情，使我感恩終生。

　　在梅府的歲月，正是梅蘭芳博士蓄鬚明志之時。記得小樓門前的滿園春色，記得梅華詩屋的馥馥書香，記得葆玥和葆玖學戲時的琴聲悠揚，記得四哥葆琛誠摯的呵護。印象最為深刻的是，十八歲的我和十歲的葆玖一起登台在上海的黃金大戲院演出。那是葆玖和我第一次登台，他唱的是《三娘教子》裡的薛琦哥，我唱的是二本《虹霓關》裡的丫環，梅蘭芳先生則在台下當起了觀眾。唱完後，我興奮地回家向梅先生請教，他說：「你做得很好，教你的身段都做了，就是沒到家。」這句話讓我受用終生：「凡事，都要做得到家」。

　　大半個世紀過去了，昨日的光景，在耳畔呢喃，在腦海浮現。中美建交後，我才有機會返鄉探望，只是彷彿思南路的梅宅早已物是人非。後來，我每每回國，都必和梅家的親人團聚，若是能有和葆玖同台演戲的機會，更是異常珍惜。如今，唯有葆玖繼承了梅蘭芳博士的衣缽，潛心於梅派藝術的弘揚。甲戌一九三四年生，屬狗的葆玖仍健朗如昨，聲音、台風絲毫不輸年輕人，他學戲的紮實基礎和頤養之道，均可在書中閱悉。由於他年幼時就喜愛西洋歌劇，將父親由歐洲帶回的各式歌劇唱片，反覆聆聽；後又悉心研究，分析，借鑒。如今葆玖的唱法，糅合中國傳統和西洋美聲的發音，柔中有剛，剛中含柔，水乳交融，美不勝收。他的唱段，既有梅派韻味，又能表現劇中人的情感，「雛鳳」幾將「清於老鳳聲」

矣。寄爹九天有知，亦會為葆玖臻於今日的造詣而深感欣慰了。

葆玖不但繼承了梅派藝術，也繼承了父親的為人和品德。他秉性溫和，待人厚道，對藝術的追求，從不息懈。每次歡聚，我都會發覺他又有了新的發現和追求。最使我感動並難忘的是，丁亥一九四七年，我離開上海赴美求學之時，梅家兄妹都來碼頭送行。葆玖在我上船時，往我手中掖了一個小包，我就匆匆走上扶梯。船行後，打開一看，原來是五元美金。這是長輩給他的壓歲錢，是他僅有的美元，在那個時代，這是一筆很大的數目。他慷慨地全部給了我。這是多麼珍貴的友情啊。

白雲蒼狗，歲月如流，當年的總角小童如今都已白髮蒼蒼。然「海內存知己，天涯若比鄰」，葆玖老弟，希望你早日完成梅派戲曲錄音工作，我們雖遠隔千山萬水，卻絲毫也隔不斷我對你深深的祝福和殷望：生命雖短暫，然藝術之樹長青；藝途 修遠，而求索之心常在！與你共勉。

是為序。

盧燕
二〇一〇年八月
於 洛杉磯寓所

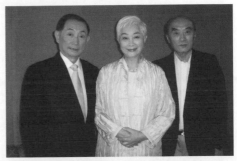
梅葆玖、盧燕、吳迎。

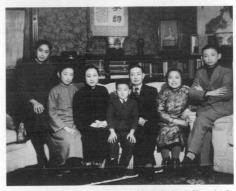
上世紀40年代，梅蘭芳的弟子中李碧慧、任永恭、王佩瑜是有學問的，出生名門，布衣布鞋，受人尊敬。圖為李碧慧在「梅華詩屋」拜師。左一盧燕，左二梅葆玥，右一梅葆玖，右二李碧慧，梅門第三代中，也有一位有學問的，她叫龍乃馨，海峽對岸的中華女兒。

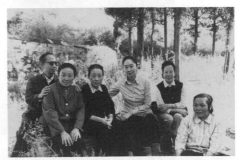
1973年，盧燕第一次回國與香媽、葆玥、范姑爺香山合影。

第一章 ── 教育會堂的談話

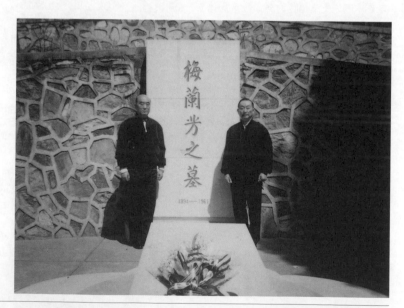

與作者吳迎在梅蘭芳墓地。那天，葆玖先生跪在墓前説：「爸，我們的《大唐貴妃》
在新建的國家大劇院開幕日首演⋯⋯」

二○○一年八月二十三日，《大唐貴妃》在上海京劇院六樓排練廳第一天「落地」。

梅先生為了《大唐貴妃》十一月一日作為第三屆中國上海國際藝術節在上海大劇院的開幕演出，提前於八月十五日就來到上海了。製作方和我商量主要演員的住宿，我認為這次演出參加者將近二百五十人，我認為動靜比較大，北方來的住處最好離排練地近一點。晚上十二點，我和梅先生通電話。他說：「這次演《大唐》是父親過世後的一次重要嘗試。動用了那麼多手段為梅派藝術服務，又要精心包裝，經費較緊，住的地方以工作方便為主。學津身體不太好，他的住房要安靜一些。」

我說：「離上海京劇院很近有一個教育會堂，普希金銅像東側，很安靜，就是不適宜接待朋友。」他說有媒體來，你看著辦，有朋友來，請他們上京劇院；請吃飯的也不要離開東平路、岳陽路太遠，千萬不要影響工作。他問我，住處有沒有衛星電視，我說那是招待所級別，沒有衛星的。他說：「煩勞你想辦法。」我心裡很清楚，這對他很重要，平時他把鳳凰台的「世紀大講堂」、「鳳凰大視野」錄下來，認真、詳細寫好說明後送給我看，與我共享之，不時還問我看後想法，已積累一百多小時了，這是我們之間除了戲以外，重要的談話興趣，一種渴望學習的情結和支撐，和藝術不無關係。

教育會堂的領導很熱心，立馬就去裝了一個「鍋」，梅先生專用。「衛星」很快就解決了，那時候私人還沒法裝「衛星」。晚上十二點，我還是照例和梅先生通電話。我說：「『鍋子』搞定了。再告訴你一個重要資訊，離住處一箭之遙，襄陽路、復興路口有一個數碼電子大廈，大的小的、各種功能、各類級別應有盡有啊！」梅先生一聽「數碼電子」四個字，笑了，這可擊中他要害了。他說：「我到上海那天，你把你的小自行車給我用，我可以隨時去『數碼電子』城，過

過癮。」

　　從北京到上海，我們固定的航班是上海航空公司FM9108，時間合適。梅先生夫婦看了506房間後，的確是小了一點，簡陋一點。梅夫人的很多朋友是酒店業的老總，很多五星級的，都可以打折，但位置都在浦東。梅先生看了看新裝的衛星接受器，立即調了調，說了聲：「排戲不富餘，就這麼著吧！燈泡換成大的，我自己買去。」到了下午，大大小小的喇叭箱、日本的CD、刻錄機，一大堆東西買回來了。真是愛好啊！發燒啊！

　　那年，上海大劇院正門還在東平路，六樓排練廳的窗戶可直望大門正道，天還很熱，第一天「落地」，看熱鬧的、各種媒體人特別多，也有上了歲數，近八十多歲的梅門弟子來看看玖弟搞的新花樣。一群善於搞笑的青年演員倚在窗前，下午一點四十分，一輛自行車從大門緩緩而進。「你們看梅老師真準時，頭上『地中海』了。」那年梅先生也六十七歲了，正經謝頂，頭髮就留剩周圍一圈，故美名曰「地中海」。

　　二〇〇一年十一月一日在上海大劇院的演出是成功的。整個一台戲，梅派的魂沒有丟，其它多種硬的、軟的包裝都是「為我所用」，沒有過分，「移步不換形」。也有人說，喧賓奪主。

　　一次次的謝幕、台上台下，都出於真心。卸了妝，佟鳳翔和郭春慧也分別把穿的戴的整理好了。我看梅先生倒沒有顯得十分疲倦，就和梅先生說：「如果香媽（梅先生母親）能看到今天這陣勢，該有多高興。」梅先生和我說：「今天的《大唐》很重要。有這種改一改想法已經二十幾年了，有意思啊！之前讓人刻骨銘心的一次演出，是『文革』之後，恢復傳統的第一次演出，因為一九六一年父親過世後，我挑起梅劇團，一年要唱二百場以上的大戲。一九六四年十月以後其實已經不能唱了，一九六六年『文革』就來了，徹底不給唱了。

一九七九年要恢復傳統戲，安排我和李萬春的《霸王別姬》做大軸、趙榮琛《荒山淚》壓軸。那天我媽也去了，以往這種情況，父親是一定會在的。真有一種前塵若夢的感覺。李萬春先生十四歲在上海就跟過我父親，他這幾十年來，事兒也夠折騰的了。李萬春先生見了我母親很客氣地說：『梅大奶奶捧我了。』我媽說：『萬春，六十年過去了，還是那樣的老話，今天是您捧葆玖了。』」說話味道，仿佛時光倒流六十年。

　　等我們吃完夜宵回到教育會堂十二點多了。梅先生說，反正晚了，再坐一會了。他拿出北京帶來的香片，要給我沏杯茶，一提水壺，沒開水。我說那麼晚，服務員也下班了，梅先生說：「不著急，我知道熱水就在這一層頭裡。」我看著他六十七歲的身子，步子挺硬朗，他拿了兩個熱水瓶，緩緩走向房門。我不禁想起杜宣先生曾和我說：「第一屆全國人大會議，梅蘭芳、老舍、阿英住一個房，梅蘭芳總是起得最早，把被子疊的像解放軍軍營的規格。輕輕地掃地，偶不防會有一個內行人才看得出來的身段痕跡，非常妙。一個房間有四個水瓶，打開水的事，一直由梅蘭芳主動承擔。」梅先生說：「那個年代外出開會、演出，他的內衣、內褲、襪子都是自己洗的。」我說：「一代文人啊！如今要找回這種味道都難了，這種味道和梅派神韻仿佛相似。」梅先生微笑點頭。

　　二〇〇八年元旦，北京國家大劇院經過試演期，正式公演，首期首日排定三場《大唐貴妃》。這資訊是梅先生二〇〇七年十月下旬電話裡和我說的。我找了上海戲劇學院戲曲分院徐幸捷院長，和他說了梅先生的意思。這次國家大劇院正式公演，打頭陣，非同小可，同時希望三場裡有一場是青春版的，由學院所屬上海青年京崑劇團承擔。改本子、排戲、舞美等等一系列的運作，馬不停蹄……。

　　二〇〇七年十二月四日梅先生再次來到上海排《大唐貴妃》，

還是上航 FM9108 虹橋機場，還是教育會堂，還是506房間，七年了沒有什麼變化，就是衛星天線系統化了，不用單設「鍋子」了，服務員已經很熟了，來往頻繁，有些日常用品，例如燈泡、音響、冰箱都存在教育會堂，系列化了，輕簡而實用，這種生活理念，有點英國化的，和當前國內大款們的排場和追求很不一樣。梅家的事，從梅蘭芳開始，都習慣於相對固定和平衡。梅劇團的同行，姜妙香（姜六爺）、劉連榮、姚玉芙、王少亭、李春林（李八爺）、張碟芬、賈世珍全都是合作了幾十年，有幾位是合作一輩子。密友中，馮耿光（馮六爺）、李釋戡（李三爺）、吳震修（吳二爺）等等都是一輩子交情。齊如山沒有留下來，很遺憾，一直在懷念之中。對於教育會堂，梅先生說：「國內外五星級的總統套房，也沒有少住，可這裡挺安靜，親友家都在附近，我去那裡騎一個自行車挺方便，沒那麼多事兒，以後也不挪了。」

我們就坐在臨窗僅有的兩把椅子上，喝著北京帶來的香片，進行了一次重要的談話。

我說：「中國青年出版社的編輯，通過《又見梅蘭芳》大型文獻紀錄片和《崑曲六百年》來約稿，出版一本關於你的藝術理念、藝術傳記之類的書。出版社很重視這件事，和我談了好幾次了。」

梅先生說：「第一，請他們別稱我『大師』，更不要做『大師』傳記。我父親是名副其實的大師，中國真正的大師不多。第二，把我自己艱辛的學藝過程，一步一步如何走過來的心得，梅派藝術為什麼要堅持『移步不換形』，京劇以後怎麼辦？如實講一講，留給下一代和喜歡中國京劇的朋友看看，這是我們願意做的。」

我說：「言之有理，一個國家大師少幾位，甚至沒有，都沒關係，以後會有的。就怕普通人心中『大師』的標準都糊塗了，那就可怕了。這本書，基本上分幾個階段：童年教育到思南路學戲時期；進

梅劇團跟隨父親演出時期;父親逝世,挑樑梅劇團時期。流水帳不報了,講幾件事兒,傳點藝,動點真格的。一九六四年起到『文革』結束的特殊時期,都採訪過了,老生常談;繼承、推廣和弘揚梅派藝術時期;《大唐貴妃》──《梨花頌》時期。將幾個時期的具體的、典型的、有趣的事兒串起來,不生硬平敘。」

梅先生說:「我生在上海,思南路 87 號時期,受的是外國教會學校的教育,和科班裡成長的演員有點不同,父親的教導又特別嚴格,好在你是知道思南路時期的那種文化氛圍的。」

梅先生又說:「你是真喜歡,一輩子在研究,和盧文勤一起寫的書,至今幾十年過去,青年演員都還在用。我們寫,千萬別言過其實!自己人吹捧自己人,會很雷人的。」

我說:「我是想通過把你的藝術心得,和你在藝術上的追求記錄下來,對當前京劇的現狀和今後的發展,給決策者和實踐者起到拋磚引玉的作用。這也是和我們的愛好者、廣大讀者的一種神交。」

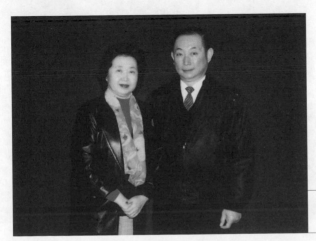

梅葆玖與夫人林麗源。

馬上英姿。

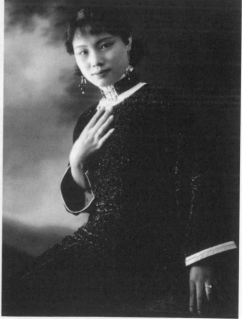

左｜與姐姐葆玥。　　**右**｜母親福芝芳。

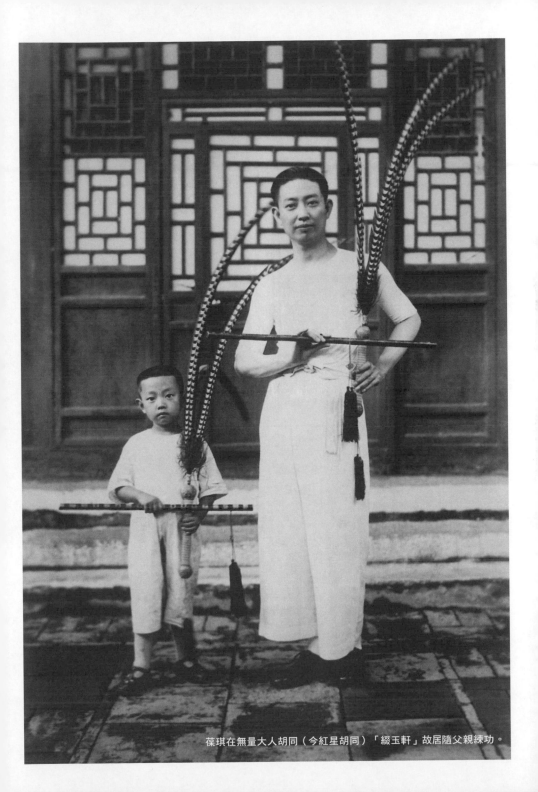

葆琪在無量大人胡同（今紅星胡同）「綴玉軒」故居隨父親練功。

第二章———

思南路年代

「我九歲，言慧珠在思南路拜我父親為師。父親已經蓄鬚明志，他親自給言姐姐說了《生死恨》。」

一九三一年，八歲的葆琪患白喉去世，一九三二年秋，梅蘭芳一家人離開了無量大人胡同（今紅星胡同）「綴玉軒」，南遷，先臨時住上海南京西路滄州飯店，十二月份全家搬入原國民黨湖南省主席程潛先生的思南路私宅，程潛說很願意租給梅蘭芳先生住。梅住87號，是弄堂的最後一幢，程住85號，第一幢是周恩來公館。一九五一年梅家開始重返北京，仍京滬兩地住，梅家人最後戶口遷出上海是一九五八年十月份，先後長達廿六年，是梅蘭芳人生最精彩的時期。我們就把這廿六年稱為「思南路年代」，是梅先生出生、學戲、成長的年代。

一、 上海思南路87號

一九七六年唐山大地震，殃及京津，梅蘭芳夫人來上海避難，住延慶路153號沈維德先生家。沈先生是心臟內科專家沈仁武醫師的兒子，沈醫生和梅家世交，梅先生幼年常詢醫沈醫生，也就過繼給沈醫生，沈乾媽待人十分和善，梅家第二代、第三代到上海全住在沈家。梅蘭芳夫人福芝芳是旗人，梅門弟子都善稱她香媽，顯貴氣。馬連良夫人（我們習慣尊稱馬家姆媽）也一起來了，還有貼身照應香媽幾十年的俞媽。香媽知道我家離沈家不遠，要我和我太太王醫生每天晚上都過去坐坐，說說話，問我一些事兒。她自從梅蘭芳故世後，十幾年沒有來上海了，一見我就問我思南路87號房子，現在住了幾家人家？室內陽台是否封了？那是梅蘭芳和梅先生幼年吊嗓的地方。思南路87號是她陪伴梅蘭芳蓄鬚明志，刻骨銘心的老家。我看著她已經佈

「1994 年顧正秋拜師，在家門口合影。左二是我，左三是母親，左四是父親，左五顧正秋，左六葆玥，左七王幼卿。」

滿皺紋的臉，不敢引起她的傷心，扯開話題，用上海話說：「七十二家房客，曾經有過一家，戶主姚文元，此公後來高升了，撤走了。」坐在香媽旁邊的沈小梅的媽媽看看我，我不響了。沈家小屋幾乎成了當年思南路客廳的縮影，那些日子，每天來報到的有香媽的乾兒子，實業家盧明悅；著名畫家張大千弟子麋耕雲；二十年代一代紅伶杜麗雲；拜過王少卿的琴票的麋家的雙胞胎；思南路的老牌友汪太太，沈小梅的媽媽。那個年代不是特別熟的人是不會走動的。我也曾請楊畹農老師的兒子楊開基去沈家，楊老師「文革」前常在梅家，幾十年老熟人了，「文革」中死得那麼冤，現兒子來見見也好。有一天突然許二先生（源來）來了，他受屈，還沒「解放」，穿了一雙兩元多的軍用球鞋，沈太太把他引到另一屋，香媽過去給了他一疊錢，香媽也曾經要我送一個大信封到東湖路馮六爺（耿光）家中，梅蘭芳一輩子的摯友，當年的中國銀行總裁，建國後任全國政協委員的馮六爺已謝世，馮家姆媽還在，已經臥病在床。「文革」抄家，抄出來的已經都是當票了。

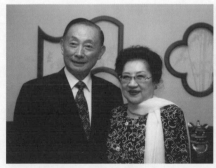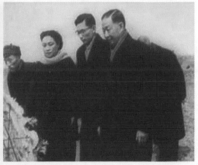

左｜「與顧正秋師姐分別近60年了，想不到今天還能在台北見面，太有意義了。」
右｜與父母泰州祭祖。

　　香媽做善事是出了名的，一九五五年梅蘭芳首次回故鄉江蘇泰州時，香媽給一位貧農的梅氏宗親，一出手就是三千元，那時的三千元啊！鄉下可以蓋一幢房子了。最特別的，前中國大戲院老闆汪其俊的女兒梅派名票汪文縵告訴我，一九五四年她父親在青海省勞改，香媽念他以前長期對梅劇團的關照，寄了兩條中華牌香煙給他，那個勞改農場可從沒見過中華牌香煙，大家分享之，不敢多說。一九八二年上海劇協舉辦梅派藝術訓練班，有一位雲南省京劇院的主演王玲學員，在公車上錢包被竊，急死人了，盧文勤先生和我時任正、副班主任，我把這事告訴了梅先生，他一聽，就拉著我找到了王玲，把褲袋裡所有的錢，數也沒數，大概二百元左右，全給了王玲，並一再叮囑王玲，不要和任何人講，這件事到現在近四十年了，我都沒有在任何場合說過。這可能是從梅巧玲、梅竹芬到梅蘭芳良善的遺傳基因所致吧。一九四八年五月二十三、二十四日，當時上海物價飛漲，民不聊生，上海人日子都不好過，梅蘭芳在天蟾舞台為上海伶界聯合會和北平國劇公會籌款義演兩天，演完結帳，匯至北平是三億七千萬元，直接匯給蕭長華，由德高望重的蕭老，分派給極為困難的伶界同行。一九九五年我在北京拜訪著名鼓師耿金群先生，他還和我提及此事

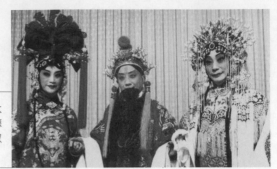

「梅強為媽媽葆玥音配像《大登殿》，左邊代戰公主是宋德珠的女兒宋丹菊，右邊王寶釵是我。」

說：「當年，我年輕，但也沒法過日子，人心惶惶，沒人看戲，我在梨園公會領到梅蘭芳大師給的兩袋白麵，不易啊！梅大爺是我們梨園界的聖人。」二〇〇八年梅先生被所住的街道社區評上「模範鄰居」，咚咚鏗網上以題為「鄰居們說梅葆玖好事做絕」的文章，我看了後在電話裡和梅先生說：「梅巧玲祖上積德啊，這可比史瓦辛格簽署發給你的美國政府大獎更棒，真正草根的香味，再填什麼表格時，一定把最佳『模範鄰居』獎給填上去，出冷門了！」多年前，我曾建議梅先生參加梅花獎和梅蘭芳金獎評比，我說，這樣你自我感覺可年輕點，對身體有益，他看看我，無語。至今連評委都沒有當過一次，他是真怕麻煩。

在沈家，和香媽說話是一種享受，旗人的語氣、語調跟一般北京人有點不一樣，香媽說起話來特別有教養，有一種《雁門關》白口的感覺，我問她：「您絨線還結不結？」我聽汪太太說香媽打毛衣，可稱名票，得到編織專家馮秋萍女士親授，可以結好多圖案和風格。她自嫁到梅家後，一貫低調，相夫教子，一點角兒的痕跡都沒有了。那年代上海上層名媛群，定期發表自己設計和製作的毛衣款式，是沙龍議題的高品位娛樂，香媽沒有發表過（發表者均有作品和玉照）她的作品，可是她給梅蘭芳、四哥、五哥、玖哥都結了毛衣、毛褲，這是她的風格。香媽問我武定西路張家的情況，張家是指上海張家花園的

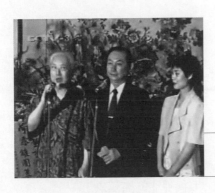

「帶弟子李勝素向君秋師哥請教。

長房長孫，Charles Zhang。一九五二年梅家北上後，香媽那條愛犬送給張家了，張家為了梅家這條愛犬，在花園裡蓋一幢木屋，同時放做生意的油漆樣品。香媽問那宅子呢？我知道她好奇這樣的豪宅在「文革」中的命運，我說：「抄家抄了三天，紅衛兵小將逼著張家姆媽把水龍頭打開取樂，因為那些水龍頭很特殊、很名貴，張家伯伯早就去了香港。前幾天，我和玖哥曾經去看過她們，張家姆媽好不容易獲准去了香港，小妹嫁人了，小弟一直和我有來往，那幢房子還好，中西女中的薛校長住在那裡，我想會保護好的，小弟就住木屋了。」我看香媽搖頭無語說：「我隨便問問。」

　　二〇〇八年北京奧運，張家小弟作為貴賓，回國參加奧運開幕式，路過上海，問我：「有沒有機會看看玖哥的戲，我們太想看了。」我想「我們」是指對「文革」不理解而出去的那一群人，一群梅迷，他們真是非常想找回以前的感覺。好些人應該是梅蘭芳《舞台生活四十年》中提到「上海張園」當年那些高端人群的後代，他們想找回對梅蘭芳的感覺，找回他們所崇敬的陳毅市長的感覺，何等可貴！我和張家小弟在南京西路張家花園的舊址，如今的張園 —— 海港賓館，吃了中飯，我特地帶了一本梅蘭芳《舞台生活四十年》，將其中一九一四年梅蘭芳遊張園的記載給他看看。我說：「如今『張園』牌子又掛起來了，我和玖哥還來照過像，您們家老祖，居然要梅蘭芳打

炮（首演）前一天，先在張家花園唱一天堂會，那對戲園子的市場壓力可想而知，太過分了吧。」他笑笑說：「祖上所為，與我無關，我們還是談談現代的事吧。」一百年前的海派文化和京派文化是很不一樣的，近百年前的梅蘭芳如果沒有勇氣接收當年海派文化的挑戰，也成不了一代宗師的梅蘭芳，青年時代的梅先生如果沒有海派文化的薰陶，也成不了現在在七十五歲的嗓子、還撥兒亮的梅葆玖。

我和張家小弟說：「從梅蘭芳到張家花園至今要近百年了，百年滄桑，梅蘭芳周圍的人與事可以拍一部電視劇，如今一些梅門第三代弟子，拜過梅先生的大多是北方的，她們完全不懂梅蘭芳周圍的人與事，缺乏感性的文化意識，就很難達到第二代那個水準。」張家小弟說：「中國的事，很深很深，美國沒有。」我說：「我每期都要很仔細看的台灣的《傳記文學》，主編成露茜說：『在美國真正能搞懂中國的人幾乎沒有。』真到位。美國一共才二百多年，他們應該尊重『長者』。一九三〇年梅蘭芳訪美半年，所造成的震撼，不單單是台上的玩藝兒，台下還有很多事情，很多專訪，很多交流，其實是東方文化對百老匯文化的較量。」二〇一〇年五月二十五日上午美國國務卿希拉蕊在「中美文化交流高層磋商機制成立儀式」上跟梅先生說：「一九三〇年梅蘭芳訪美是中美文化交流史上的重要標誌。」

香媽自幼在南城滿族旗人的大雜院長大，母親懷著她離開了不上進的丈夫，她的母親受盡磨難，沒有文化，但為人正派，有俠義之風，號稱福大姑。香媽童年鄰居夥伴，按梨園習俗都嫁給梨園行，果素英嫁程硯秋，馮金芙嫁姜妙香。她們母女二人，相依為命，十六歲由老師吳菱仙介紹給肩挑二房的獨子梅蘭芳，因梅蘭芳結髮妻子王明華的一雙兒女死於麻疹，長輩同意梅蘭芳再娶一房，生兒育女，王明華也同意，以彌補她本人未能盡到的責任。那個年代，不管是誰，不管台上有多好，不能生育，在平常人家也是一個大問題，梨園家庭的梅蘭

芳也不可能例外。王明華同意香媽進門，二頭大。香媽為梅家獻出了全部身心，她以當年的倫理標準為這個家庭奉獻了一切，婚後十四年中先後生了九個子女，頭兩個，一男一女；第三、四、五均為男孩、葆琪、葆琛、葆珍（紹武）；第六、七、八均是女孩，葆玥、葆瓏；最小的小九是梅先生葆玖。我曾問過梅先生：「你們家不是沒有錢，兄弟姐妹九人之多，還不包括王明華生的永兒、五十，什麼道理就四哥、五哥、七姐和你成人，其它都沒有保養好呢？如果在現代社會，梅蘭芳對子女的責任要引起責疑的。」梅先生說：「這和當時整個社會，不重視衛生是有關的，因為都是流行病。如果現代的 SARS，或流感，發生在那個年代的話，也不知會造成一個什麼樣的慘局。我父親實在太忙，要養活班裡一大幫人，必須經常唱，甚至日夜兩場，園子堂會兩頭趕，也不無關係。三哥葆琪，一雙大眼睛像我父親，很得寵，父親練功都帶著他，又送他到外交部街小學讀書，他聰明超凡，自幼就看得出接父親班的苗頭，可是到了八歲，流行白喉，空氣傳播，不治夭折。如果沒有白喉，我可能和四哥、五哥一樣做我想做的工程師了，我們今天就在工程師協會見面了，小時候也不用如此辛苦地學戲了。」我說：「是啊，三哥那麼好的條件，和李世芳年歲相當，形成梅派藝術，牛市『雙肩底部』，反彈勢頭，可想而知，『四小名旦』的推選又會出佳話了。」梅先生說：「所以啊，我八歲也犯病了，你看這相片，我染病在床，葆玥在旁陪伴，醫生驗查後說是白喉，母親一聽『白喉』二字，就倒在地上了。」

　　梅先生說：「思南路87號年代是父親一生最精彩，最有意義的時期，在國際文化偉人中，也是很少的，它是我們的精神財富。」

　　八年抗戰，為了表現中國人民的氣節，梅蘭芳蓄鬚明志，謝絕舞台。以前梅家老朋友、後任汪偽政權宣傳部長諸民誼要求梅蘭芳在南京、長春和日本東京演出，以慶祝「大東亞戰爭勝利」，被梅蘭芳

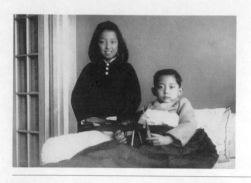
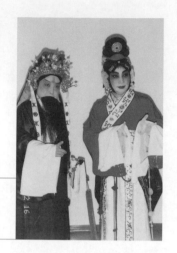

左｜「我八歲時也犯病了，床上還擺弄飛機模型，
葆玥在陪我。」在思南路87號4樓。
右｜與葆玥合演《西施》。

堅決拒絕。隨後日本軍需部山介部長又上思南路梅家，梅蘭芳在無可
奈何之際，冒生命危險連打三針傷寒預防針，強使體溫高達40度，
以重病為計，堅決拒絕。這事就發生在思南路87號。為了激勵人民
抗日熱情，梅蘭芳創作和演出了至今仍長演不衰的梅派愛國主義名劇
《抗金兵》（一九三三）和《生死恨》（一九三四）。首演都在上海
天蟾舞台，當年十分轟動。他青年時期所追求的提高京劇的社會作用
的理想，思南路時期得到了較好的體現。

　　梅蘭芳戲曲表演藝術體系在同期得到了國際認同。一九三五年三
月十二日至四月二十一日，梅蘭芳率團從思南路87號出發赴俄羅斯
演出，並進行一系列學術講座和研討，震驚了許多世界著名藝術家，
他們紛紛趕抵彼得堡。繼梅蘭芳在一九三○年成功訪美，獲兩所大學
榮譽博士學位後，到一九三五年訪俄，建立世界級的戲劇表演藝術體
系，使我國以京劇為代表的，以寫意、虛擬、程式為手段的中國民族
戲曲真正走上國際舞台。

　　一九四二年至一九四五年，就在思南路87號「梅華詩屋」的書
房中和花園草坪上實實在在地造就了一大批第二代京劇旦角表演藝術
家，如李世芳（小梅蘭芳）、言慧珠、張君秋、杜近芳、李玉茹、童

芷苓、白玉薇（現在美國）、顧正秋（現在台灣）、楊榮環、陳正薇、沈小梅、梁小鸞、陳永玲和梅葆玖。美國奧斯卡獎終身評委盧燕，在這故居中居住了十四年。梅門弟子111人，一部分學生都曾先後在87號，和老師朝夕相處。

在思南路87號，梅蘭芳還結交了許多國外著名表演藝術家，如一九三六年二月九日在思南路接待了美國著名表演大師卓別林和夫人，老朋友相會，梅蘭芳陪同他觀看了馬連良主演的《法門寺》。一九三七年二月十七日，英國著名戲劇家、世界反帝大同盟名譽主席、七十七歲高齡的蕭伯納來訪，臨別時，梅蘭芳向蕭翁贈送了一套京劇臉譜和一件戲衣。同年六月，梅蘭芳應邀赴英國考察戲劇時又和美國黑人低音歌唱家羅伯遜交流心得和歌唱經驗。

在二樓「梅華詩屋」書房，梅蘭芳經常會聚畫師、畫友湯定之、吳湖帆、李拔可、葉恭綽、陶道遺等。一九四五年春，他完成《達摩面壁圖》並題了語意雙關的一偈：「穴居面壁，不畏魍魎，壁破飛去，一葦橫江。」以此表達自己在生活困境中的樂觀情緒，以及對抗戰必勝的信念。為了生活，一九四五年四月在福州路都城飯店舉辦畫展。梅氏名畫《春消息》梅花圖，是在一九四四年冬，梅蘭芳在家從收音機內聽到日本吃了一個敗仗的消息後，即性發揮而作，以預示勝利的快要到來，梅先生以小書童身分磨墨參戰。

思南路87號，這幢難得的、極有意義的文化建築還在，在拍攝電影《梅蘭芳》時，攝製組去看了三次，已經完全商業化了。只能另外選了原湯恩伯公館拍攝。那幅很有意思的《鴿子》，沒用上，遺憾，它只能掛在思南路。當年我對這幅掛在牆上的《鴿子》，印象特別深刻，這不是一幅畫，這是一幅與鼻煙壺裡的畫一樣的古董，是馮六爺（耿光）一九三○年左右梅蘭芳不養鴿子以後，送給梅先生的一件古董，是一個方形的鏡框子，裡面畫著一對鴿子。畫地是黑色的，鴿子

是白色的，鴿子的眼睛和腳是紅色的，畫在內層玻璃上，出自清乾隆時代西洋名畫家郎世寧的手筆，這幅畫很特別，梅蘭芳十分喜歡，不時會對著它看看，梅蘭芳說：「有些事情真是不可思議的。一種小小的飛禽，經過偶然地接觸，就會對它發生深摯的情感。等到沒有時間跟它接近，就由它的畫像來跟我作伴。這大概也許是因為我們的在性格上頗有相似之處的緣故吧。」

這件古董不算特別名貴，意思很深，梅家南遷北歸都帶著它。我記得一九五一年《舞台生活四十年》由平明出版社出版的第一版，這個版本裡還有這幅畫的照片。籌備電影《梅蘭芳》初期，根據合同，我會對主要演員談我對梅蘭芳淺薄的認識，孫紅雷先生他所扮演的邱如白是「綴玉軒」梅蘭芳多位好友的共性人物，不是齊如山先生，也不是吳二爺或李三爺和黃秋嶽。我和孫紅雷談話時間最長，大概是兩天，孫紅雷先生很用功，有錄音，還不斷地記，關於這張鴿子的畫，他問得很詳細，這很能說明梅蘭芳和「綴玉軒」友人之間心心相印、共同追求的文人風采。馮六爺對梅蘭芳的昵稱「傻大爺」或「傻大」都很有意思。我們國家現在提倡和諧社會，人和人之間的友情、尊重、和睦一定會深入人心，這是現代文明之必需，也是產生新梅蘭芳之必需。這話我和孫紅雷先生談過，他很同意，也講了多前年碰到很不和諧的人和事，有的還關係到梅門弟子，當然已過去好些年了，相信人在國家意志倡導之下也是會變的。

長年來，我有時候思考能力不及，碰到難題了，出家門左拐，獨自遛達思南路，找找回憶，梅蘭芳讓我開竅。尊敬的讀者來上海旅遊，可以到思南路走走，儘管面目全非，可畢竟中國的梅蘭芳在這兒待了二十六年之久，隨著社會不斷進步，「商業化」一定會淡化、淡出，回歸文化的，一定會有人為過於商業化而自責。

為了籌備拍攝文獻紀錄片《又見梅蘭芳》，二〇〇四年六月六日

電影《梅蘭芳》有故事片的規律，
紀錄片《又見梅蘭芳》那就完完全
全真人真事了。

下午梅先生約我一起回思南路87號看一看。我準備了每層的平面圖，
複印了若干份，每一件事發生在哪一個房間，有根有據。梅先生指著
三樓寬敞的過道說：「父親教盧燕的《虹霓關》就在這兒。那時候我
還看著好玩。」中央新聞電影製片廠製作的、文獻性的紀錄片《又見
梅蘭芳》，梅先生特別重視，他和我說：「故事片和電視劇，合同你
都簽了，那都是藝術片，影視界有他們一套，人物、時間、地點不可
能完完全全符合歷史的真實，是要經過藝術處理的；國內、外那麼多
梅派愛好者，對我父親都很瞭解，好些都是二代人、三代人的交情，
他們不瞭解，會產生疑問的。《又見梅蘭芳》由我們和盧燕姐直接參
與，完完全全根據歷史真實拍的片子，也要請大家都去看。你一定要
多上心。」梅先生說這些話時很認真，我看看他，真像他父親啊！

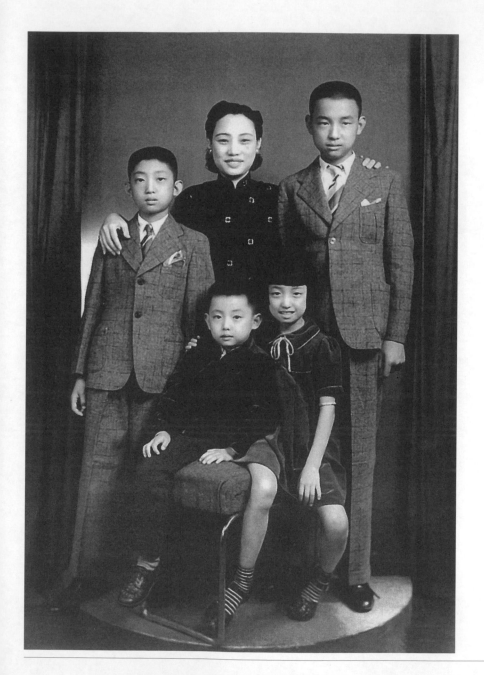

「1939年母親與我們兄妹四人在上海合影。」

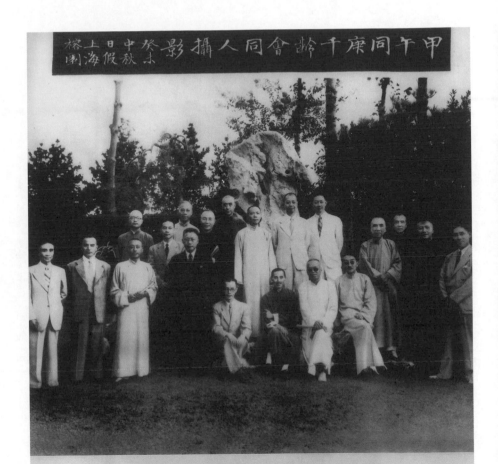

甲午庚同千齡會同人攝影癸未中秋假上海塔園

梅蘭芳　席鳴九
蔡聲白　張旭人
陳少蓀　徐光濟
秦清曾　李祖夔
張君謀　范烟橋
孫伯繩　興湖帆
周信芳　楊清磬
陸兆麟　汪亞塵
　　　　陸銘盛
　　　　鄭午昌
　　　　章君疇
　　　　汪統長

從未發表過，1944 年極其珍貴的 20 位 50 歲屬馬人 1000 歲「千齡會」合影，
他們中的每一位愛國者都是歷史的縮影。

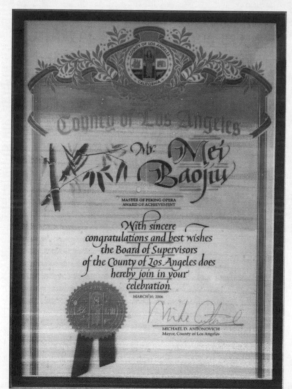

上 | 1930 在美國出的「梅蘭芳博士」金幣正反面。
下 | 美國政府頒發給梅葆玖，由史瓦辛格簽發的「美國政府大獎」證書。

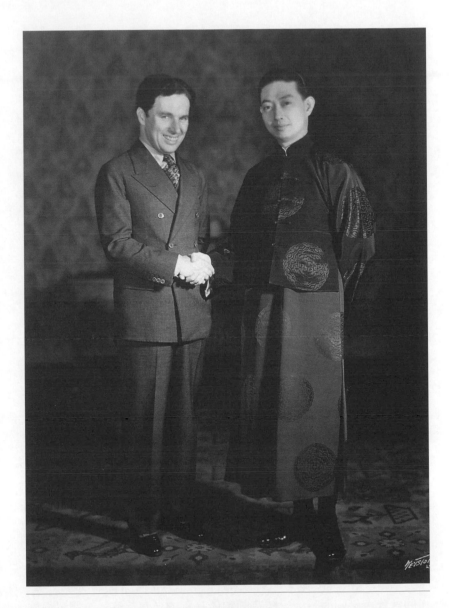

梅蘭芳與卓別林合影。

二、 出生時父親不在家

「一九三四年三月廿九日，我生在三樓媽媽的床上。」

我問：「廣慈醫院那麼近，為什麼不去醫院。」

「我母親生了九個兄弟姐妹，我最小，名曰小九，好像都是在家裡接生。」

我說：「可能是你外婆，靳靳太有能耐，太固執，又自信。說上房就上房的老太太，活在今天的社會，可能會和鄭鳳榮一樣，打破女子跳高世界紀錄的。」

「我出生那天，父親不在家中，他在武漢演出，碰巧戲園失火，他把那一期包銀的一部份，都救濟同行底包。至今七十年過去了，我到武漢演出，當年底包演員的第二代、第三代還和我談起這件事。他從武漢回家沒幾天，河南又發大水了，又去河南開封救災義演十天，救災剛完，又接受蘇聯邀請，去進行那次極為重要的演出和學術研討，這就不用寫了，好多書都有記載。我們這本書，你和編審把把關，不要炒冷飯。」我說：「梅蘭芳的冷飯太多了，你炒我炒越炒越離奇。冷的蛋炒飯，重新再炒，吃起來有股蒿味，如果亂加調料，就沒法吃了。」

「我生下來就是這個環境，父親太忙了，演出是不斷的，經常逢到假日，日夜兩場，有時還得雙出。梅劇團一九二二年成立時姚玉芙是管家，姚先生也是陳德霖六大弟子之一，他在當年算是較有文化的，他曾自修數學，會代數，在戲班裡，很了不起，和梅蘭芳私交很深，我們公稱『姚叔叔』。姚玉芙排戲碼很有學問，雙出的話，一齣崑曲《費貞娥刺虎》，一齣京劇和蕭長華的《女起解》，觀眾很歡迎。兩齣戲的風格完全不同，雖然票價很高，但市場還能接受，梅蘭

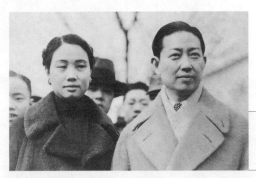

「我出生那年，父親演出十分繁忙，母親去碼頭接父親。」此影私人珍藏，從未發表。

芳在一九三四年二月份的票價，最高到四元六角錢，大概合當年小學教師一個半月的工資，賣座太好，還得加坐，仍滿足不了，門外觀眾吵鬧不休，戲院老闆只好再賣站票，一位一元二角錢，劇場內水泄不通，真是『風景』奇特！這場面，這效益除了得益於『梅黨』高手策劃外，李春林、李八爺（當今程派名教師李文敏的父親）、後台管家、導演高手，也是重大因素。李八爺文化不高，甚至識字不多，但他對市場訊息、觀眾心態，瞭若指掌，最難得是他老人家對演出劇碼、角色、舞美，都拿得起，包括場面，是說全場的高手。他在後台高凳上一坐，一把小茶壺，台上『馬前』、『馬後』調度自如，如有那位配角演員來不了了，不管什麼行當，他一抹就上去了，真了不得！現在劇團裡幾乎沒有這樣的高手了，教學體制也不可能培養出這等人才。李春林先生還曾在我父親上世紀八十年代在上海《槍挑穆天王》劇演出時演過楊六郎，那天演員因病不能上台，李先生說：『救場如救火，六郎由我來演。』在一點都沒有準備的情況下，就由他來演。那時他已是六十多歲的人了，上台開打照樣翻『槍背』，動作又乾淨又漂亮，簡直和年青演員一樣，全場都給予熱烈喝采。這使我非常感動。他作為一位舞台監督，不單要把好場，全劇演出角色（除旦角外）他都會。任何一位角色遇到問題他都能來演，這樣全才的舞台監督，真使我無限敬佩！我們要學習他救場如救火的崇高藝術精神。排一齣

新戲，或改編，或恢復傳統老戲，按當前舞美條件及觀眾審美要求，導演是需要的，最好是能像李八爺那樣，同時具有現代意識的，排出來的戲，一定是名副其實的京劇，如果請一位不懂四功五法的，或者是沒有流派意識的，那蒙人只能是一陣子。」

「母親管家井然有序，用錢很省，聽說一九二九年父親給她的家用，她花了一半，這是馮六爺說的，馮六爺他是中國銀行總裁，數字概念特別清楚。母親真是一位賢妻良母，雖然也是唱戲出身。」

我說：「生你的那張床，泰州梅蘭芳紀念館成立時，四哥（梅葆琛）作主，作為梅蘭芳的遺物，送給故鄉紀念館，留作紀念。泰州『梅蘭芳紀念館』的字是李先念主席寫的，李先念和梅葆琛是嫡親連襟，四嫂是林佳楣同志的妹妹。北京護國寺的『梅蘭芳紀念館』那幾個字是鄧小平寫的，國家領導人和普通戲迷一樣，喜愛梅蘭芳。梅蘭芳是中國傳統文化的一個符號。」

我又說：「那張床的半圓形床頭板上，若干年後，是否類似蕭邦故居所陳列那樣，寫上『梅蘭芳用床，梅葆玖生於此床』。」

梅先生又笑了：「不要，梅蘭芳、蕭邦都是真正的大師，我不是，我是幹活的，不要增加我的負擔，想太多了身體會不好的。」

回到前面，梅先生出生時，梅劇團在武漢演出，帶的是譚富英、金少山，四十餘年前我曾討教過「漢口梅蘭芳」南鐵生先生，他說那次梅蘭芳曾和譚、金唱了《二進宮》。我想這應該是梅蘭芳最後一次唱《二進宮》了，可惜當年沒有錄音，《大保國》、《二進宮》同天連著唱，梅蘭芳沒有過，從來沒有過。《起解》、《會審》也從來沒有同天連著唱過。我和梅先生說：「《大保國》、《二進宮》一起唱，你年輕時可沒有少唱，和奚嘯伯、王琴生、王泉奎。我就保留了你一九五一年的一個錄音。『王派梅唱』，如今青年演員問我要梅派《保國》、《二進宮》資料，我給的都是這個錄音了。」

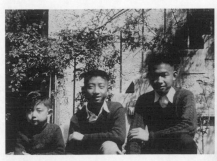

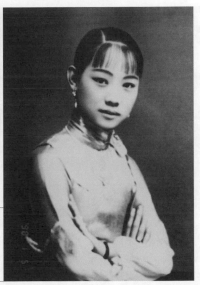

左 | 兄弟三人，左起梅葆玖、梅紹武、梅葆
琛在思南路87號台階前。
右 | 「母親嫁到梅家時留影。父親蓄鬚明志
年代，最堅強的是母親。」

　　梅先生說：「張晶在長安大戲院的《保國》、《二進宮》，我和
寶寶（沈維德先生）一起去的，寶寶親自錄了一份完整的像，老生是
杜鵬（中國戲曲學院教授，研究生班主任），花臉是孟廣祿，很好，
還是有一點點不一樣。」

　　我說：「你耳朵真尖，《二進宮》下句中的兩個小節，和《保國》
重複了，我借用《祭江》，略動了一下，這是我和張晶在電話裡說《保
國》、《進宮》，解讀你《保國》、《進宮》的十個重點時順便說的，
電話錄音還在。我一直藏好這類錄音，翻成 MP3，有疑義，可查對，
梅派是嚴肅藝術。梅派的《祭江》、《祭塔》，那麼好的唱，現在沒
人唱了，可惜了。」

　　為了這本書對內行也能有點用，我們取得了共識，一定靜下心
來，把從「王派梅唱」過渡到「融梅、王於一家」，對如何用嗓、演
唱技巧，系統地談一下，拋磚引玉，對青年演員、戲校同學是有幫助
的，再不做，要流失了。這是這本書的重要部份。

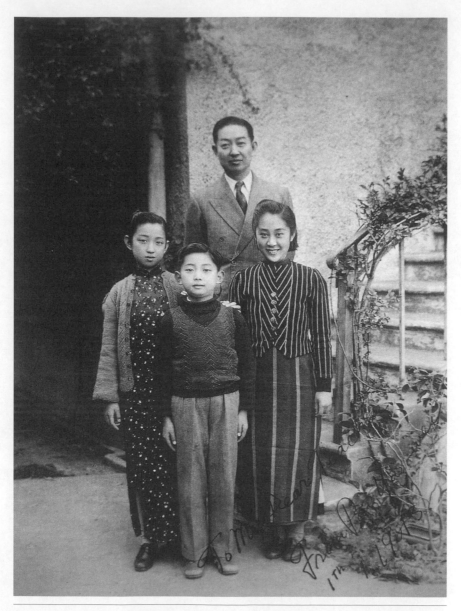

白玉薇是梅門弟子中英語說得最溜的一位布衣女子，拜師那天與梅蘭芳、梅葆玥、梅葆玖合影。
「白姐姐90歲時，我們在美國重見了。她在海外50多年培養了不少梅派接班人和愛好者。」

上｜「平常照相時，父親總是喜歡很隨意地站在邊上。中間是言慧珠和葆玥。」
下｜「陳正薇在思南路拜師那天的合影。前排中間是正薇，後排左邊是我，右邊
是葆玥，中間是言姐姐。」

三、 七十五歲的嗓子

　　二○一○年春節前幾天的一個深夜，著名民歌歌唱家胡松華先生打電話給梅先生，直入主題：「七十五歲了，又唱假聲，應該說難度比真聲更大，你是怎樣找的，水音還挺足，有點奇了。」胡松華先生的《讚歌》，從建國十周年《東方紅》至今，紅了五十年了，他的疑問是學術性的。梅先生說：「最近，我也和身邊的人研究，想有一個較科學的答案，不單是『牛排＋蘋果＋睡眠』形象化的了，好在過幾天全國政協又要一起開會了，見面，我也要向您請教，您前幾天的唱，聲音還那麼棒。」接著梅先生就給我掛了電話，說了這事。

　　這個題目是我們三年來常談的，每次的演唱，他總要問我怎麼樣，我說連《宇宙鋒》原板第一句「發恩德」的「發」字都可以不毛，「發花轍」啊！

　　有不少觀眾和愛好者問梅先生：「您老七十五歲了，聲音是怎麼出來的，水音還挺足。」

　　梅先生總是很平靜地說：「小時侯王幼卿老師教得好，父親引導得好、教得好。再有一點，要喜歡音樂，民族的、通俗的、西洋的、古典的，我都喜歡，都有借鑒。平時少生氣，不要不高興。多吃蘋果。」從我而言，對葆玖先生從認識、共事五、六十年。打李三爺（釋勘）給我寫條子，引見楊畹農老師，先後學了十年，從倪秋萍老師學了四年，和盧文勤老師合作寫《梅蘭芳唱腔集》前後四年，為了繼承傳統，多少做了點實際的事。最犯難的，算是這次電影《梅蘭芳》，有十齣戲的片斷，請梅先生配一九一六～一九三○年之間梅蘭芳的唱念。難題啊！畢竟梅先生當時已經七十三歲了。

　　二○○九年中國電影華表獎揭曉，電影故事片《梅蘭芳》得了故

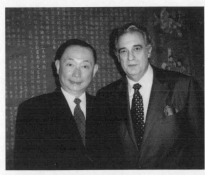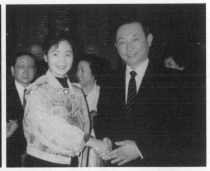

左｜多明哥每次來中國或梅葆玖出訪，有機會兩人都要見見面。
右｜1987年，鄧麗君説：「我也想學點國劇梅派的唱。」梅葆玖説：「您回來開演唱會，我一定捧場。」

事片大獎、導演獎、女主角獎、新人獎、技術獎，五個獎。我當晚沒有給梅先生打電話，我把發獎晚會全錄下來，事後再交給梅先生。給陳凱歌導演發了一個短信，謝謝陳凱歌導演在發表得獎感言的最後，特地說了一句「感謝梅葆玖先生」。今天證實了我們「不干預」的做法是對了，電影有電影藝術的規律，我們不太懂。為此，我們專門看了國際上得過大獎的人物傳記故事大片《莫札特》（阿瑪迪斯）、《巴頓將軍》、《甘地傳》等等，發現和我們的《梅蘭芳》異曲同工，真真假假，根本上為主題服務，為觀眾服務。

為了梅派藝術在電影中不失真，也不能落到陳凱歌導演十幾年前另一部得了戛納獎（坎城影展金棕櫚獎）的電影《霸王別姬》中的京劇表演，其京劇專業水準遠低於電影技術水準到了不相稱的地步。梅先生特地寫了一張委託書，委託我作為合同上的總策劃人，進入攝製組，對京劇藝術部份承擔責任。我雖然學習梅派藝術也近六十年了，見過真佛，但畢竟是外行，所以我又特請遲金聲老師對當年的前後台、戲班的一切規矩，把把關，遲老師八十多歲了，還親自到了片場。

　　中影集團的啟動是二〇〇七年一月二十日，韓三平先生傳達了廣電部對電影《梅蘭芳》的期望和開展的步驟。梅先生（京劇藝術總監）、杜家毅（總製片人之一）和我參加了會議，主創人員也給我們一一介紹了。晚上韓三平先生在中影集團請我們晚宴，其中小米粥和老玉米、多種北方水餃對我們上海人來說，印象深刻。

　　二〇〇七年三月廿日陳凱歌導演帶著全體主創人員到上海看外景，晚上七點半在和平飯店北樓1110室召開會議。會上導演和我說：「電影中可能有十齣戲的片斷，有京劇、崑曲；有念、有唱，梅先生你們是怎麼安排的？」我說：「應該是梅先生自己來比較合適。」導演用字字有聲的習慣和我說：「一位七十三歲的老人唱電影中十六歲的李鳳姐、十七歲的蘇三、十八歲的杜麗娘您看如何解釋？」我說：「特異功能！」導演急了：「不開玩笑，吳先生，其它事好商量，這件事要請您做做工作了，聲音製作是在日本完成的，那麼大的功率轉換，原聲可不能有一點瑕疵。」我還是說：「特異功能，帕瓦羅帝屬牛，也要七十了吧，怎麼樣，梅先生和老帕一樣，盡吃牛排和蘋果！」我說：「明天去淞江基地我帶一個最近梅先生唱的《太真外傳》CD，西皮、二黃、反二黃各種板式都有了，你們仔細聽聽，最終選擇，我們還是聽您的，這是規矩。」晚上十一點多了，我走出和平飯店的後門的滇池路上，這兒拍電影時要封馬路，搭出一個一九三〇年的紐約49街。三個多小時的會議，談了那麼多事情，電影真是夠麻煩的。我心煩，真想到思南路獨自走走，梅蘭芳的才智會幫助我。

　　過幾天，回到北京，導演和陳紅笑著跟我說：「CD聽了，配音非他莫屬。」我說：「客氣！客氣！」導演說：「梅先生的聲音怎麼能練成這樣，女高音歌唱家到這個歲數都不可能，何況男的假嗓子。」陳紅笑著說：「功夫唄！」是啊！功到自然成。

　　晚上，我和乾面胡同梅先生家掛了電話，梅夫人接的，梅夫人很

和陳凱歌背靠背，一點通。

少過問劇團或者電影的事，和以前香媽一樣，她要我回家吃飯，我說不了，請梅先生晚上到北影來一次，我有事請教。

梅先生到北影「大公雞」紅樓招待所，已經九點半了，我已習慣，這是他精神最好的時刻。那天，我們談到深夜，他開了那輛特別經得起碰撞的，北京市很難得有的瑞典進口豪華 VOLVO 車，我們在新街口附近吃了一點夜宵，然後他再把我送回北影。我們進了北影大門後，院內幾乎沒有路燈，古樹參天，很有點驚險片的意思。他和我說：「晚上，你就裡邊待著，不要出來。」我說：「明白了，我也沒地方去，一般拍鏡頭都是晚上，我跟著學習、學習。」梅先生說：「陳導演很認真，很好，很客氣。」我側臉看看他，多坦蕩，真像他的父親啊！

這天的談話很重要，談話的環境也好。

我把導演對請他配唱的決定告訴了他。梅先生淡淡地說：「沒事兒，都是打小學的，樂隊方面，你跟大龍（舒健先生、姜鳳山老師的外孫，現在梅先生專用琴師）好好安排，就用梅劇團的，都是熟手了。」

我說：「時光倒流九十年，樂器要全部根據一九一五年代的複製，小鑼直徑一定是十五公分左右，才能出這種奇特的聲音，銅質更重要，要找老人，我們會根據一九二〇年唱片來模擬。反復試驗，整個

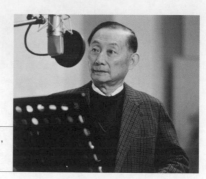

為電影《梅蘭芳》給當年20歲的梅蘭芳配唱，
難題啊！

電影有關京劇內容的，回歸歷史真實，必須十分嚴肅，不然就會和如今影視劇中的京劇鏡頭一樣，外行看了很可笑，內行看了很假，很滑稽，電影質量也大打折扣，我們不會那樣！唱方面，孟小冬請珮瑜，我跟她說了。你父親的唱，你看……。」

梅先生說：「唉！說來話長，還不是靠小時候那點幼功，和父親過世以後，每年幾乎二百場以上大戲的演出，《鳳還巢》算是『息功』戲了，這是實實在在的鍛鍊和積累，那時候到春節，一天上午、下午、晚上唱三場，對二十幾歲的我，練人哪！」

我說：「擔心的是音質在電腦上的反應，頻率、振幅要求很高，國產大片要趕上國際水準，在技術上，無論是照明、音響、佈景都是偏軟的，這次中影是下了大決心了。海內外同胞，你們家那些老朋友、老世交的後代，分佈港台、世界各地，紛紛和我聯繫，看電影、聽梅韻，望梅止渴啊！」

梅先生說：「我要靜養，我會把應酬儘量減少的。車也少開。錄音大概需要多少時間？」

我說：「兩個星期以上，準備一個月吧，因為錄音棚也不是我們長租專用的。」

二○○七年正月初五下午陳凱歌導演和我們確定錄音的戲碼，正月十二日晚上開始錄音。每天導演比梅先生來得都早。第一天導演晚

飯也沒吃，打扮休閒，沒有穿襪子（襪子是考量男人穿著的重要標誌），陳紅照顧得無微不至，錄音室小桌上放了帶殼的煮花生和乾果、牛肉，沒有小酒。我不想多說話，導演說：「我洗耳恭聽吧！」我知道他最擔心的是速度，原先我給他聽的是梅蘭芳一九二四年勝利公司錄的，六半調，百代公司的會審有六面，共計18分39秒。除了第一段二六「自從公子回南京……」和二段流水「那一日梳頭來照鏡……」及「做媒的銀子三百兩……」，是一九二四年勝利唱片公司錄製了，中間大段西皮原板是一九二八年錄製的，也是「勝利」的。全部《會審》的唱都齊了，當年這套唱片，廣為流傳，就好像上世紀八十年代初鄧麗君的歌一樣。梅蘭芳唱《玉堂春》整台服裝全是紅的，討個口彩「滿堂紅」，藍袍是從一九一〇年譚鑫培開始換的，梅蘭芳一九一八年後常用《玉堂春》打炮，《滿堂紅》紅到底，吉利啊！陳凱歌導演說，電影中第一齣戲《玉堂春》，除了當紅外，是因為大段流水速度很快，很符合青年梅蘭芳趕場的氣氛，但要達到那個調門，那種尺寸，又要神似當年梅蘭芳，那真是百裡挑一都沒有啊！

梅先生開了開嗓子，吃了蘋果，手裡

75歲的嗓子。

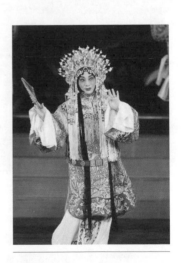

75歲的身段。

再拿一只 蘋果，進了棚，我回到導演邊上。梅先生一張口，「那一日，梳頭來照鏡……」，「那一日」三個字的穿透力，讓導演笑了：「九爺真是九爺啊！」旁邊攝製組一位同仁學了《智取威虎山》的座山雕的白口，大聲嚷：「九爺不能走！」引起大家哄場大笑！正式錄時，梅先生讓我進去，問我怎麼樣，我說：「九爺不能走」，他說第一段真的一點問題都沒有啊。

我說：「如果要趕上『老百代』的尺寸，可以再趕那麼一點點。」梅先生笑了。

我說：「這些段子在海外，港台流傳太廣了。」

梅先生說「腔也是完全『老百代』了嗎？」

我說：「第一段有一個音符，『他在樓下誇豪富』的『富』字，按您父親的是：

6. i̱

你唱：

6̱ 5̱

舒健拿了胡琴聽著說「原來就是那樣唱的。」

梅先生說：「打我十一歲學戲，第一齣《玉堂春》，足足學了半年，我父親說『你按你老師教的唱，別管我』，我也就一直按我原來的唱了。為電影，我改過來。」

我看著我十分熟悉的梅先生，不禁肅然起敬，六十年唱下來，還是那麼謙虛。我看看他，真像梅蘭芳！其實，就那麼一刹那 0.1 秒，看電影的人也不可能注意到的。陳凱歌導演在旁邊聽我們的討論，一直在笑，一句話不說。他是懂得我們討論的這一點點，分量有多重，它包含了一種敬畏，一種對梅蘭芳的敬畏。梅先生說：「陳凱歌是文人拍電影，跟他父親一個樣兒。一點兒不躁，請他來拍是對的。」

就那樣一點點地磨，真夠累的。原來我是想利用現代技術調整

調門，不行，試下來有點失真，只能是滿弓滿調地唱。將近一個月左右，錄了《玉堂春》、《虹霓關》、《一縷麻》、《遊龍戲鳳》、《汾河灣》、《黛玉葬花》、《遊園驚夢》、《霸王別姬》、《穆柯寨》共十七段，電影成型時就用了一小部份，是跟著電影剪輯內容走的。我說那麼多的資料，是梅派藝術傳承的一個樣板，可以單獨做一個 CD 嗎？不行，有智慧財產權的問題，有合同。我們只能自己做私藏的，不出版，幾位真正想提高自身修養的第三代，就無條件地送，是讓她們在今後工作中，對師父的一種留念。

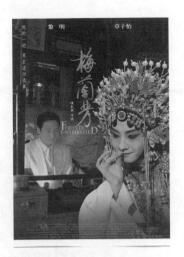

電影《梅蘭芳》裡梅葆玖唱了11個段子，全是梅蘭芳年輕時期的唱法，見功力。

電影放映以後，我和梅先生說，我們也真應該捋一下，將您七十四歲嗓子的法寶告訴年輕人，不能就「功到自然成」一句話讓他們自己去悟。梅先生又笑了。

一九八〇年左右，盧文勤先生和我準備把梅蘭芳常演的四十三齣戲，以儘量正確的記譜方式，用簡譜給它譜出來（簡譜、五線譜都不可能將京劇各行當、各流派的唱腔絲毫不差地譜出來，只能意到譜到，或者是意到譜不到）。那天梅先生、盧先生、任姐姐（穎華、梅門弟子）在我家開聊，盧先生希望梅先生詳細說一下梅、王發聲要領。雖然王瑤卿、王幼卿由於其它原因，中年就塌中了，但是從他們的女弟子中，如王玉蓉、雪艷琴、杜麗雲、羅蕙蘭、李毓芳，用嗓都很科學，音聚響堂，是一定有它內在道理的，一定有高招。葆玖先生興致很高，說了一些梅蘭芳在家吊嗓練聲的範例，以及王幼卿老師教戲的方法。我放了王幼卿老師教《賀後罵殿》、《六月雪》的錄音。

我說，我們要有一套方法，讓青年人聽得懂，知道自己的問題在哪裡。
大約過了一年後，盧先生根據他在戲校教發聲的實踐，總結出一套方
法，再請梅先生補充，作了如下一個順口溜，梅先生說：「很管用！」

　發音姿勢要端正，下巴切莫向前伸
　上顎不動下巴動，高位共鳴不可能
　喉結活動很要緊，它能助我判發音
　過上過下都不好，自然適中要穩定
　面部肌肉莫僵緊，眼睛要傳詞中情
　發音咬字位置高，千萬莫向喉中掉
　舌根喉嚨要放鬆，氣息聲音得流通
　軟口蓋兒須提起，聲音向上再前行
　出字前推聲易散，氣柱無管不立音
　吸氣莫將雙肩聳，鼻吸為主少而深
　氣吸上胸脹而淺，開口發聲不留存
　呼吸乃是唱根本，氣若不接喉嚨撐
　切莫誤認嗓音闊，有橫無立要壞聲
　呼氣要有吸氣感，機能平衡得均勻
　咬字口型要找準，張口字兒莫包音
　外張內壓成反比，張嘴概念要弄清
　咬字吐字使脆勁，恰到好處有彈性
　切莫過力字咬死，落得有字無有音
　若只嘴邊喉中響，定因過緊少共鳴
　字成拖音口不變，腔兒要靠氣來行
　冒調聲音來搖晃，收腹僵緊找原因
　調門再低也塌調，沉氣外撐使僵勁
　方法可以因人異，放鬆自然必遵循

梅先生說這順口溜管用，意思是說，它是最基本的，是不能違背的。

基本對了以後，就要找「味道」了，前後不能倒置，不要開始學就找味道，這也是專業梅派演員和票友之間的差異。

梅蘭芳曾說：「戲是唱給別人聽的，要讓他們聽得舒服，就要懂得『和為貴』的道理，然後體貼劇情來按腔，有的悲壯淋漓，有的纏綿含蓄，有的富麗堂皇，有的爽脆流利。崑曲講究唱出曲情，皮黃就要有『味兒』。古人說『餘音繞樑』，『三月不知肉味』，就是形容歌唱音樂的感人之深。琢磨唱腔，大忌雜亂無章，硬山擱檁，使聽的人一楞一楞地莫名其妙。」

走進今天的劇場，那些喧賓奪主的「豪華大製作」所淹沒了的脆弱的西皮、二黃，而使人聽了一楞一楞地還少嗎，我們自己把自己給打倒了。往往能看到一些劇目，大幕一拉開，首先給人一種目不暇接的豪華製作，不禁令人為之一愣，這在很大程度上轉移和削弱了京劇本身委婉動聽以及西皮、二黃唱腔的注意力。唱戲唱戲，京劇的藝術感染力在很大程度上還是欣賞演員的唱腔和藝術表演，佈景應該只是起到烘托的作用。

梅蘭芳又說：「有了好腔，並不等於萬事大吉，還要看你嘴裡咬字是否清楚了，但有些只為了吐字清楚，齜牙咧嘴，矯揉造作，就會有損舞台形象。唇、齒、舌、牙、喉的發音勁頭沒有找到，嘴角飄浮，使聽眾覺得模糊不真，非看字幕不能明瞭唱詞內容。打字幕對觀眾來說，是一件有功德的事，但演員把他們的眼睛都引導到字幕上去，反覆核對，那就無暇再欣賞你在唱工以外的手、眼、身、步、法，也是藝病之一。所以必須吐字準確，氣口熨貼，而你還要保持形象的『美』，然後配合動作表情，唱出曲情、字兒，使觀眾看了聽了之後，回味無窮、經久難忘。」梅蘭芳把曲和字的功能，以及相互關係，

已經講得很清楚了。

　　一九八〇年初是我生活節奏比較緊張的一年。和盧文勤先生合作的《梅蘭芳唱腔集》，給了我重新學習的一個機會，真是不能搞錯一點點的，眾多前輩教我的，我自己琢磨的，選了四十三齣戲，花了三年時間，仔仔細細地溫了一遍。梅先生看我幾乎有點走火入魔了，太進去了，他常常啟迪我，讓我一個腔、一個落音、一個氣口地哼給他聽。在談到他對父親唱腔藝術的理解時，他說：「我父親的唱腔藝術，可稱得上是繼承和發展的典範。他早年受益於陳德霖老夫子，後來又得到王瑤卿先生的不少幫助。在唱法上，陳以剛勁見長，王以委婉著稱。我父親師承兩家之長，盡得剛柔相濟之妙，根據自己的條件，形成了自己的唱腔藝術。聽了我父親早年的唱，如《六月雪》中的『坐監』及《祭江》的『二黃慢板』，即能知其行腔是以規矩、工整、剛健為基礎；聽了我父親中期的唱，就會發現除大腔仍保持原來的剛勁外，不少轉折處均已運用了委婉華麗而柔美的小腔，剛柔相映，對比鮮明，更覺相得益彰，如：《生死恨》、《霸王別姬》、《太真外傳》等唱段。我父親晚年的唱，如《穆桂英掛帥》的『二六』和『散板』，乍聽起來似乎是更加柔和，其實，這是由於他的功力已達到了爐火純青、出神入化的地步，是剛蓄於柔而柔蘊於剛，委婉其外而剛健其中。剛柔已融為一體，聽起來就不易分辨了。不注意這一點，摹仿我父親的唱，學其柔則太軟，效其剛則太硬，是很難把握其要領的。」

　　玖葆先生接著說：「我父親的唱腔藝術，不但在演唱技巧的力度、勁頭上是如此，而在表現力和音樂性方面也是這樣。他的演唱，從廣義上來說，可以區別出各種各樣人物的身分、性格、處境和教養；結合劇情，則唱腔上每一細節的變化又都和劇中人物當時、當地的思想感情、內心活動十分吻合熨貼，但他在表現人物的喜、怒、哀、樂

時的唱腔又都具有高度的音樂性。他的唱始終不脫離藝術所應給於人們美的享受。唯其美，才能更深地激動觀眾的心弦，使觀眾產生共鳴。忽略這一方面，一定會以為我父親的唱，只適宜於表現華麗的人物和喜悅的心情。而注意到這一點，再去聽我父親所演唱的《生死恨》這類悲劇唱腔，就不會感到愁時不夠苦惱，哭時不夠傷心，而會真切地感到他的唱有生活，但不只是生活，而是從生活中提煉出來，比生活更美的音調。總之，我父親的唱腔藝術，和我國書法、繪畫等高度的藝術精華一樣，都具有一個絢爛歸於平淡的境界，而這正是合乎藝術的規律和辯證法的道理的。所以，我們應多做宣傳普及的工作，向大家介紹，讓大家多理解，使大家會欣賞，感興趣，並努力引導學者入門。」

我們常說：要會唱、要會用嗓子。

我岳父生前和我說，抗戰勝利後，孟小冬住錦江十八樓時，每天深夜一兩點鐘吊嗓，王瑞芝給拉的。孟小姐習慣在廳內「蹉方步」，走來走去，手執紙扇，突然口中念：「扎、篤、依」起了。什麼戲，王先生不知道，僅知道是二黃或西皮，她邊唱邊走，非常愜意，很有節奏感，始終保持著鬆弛自如的姿態，外鬆內緊、鬆弛、非真的鬆懈，而要聲音共鳴保持準確位置，行腔運氣保持長久穩定，力量用在丹田處，全身都在運動。大約兩個小時左右，她吊完嗓，吃一小碗餛飩，和我岳父說話時，聲音仍然明亮。她在杜家是說上海話的，音色清脆，完全沒有因為斷斷續續演唱了兩個小時而覺得嗓子疲勞不堪。

一九九九年十月，上海有一個清唱活動。主辦方和我商量，因為費用較緊，希望梅先生的伴奏儘量用上海的。我和梅先生商量，尤繼舜先生身體不適，不如就請尤老師的學生陳平一。梅先生說先吊吊嗓吧，當晚十二點半就請陳平一到我家，給梅先生吊嗓子。《別姬》、《太真》、《宇宙鋒》都吊了，梅先生也是在我廳內前後走動，還喜

歡不斷地腰部運動。道理是一樣的。有時候梅先生的學生們到我家
來，剛坐下十分鐘，就說唱吧。我備了好幾位琴師給我的不同調門的
梅派伴奏CD，大約有二百段，冷門到《春燈謎》，足夠用的了。她
們在吊嗓時，我一直叮囑：「放鬆，再放鬆」；用伴奏帶吊嗓，可以
在過門時說話，請琴師來，說話不禮貌。梅先生說：「基本體態，兩
肩下垂，兩肋拉力，一張一弛，口腔各個器官都能有機地配合，形成
胸、鼻、頭三個部位的強烈共鳴。」我問：「開內口如何掌握？」梅
先生說：「『開內口』是行話，不單是梅派，其它流派也是一樣的，
因為以前都是男的，男的張大嘴，當然不好看，青衣要求『笑不露
齒』也有關係。說白了，就是上去時，口腔打開，內開外攏，嘴唇自
然收攏，下去時，低音時，雙唇微閉，牙不能緊。」

我說：「有一次在思南路有很多人聽戲，最後是『老將出馬』，
你父親雙手拿了一只套了銀茶套的玻璃杯，給人感覺非常放鬆，唱
《生死恨》，『奴家……』的『家』字，真是穿人心肺，直上雲霄，
和台上不一樣，使人難以相信。後來盧文勤先生說『水亮響堂寬淨
脆』還真是。」

我說：「你常和我講，『用心去唱』，我聽你父親的聲音，他首
先是通。能把內心深處的情用聲音都表達出來，是有條件的，有前提
的，有方法和有技巧的。否則『用心去唱』，普通人沒有這本錢去
表現，你徒弟中，這類情況不是沒有。」

所以，會用嗓子，首先要通。音色和嗓子通不是一回事。梅先生
在打倒「四人幫」後演《掛帥》，那天中央台要錄影，那時候錄影不
容易，不像現在這麼普遍。可是那天他感冒到39.4℃，音色的透明度
是打了點折，但是並非不能唱，外行甚至也聽不出來。三大男高音之
一的多明哥前幾年到上海演出，突然說是感冒唱不了了，退票，我很
納悶，可能就是發聲方法上出了問題。感冒對嗓子的影響，不會有那

1980年研究發聲和唱譜，右起梅葆玖、吳迎、郁鐘馥（編輯）、盧文勤。

麼厲害，不會影響到唱不了的地步。嗓子要通，你找到了，它就在你眼前。悟不出道理，猶如大海撈針，難上加難。作為一個要體現「美」的梅派演員，無疑是痛苦的。

最近，張晶要我去聽一位二年級的同學彩排《水殿風來》。張晶教得很好，很沉穩，很規矩，這位元同學音色也很好，但發聲有壓迫感。完了後大家照像，都很高興。我不敢講，這位同學發聲有問題，不完全通。因她對自己是迷茫的，沒有意識到。我問這位同學，有沒有突然間聲音不自如，她說有。我說一定要找到原因，慢慢地訓練那一個部位，不舒服，就練那部位，梅氏父子都是練出來，不勤練不可能達到，有一個較長的過程。像這樣的同學，音質很好，發聲解決不了，不對症下藥去克服，將會受到很大的限制。

梅先生喜歡汽車，更喜歡汽車音響。這音響除了聽音樂外，就是吊嗓子用。開車時，車窗一關，一邊開車，一邊放伴奏碟，高聲唱也很享受，沒有受到任何限制，不妨礙任何人，而且可以消除疲勞。

我們有一位唱老生的朋友，在學校就是「科里紅」，嗓子一直很好，自然地好。他從來沒有去研究自己聲音為什麼那麼好，根本不在乎。可是紅過後，他不知不覺中把嗓子給丟了。怎麼丟的自己也不知道，就是因為他自己嗓子怎麼練出來的，他根本不清楚或不完全清楚，完全是感性的，所以怎麼丟的也不清楚。其實就是因為不清楚，

想不丟都難。這樣的人在我們前輩裡，那麼有名的角兒，都會得此病症。這是一定要不斷琢磨，多唱，多吊，不斷地找位置，鞏固陣地，沒有胡琴，練念白也一樣，可是萬萬不能丟，丟了就撿不回來了。

盧文勤老師曾經給我一張字片，說是氣、音、字練習非常有效的，是用「十三轍」來練的。摘錄如下：

風（中東）、催（灰堆）、暑（姑蘇）、去（衣期）、荷（波梭）、花（發花）、謝（乜斜）、秋（由求）、爽（江陽）、雲（人辰）、高（遙條）、雁（言前）、自（支思）、來（懷來）、俏（遙條）、佳（發花）、人（人辰）、扭（由求）、捏（乜斜）、出（姑蘇）、房（江陽）、來（懷來）、東（中東）、西（衣期）、南（言前）、北（灰堆）、坐（波梭）。一個字一個字提丹田來念，哪路音乾了，哪路音圓了，分得清，找得準，比較有效。

二〇〇七年上海電視台戲曲頻道，邀請梅先生和我做一檔《梅派念白》專題的《絕版賞析》，兩個小時。我去請教梅先生，大家分分工，怎麼錄法，演員請誰，用哪些素材。梅先生和我說：「念白比唱更為重要，思南路年代，父親為了我能自我控制念白嘴形，在四樓給我掛了一面小鏡子，讓我對著鏡子自己練白口，看嘴形。因為嘴形不對音就不準，像『姑蘇轍』的字，王派唱嘴形呈小〇形，梅派呈小扁形，特別好聽，但發音困難，這就必須苦練，不然《起解》的苦呀，就不好聽，『忽聽得……』的『忽』字也會唱不出來。父親要我每天練《會審》的大段白口，指標是三十遍，後來就是《別姬》的出場，打『明滅蟾光，金風裡，鼓角淒涼』開始，『憶自從征入戰場，不知歷盡幾星霜；何年得遂還鄉願，兵氣銷為日月光』的定場詩，一直到『不知何日方得太平也！』為止，每天三十遍。『生長深閨』的『長』字和『深』字都是往上的，如果父親上四樓來『看功』，還得重點反復加工。」

這就是「學戲」。從我親身感受，梅先生很不容易，能過來就是不容易。「角兒」出得來，絕不是「某人推薦」或「潛規則」所能取代的，「潛規則」害人無疑。

現在的學生，大多是女的，大多是屬於亮嗓子的（以前男旦，大體可分為：立音嗓子、亮嗓子和悶音嗓子，立音嗓子能持久，亮音嗓子不練必敗）。梅蘭芳年輕時調門是「正宮調」，至少是「六半調」，梅葆玖年輕時「六半調」，我存藏的梅葆玖年輕時全部《廉錦楓》，全部《散花》，全部《會審》，全部《生死恨》，全都是「六半調」。「文革」以後，他恢復三個月，留下了全部《三娘教子》的錄音，還是「六半調」。嗓子好比牛筋，抻開得慢而回得快，所以必須天天練。

徐蘭沅先生有一個口訣，專門是講亮嗓門的，梅先生建議我寫上，對青年演員會有用。錄之於下：

小嗓忌悶宜脆，
脆亮悅耳滋味。
唱法靈活嗓有蒙，
難比寬亮寶貴。
A音佳能張嘴，
I音亮要字對。
青年調切莫低，
高能延長年歲。

我有一個想法，我們打算梅先生八十五歲時還可以接「清唱」活，還會滿堂好。正如學津老師所說：「生正逢時。」

值得思考的是梅先生反復強調，音樂對他演唱的決定因素，我尚未完全想清楚。梅先生說：「當我有記憶能力時，父親唱戲是什麼樣兒，全數不知，連他自己的唱片都很少放。他蓄鬚明志，因為那是特殊年代。」

「和我家一牆之隔的百得路教室（今重慶南路）的鐘聲，唱詩班的吟唱，西方傳教士帶來的西洋音樂的旋律，一直伴隨著我的童年。六歲我就上學了，磐石小學是法國天主教辦的教會學堂，吟唱讚美詩是必不可少的。」

西洋音樂的旋律和情感表達，潛移默化地影響著梅先生的童年，慢慢成了他生活不可缺少的一部分。

梅蘭芳每次出國都要帶回國外著名歌唱家的唱片，讓子女們聽，他自己也不時自言自語：「你聽，她這音有多準。」童年的氛圍和影響，一以貫之，滲透在他繼承的梅派藝術之中。

「從小，音樂的薰陶對我人生，起到了極為重要的作用，今年我七十五歲了，我越來越為我的演唱融入了西洋音樂元素而欣慰。」

我說：「對音樂的癡迷，你真是到了家了，我那些音樂界的朋友，也沒有你那股勁。」我記得「文革」後期，已經有「倫敦愛樂」來北京演出了，梅先生會早早排隊去買票，獨自一人去靜靜欣賞。他小學同學王志剛告訴我，他小時候去87號大門口叫梅先生，梅先生睡在四樓，會精確計算好從四樓扶梯下來走到大門口的時間，剛好是自動唱機上唱片放完的時間，這點時間都不肯放棄。我跟梅先生說，如果聽你父親的《三娘教子》也如此，那豈不是走火入魔。

自幼音樂的薰陶，和以後自身的偏愛，自然而然地融入到梅先生自己的演唱之中了。一些氣口的處理，頓音的改良，更富有時代氣息，同時這又是建立在深厚的京劇傳統功底之上的，使傳統一點沒有變，有根有據，但是更悅耳了。這是葆玖先生對梅派演唱的重要貢獻，得到了老一代、年輕一代和內外行一致公認。老一代認為很傳統，年輕一代認為很現代，老少咸宜，十分值得細細分析，深深研究。

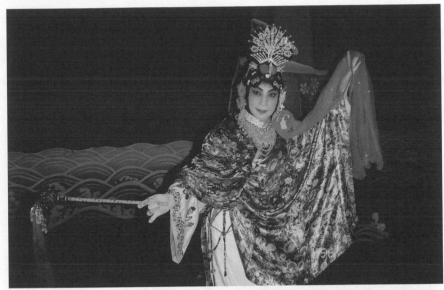

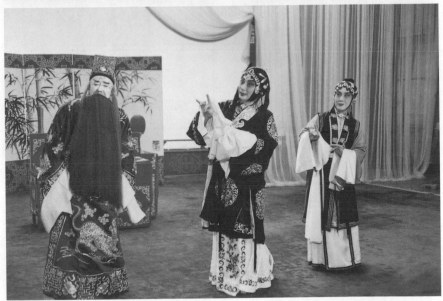

上｜《洛神》。　下｜《宇宙鋒》。

四、 梅蘭芳說：「聽老師的，別管我。」

　　費盡周折在檔案部門找到了民國三十三年（一九四四年）八月七日梅蘭芳親自填寫的戶口名簿，複印後送了一份給盧燕姐，她在戶口名簿上的名字是盧燕香。當年四哥（梅葆琛）、五哥（梅紹武）在內地讀書，香媽不無牽掛。盧媽媽李桂芬（盧李冬真）和香媽是一九一〇年南城遊藝園崇雅社童年的夥伴，擅長譚派老生，梅蘭芳請她給葆玥姐開蒙，親授《洪羊洞》、《坐宮回令》等十餘齣譚派本門戲，盧燕母女在梅蘭芳客居香港那幾年，給梅家的生活帶來了一份溫馨。盧燕姐很優秀，一邊在交大讀書，一邊還考上大光明電影院的「譯

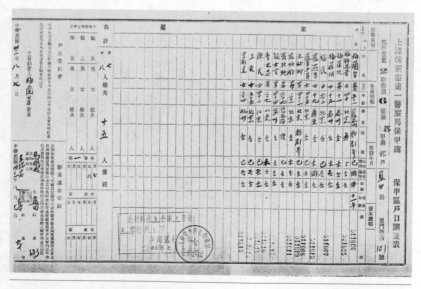

上世紀40年代，日據時期，梅蘭芳親筆填寫的戶口名簿。那時，殖民主義者把中國人的文化程度，僅有「識字」和「不識字」之分，真是奇恥大辱。

意風（earphone）小姐」，展示了她出色的英語才能。她靠著她的意志，榮獲「電影奧斯卡金像獎」終身評委，地位很高，人很和平。她是地道梅派，又有學理工科的幹練，八十歲了回到上海，還是想住交通大學的專家樓，真是很特別。當代那些炒起來的明星沒有得比。我們現在逢到像拍《又見梅蘭芳》這樣的大事，一定要請她。英語版的《又見梅蘭芳》從翻譯到配音，她一人到底，我看她連續十六個小時，一遍又一遍，不厭其煩地錄，直到自己滿意為止。那種梅派的勁頭，使人肅然起敬。

最可笑的是這本當時偽政府所發的戶口名簿中有一欄名曰「是否識字」，殖民主義者把我們中國人的文化程度，僅分為「識字」和「不識字」兩類，真是奇恥大辱。梅蘭芳在填這樣的表格時，恐怕也只能是搖頭無語了。

梅先生指著這戶口簿和我說：「王幼卿，算是識字的了，科學家、教授也只是識字階層。王幼卿老師教了我七年半，住在二樓後間，有二十五平方米，我學戲在他房裡。」

「十歲生日，我要上台了，演《三娘教子》裡的小東人，盧燕媽媽教、排，近十天工夫。父親就說了一句『試試吧』，最高興的是母親和靰靰（外婆）。」

我說：「五哥（梅紹武）生前送過我一張梅葆琪跟你父親練功時的照片。五哥說：『老三葆琪是流行白喉死的，父親對葆琪是有期望的，他長得像他，也靈活，葆琪的死，對父親打擊很大。』」

我仿佛找到了梅蘭芳立即要改變環境，南遷上海的重要原因了，梅先生點點頭。

梅先生說：「是啊，我八歲也發高燒，大夫查下來，說是白喉，母親一聽『白喉』二字就癱在地上，怎麼又是白喉！要接班的，老是白喉。」

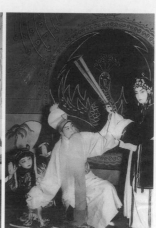

「10歲第一次登台合演《三娘教子》中的小倚哥，演三娘的是余派專家孫養儂夫人，演薛保的是盧燕的母親——我母親打小的夥伴李桂芬。」

　　我說：「可憐天下父母心。葆琪死後，南遷上海，你的出生，給了她繼承梅蘭芳衣缽的希望，當然揪心。」平時香媽對梅葆玖所抱的殷切希望，去過思南路梅家的人是都能感受到的，她畢竟也是演員出身，多希望自己兒子裡有一位接班。

　　梅先生說：「父親是看到我似乎有一點這方面的潛質，但他知道走這條路很難，很難。他要我們都念到大學畢業，不唱戲，可做其他。」

　　《三娘教子》是在「湖社」票房演的，孫養儂（著名余派票友，余叔岩摯友）太太胡韻女士演王春娥，盧媽媽李桂芬的老薛保。梅先生說：「我演的薛倚哥，一點也不慌，台下黑黑的，大家十分捧場，娃娃調一句一個彩。」他用純正的上海話說：「交關鬧猛！」

　　「父親點頭了，吃戲飯，初定。」

　　「請三片（王幼卿的小名）過來吧。」父親說。四十二歲的王幼卿老師一九四三年秋來到了思南路，一身短打對襟打扮，紡綢內襯，袖口特別乾淨，白紗襪，圓口千層底，一望而知，梨園高人。梅先生開始了少兒時期一邊讀書、一邊學戲的極其緊張的特殊經歷。

　　梅先生少兒時期學戲的環境、方式、方法和科班不同，梅蘭芳給他請的老師都是一流的，幾位高手盯一個學生，這一點和那些著名的科班又有相似處。和私家培養角兒如李少春等相比，所不同的是他同時完全接受西方教會學校系統的文化知識和勞作的課程訓練，倒和上世紀四十年代的中華戲校重視文化課教育的模式又有類似，但他接受文化與專業訓練的量要大得多。比目前戲校培養的課程，強度就大多了。梅先生今天的功夫和打小的訓練有必然關係，科班出來的同行不理解而已。

　　梅先生幾乎每次和我看了戲校小同學的演出，不無感歎地跟我說：「老師的傳承是根本的根本，關鍵的關鍵。」多年前，我們看了在校學生演的《宇宙鋒》後，心情比較沉重，在車裡兩人不說話，他真的擔心了。王幼卿是王鳳卿之子，王少卿的弟弟，深得其伯父王瑤卿的嫡傳。梅蘭芳一九一三年第一次隨鳳二爺（王鳳卿）到上海演出，鳳二爺的包銀三千兩百大洋，梅蘭芳一千八百大洋，王幼卿、王少卿隨父同往，哥哥王少卿已經可以在王、梅前面加演《魚藏劍》、《空城計》了，弟弟王幼卿十二歲也在《硃砂痣》和《汾河灣》裡演娃娃生了，王氏三傑是一九一三年上海京劇舞台的佳話。

　　王幼卿成年後傍過楊小樓、余叔岩，並和馬連良掛過雙頭牌，一九二八年三月那家花園堂會的《六五花洞》，一時傳為佳話，除了四大名旦外加了小翠花、王幼卿。扮武大的演員更了不得，蕭長華、曹二庚、慈瑞泉、高連峰、羅文奎、賈多才。從一九二九年高亭唱片公司出版的王幼卿、譚小培演唱的《武家坡》、《南天門》，尤其是一九三六年百代公司出版的王幼卿、貫大元演唱的六面《蘇武牧羊》中，可以很直觀地感受到王幼卿老師的王派明顯地接近梅派了，尤其是「江陽」、「發花」，功夫了得。我剛學戲時不太懂，在梅門弟子王佩愉的 Gansecom 公寓家中，聽王幼卿老師哼戲，特別好聽，與

眾不同，又十分清晰。一直到一九八〇年左右，為寫《梅蘭芳唱腔集》，反復地聽王幼卿老師說戲的錄音，才漸漸地理解梅蘭芳為何當年要請他給梅先生開蒙，並實實在在地、連續地打了七年半的基礎，一九五一年梅先生加入梅劇團，演出時，王幼卿老師還隨團專程照料梅先生。先後長達十幾年，一世交情。

梅先生說：「我們是親戚。又加上父親和鳳二爺長年合作。彼此的感情已是在理性層面上了，不是雇佣關係了。」

我說：「你父親寫的《舞台生活四十年》中，談及王瑤卿、王鳳卿，說到了《玉堂春》、《武家坡》師友傳承關係，沒有談過親戚關係。」梨園界的親戚網絡，很特別，很有意思，這和不跟外行人家通婚的習慣有關。為搞清這層親戚關係，我特請教徐（蘭沅）家二奶奶，得從梅蘭芳外祖父，名武生、內廷奉供楊隆壽說起。晚清宮內的昇平署，原先都是宮內太監組成，王爺甚至皇上也是自娛自樂，封閉式的，是清朝宮廷文化的一部份。戲曲文化畢竟來自民間，一定要和民間交流、互動，才得發展。咸豐六年（一八五六年）二月十七日，已經有場面、梳頭等隨手十二名，武行（翻跟斗）八名入選進宮加入昇平署，到了咸豐十年（一八六〇年）三月二十一日開始入選演員共二十名。同治年代，外患不斷，昇平署停辦數年，直至光緒九年（一八八三年）重新開始，西太后旨意，凡入選的民間著名演員，大部份被任為內廷「教習」，並發給銀、米，隨時被傳入宮內演出，習稱「內廷奉供」。該年四月初三第一批演員入選，其中首席即楊隆壽，在當年是頂級的，今日院士級的。第一批十九位名單中，沒有楊隆壽的親家梅巧玲（梅蘭芳祖父）的大名，梅巧玲是哪一批的「內廷奉供」查不到，但他肯定也是，宮內稱「胖巧玲」。兩親家住一個胡同，李鐵拐斜街（今鐵樹斜街）梅家101號，楊家45號。楊隆壽子楊長喜；孫為老梅劇團的名武生楊盛春；曾孫是今梅劇團退休名武生楊少春。

楊隆壽長女嫁梅蘭芳父親——名旦梅竹芬，四女嫁梅派胡琴創始人徐蘭沅，楊長喜之女嫁王幼卿。從親戚脈絡看，很清楚，梅蘭芳和王幼卿是至親，是同輩，王幼卿是梅葆玖先生的長輩。但在梨園行習慣中，王瑤卿、王鳳卿和梅蘭芳一直是兄弟相稱，這是從其他親戚脈絡上排的，又因梅蘭芳出道早，紅得早，所以梅葆玖私下也稱王幼卿為王三哥。梅門弟子魏蓮芳、言慧珠等也統一稱呼「王三哥」，很親切。王幼卿待人特別溫和，改革開放後，面對媒體，梅葆玖都尊稱王幼卿老師，生人面前從不稱王三哥。

要特別提一下楊隆壽，梅先生的曾外祖父，中國京劇歷史上，武生行他是有特殊貢獻的人物。他所創辦的家庭式的「小榮椿」科班，就設在自己家中（今鐵樹斜街45號），培養出了楊小樓、葉春善（葉盛蘭、葉盛章的父親，如今葉少蘭、葉金援的祖父，富連成科班的大家長）這樣舉足輕重的大藝術家，對京劇藝術的傳承有著特殊地位和作用。

梅蘭芳選擇王幼卿來給梅葆玖開蒙，十幾年一直盯著，其中有著培養藝術家必須遵循的內在規律。外界和領導的捧不是主要的，不要當件事兒。

京劇自譚鑫培興起，生行當家。但一個劇種只突出一個行當，是成不了氣候的。從王瑤卿到梅蘭芳，這一代人極大地完善了旦行的表演手段，尤其到梅蘭芳全盛時期，拓寬了旦角表演空間，使京劇的劇場效應，觀眾和市場的吸引力達到了頂峰，使京劇的影響力急劇地擴張，成為國劇，藝術上的國粹。

梅蘭芳幼年刻苦，打小走紅，有不少粉絲。十九歲到上海演出後，迎合時尚，排演時裝新戲，作過不少創新的嘗試。但是他是一個傳統意識很深的演員、藝人，他對梨園界的長輩有足夠的敬畏感，他深刻地意識到只有對傳統的瞭解和繼承，才是京劇得以生存的必要條

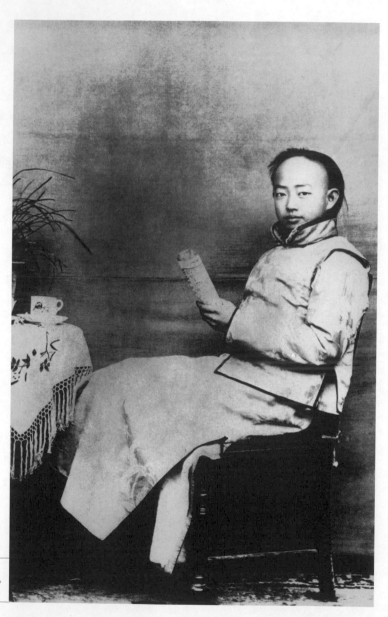

少年梅蘭芳。

件和充分條件。三十六歲以後,他不
唱新戲,回歸傳統,他的興趣是更深
刻地挖掘傳統,他會在他所演出的傳
統戲裡,更盡心地思索適合自己的表
演手段,適合自己觀眾的欣賞習慣。
二○○九年紀念他一百一十五周年誕
辰,紀念演出劇目,全是他回歸傳統
的經典劇碼。我們渴望梅門第三代的
繼承者,用自己全身心力,在梅蘭芳
所留下來的傳統經典劇目中找到自己
藝術的感覺和自身的愉悅,別管人家
說什麼,戲演得自己高興,才是第一
的。可能這就是你正在創新,你在展
現個性和魅力,直到隨心所欲的境
地;反之,是繼承不了梅派的。

青年梅蘭芳。

　　王幼卿給梅先生開蒙,並不是陳德霖、王瑤卿年代開蒙戲必定的
西皮《彩樓配》、二黃《戰蒲關》、反二黃《祭江》;而是經梅雨田、
王瑤卿重組新腔的《玉堂春》。這齣戲實足學了半年,一個字、一個
氣口、一個落音,從不輕易放過,一次的複習量一般要三十遍,梅蘭
芳還特意去買了一面小鏡子,掛在四樓梅葆玖的臥室,讓他練習時自
己看口形,開內口,下巴不能多動等等,極其嚴格和科學地用功。第
二齣梅先生學的是《六月雪》,第三齣是《賀後罵殿》,以後是《祭
塔》、《武昭關》、《朱痕記》、《孝感天》、《桑園會》、《別宮》、
《祭江》、《孝義節》、《落花園》、《花園贈金》、《彩樓配》、《三
擊掌》、《母女會》、《武家坡》、《趕三關》、《大登殿》、《算
軍糧》、《投軍別窯》、《大保國》、《二進宮》、《三娘教子》、《四

梅蘭芳在上海時留影。

郎探母》、《女起解》、《御碑亭》、《梅玉配》、《雁門關》、《打漁殺家》、《遊龍戲鳳》、《甘露寺》、《美人計》、《回荊州》、《二堂捨子》、《五花洞》、《蘆花河》、《虹霓關》（頭、二本）、《長板坡》、《南天門》、《汾河灣》，四十幾齣傳統青衣和閨門旦的戲。沒有學傳統青衣開蒙的《戰蒲關》，我一直是一個疑問。一九一一年文明茶園的戲單，十七歲的梅蘭芳的《戰蒲關》掛中軸，一九三二年梅蘭芳在長城唱片公司錄的《戰蒲關》中二黃碰板「俯念奴至誠心無敢瀆褻」當年廣為流傳。二〇〇四年中國戲曲學院戲文系兩位碩士研究生到我家來諮詢，她們問的是梅蘭芳早期的唱法。我說在一九〇八年左右搭班喜連成時，唱得較多的是和周信芳合作，或和雷喜福、林樹森等合作的《戰蒲關》，現在沒人唱了，我就給他們哼了幾遍，解釋一下那些唱法，完全是陳德霖的，哪些有王派的痕跡，她們錄了像。梅葆玖沒有唱過《戰蒲關》，我是不可能也不敢去問梅蘭芳：「玖哥為何不演《戰蒲關》啊？」。

　　這齣戲的故事是說「漢將王霸鎮守蒲關，為胡軍所困，城危糧盡，百姓易子而食，王霸擬殺妾徐艷貞以犒三軍，但自己又不忍下手，遂命家人銜命前往，徐窺之來意，乃拔劍自刎而死。於是軍心大振協力堅守，援兵至，圍乃解。」梅蘭芳九歲開蒙，吳菱仙教的第一齣就是《戰蒲關》。因劇中「易子而食」，故該劇又名《吃人肉》。現代人，一聽戲名《吃人肉》，絕對是「恐派」（恐怖分子），吃不消，不看不聽為好！可《戰蒲關》唱腔裡有好東西。梅先生回憶說：「開始學戲時，王老師坐著，我站著，這是老規矩。上小學四年級，我是童子軍升旗手，每天早晨上課前都要舉行升旗儀式。大約下午三點才能回家，接著就是學戲，星期天還要加班，天天如此，王老師看我小小年紀，一年後，學戲就讓我也坐下。」

　　「王老師認為每一段必須要唱幾十遍，否則會走樣，並且容易

忘，和如今戲校學戲不一樣的。王老師認為如果學得不紮實，浮光掠影，似是而非，成不了角兒的。」

「青衣的基本功，也要不厭其煩地練習，才能正確，包括各種指法、手式、抖袖、整鬢、抱鞋、開門、關門、走步、圓場、氣椅、哭頭，都要反復地練。有時父親也會走過來看看，順便活動一下，王老師總是笑笑，喝口茶，氣氛很好，很和諧，家庭式的。」

「第一次唱給大家聽，我記得是馮六爺（馮耿光）生日，父親帶著七姐葆玥和我，王老師提了胡琴，父親還留著鬍鬚。到了馮家，吳二爺（吳震修）、李三爺（李釋戡）等都在。飯後，我唱了《六月雪》、七姐唱了《烏盆計》，王老師操琴。」

那天是一九四四年十月二十七日。「綴玉軒」夥伴缺了齊如山先生。當時他在北京，他也是抗日的，他得留在北京，日本人要通緝他。當年無量大人胡同「綴玉軒」館主帶了子女，看望一下當年為「伶界大王」前前後後、忙忙碌碌的老夥伴，梅家初學戲十二歲的兒子、十六歲的女兒來唱一段，似乎給大家帶來了一點希望。

一九四五年，抗戰勝利了，梅蘭芳苦熬了八年，心情好多了。梅先生已經學了好幾齣戲了，《女起解》、《三娘教子》、《祭塔》也唱過了，梅蘭芳也很希望他能多上上台。

梅先生說：「這是一次很有意義的演出，我就讀的小學，是法國人天主教百德路教堂辦的磐石小學，學校和我家花園一籬笆之隔，學校同意籬笆上開了一扇門，我上學方便多了。當時物價飛漲，蔣經國打老虎，學校經濟困難，父親知道了，斷然提議我和葆玥姐同台義演為學校募捐，以解燃眉。我們高興極了，最高興的還是媽媽。媽媽說，就唱《二進宮》罷，小九剛學完，葆玥也學會了。徐延昭請誰呢？父母親幾乎同時說：『請盛戒吧』。裘盛戒先生一九四六年時相對固定在上海中國大戲院演出。那天，裘先生來我家，他大概三十歲左

右，很精神。父親很客氣地對裘先生說：『小七、小九還小，您在台上兜著點兒。』裘先生很風趣地說：『二老放心，我一定把二位小老闆給傍嚴實了。』可惜當年沒有條件把資料給留下來。建國以後，裘先生的藝術得到了很大的發展，幾乎到了爐火純青的地步。十淨九裘，人人皆知，這是他的造化。六十年代，我們同在北京京劇院，不在一個團，見面機會也不多。可每見到時，他總是對我倍加關心，這是他敬重我父親的緣故，我很看重這份情。」

這次義演，不少親朋好友都去捧場，也捐了不少錢。教會神父不斷地劃十字祈禱，還送了一幅聖母瑪利亞的油畫給姐弟二人。梅蘭芳看了說畫得很好，就把它給掛了起來，前面還放了兩台蠟燭，引起了言慧珠、顧正秋等徒弟們一時的騷動：「師父剛剃了鬍鬚，什麼時候又信教了？」到處打聽，梅蘭芳也沒有特別地解釋，他是因為抗戰勝利了，子女也能表演了，看了畫很高興，就掛起來了，一切順其自然，梅家的事經常如此。現今的梅先生也一樣，他養的貓已經發展到十八隻了，順其自然。建國以後，政府安排，要梅蘭芳住到北京去，周總理問梅蘭芳：「無量大人胡同（今紅星胡同）是您成名之地，是否重新搬進去？」梅蘭芳說：「這房子我南遷後，已經賣給柯姓人家了，甭管現在房產屬公家還是私人，解放了，我如果靠政府，重住進去，不能夠，還是另外安排一個地方，小點無所謂的。」政府就把梅家安排在護國寺9號（現梅蘭芳紀念館）。我和葆玖先生說，老爺子「正宗梅派」，梅先生笑笑。老生常談，唱梅派，先學做人，決非說說而已！無量大人胡同的房子政府安排給中國攝影家協會等單位進駐辦公了。這幅天主的畫，搬家時也送給盧明悅先生了（香媽的乾兒子）。

梅先生說：「父親看我學戲有好的開端，而且比較穩定，就給我先後又安排了幾位不同行當的老師。」

　　梅蘭芳特聘朱琴心先生教梅先生的花旦戲。梅先生提起朱琴心先生時，直了直腰：「朱先生了不起，他不僅會表演，還懂人物，會編劇，能翻譯，雖是票友下海，拜陳德霖，受益於田桂鳳。唱戲以前，是協和醫院的英文翻譯。」

　　朱琴心先生現代人知道的不多了，一九六一年他去了香港，再去台灣。一九二七年選四大名旦時，得票統計除了梅、尚、程、荀，第五位是徐碧雲，第六位就是朱琴心先生。他雖然是票友下海，和言菊朋一樣，內外行都公認的大佬。

　　朱琴心對梅先生的表演是下了工夫教的，這和梅先生在六十年代創演《胭脂》、《倩女離魂》等新戲有直接影響。他是南方人，生在上海，祖籍浙江湖州。梅先生青少年時候經常演出的「湖社」票房，就是湖州人在上海的活動據點。我外祖父傅雅雲老中醫即是「湖社」票房負責人之一，我母親、舅舅唱戲，就在「湖社」。朱琴心自幼專習英文，攻讀英國文學，莎士比亞等。

　　梅先生說：「朱老師和王老師很不一樣，王老師不是大褂就是對襟短打，北派；朱老師如果是拎一只公事包的話，一望而知，吃洋行飯的，也就是現在的外企白領。」

　　朱琴心十九歲時參加梨園公會義務戲，壓軸與筱老闆、蕭長華、王又荃等人合演《雙搖會》，那天大軸是梅蘭芳、余叔岩、錢金福、慈瑞泉的《打漁殺家》。他二十三歲就挑班「和勝社」了。同年，馬連良富連成出科搭班「和勝社」，朱琴心捧馬連良，與之掛雙頭牌。一九二四年九月十三日，中秋節，朱琴心將自己與鳳二爺（王鳳卿）的《汾河灣》放在壓軸，而由馬連良唱大軸《定軍山》。直到一九四二年，他和馬連良參加了偽滿「建國十年」演出後，就輟演而告別舞台了，一代伶人，出於無奈，走錯一步。

　　梅蘭芳請朱琴心教梅先生真是別具匠心。他知道單由王幼卿的正

統青衣是可以打下紮實基礎的，但朱琴心更可以給予作為一個角兒所必須具備的戲劇文化的補充，是再恰當也沒有了。朱琴心除正統花旦戲外，所拿手的全是新戲，他旨在「研究劇學，增進藝術」。朱琴心的《論藝術》發表於一九二七年十月十四日《申報》，他認為：「往昔等優伶於娼妓，以聲色取悅於人，無所稱藝術也。」他說：「清妙脫俗之技不為人重，而正工合拍之曲，不為世知矣。」「藝術貴於創造，發揮各有天才，若但陳陳相因，類比仿造，則藝術不將為腐肉行屍矣乎？」文章最後表明了自己獻身於藝術的志向：「琴心老高而才遜，雖有振作之願，苦無轉移之方，然琴心誓言以此行為犧牲，求活藝術，創造藝術，成敗損益，非所計矣。」

從一九三三年百代唱片公司留下的資料中，新戲《劉倩倩》、《畫裡真真》、《玉鐲記》、《大慈庵》、《人面桃花》，或者傳統花旦戲《得意緣》，和青衣戲《祭江》中可以聽出來老的唱腔裡，有明顯的新東西，但還是比較順的，正如梅蘭芳所說「腔無所謂新舊、悅耳為上⋯⋯，必須拾級而登，順流而下，才能和諧酣暢，要注意避免幾個字：怪、亂、俗。」大段的西皮慢板也沒有像如今所謂「創新」的怪腔，「雜亂無章，硬山擱檁，使人一楞一楞地莫名其妙。」

梅先生說：「朱在教《金玉奴》過程中，很有意思，他講究表情，富有感染力，到底是大角兒，雖然那時他已經不露台了，但骨子裡的氣度還在。將金玉奴的各種心態教得層次分明，細膩入微。初見莫稽時流露出惻隱之心，接著由憐而生敬，由敬而漸生愛；繼見莫稽中榜後傲慢無理，心雖悲憤卻無可奈何，直到被害遇救，夫妻相見，痛斥其忘恩負義，令僕婦以亂棒而打，此時聲色俱厲又隱含不忍之意。他教得很細、很真。他曾和王大爺（王瑤卿）合作《樊江關》（扮薛金蓮）。他教的《樊江關》，十分地道，除了刀馬基本功之外，也捏準天真活潑、聰明機靈的性格、巾幗英雄的氣概，十分到位。這

前後，我也看父親教白玉薇《樊江關》，尤其看父親和魏蓮芳、芙蓉草的《樊江關》，心裡特別明白。可能這就是父親要請朱琴心老師教我的原因吧，是一種悟性的啟迪。」

每當梅先生回憶起當年學戲情景時，雙眼特別有神。科班裡出來的角兒，想法不完全一樣。因為梅先生他沒有完全把學戲作為生計唯一的選擇，正如梅蘭芳對梅先生說：「好好念書，學本事，以後不唱戲，也有飯吃。」既平淡又深刻啊！這也是讓和我們同齡的內行們為什麼說「梅葆玖不喜歡唱戲」的原因。其實梅家的人，「喜歡不喜歡」不是孤獨地為某一件事，或是某一次放了老師的「鴿子」就可以斷定的。這一說法，如今還可在網路奇文中偶然還能看到，真是奇怪！

梅先生回憶起朱琴心老師時說：「他在教身段時，『比劃』給我看，突然蹲下沒穩，暴出一個 sorry！或者教得高興時，流露出一個 enjoy 來，他很民主，完全沒有行內習氣，教完戲讓我坐下給我補習英語。」梅蘭芳附帶為梅葆玖先生請了一個英語老師。按英國人的倫理，師生、父子、夫妻，首先是朋友。和戲班完全不一樣的。

朱琴心老師教了梅先生《鴻鸞喜》、《花田錯》二本《虹霓關》（丫環）、《得意緣》和《拾玉鐲》等花旦戲後就去香港了。以後，他心情不那麼好，一九五〇年和俞振飛在香港普慶劇場演過《捧打落情郎》，壓軸有梅派名票陸愷章先生的《汾河灣》。後來又去了台灣，戲也很少教了，搭班的可能性沒有，他六十歲就去世了。把戲看成是 enjoy 的人，不應該離開北京，他離不開戲。真正唱戲的，離開這塊土地，活得都不好，這真是很矛盾。

教梅葆玖武功的是梅蘭芳特地從北京請來的、一九一九年首次訪日演出時的夥伴陶玉芝。

梅蘭芳劇團的前身是一九二二年成立的承華社。梅蘭芳字畹華，故取名「承華」。梅劇團（承華社）的成立，選用的劇場是當年新建

的新式劇場——真光劇場，標誌著梅蘭芳立志改革的全面啟動，接著就率一百四十人的團隊，浩浩蕩蕩去香港，自十月二十四日至十一月二十二日，近一個月的演出，天天不同戲碼。最後一場義務戲，梅蘭芳前《水漫金山寺》，後反串《轅門射戟》，武旦、小生雙出，可見當年梅蘭芳改革的力度，決非如今所能想像。

可以看一看梅劇團成立時的陣容：

老生：王鳳卿、劉景然、紫金奎、張春彥、李春林、李小山；

小生：朱素雲、姜妙香、韓金福；

旦：陳德霖、梅蘭芳、姚玉芙（兼社長）、諸如香、王麗卿、劉鳳林；

武旦：朱桂芳、陶玉芝；

老旦：龔雲甫、張菊舫；

花臉：郝壽臣、李壽山、福小田；

武花：何佩亭、沈三玉；

丑：郭春山、蕭長華、慈瑞泉、羅文奎、曹二庚；

二路武生：朱湘泉、朱玉康、吳玉玲、李三星。

沒有大武生。每次演出有一齣武戲，是武旦戲，因為當年習慣，大武生戲一般是大軸的，楊小樓在梅劇團客串時，安排大軸《長板坡》、《霸王別姬》與梅蘭芳合演。我看戲的時候，梅劇團的演出已是晚會形式，一天演三齣戲。第一齣是楊派武生戲，茹元俊、楊盛春，或者是徐元珊；第二齣是譚派老生戲，王琴生、奚嘯伯、楊寶森；第三齣是梅派的整齣大戲，風格較為一致，時間大概三個半小時到四個小時。老梅劇團從一九五一年開始就沒有專職武旦了，冀韻蘭、李金鴻是以弟子身分，難得串串的。

一九九〇年，梅先生突發奇想，和我說想來點武的，踢踢槍什麼的。我問梅先生，聽見什麼話了？其實有什麼議論他也不會理會的。

他說沒有，沒有事兒。我說要打出手，下把活很要緊，他說團裡大家相處挺好的，排完戲大家聚聚，挺高興。

我們都趕到北京看他踢槍，《水漫金山寺》還留下了幾張劇照。事後梅先生說：「我近視，那槍黑糊糊地過來，我腦子裡閃了一下陶玉芝老師當初教的身段，管他的，踢出去，還好倒沒有失手，真過癮。」

我說：「你那幾下子，在上海學的，可一點兒也沒有南派出手的軟勁兒，完全是北派的。」

梅先生回憶說：「父親把陶玉芝請來是有道理的，武是我的弱項，要正統地教才行。」

我說：「舊戲班裡，『功夫』不肯輕以示人，更不用說是教，今天稱之為戲曲表演藝術程式，過去藝人們視之為立命之基，深閉固拒。」

梅先生說：「陶先生倒是沒有，好像我父親周圍的前輩，都和他差不多，不那麼保守，習氣也不深。」

我說：「是啊，陶玉芝先生當年還教李麗華（一代電影紅人），挺時尚的。」

梅先生近六十歲演武戲，不是偶然為之，陶玉芝教的「腰腿功」、「把子功」、「出手功」，都為他打下了較好的基礎。除了非正常行走的「毯子功」沒練，「筋斗」沒翻，其他「圓場」、蹉步、碎步、錯步、跨步、槍套子、劍套子等等基本功都練了，梅蘭芳親自教《天女散花》、《霸王別姬》的過程中，又系統地進行了整理。梅先生說：「父親的示範，對我十分重要，使我特別明白。」

在學武戲、練功的過程中，梅先生又定期地去陝西南路延安路口馬勒別墅對面閔兆華先生家裡，跟茹富蘭先生學了整整一齣《雅觀樓》，以及武生的一些招數，這是梅蘭芳所要求的，也是他老人家經

驗之至。《雅觀樓》對演員的腰腿及造型要求非常高，戲校學武生的，此戲必會，就像青衣行當的《祭江》一樣。在南方，我學戲的年代，要學《雅觀樓》必找楊小佩老師，他是融貫南北，以南為主的。茹家四代武生，是北派《雅觀樓》之代表。

提起茹家，梅先生侃侃而談：「茹家和梅家四代之交，當年茹富蘭先生剛好住在閔兆華家裡，給閔兆華練功、說戲，我一般踩自行車，過言姐姐住的陝南新村一直往北過淮海路就到了。有時學校下課已經下午三點，時間來不及了，父親當年是唱戲趕場子，我是學戲『趕場子』，偶爾，實在來不及了，母親就用父親的車子送我。」

我說：「傳出去人家又要批評了，你看梅葆玖學戲還得用小車送，好得了嗎？其實用小車送是時間概念，和學戲態度完全不搭界。」

茹富蘭老師深度近視，在台上因看不見，算台步來走位置，這事兒戲迷都知道。他能取得觀眾如此青睞，完全是因為基本功實在是到位，無可挑剔，讓人不得不叫好。茹老師並沒有因為梅先生是唱青衣的，就點到為止了，還紮紮實實地教。梅先生說：「上一次課，回家還要花十倍時間去練，去複習。父親見我練武生，他很有興趣，常來點撥一下。他從來沒有厲聲說話，更不會打，很民主，可能和他多次出國考察有關，我們家氛圍極好。茹老師雖是楊派大武生，但生活中很儒雅，有點楊小樓的意思，我沒有問過他是否也信道教，他和我很親近。我父親說，這齣《雅觀樓》是我曾外祖父楊隆壽教給茹老師祖父茹來卿的。茹富蘭父親茹錫九也是著名武生，其子是老梅劇團看家武生茹元俊。」茹元俊老師，脾氣率直，愛說真話，得罪了一些人，吃了苦頭，和元珊一樣。以前法制不健全，以後不會了。

茹富蘭之儒雅是和他富連成「蘭」字輩出科後，武生、小生都演是有關係的。文戲受業於程繼仙，可惜我沒有機會看過茹老師的文戲。聽姜六爺說，他演《販馬記》的趙寵，念到「夫人，夫人，夫人

哪」的踢披三腳步，水袖翻拂，帽翅顫動的優美身段，完全宗法程繼仙。我想起俞五爺這身段也是一模一樣，可能都是出於程門。

梅先生說：「像茹老師那樣文武雙全的好演員、好教師，如今再不整理他的教學經驗，那真是可惜了。」

我說：「聽周龍院長說，中國戲曲學院正在做這方面工作。」

梅先生說：「真太好了，我在今年政協會上要為這方面的事寫提案，希望中央重視，再不做要來不及了。茹老師教的《雅觀樓》，一招一式，穩中見功夫，具有武戲文演的特色，如今真是太少了，上他的課，是一種享受。」

確實，京劇的傳承，老師是關鍵中的關鍵。這齣《雅觀樓》，傳承的脈絡，始於梅蘭芳的外祖父楊隆壽，傳給茹萊卿，茹萊卿繼承楊隆壽，是大武生，卻又善於文場。梅蘭芳在清光緒三十四年倒倉後，結束了喜連成的搭班實習，正式入大班了，這時就由茹萊卿操琴。一九一三年十九歲的梅蘭芳首次上海演出，打下了日後成名的根基。可當時上海觀眾對有嗓子、有扮相的梅蘭芳尚不滿足，而梅蘭芳應運時代的需求，在茹萊卿直接教導幫助下，一個星期時間，趕出了《穆柯寨》，這是茹萊卿的功勞，有不可取代之功。接著《槍挑穆天王》、《樊江關》，邊學邊演，為將來成功之基礎。一九一九年梅蘭芳首次訪日，被譽為「美的化身」，都是茹萊卿先生直接照料並操琴的。這也是茹萊卿對楊隆壽的感恩。多好的京劇人文環境啊！

流傳至今的一九二〇年梅蘭芳百代公司的唱片《汾河灣》、《虹霓關》、《嫦娥奔月》和《黛玉葬花》，伴奏操琴的都是茹萊卿，被譽為《梅舞》的《天女散花》等梅派舞蹈，都有茹萊卿的點滴心血，這也是茹家對楊隆壽和梅家的報答。茹萊卿在小榮椿科班又把這齣《雅觀樓》傳於程繼仙、金仲仁、姜妙香；茹富蘭又得到程繼先的親授，這齣唱舞並重的名劇，經一傳再傳，終又傳到茹門本派。作為楊

隆壽外甥的梅蘭芳又請茹富蘭把這齣《雅觀樓》教給自己的兒子、唱青衣的梅先生，又請姜六爺（妙香）將《轅門射戟》一字一句，一招一式的教給了梅先生。

至親之間，上下交匯，傾力傳授繼承，是中國京劇文化的獨特風景。除了藝術，還有風俗、人文、逸事。日本歌舞伎有一點這種味道，學我們的，可沒有我們深奧。中華民族的文化就這一側面，已經夠精彩，獨一無二了。

梅先生說到跟茹富蘭老師學《雅觀樓》，跟姜六爺學《轅門射戟》時，眼睛是充電的，連我都感受興奮。他一邊比劃，一邊唱，〈端正好〉「奮雄威莫名盛……」到「賭帶爭功」，真是唱舞並舉，一氣呵成；「起霸」功架極穩，舞姿處處清楚，在脆、率的身段中顯示出角色（李存孝）的少年英姿，又略具有童稚氣；唱則是滿宮滿調，處處入戲，乾淨俐落。

提起《轅門射戟》，梅先生三十多年來，多次說應該演一演，過過癮。是啊，梅蘭芳紀念館提供的戲單中有一張絕品，是義務戲，梅蘭芳雙出，前齣武戲《水漫金山寺》，後齣小生戲《轅門射戟》。我多次建議梅先生按梅蘭芳當年武戲、小生戲雙出演一演，他是能勝任的，市場也會一石激起千層浪。不知道什麼原因，幾十年過去了，一直是紙上談兵，聊到老，還是聊。原因不是我們想唱就能唱的，就像梅先生常說：「我不爭，沒有什麼好爭的，不唱就搞我的音響，也挺好的。」

唉！說到底，什麼叫市場，什麼叫市場規律，如何主動佔領市場，都可能要到劇團全面企業化後，可能會上去的。可能要十幾年，我們不一定看得見了。

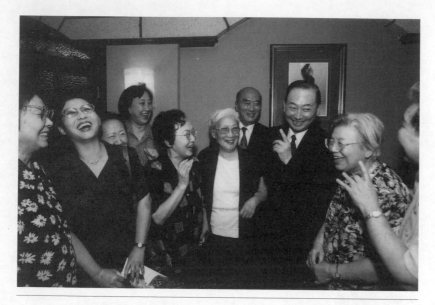

為了紀念梅蘭芳訪美70週年，上海梅派大聚會，梅門弟子任永恭（穎華）右二，
顧景梅右一，楊維君左一，馬小曼左四，王熙春左六，左二李炳淑，左三沈曉梅的
媽媽，左五許美玲，此照得獎了。

五、 梅蘭芳說：「你必須要學崑曲」

　　梅蘭芳說話，對人用「必須……」這樣嚴格的語氣，很少有。我和梅先生說，他是你爸，才會對你這樣說。

　　梅蘭芳對自己的兒子用「必須學崑曲」的定位，不是「應該要學」，「儘量要學」，而是用了「必須」二字，可見其分量不一般。其含意已經是高等數學裡「可能與充分」的條件思維了。

　　二〇〇五年四月底，我參與策劃的《大唐貴妃》在北京保利劇場的四天演出，卻逢「非典」流行，觀眾都戴了口罩。演完戲，梅先生、梅夫人等人，連夜趕上海避風頭，他的座駕開了一天一夜直奔上海教育會堂。「非典」（SARS）期間，應酬少了，一般的朋友不方便來往，就經常在我家吃飯、聊天。飯後常看些錄影，將收集的六百多個帶子（VHS）翻了個遍，專選值得回憶的看。一天，我放了珍藏的一九六〇年上影的一部崑曲教學片，朱傳茗老師素服出現，教授閨門旦的步法身姿。這是朱傳茗老師留下的唯一的音像電影資料了。那年把VHS轉為VCD已經不易，不用說DVD了，言慧珠在家中練「九錘半」的影像也是由8 mm膠片轉為DVD的。近年來從VHS轉到DVD，轉帶子占了我們較多的時間，如果不轉，那麼多的錄影帶日久會壞的。梅先生說：「現代科技進步越快，我們越忙活。」真是梨園行少有。

　　梅先生坐在我的電腦桌旁的沙發上和我說話，兩腿伸直了，很休閒。他年輕時就喜歡那樣伸展，一年唱兩百多場大戲，身子骨夠緊的了。梅先生說：「千萬保護好這些資料。」我知道剛才的錄影，引起了他少年時期的回憶，我不說話了，洗耳恭聽。他像是要和我說些什麼，那樣子特別像梅蘭芳，有什麼比較重要的想法和觀點也是輕描淡寫，款款而來，從不言高，也不外露。

左│《金山寺》中飾小青。
右│《金山寺》中飾白娘子。

　　梅先生拿著蘋果對著我慢慢地說：「你去找一找徐幸捷院長，我建議上海戲曲學院利用傳字輩留下來的豐富資源，蔡正仁、岳美緹、梁谷音、張洵澎、王芝泉、計鎮華、劉異龍都還有精力，華文漪也可以回來，給我們梅派第三代補一補崑曲，開一個訓練班，我也來，專教崑曲，我和那些崑大班都是傳字輩的學生，是同學。」我說：「一九八二年梅派藝術訓練班，我曾請張洵澎來教《遊園》，一個出場就教了很長時間，真到位。前幾年徐院長他們搞過崑曲旦角的研習班，張晶來參加，學的是《驚夢》，張晶說很實授。北崑的沈世華，也是朱傳茗的學生。還有蔡瑤銑，都是特別優秀的，都應該來教。」

　　梅先生說：「父親對我學戲，崑曲比京劇看得更重，朱傳茗老師雖然早年幫過程硯秋，吹過笛子，又多次和父親同台，應該是舊識了，可父親還是很慎重地請朱老師到家裡來，和朱老師共同研究，從何處入手，學哪幾齣，一一落實。甚至朱老師給我拍曲子時，他還是常過來看看，嘴裡念念有詞，好像他也有癮。」

　　我說：「你和記者說你父親必須要你學崑曲，讓那些不知崑曲為何物的娛樂先鋒，大為困惑。」

　　梅先生說：「崑曲的功力跟京劇相比，應該說比京劇的表演程式更規範，它的演唱、它的板、它的尺寸、整個舞台的調度，以及它的

 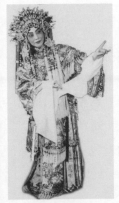

左 │ 年輕時演的《遊園驚夢》。 **中** │《醉酒》。
右 │ 1947年演出《祭江》。王派梅唱，這齣《祭江》2010年仍有CD出版，融梅王於一家之典範。

眼神，比京劇應該說要嚴格得多。京劇演員要是不學一些崑曲的話，那他的表演，他的手、眼、聲、法、步再想提高就有困難了。所以小時候我父親說，必須要學崑曲，因為我父親崑曲演得太多了，好幾十部崑曲，實際應該比這個數字還要多，南崑北崑，他年輕的時候拜了好些崑曲老師，他喜歡崑曲。我小時候就跟著我父親一塊兒演出，他就讓我學了很多崑曲，像《思凡》、《遊園驚夢》、《斷橋》、《刺虎》、《春香鬧學》，還有好多齣。我小時候就是跟朱傳茗老師學的，傳字輩的，他帶了不少徒弟，現在好多演員都是朱老師的學生。我覺得演崑曲對自己有好處。京劇演員稍微眼神一動、身段一來，人家馬上就感覺出來此人是否學過崑曲。」

「小時候，因為是孩子嘛，不一定體會學崑曲的必要性，就是跟老師怎麼拍板、怎麼唱、怎麼學，一板一眼地學，把它學會，唱學會以後走身段，走身段不管是《思凡》也好，蠅塵（蠅帚）也好，或者是《斷橋》，穿著不同的服裝，你都得跟著老師一步一步學。連唱帶念帶身段都會了以後，就跟著排。我有什麼特別好處呢？就是能跟我

父親在同台演出，《遊園驚夢》他演杜麗娘，我演小春香，他帶著我。開始我也有點害怕，我怕身段走錯了，因為兩個人都是合唱的身段，走錯了就很不好看。我父親說，你在台上走你的，萬一你走得不適合，我反過來可以配合你，讓整個舞台能保持完整。後來我就膽子比較大了。我一邊演，一邊看我父親的身段，這個時候的受益比私下學強多了。因為崑曲有好多，比如《斷橋》、《金山寺》、《遊園驚夢》都是一高一低、一前一後、一左一右，或者斜著走，都是兩個人相輔相成的身段，他一帶，我的感覺就出來了。所以我在台上陪著他演的時候，我也是在上課，不斷看他眼神、看他的身段，實際上已經給自己輸送很多營養。如今我也跟我的學生說，崑曲比京劇要早好幾百年，學生時代打基礎的時候，就學崑曲，學成了，實踐的時候，有了崑曲的基礎，可以幫助你的京劇水準逐步提升。」

「崑曲的詞非常美，它是一種舊詞體的，跟京劇不一樣，京劇是223、334，這麼排列下來的；崑曲不然，它是根據曲填的詞，相輔相成，非常完美。所以我覺得崑曲真是咱們國家的瑰寶，聯合國把咱們的崑曲作為重要保護的一個藝術門類，我覺得真是太重要了，不要讓它中斷，也不要讓它慢慢消失。而且懂崑曲，體會到它的那種詞曲的美，對自己的文化修養，對一個演員的素質提高，也是必不可少的。」

「我跟朱傳茗老師學的時候，我父親也給我排。演出的時候，我父親在台上把我學的東西再次昇華、提高。排《遊園驚夢》時，杜麗娘跟小春香完全是兩個人物，一個是正旦，一個是貼，貼就是花旦、丫環，崑曲叫貼。如果我也是走杜麗娘的身段，等於台上有兩個小姐了。所以我父親說，你是學青衣的，可是你在台上不能跟我一樣走青衣的身段，那變成兩個杜麗娘了，兩個人都是款款的，就分不出小姐跟丫環了。有一次，父親看著我，著急了，立馬給我走小春香的身段。我一看，我沒法學，真好！他那個身段走得整個就變成兩個人

了。我深有體會，我父親的功力，絕不是說說而已，拿出來就是那麼回事，而且那麼準，所以他給我排戲的時候，他給我走小春香身段的時候，就是給我上課了。」

我說：「怪不得，你父親一九四九年到北京參加文代會，然後去天津為『移步不換形』做檢討，過了關。十二月初回到上海在中國大戲院唱了一個多月，據記載和你合演的《遊園驚夢》，唱了八次之多。壓軸奚嘯伯的《楊家將》，蕭長華的《老黃就醫》，開鑼《大三叉口》，唱了八次，就是上了八次課，難怪他用了『必須』二字。」

梅先生說：「我把他身段慢慢熟了以後，跟他的杜麗娘的身段遙相呼應，一看就是非常合適，整個畫面協調了。」

我說：「京崑關係應該怎麼說？」

梅先生也來勁了。梅先生說：「我自己的體會，在演京劇時，怎麼說呢，內心有一種活動，或是走身段的時候，或者根據劇情、板眼配合的時候，要有點崑曲的基礎的話，你這種內心表現的東西，它就會給觀眾一種感覺，那麼合適，那麼美，那麼貼切，而且那麼有文化內涵。這種修養就是崑曲能夠幫助你做到的。我小時候不知道，排《思凡》的時候，所有蠅塵的身段，幾乎都全了，高的，矮的，左的，右的，做各種姿勢。你排完以後，你要再排什麼《洛神》，排什麼《太真外傳》，那你太闊了，只要你合適，怎麼用都是好看的。沒有崑曲蠅塵給你，跟你打笞帚似的，你怎麼耍，你耍出來，人家一看你也是胡耍。所以我覺得這個就是崑曲跟京劇的關係，所以它實際上給京劇輸送了營養，豐富了你京劇的表演，提高你的藝術內涵。我很喜歡崑曲，我覺得它的詞美，原來『姹紫嫣紅』，多美的詞，又能幫助演員提高文化。」梅先生又說：「你也知道，父親在家話不多，他也沒有和我說起他自己學崑曲的過程，我也是看《舞台生活四十年》才得知的。外界的人可能不信，真是這樣。但是我陪他同演，他給我走

身段的時候，就給我分析不同的角色，比如《斷橋》，白蛇、青蛇，完全是兩個性格，一個很強，一個非常柔美，非常體貼，非常善良，所以你拿劍要砍，要殺許仙的時候，你的力度在哪兒？你怎麼用這個劍，用什麼眼神？當時我們排戲，演出，甚至在拍電影的時候，他都給我現場做示範。這個有什麼好處？就是說我已經會了，不是完全陌生了，他在這個基礎上再給我畫龍點睛，再指點。北京話說，就是一層窗戶紙，你不點，永遠破不了。但是這層窗戶紙一破，一打開裡面原來是那麼豐富，豁然開朗。所以我父親對我藝術上的培養，那是活的。朱老師給我教過的，他不重給我唱，他不來，這些你都會，就是在你會的基礎上，我再怎麼幫你表演身段，再幫你從『本科』到『研究生』，就是這麼一個過程。」我說：「所以外界說，你收了學生很少教，他們不明白，教海敏《宇宙鋒》在天津賓館，我們都在，張晶還錄了像。勝素教的更多了，不是不教，教法不一樣，這一點你們父子，倒是一個樣兒。」

提升演員的藝術素質，這是最重要的，崑曲本身是高雅的文化，京劇還是比較隨便，比較通俗，崑曲完全不一樣了。我說：「你在拍電影《斷橋》時，誰給扮的，像外國人，和現在完全兩個扮相，這個電影，紀念館還有不少 DVD。」梅先生說：「那時我太瘦了，拍得不太好，形象不太好，也算是一個學習過程吧。拍電影的同時，父親演了《思凡》。排《思凡》的時候我在看，可惜這場戲，就用了幾個鏡頭，那個真美。」我說：「可惜那麼多素材都沒有了，荀慧生先生簡直沒有留下任何影像資料。《遊園驚夢》是一九五九年十一月三日開始拍的，春香你沒有上。」

梅先生說：「拍《遊園驚夢》那個小春香我沒上，那個春香是言慧珠，是我師姐，她也拍得非常好，那是一九六〇年拍的。我父親一九六一年就去世了，這部電影是和俞五爺三個人拍的，這部片子電

視台裡有時候還經常放。那時候底片已經比五十年代要好了，是柯達，原來五十年代用蘇聯的底片，前蘇聯老大哥那個底片發紅，拍出來有點油畫的色彩，記錄人物還是很完整。」

「在我學崑曲的年代，我父親讓世芳，就是我的師哥，富連成的李世芳，陪他演青蛇，一九四六年、一九四七年的時候我看過，李世芳那個功力，比我強多了，他是科班裡出來的，畢竟不一樣。我父親跟他合作得非常好，而且非常高興，每一期的《斷橋》總是跟他演，他扮相也像我父親。一九四七年過年，他懷念新婚妻子、姚玉芙的女兒，飛機票沒有了，楊寶森的夫人讓給他的機票，但飛機回北京出事了，撞山了。我父親難過極了，這個最好最好的弟子不在了，所以《斷橋》這個戲他就不演了。拿我們北京話說，捐了，這齣戲不演了。他難過，他在台上一演，就會想起世芳的什麼啊，不演了。我的《斷橋》跟朱傳茗老師學，好多老朋友都跟他說，為什麼不讓葆玖陪你演呢？讓他陪你演不是很有意思？我父親想也對，從那時候開始，就給我說了，排了。朱傳茗老師的身段也非常美，我父親他是按照北方路子，身段有些出入。我做身段的時候，他有時候給我說，這身段可以這麼做，但是我在跟朱傳茗老師學的時候，我父親說，你一定要完全按朱老師的，給你怎麼排，你就怎麼演，不能說是我給你說的，而把朱老師的改過來，這樣不可以，要尊敬老師。所以這樣我倒也受益了，就是說，從我父親舞台演出的規範，從整個大的表現感覺，還有朱老師南派的，南北二派我都受益了。所以現在回想起來，自己在學生時代、青年時代條件還是蠻好的，應該說我那時侯條件比現在同學的條件好多了。」

「我父親、朱傳茗老師，那都絕對是世界一流，頂級的，我跟他們學了，我懂。我現在歲數大了越來越愛聽，年輕學的時期，還不行，那時候叫崑腔，後來說叫『睏腔』，一聽『睏』了，那你還學

什麼。小時候不懂，聽著聽著就睏了，現在詞也理解了，身段也理解了，裡頭的藝術無限豐富，通過詞曲表現一個人的思想感情。歲數大了有悟性了，我覺得也越來越喜歡，所以我也跟我的學生說，崑曲不是說你一學就能到位，你還得補傳統文化、古典文學的課，你得多看詞曲，把《長生殿》、《牡丹亭》全看了，你不要先唱，先從頭到尾看那個詞，去理解，不懂請人給你講解，這就等於提高你的文化了，你能夠看懂，能夠理解到它的詞曲的妙處，你再演出這個人物，自然腦子裡就有這種潛意識。這種意識給你美的、靈魂上的東西，你就能夠表現出來了。」

「京劇崑曲應該說是不分家的。在京劇形成以前，我剛才說了已經有了崑曲了，那比京劇要早好幾百年。京劇的曲牌，我們叫大牌子。實際上它的曲牌，都有詞的，它不光是嗩吶吹的，京劇人管它叫大字，唱大字。所謂唱大字就是這些曲牌裡的詞曲，他吹的可以是樂，但是樂裡不光是樂，每一個旋律裡都有字，所以叫唱大字。那時候富連成師哥說你得唱大字，唱大字就是唱歌詞。所以，京劇它離不開崑曲。京劇的形成，四大徽班進京的時候，崑曲已經是一個很重要的部分。以後，它的藝術的成分，就融匯在京劇裡頭了。」

「我父親喜歡崑曲。他要不喜歡崑曲，他能學那麼好幾十齣崑曲嗎？他若不是唱京劇，他也是一個崑曲的頂級人物了。他演的戲不單單是《遊園驚夢》、《斷橋》，他演的崑曲太多了。你要看他年輕時候的戲單的話，不下幾十齣，那多的是。他有那麼豐厚的底子，他再演京劇，拿我們話說，那不是太富裕了。雖然京劇起來後，崑曲逐漸有些衰落，但是京劇是離不開崑曲的。沒有崑曲的內涵，沒有崑曲給京劇提供的營養，京劇它在大文化上，達不到今天這個層面。」

「清平上樓角，這些牌曲跟它靠的身段非常迎得來，非常合適。」梅先生高興地哼起來。「京劇你就沒有那麼合適的節奏，也沒

有那種漂亮的感覺出來。往往我們排一齣戲，需要用身上的時候，崑曲就幫助你表現了，給觀眾加深了印象。」

「所以我跟學生說，你不學崑曲，你的戲上不去。我小時候學崑曲，我父親也跟我這麼說的，你要不學崑曲，你的眼神，你的身段，不會好看的，人家看你身段很傻。可是你有崑曲的身段以後，你這一來，你怎麼比劃，拿扇子也好，拂塵也好，手絹也好，拂塵有多少種身段，團扇怎麼拿，小春香摺扇怎麼打，怎麼合，眼睛怎麼看，它全有分寸的。我就是那麼一招一式學的，所以我今天跟學生們說，你們一定要好好跟崑曲老師學崑曲，這一課萬不能斷。」

「崑曲我學了也不下十來齣，有的我學了沒有演的機會。我父親過去常演《刺虎》、《思凡》、《春香鬧學》好多戲，我都學了，有的就跟著我父親演了。我是把它作為我的必修課來豐富自己。我主要演京劇，可一演崑曲，就有不同的感覺。崑曲你唱起來的時候，一定要完全理解它的詞曲的意思，因為崑曲的發音要求你唇齒舌喉的準確性，比京劇更要準確。而且崑曲一支曲從頭到尾不能斷的，你要一斷一忘了，底下你接都接不下去，不像京劇。京劇有過門，還能等你，崑曲是不等你，一忘就擱在那兒了。所以崑曲學的時候都是二十遍、三十遍、五十遍這麼排的。老師這麼給你唱，你跟著老師，那時沒有錄音機，一遍一遍地唱。所以演崑曲要演好了，自己非常高興，因為練到自己能在一種詩詞歌賦中表現一個人物，比京劇的台詞，它的文化內涵更典雅，演完了以後自己也是沁入到藝術的美的當中去。」

「傳字輩比我父親稍微年輕一點。一九四五年、一九四六年那時候跟我父親演了那麼多場，可惜沒拍下電影，要是把所有這些崑曲，當時演的時候都記錄下來，現在可是不得了，那太美了。而且這些演員，現在來看，都是黃金搭檔，生旦淨丑都是最好的。」

「朱傳茗老師沒有活到打倒『四人幫』就離開人世，就活到

六十六歲。太可惜了，朱老師一輩子堅持在崑曲界，在傳字輩最困難的上世紀四十年代都堅持演出。他們那時候十分清貧，江南的貧困與北方又不一樣，它帶有歧視和人情的淡薄。建國以後，他長期在上海為曲友們授曲、教戲。一九五五年我父親將京崑梅派高手都推薦進了上海戲校。他因為不是演員，工資仍比較低。朱老師往常穿灰布中山裝，解放以前給我說戲時，常穿灰衣大褂，雖然舊，但十分整潔。我父親在建國十周年排出了《穆桂英掛帥》，俞五爺和言姐姐排出了《牆頭馬上》，朱老師是導演，設計了許多好的唱腔與舞蹈動作。我們現在就缺朱老師那樣的人材。他是可以導出好東西來的。我真是非常懷念朱傳茗老師。」

崑曲應該說是京劇的一個老師，因為京劇起源就是漢劇、徽劇、崑曲這麼過來的。崑曲的表演的理念跟表演的手法，對京劇的作用，那就是一個老師。這個老師是穿大褂的，可不是美國哈佛回來的那種老師，是國學底子很深厚、很厚重的老師。所以我們要愛護這個老師，可千萬別讓他生病。這個老師已經不是什麼振興不振興的問題，因為他已經很老了，你讓穿大褂的老師去跳霹靂舞，那是不行的，別把他那個腳給崴了，或者腰給閃了，會把他的身體給折騰壞的，這就是我們對崑曲的想法。他確確實實是我們的老師，是京劇的老師，是所有的中國戲曲的老師。梅蘭芳生前說的，學了崑曲以後，咱們再演京劇就得心應手了，這是他的原話，「得心應手」四個字很重要。怎麼會得心應手呢？一個演員要得心應手是很難的。所謂得心應手是走向自由的一個終端。崑曲可以讓那些戲曲演員走向自由，你不會崑曲，永遠自由不了，一個演員在台上不自由，會發生什麼狀況？

對梅派來講，如果沒有崑曲就沒有梅派藝術，它對梅派影響太大了。從梅巧玲開始都是唱崑曲的，徽班進京的時候，演出市場較大

型的是崑曲。我們的前輩演員裡面，學戲都是找陳老夫子陳德霖。他的六大弟子，王瑤卿、梅蘭芳、王蕙芳、姚玉芙、姜妙香、王琴儂，那是有據可查的。陳老夫子的崑曲比京劇好得多，而且梅蘭芳唱的崑曲，主要來源於陳德霖和喬蕙蘭，北派的，當然南方也有。他十歲登台，因為太小了，那個《天河配》台太高，他的老師吳菱仙把他給抱上去，唱崑曲。梅先生串演《長生殿》，《鵲橋密誓》裡的織女，那是應節彩燈戲。

梅蘭芳在他即將成名的前夕，主動暫停了自己的演出活動，專心地學崑曲，大概學了五十六齣，經常能夠演出的有四十七齣，這個量是相當大的。所以，梅派的形成，從崑曲方面講，下的工夫，真不是一般。

梅蘭芳開始，從他的四十七齣的崑曲演出以後，帶動了所有的新編京劇劇目。新編的京劇劇目裡面，都有一段是載歌載舞的，就把崑曲的滋養、營養，吸收到京劇裡面來了，這是梅蘭芳對京劇發展很大的貢獻。因為崑曲主要是家裡面唱的、堂會上唱的東西。我常想，什麼道理崑曲會那麼好看？可能因為它是家裡唱的，台都沒有，四周圍都坐滿了人，正廳空地，就來一齣《遊園驚夢》、《春香鬧學》，它四周圍都是可以看的，每個角度都可以品，所以你必須每個角度看上去都美。不像京劇，主要的表演都是沖著觀眾的；崑曲不行，崑曲是各個角度看上去都要美。這一點上，對梅蘭芳的啟發非常大。正如王琴生生前常說：「真是每個角度前後左右都好看，靜比動更好看。」梅蘭芳絕對是最重視崑曲的，因為崑曲對他的成名是直接的。

他頭一次拍電影，商務印書館給他一九二〇年拍的，兩齣都是崑曲。《天女散花》現在說是京劇，前半齣是京劇，後半齣完全是崑曲。「賞花時」、「風吹荷葉煞」，以及最後「錦庭樂」接「到冬來」牌子，都是崑曲；《春香鬧學》當然不用說了，全崑曲的。什麼道理頭

一次人家給他拍電影就拍了崑曲呢？

　　因為只有崑曲的表演，能夠體現梅蘭芳美的全貌，我可以斷定地這麼說。三十年代梅蘭芳訪美時，美國拍的一部電影，中國第一部有聲電影崑曲《刺虎》，花大價錢從美國買回來了，這身段、那形象，今天看來還是令人新鮮和吃驚。

　　梅派經典中，運用崑曲最好，融匯於中的是《貴妃醉酒》。《醉酒》這齣戲，梅蘭芳是跟路三寶學的，路三寶和梅蘭芳同一科班，斷斷續續教了他半年，完全是按照老一輩傳下來的演法。打梅蘭芳學了那麼多崑曲以後，就開始對《貴妃醉酒》進行了大幅度的修改，載歌載舞。我小時候看梅蘭芳戲的時候，有一天真把我給嚇住了，他嘴裡突然崑曲出來了，台上，梅蘭芳那種自由，一般的人很難達到的，移步換景，觸景生情，那麼好的美景。梅蘭芳從來唱到「這景色撩人欲醉」，是唱的：

$$2\ \dot{3}\ \dot{2}\ \dot{1}\quad \dot{6}\ 5\ 6$$
　撩　　　　　人

那天，「撩人」二字的「撩」字突然唱成：

$$\frac{3}{亡}\ \dot{2}.\quad 7\ \widehat{6\ 5\ 6}$$
　撩　　　　　人

單音，唱法完全是崑曲，配的身段，真絕！京劇不可以那樣唱的，怎麼「撩」人，那不是崑曲嗎？他自己可能都想不到，怎麼會出來這個旋律？我們那位票友出身，得王少卿寵的倪秋萍先生，他對音樂方面很有修養，也是梅蘭芳看中的，給梅蘭芳拉了十幾年琴，他說嚇得我差一點忘了手裡，怎麼出崑曲了？後來我問倪秋萍先生，倪老師，他怎麼會在台上出崑曲啊？他說後來我問大爺了，梅蘭芳說：「是嗎？我怎麼忘了。」他老是忘了。這說明什麼？他突然嘴裡落出崑曲了，在京劇裡面是從來沒有的，我們現在都不敢跟學生講

梅蘭芳難得的奇特的唱法，不然他們會說「這個好」而串門的。

　　京劇的傳統青衣唱的時候，抱著肚子死唱。梅蘭芳對京劇的改革，源於崑曲。一九一五年的時候，外國人不願到演京劇的茶館看戲，那是大失身分的，因為那裡看戲的人，大聲講話，嗑瓜子，很鬧心。外國人坐在那邊看戲，不習慣。這對青年的梅蘭芳，甚是困惑。梅蘭芳認為我們的戲怎麼外國人都不願意來看，明明是瞧不起我們，瞧不起我們說明我們自己值得檢討。梅蘭芳，他從來不去怪人家的，他要怪，首先怪他自己，我們哪些做得不對了？就是在這個時期，齊如山給他寫出了第一齣戲《嫦娥奔月》。《嫦娥奔月》裡頭他用了從來沒有過的「南梆子」，京劇唱腔裡「南梆子」以前是沒有的，是梅蘭芳的貢獻，《霸王別姬》裡又用了「南梆子」。打《嫦娥奔月》用了這個以後，好多演員創新時都用了「南梆子」。因為它的旋律，適於做身段。在《嫦娥奔月》的「南梆子」演唱時，他首先運用了舞蹈。有人說是齊如山教梅蘭芳舞蹈，那是言過其實了，誤傳了，齊如山不會，怎麼教？梅蘭芳自己創造了很多好看的身段和造型，這些身段都是崑曲裡面過來的，他就是把演崑曲的方法搬到京劇上來，又用了一個很好聽的、很貧民、很草根的「南梆子」的曲調。自己基本滿意後，感覺到可以讓外國人來看了。通過齊如山找到了美國領事館的總領事，勸他來看。總領事就帶著人到梅蘭芳家裡，因為他不能上戲院看。到家裡，把八個八仙桌拼起來，梅蘭芳上了妝以後，就表演這段「南梆子」，把外國人看傻了。國外從來沒見過。他們要麼唱歌劇，要麼芭蕾，沒有載歌載舞搞在一起的，從來沒有，又那麼好看、新鮮。

　　外國人對京劇的接觸，這是第一次。打這個以後，外國友人一個一個地走到了梅蘭芳家裡。如果沒有一九一五年的那個《嫦娥奔月》打開局面，外國人也不可能到劇場裡面去。第二齣是《黛玉葬花》，

第三齣是《天女散花》，一齣一齣地來了，全都是載歌載舞，單獨的、成塊的舞蹈。直到一九二六年的一、二、三、四本《太真外傳》連台本戲中，翠盤艷舞和南梆子「唐天子」的載歌載舞。

梅蘭芳是前衛的，時尚的。他的前衛不是曇花一現的，他是非常深刻的，是下了大工夫的，這個深刻是建立在他的文化上。只有文化支撐，才有可能。

崑曲是堂會上唱的東西，它不具備商業條件，文人喜歡而已。陸小曼唱得好，她的丈夫徐志摩，他們玩得轉。袁世凱二公子、袁克文也是有研究的。《醉酒》裡面楊貴妃在橋上看鴛鴦戲水有一個身段，梅蘭芳自己說，這個身段是溥侗教他的。溥侗是誰？宣統溥儀的堂兄、名票紅豆館主。這個身段一直沿用至今，包括梅先生的徒弟唱《貴妃醉酒》，還是用這個身段，沒動過，因為這個身段凝聚了崑曲身上的優勢，除了動態好看以外，靜態更好看。京劇取代不了崑曲，它有時候必須要坐在那裡唱。

梅蘭芳出場後，經常有幾秒鐘左右是紋絲不動的，讓觀眾靜靜地看，「每個角度都好看」，先把人給看美了，那是很不容易的，靜的功力，非常沉穩。梅蘭芳之所以與眾不同，是他的靜動自如。動態的，可以一下子沒有任何痕跡地轉到靜態，這就是從崑曲裡面來的。還有一個好的例子，梅蘭芳所有的指法，他把崑曲指法、佛教指法融入京劇的指法，他每一蘭花指都有一首詩，又有專門的艷名。以前京劇旦角的指法裡面，大拇指是不可以露出來的，這是犯忌的。

他一九三二年到上海以後，要重新溫習他的崑曲。我想普通人都會有這種感受，每當一個人很悶的時候，如果唱唱崑曲，你就會舒服一些，因為它很雅，很美，人就高興起來了，把有些傷心的事，或者不愉快的事給忘了。梅蘭芳重演崑曲。可是那些老師年齡都很大了，都在北方，他在南方請了一位丁蘭蓀，丁老先生，我小時候見過，又

黑又瘦，簡直不相信這個人是崑曲頂級人物。我們見到他的時候他好像已經八十歲左右了，一動起來，完全是一個少女，真絕！這個老頭子怎麼會那麼好看，那麼美。一天他做了一個指法，五指伸開，蘭花指是不可以這樣的，梅蘭芳沒有用過這樣的指法，但這指法卻引起了梅蘭芳的重視，但沒有機會用。一直到建國後，排《穆桂英掛帥》時，稍微改動一下，也是五指都伸開，用在《穆桂英掛帥》中，符合將要掛帥出征時候的心情，轉身、手從水袖裡出來，攬鏡自照，攬鏡、自照，他用上了這個指法，美其名曰「挑眉」。這是從崑曲裡學的極好例子。

崑曲這個老師經常跟在你後面，盯住你了，要甩都甩不掉。也可以說成了一本字典，牛津大字典，老是擱在身邊的。崑曲的圓，影響了梅蘭芳的藝術。中庸之道支撐了梅蘭芳的一生，綜合之美、簡單之美，是梅蘭芳畢生之追求。

現在來講，你把綜合之美唱好了，把中庸之道有時代感了，那就是和諧。和諧社會，是我們現代中國人的追求。梅蘭芳本人就是一個和諧社會的積極的回應者和天然的模特兒。外國人尤其是日本人，至今還十分敬仰梅蘭芳，不單是因為他的漂亮，也不是因為他是明星，而是他的內在。這跟崑曲有很大的關係。所以一九五八年的時候讓他拍了五齣京劇電影以後，他提出來，能否拍一次《遊園驚夢》。拍了五齣京劇了，可是他感覺到還不過癮，就找了俞五爺、言慧珠拍了《遊園驚夢》。儘管當時他已是一位老人，但仍能看出是何等清純。少女懷春的身段，給人看起來一點都不做作，就是美。電影《梅蘭芳》籌備時，梅先生和我一致向凱歌導演提出一定要有崑曲。《大唐貴妃》策劃時，梅先生就提出要崑曲。有人說「有崑曲元素就可以了」，真是的，經常聽到元素二字，挺化學的，崑曲那麼浩大的量值，統稱一種元素，相當雷人，莫名其妙！結果，王珮瑜來了一段真價貨實的崑

曲，得到了大家一致好評。

　　梅蘭芳何以對梅先生學崑曲、演崑曲，要用「必須」二字？他在年輕時期就說過：「我提倡它的動機有兩點：（一）崑曲具有中國戲曲藝術的優良傳統，尤其是歌舞並重，可供我們採取的地方的確很多；（二）有許多老前輩認為崑曲的衰落、失敗、失傳，是戲劇界的一種極大的損失。他們經常把崑曲的優點告訴我，希望我多演崑曲，把它提倡起來，同時擅長崑曲的老先生們已經是寥若晨星，只剩下喬蕙蘭、陳德霖、李壽山、曹心泉這幾位了。而且年紀也都老了，我想要不趕快學，再過幾年就沒有機會學了。」

　　梅蘭芳是有獨特藝術眼光的。他不失一切時機，向崑曲老藝術家們學戲。他青少年時期所學，經常演出的劇目有：

　　《水鬥》、《斷橋》，《白蛇傳》中兩折，飾白蛇。

　　《思凡》，《孽海記》中一折，飾趙色空。

　　《鬧學》（飾春香）、《遊園驚夢》（飾杜麗娘），《牡丹亭》中三折。

　　《驚醜》、《前親》、《逼婚》、《後親》，《風箏誤》中四折，飾俊小姐。

　　《佳期》、《拷紅》，《西廂記》中兩折，飾紅娘。

　　《琴挑》、《問病》、《偷詩》，《玉簪記》中三折，飾陳妙常。

　　《覓花》、《庵會》、《喬醋》、《醉圓》，《金雀記》中四折，飾井文鸞。

　　《梳妝》、《跪池》、《三拍》，《獅吼記》中三折，飾柳氏。

　　《瑤台》，《南柯夢》中一折，飾金枝公主。

　　《藏舟》，《漁家樂》中一折，飾鄔飛霞。

　　《鵲橋》、《密誓》，《長生殿》中兩折，飾楊玉環。

　　《刺虎》，《鐵冠圖》中一折，飾費貞娥。

《昭君出塞》，飾王昭君。

《奇雙會》，飾李桂枝。

其中，《水鬥》、《斷橋》、《思凡》、《琴挑》、《鬧學》、《刺虎》、《遊園驚夢》、《奇雙會》成為梅蘭芳優秀的代表劇目。

最能代表梅蘭芳學習崑曲的藝術水準的，當屬《遊園驚夢》了。也是梅先生陪父親演出次數最多的劇目。梅蘭芳對《遊園驚夢》有專門的學術報告。

《遊園驚夢》的故事，最初略見（宋）郭象著《睽車志》，後見湯顯祖《牡丹亭》傳奇，馮夢龍《風流夢》傳奇。說的是南安太守杜寶有女麗娘，一日背著父母和塾師，與丫環春香到後花園春遊，看到斷井頹垣，頓生傷春之感；回到閨房休息，夢中和書生柳夢梅在後花園相見，得花神護翼，二人定情而別；後麗娘被母親喚醒，神情恍惚，母囑其勿常遊園，麗娘仍回夢境，盼望再會柳夢梅。此劇，梅蘭芳早期與姜妙香合作，中年以後和俞振飛合作。他和姜、俞的合作都非常愉快，並且不斷深化對劇中人思想感情的認識和表現。

崑曲劇本曲文高雅，有的詞義深奧。《牡丹亭》曲譜，梅蘭芳就曾請教過名家俞粟廬，在曲文的掌握、理解上經常得到羅癭公、李釋戡等朋友幫助、解講，使梅蘭芳更深刻地理解人物和劇情，更加細緻生動地在戲中表現人物的情感。《遊園驚夢》這齣戲，杜麗娘是一個正值妙齡的大家閨秀，和所有封建時代的青春少女一樣，她也有「難言之隱」。梅蘭芳認為應該刻劃出少女的「春閨」，而不能演成少婦的「思春」。

在多年演出中，梅蘭芳有時也對杜麗娘的身段作些改動。比如《驚夢》中，杜麗娘唱「則為俺生小嬋娟」到「和春光暗流轉」這句，中間做出表現她「春困」的動作身段，把身子靠在桌子邊上，再轉到中間，然後慢慢地蹲下起立兩三次。對這些動作起伏較大、南北相同

的老身段，梅蘭芳談了自己改動的理由。他說：「我的年紀一天天地老起來了，再做這一類的身段，自己覺得也太過火一點。我本想放棄了不唱它，又因這是很有意義的一齣戲，它能表現出幾百年前舊社會裡的一般女子，受到舊家庭和舊禮教的束縛苦悶，在戀愛上渴望自由的心情，是並無今昔之異的；再拿藝術來講，這是一齣當年常唱的戲，許多前輩們在身段上耗盡無數心血，才留下來這樣一個寶貴的作品，我又在這戲上下過不少的工夫，單單為了年齡的關係就把它放棄了不唱，未免可惜。另外，照我的理解，杜麗娘的身分，十足是一位舊社會裡的閨閣千金。雖說是下面有跟柳夢梅中相會的情節，到底她是受舊禮教束縛的少女，而這一切又正是一個少女生理上的自然的要求。我們只能認為這是杜麗娘的一種幻想……，所以我最後的決定，是保留表情部分，沖淡身段部分。」

杜麗娘在夢中的表演，梅蘭芳抓住「羞」和「愛」這兩個字來刻劃她的心境。因為夢到風度翩翩的柳夢梅而產生愛，又因為舊時代的「男女授受不親」而產生羞，愛和羞在杜麗娘的夢中交織在一起。

曹其敏的精彩評論，為我們說戲時多次運用 ——「在《遊園》中，他把杜麗娘的懷春，表現得較為含蓄，脈脈含情，言行拘謹，半帶羞澀，給人一種鬱悶的感受，形體動作很文靜，對於一個深居閨房的大家閨秀，這樣的神態是真實的……，在《驚夢》中，梅蘭芳表現的杜麗娘的懷春，就不同了。他的感情比較外露，不那麼收斂，不那麼含蓄了，大概因為是在夢中，內心的感覺掩藏得少一些吧。你看，杜麗娘的神色略帶迷惘，眼神中露出少女特有的嬌媚之態，柳夢梅牽著她的時候，她似醉如癡，面帶幸福嬌憨的微笑，飄然而逝。梅蘭芳以極其細膩，優美，動人的表演，把杜麗娘在特定環境中最美好、最細微的感情，表露無遺。」

言慧珠的理解也有其獨到之處，她說到《遊園驚夢》中的一段韻

白：「『驀地遊春轉，小試宜春面。春呐，春，得和你兩留戀，春去如何遣？恁般天氣好困人也。』兩句五言詩梅先生念得段落分明，而且兩句之間似斷而連。『春呐，春』這兩個『春』字念得又清晰又響亮，充分表現出杜麗娘『我欲問天』的心情。接下來的三句略有停頓，音節之間仿佛給人以輾轉深思的味道。正因為這幾句念白不但念得動聽，而且傳神，簡直把杜麗娘傷春的感情完全表達出來了。所以每次念到這個地方，台下總是鴉雀無聲，連他在叫板之間輕輕地歎的那一口氣，觀眾都能聽得清楚。」

曾和梅蘭芳幾十年同台演《遊園驚夢》的俞振飛，認為梅蘭芳在這齣戲中唱、念、做、舞，無一不精，而且身段、眼神都和對方配合得十分準確：「在台上有一種特別巨大的感染力和一種特別靈敏的反應力，能夠感染別人，配合別人，使彼此感情水乳交融，絲絲入扣⋯⋯而且他的步伐看上去飄飄然似乎很快，卻一點沒有急促的感覺，一起一止都合著柳夢梅唱腔的節奏，但又是機械地踩著板眼邁步。這份功力，真當得起『爐火純青』四個字了。」

俞振飛對梅蘭芳的唱腔評價甚高，認為他的唱腔有獨到之處：「他咬字清楚，收發口訣，異常準確，行腔運氣也十分舒暢，高音婉轉清朗，落音厚重打遠。王夢樓先生在《納書楹曲譜》的《牡丹亭》序文中說：『被之管弦，有別有一種幽深艷異之致，為今諸曲所不能。』在《遊園驚夢》中的幾支曲子，梅蘭芳的確唱出了『幽深艷異之致』。」

我們曾經多次將這些高見和第三代傳人共同學習，真是很希望將「梅派崑曲」的經典一代代地傳下去。

這裡說的「梅派崑曲」，主要是指梅氏父子在崑曲唱、念方面，和傳統南、北崑有點不同，俞五爺有專門闡述，也有公論。

六、 榜樣的力量

　　一九三八年劉仲秋先生在西安創辦了「夏聲戲劇學校」，一直維持到一九四五年「八一五」日本投降，滿以為可振興發展，沒想到國內又爆發了內戰，幻想全破滅了。劉仲秋就帶著戲校到處流浪，前途茫茫，面臨解散的危險。

　　一九四六年八月底「夏聲戲校」流浪到了南京，乞求國民政府，國民黨政權無能為力。一直堅持在敵後戰地流亡，唯一的學京劇、演京劇，弘揚愛國精神的「夏聲戲校」，已經奄奄一息。學校流浪至無錫，派出以齊英才為首的十位大同學來到上海。齊英才這位前上海京劇院副院長談到這裡時，老人有點坐不住了。齊院長說：「我們十個人到上海找到了梅蘭芳先生，當我們提到劉仲秋、郭建英是我們的校長和主任時，梅蘭芳先生格外高興地笑著說：『自己人、自己人』。原來梅蘭芳先生還是他們的老師。」劉仲秋，北大出身，學余宗譚，一九三二年進梅蘭芳、余叔岩、齊如山創辦的「國劇傳習所」。「七七」事變以後，有感於國破家亡，災難深重，哀鳴遍野，大批難童流離失所，劉仲秋、郭建英遂言以戲劇為武器，以宣傳抗日為目標，創辦戲校，揚「華夏之正聲」，喚起民眾，高台教化，移風易俗。中國京劇在一九四三年，已開辦了四十餘年的富連成、榮春社、鳴春社、中華戲校、上海戲校等，均舉步維艱，紛紛停辦。後方物價飛漲，民不聊生。「夏聲戲校」僅靠演出來維持生活，其艱難程度可想而知。劉校長本人為戲校生存，日夜操勞，常穿著露著腳後跟的襪子，他和同學們共吃大鍋飯，睡同樣的地舖。他三十多歲尚無家室，未婚妻苦苦等待。為學校，他投入全身精力，是中國文人中真正的優秀分子。郭建英先生，我認識他，一九五五年他找過我，問我有沒有

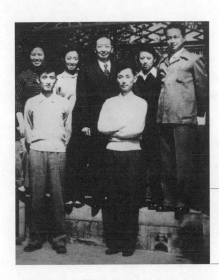

1955年梅蘭芳與家人合影,五嫂屠珍(左一)、五哥紹武(左二)、葆玥(左三)、梅蘭芳(左四)、葆玖(左五)、四哥葆琛(右一)、四嫂林大夫(右二)。

意願到上海戲校就讀,學小生。郭先生也是一九三二年梅蘭芳、余叔岩創辦的「國劇傳習所」的優秀學員,工青衣,入梅門。一九五五年和楊畹農老師一起由梅蘭芳推薦進上海戲校,任教導主任。郭先生很有文才,一九三五年作為梅蘭芳的助手,隨梅劇團訪俄,做許多文字、宣傳工作。郭先生善於編新劇,可歎「文革」中和楊畹農一樣不明自盡。

齊院長接著說:「梅蘭芳面對著我們這些晚輩,很慈祥地問我們學什麼行當,演過什麼戲?他要我們多學戲,文武不擋,戲路子寬,才有光明前途。我們回無錫後,向劉校長作了稟報,劉校長就親自到上海思南路87號求助梅蘭芳了。」

這件事,梅先生說,他印象挺深的。「夏聲戲校」如能在上海紮根,他也就有了舞台實踐的機會了。梅蘭芳非常同情兩位學生的處境,也為他們有此志向而感動。

梅蘭芳首先答應願意幫助「遷滬辦校」。經費問題,「舉行義演」。梅蘭芳是一位很實際的人,不說做不到的空話、假話,從不「聊丁」。

　　「夏聲戲校」到上海後，各界毫無所知。梅蘭芳做的第一件事，是自己花錢宴請媒體，在上海四川路海寧路口凱福飯店舉行大型招待會。上海文化界要人，熊佛西、田漢、于伶、周信芳以及報界、電台的朋友應梅蘭芳之請都來了。「夏聲戲校」的學生，樸素整潔地做招待員，和媒體近距離接觸。劉仲秋校長和郭建英主任席間介紹：「『夏聲』為抗戰而成立，它的創辦經過、艱苦旅程及流浪演出的概況，直到如今籌募基金未著落，校舍難尋，苦不堪言，懇求社會援助！」

　　梅蘭芳做的第二件事，是與中國大戲院老闆汪其俊商量，讓「夏聲戲校」在中國大戲院演出十五場。他親自和戲院根據上海市場要求，排出戲碼，以武戲為主，學生全都出場亮相，生氣勃勃。如《大名府》、《戰宛城》、《陸文龍》、《穆柯寨》等一一上演，親朋好友紛紛捧場，形成氣勢。

　　梅蘭芳做的第三高招，是親自領銜，發動上海各名家、名票一起義演三天，籌募建校基金。「夏聲戲校」真是久旱逢甘霖。

　　那是一九四七年，楊寶森也在梅劇團，其演出陣容特別堅挺，中國大戲院鐵門被擠壞。舉例一天戲碼，可見分量之重。

　　前有張美娟（南方著名武旦，齊英才的夫人）《大戰赤福壽》和錢寶森《蘆花河》，後全部《紅鬃烈馬》：

　　《彩樓配》吳富琴、趙志秋

　　《三擊掌》王吟秋、李寶魁

　　《投軍別窯》趙如泉、芙蓉草

　　《誤卯三打》袁世海、李少春、閻世善

　　《趕三關》周信芳、芙蓉草、朱斌仙、蕭長華

　　《武家坡》譚富英、程硯秋

　　《算軍糧》孫甫亭、裘世戎、張春彥

　　《銀空山》葉盛蘭、魏蓮芳、張春彥

《大登殿》楊寶森、梅蘭芳、蕭長華、魏蓮芳

三件大事，為「夏聲戲校」立足上海，獲得生機，奠定了基礎。在梅蘭芳帶動下，前輩們和各名家伸出援助之手，在閘北區芷江西路尋得敵產一所，是國民黨政府沒收的日商廠房，撥發給「夏聲戲校」作校舍。未正式使用前，熊佛老出面，讓「夏聲戲校」全體師生暫住四川北路橫濱橋上海戲劇專科學校教室三個月，以解燃眉。前幾年我和梅先生曾路過虹口橫濱橋，校舍還在，現在是醫院了。芷江西路的舊址，我沒有去過，現在大廈林立，該址已不復存在。

「夏聲戲校」在梅蘭芳的鼎力相助下，維持到了全國解放，全校師生，一部份輸送到三野文工團，另一部分骨幹力量充實到華東實驗京劇團（上海京劇院前身）和以後的上海戲曲學校。

梅先生說：「現在京劇界，提起『夏聲』知道的人已經不多了，《中國京劇》雜誌和其它戲曲刊物也很少有人撰稿介紹，其實那是一件很了不起事。抗戰時期，他們在敵後，如此困難怎麼挺下來的？抗戰勝利了，國民政府也沒有能力管文化事業，他們只能流浪到上海，沿途作一些很簡單的演出。我父親真是十分愛護他們，多次在家說起劉仲秋和郭建英那樣有骨氣的學生，都十分感歎。」

我說：「你父親真是我們一輩子的榜樣，他做的全是實事。」

梅先生說：「我父親說『富連成』、『榮春社』都垮了，要是把『夏聲』也解散了，再成立一個就不可能了！他和劉仲秋、郭建英說：『你們把它拉到上海來吧，咱們共同想辦法。』」

梅先生說：「『夏聲戲校』在上海站穩腳根後，為了加強演出陣容、每逢星期六、日、暑假、寒假，我和姐姐葆玥都參加『夏聲』在『蘭心大戲院』和其它劇場的演出。」

二〇一〇年五月十八日，為了核實一九四七年到一九四九年梅先生依托「夏聲戲校」在蘭心大戲院的長期實習演出，我撥通了北京電

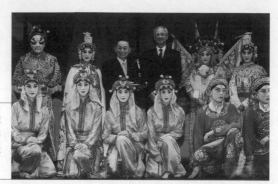

獲獎人梅葆玖（左三）和貝陸
慈（左四），左二是第三代弟
子鄭瀟，右二是馮薀，右一是
李婧怡同學。

話，梅先生在住院檢查身體。政協領導和北京京劇院的領導對他很關
心，讓他住進了高幹病房。我提起一九四七年到一九四九年的實習演
出，梅先生一談就是四十分鐘。談往事也是一種享受。畢竟七十六歲
的人了，不能太累，我趕緊扯開話題，問他與上次上海華山醫院高幹
病房相比感覺如何？那是他在上海突發高燒40℃，我和我內人王醫
生將梅先生送急診，就送到王醫生母校上海醫科大學附屬華山醫院，
我們也就在病房裡住下陪夜了。時值《大唐貴妃》排練的期間，我們
心中都有壓力。一方面和玖嫂保持密切聯絡，她因行動不便，可也一
直在擔心。

　　我在收線時和梅先生說：「我五月二十五日飛北京，協助『萬寶
龍』頒發世界上對藝術傳承有傑出貢獻的藝術家的大獎（二〇〇九年
度獲獎者是中國的梅葆玖。『萬寶龍』是有一百多年國際優質品牌的
德國公司）。希望您在二十五日以前能靜養，青年梅派演員的助興演
出，已經安排就緒，中國戲曲學院周院長、京劇系張堯主任幫我們，
您放心在醫院養著，必竟七十六歲的人了。」

　　梅先生和我說：「我在一九四七年時的實習演出很重要，因為
那時我已經學了四年戲了，不在台上演出是不行的。但那時經濟不景
氣，又打內戰，人心惶惶，京劇科班也都解散了。急救『夏聲』，同
時也給了我機會。我父親特別重視，讓我每逢星期六、星期日去演

國際名牌德國的「萬寶龍」發大獎給梅葆玖。「60年前德國的農民知道的中國人就兩位，一位是孔夫子，一位是梅蘭芳。」（田漢語）

出，一般在『蘭心大戲院』，也有在『湖社』票房（貴州路、北京路口，麗都大戲院的樓上），幾乎每次我父親都陪著我去，親朋好友也都去捧場！賣座很好。我們不掙錢，父親給我按現在標準十塊錢，我攢起來買模型飛機。演出收入全歸『夏聲』。梳頭的就是我父親專職梳頭師傅顧寶森先生，顧師傅的兒子顧永湘給我彈月琴，他拜了王少卿，現今也是國內數一數二的月琴專家了。京胡由王幼卿老師親自操琴，二胡是倪秋萍，他是王少卿大弟子，票友下海，很懂音樂，一套人馬也就是幫我父親的自己人，上海觀眾特別熟悉。那時上海梅派票友不下千人，都有相當水準，我在這樣特殊環境中，好是好在有人捧，難是難在他們對我要求很高。明知我是王幼卿老師教的，當然唱王派，可是那些鐵桿梅迷，經常要提出疑議，強烈地希望我和我父親完全一致。可我父親的態度是『聽老師的，別管我』。這種交織的狀況，一直維持了五十年，挺有意思的。這幾年越來越少了，因為票友沒有以前那麼多了，可是當年這股力量，倒真是成了我『融梅王於一家』的強力推手，台上台下全融合到一起了，現今這種盛況沒有了。」

「那幾年的實習演出，非常使人留戀，家裡人都圍著我轉，『夏聲』也對我特別好。我唱《審頭刺湯》，劉校長親自演陸炳；《紅鸞禧》，朱斌仙來『金二』。朱斌仙和我家是近親，朱斌仙父親朱小芬、祖父朱霞芬的家，是我父親童年借讀學戲的地方。我父親和朱小

芬一起學，朱小芬比我父親學得快，比我父親還紅。朱斌仙的兒子朱錦華是著名丑角，當年他進『夏聲』時才七歲，唱老生。後隨父親改丑角，解放以後到北京，我父親讓他進了中國戲校。以後和我一起，又進北京京劇院，直到退休。一九五五年梅蘭芳劇團重建後，我反聘他進梅劇團，參加音配像工程，扮了很多角色。」我插話：「電影《梅蘭芳》拍攝時，我請朱錦華的兒子，北京戲校丑角老師朱唯，幫助我到各藝校選群眾京劇演員，又碰到朱唯的兒子朱曦光也是學丑角的。從名丑朱斌仙起四代丑角，從內庭奉供朱霞芬起梨園六代了。多豐富的人文啊，我們好像不當一件事，如果在美國，那是奇事了，可能美國總統都想交這個朋友了，因為美國總共才二百多年，很少有這樣人文逸事。」

　　我聽梅先生說話有點累，但他不想掛電話。梅先生說：「每想到少兒夥伴，像劉志全，我好多對兒戲，葆玥姐尚未學的，都是劉志全和我合作的。《桑園會》、《賀後罵殿》、《汾河灣》、《寶蓮燈》，太多太多，還有我個人的戲《祭塔》是在湖社唱的，還留著相片呢。還有《別宮·祭江》、《蘆花河》。我在全本《王寶釧》中，演代戰公主的小男旦趙廷原，他彩聲比我多，蹻功很棒，比我強。當年他和我說，很希望能上我家來看看我父親，我和他講一點兒關係都沒有，隨時可以來。後來，我聽說他去了美國，名字叫趙原，盧燕姐還碰到過他。唱花臉的學兄劉志發，在台灣又主持劇團又導演，長期在舞台上『呈其霸王之威』。」

　　「上海京劇院的齊英才，當過上海戲校校長就不用說了，他解放後就轉到三野文工團了，一九五三年赴朝慰問，我們在一起演出，最有意思是一直到一九八二年赴香港演出，我們又在一起了，那時他好像是一個領導了，不過他比一九四七年時期，已經有一點老成，很有些當領導的樣子。還有馬科，《曹操與楊修》就是他導演的作品，我

說他懂京劇，自己又唱京劇，所以和一般話劇導演來導京劇不一樣。還有後來到北京的關靜如；孫涇田在天津戲校當書記；劉志金在石家莊也是著名導演，人才濟濟。」

梅先生說完歎了一口氣。我說：「郭建英他是梅門弟子，他的追悼會，平反的追悼會是補開的，我去了，梅門弟子中，文化人類型的不多，李斐叔最後情況不知道，郭建英他和我有過一次長談，我印象很深，是一位正人君子。」

梅先生說：「難過，難過……」掛了電話，我很後悔，他在醫院裡，說到這分兒上，唉！

梅先生學戲和實習演出過程就是如此，再沒有什麼特別的了。

一九四五年抗戰勝利到一九四九年建國，這幾年是重要準演期，一九四五年國民政府的雙十節國慶，梅蘭芳在文匯報上發表了《登台雜思》。《舞台生活四十年》中沒有提，電影《梅蘭芳》的最後提到了。梅蘭芳真誠地表達了他對重返舞台的渴望及喜悅心情。梅蘭芳說：「沉默了八年之久，如今又要登台了。諸君也許想像得到，對於一個演戲的人，尤其像我這樣年齡的人，八年的空白在生命史上是一宗怎樣大的損失，這損失是永遠無法補償的。在過去這樣一段漫長的歲月中，我心如止水，留上鬍子，咬緊牙關，平靜而沉悶地生活著。」

「我自己有一個決定：勝利以前我決不唱戲。勝利以後，我又有一個新的決定，必須把第一次登台的義務獻給祖國。現在我把這點熱誠獻給上海了。為了慶祝這都市的新生，我同樣以無限的愉快去完成我的心願。」

「我對於政治問題向來沒有什麼心得，出於愛國心，我想每一個人都是有的吧？……社會人士對我的獎飾，實在超過了我所能承受的限度。自由報的記者先生說我『一直實行著個人的抗戰』，使我感

激，而且漸愧。」

這整整四年是梅蘭芳很重要的高強度的恢復演出期，《舞台生活四十年》中，許伯伯雖身歷其境，卻都沒有提。但對於梅先生的成長，藝術的薰陶，知識的積累，是十分重要的時期。

一九四五年在上海美琪大戲院的一期崑曲，在《必須學崑曲》和《販馬記》中有較詳細的記述。梅蘭芳畢竟是八年不唱了，嗓子沒有全緩過來，只能唱崑曲，帶的是仙霓社傳字輩的藝人，崑曲原來賣座就不好，梅蘭芳擔心怕票賣不出去，但是演出海報一上牆，三天票一搶而空，接著以後就是黃牛票了，江寧路、南匯路人山人海，無軌電車都無法開了。「梅大王功夫不減當年」成為當時上海的形象語，連蔣介石先生也來軋鬧猛（湊熱鬧）了。

一九四六年，春節期間，國民政府慰問「盟軍」遊藝會在美琪大戲院舉行，梅蘭芳也參加了祝賀演出。

梅先生回憶說：「通過美琪演出後，我在吊嗓子時，父親也常過來『我也來一段試試』，可是不行，上不去，過了年，王少卿也來上海了，住在我家，他就每天吊了，一個月，嗓子出來了，調門還是比較低，但已經可以對付了。」

「一九四六年的三月下旬，老梅劇團的人都到了，劉連榮、姜六爺（妙香）、楊盛春、蕭長華、朱桂芳、貫盛習，老生請的是奚嘯伯（現今上海京劇院楊派大武生奚中路的祖父），演出在如今的上海音樂廳，當時的南京大戲院，一直演到四月上旬。最難得是全部《生死恨》都上了，父親要我每天一定要去看，可是我第二天上課就慘了，上神學課，神父看我老打呵欠，就勸我到最後一排靠牆坐，可是靠了牆就更睏了。」

當年和梅先生同坐一課桌的達明環先生是前上海航空公司工會主席，一級飛行員，六十多年了。達兄和我說，同學們都知道梅先生和

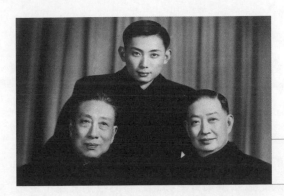

「前座是父親和姜六爺
（姜妙香）。」

別人不一樣，他幾乎沒有玩的時間，勞作課做飛機模型，組裝戰艇是
他最愛，十幾歲的男童，沒有得玩，其困惑可想而知。難得一次，下
午三點放學，教戲的老師已經等在家裡，可是梅先生和同學還在學校
操場上，試放自己做的飛機模型，回家少不了挨香媽一頓罵了。達兄
很客觀地和我說，從磐石小學到震旦大學附中，都是天主教學校，規
矩特別嚴，功課也特別緊，外語就要上兩門，英語和法語，同學們非
常諒解他，有時演出不能上課，就幫他補習，能夠跟上，已經很不容
易了。當年的震旦大學附中，建國以後，教會撤了，改成公立的向明
中學，一直是上海市重點中學，前年梅先生被向明中學評上「傑出校
友」。

梅先生被父親梅蘭芳和母親福芝芳確認可以放心做一名京劇演員
了，那已經是一九四八年的暑假了。這個暑假參加「夏聲戲校」和上
海各大票房、堂會的演出不斷，梅蘭芳明顯給他加大力度，經常是
《祭塔》、《三擊掌》雙出，或者是《春香鬧學》、《虹霓關》雙出，
練人哪！梅先生說，好像就應該是這樣的，沒有什麼感到要頂不住
了，相反身體比小時候好了，就是丟不下自己組裝礦石收音機、二燈
機、做飛機模型的嗜好。「很羨慕其它同學放暑假可以玩，我沒有，
像一部永動機不停地轉。」

做演員，要成功，基本的指標是台上的汗水，沒有投機取巧可

言。梅蘭芳認為梅先生有能力抗壓了，就開始策劃為他準備做演員的各種條件。

出現了一件好事。一九四七年入冬，著名電影導演費穆，約著名電影製作人吳性哉、顏鶴鳴和梅蘭芳幾番協商，決定成立一個以攝製彩色舞台藝術片為主的華藝公司。資金由吳性哉籌措，梅蘭芳主演《生死恨》，費穆任導演，顏鶴鳴負責色彩和錄音的技術問題，黃紹芬任攝影。

當時是沒有錄音機的，自己做唱片，工藝複雜，不是家庭之中能辦到的事，而且每張唱片也就三分多鐘，自己要錄音幾乎是幻想。吳性哉先生為中國第一部彩色電影《生死恨》，常到思南路87號梅家來，有時還帶兩位公子吳熹升、吳順升來玩，比梅先生年長不多。一天吳熹升帶了一個禮物送給梅先生，這禮物真是雪中送炭，為梅先生的學戲、練習起到了重要作用，直至今天，雖然已經不常用了，但還能使，單聲道，音質很純，中央電視台拍梅先生的《藝術人生》時，我還特地把這機器從上海拿到北京，在拍攝現場作展示。它是美國生產的，學生學語言用的刻讀機 Souno Scriber，用廉價的聚氯乙稀膠片，能做成可以在本機上放回的唱片，機器內部是留聲機的結構，有音訊輸出，也可以音訊轉換，有和本機匹配的有線話筒。這在當年是稀罕之物，吳家因為做電影的才會有。其實早在一九四六年吳氏兄弟已經把它搬到劇場去錄實況了，只是很難得用。一九四六年十二月十二日，梅蘭芳和楊寶森的《武家坡》、《大登殿》，吳順升先生就用這個機器把當天實況錄了下來。那時，吳順升先生傾心追求葆玥姐，當然要拍馬屁，可是他前半場就錄了楊寶森，他喜歡楊寶森，葆玥姐又是唱余派的，梅蘭芳出場的西皮慢板，沒有錄，快板對口以後，全都錄了。《大登殿》全都錄了。打倒「四人幫」後，梅先生把這難得的資料經過整理，做成盒帶，給了我。他對我常言：「留一

個資料，藏好了。」這句話也講了幾十年了，我家中成了資料庫了。今年，他來我家「視察」，說了一句「加強管理」，我都笑了，怎麼成了幹部的口氣了，看上去，怎麼也不像幹部。同來的寶寶也看不懂了。「怎麼會有那麼多小光碟？」我說都不夠，刻錄機已經用壞三台了，寶寶還介紹我去買最新韓國產的，可以把 VHS 轉換成 DVD，我說等到八月份，這本書寫完以後。梅先生說：「等等吧，那麼多的要刻，要多少時間，而且韓國機器，我們都沒有用過。」五台錄影機，當年都是一台幾仟元買的，真夠嗆！梅先生對這樣的話題，特別來勁！他在我家中的音響大喇叭還有三套，要占半個房間，不知何年才會搬走，每次討論都沒行動。上世紀八十年代文化部分配給他的北京西苑三室房，滿地全是音響喇叭、工具，人都走不進去，這就是梅葆玖生活的一個側面。

這台刻讀機起了大作用了，關鍵還是在梅先生對這台機器有緣，他對這方面的知識追求，超於常人，學戲和玩兒兩不誤，在圈子裡無二人。這台機器隨著梅先生，隨著梅劇團，走南闖北，錄下了多少梅蘭芳演出的第一手資料，現在音配像用的實況，大概僅十分之一都不到，有的還是真名貴。例如，有一個全本《鳳還巢》的朱千歲是蕭長華的，絕！在「文革」後期，相聲大師侯寶林，常在梅家陪香媽說說話。一天大家興致高，侯寶林和梅先生在家中唱了一段《坐宮》，這價值具有國際水準，只是我們還沒有意識到，過一百年會意識到的。更了不得的是家庭沙龍，一九五〇年年初二，香媽生日，家庭聚會，許源來做司儀，梅葆琛、盧文勤操琴，節目如下：言慧珠《西施》、許源來《擊鼓罵曹》、沈韋窗（著名報人，余派名票）《武家坡》、楊畹農《汾河灣》、孫養儂（余叔岩密友）《洪羊洞》、顧景梅《坐官》、梅葆玥《珠簾寨》、許姬傳《空城計》、梅葆玖《生死恨》、王佩瑜（梅門弟子，營養師）《洛神》、姜妙香《黃鶴樓》、陳正薇

刻讀機是歷史的見證，錄下了
梅蘭芳生前的大量演出實況。

《楊宗保》、言慧珠、沈韋窗《讓徐州》、梅葆玥《空城計》、梅葆
玖《太真外傳》、梅蘭芳《生死恨》。上海電視台《絕版賞析》主編
柴俊為先生是傳統的鐵桿保皇，雖然他對我們「梅華香韻」有不同看
法，公開發表議論，可我們心中有數，很尊重他的意見。柴俊為到我
家來聽了這個錄音，我知道他怎麼也不會想到有如此珍貴之錄音，我
就送給了他。還有不少王幼卿老師教戲的，都是說全場的，他非常高
興，我知道對他有用。我和他說：「留一百年，到外國才知名貴。」
最絕的是王少卿鬧著玩兒，把王琴生唱錯的地方，剝出來翻錄在一張
唱片上，和王琴生鬧著玩兒，這種內行名家和票友出身的名家，私下
善意開玩笑，很有意思，帶有學術性。

　　我一直在想「Sonno Scriber」錄的唱片，一面才十幾分鐘，梅
氏父子那麼多戲、那麼大的量，當時哪裡去買的盤？梅先生特別有創
意，他向沈成武醫師要了大量的X光片，然後再去藥房買來了「苛
性鈉」溶液，很細心地把X光片擦乾淨，晾乾了，再用圓規，根據
唱盤底座的半徑劃出底線，用剪刀剪下圓盤。操作這類事，梅先生既
乾淨又利索又愉快，絕對是熟練工，幹活的，和喜歡修汽車一個樣。
沒有絲毫嬌生慣養的公子哥兒的感覺，內行裡我沒有碰到過那樣的
人，那麼幾十年，朋友合得來，不是沒有道理的。「文革」結束後，
他開卡車幫大興農村去運大白菜，光著膀子練車技。一位老大媽見

了，過來站在大卡車車窗前，還不信，說了：「喲！這不是梅葆玖嗎？昨天晚上在電視裡還是個小媳婦，今兒個怎麼就成了大老爺兒們啦！」典型的中國式的草根式的幽默，說得多精彩！在西方，一個表演藝術家，這樣的很少。這性格和梅派唱腔一樣，潔白如玉！

這一大批自製的唱片和唱機，「文革」來臨，梅先生就把它打好包，放在一只箱子裡，上交了，因為是明顯的「四舊」，而且是自己製造的「四舊」，比買來的要嚴重，可以弄頂「小帽子」戴戴。「文革」沒完，還在「批林批孔」，梅先生在舞美隊搞音響，有一天，有位姓郭的軍代表找梅先生，說：「你那個箱子放在我們這兒好多年了，我看也沒有什麼問題，盡是些唱片，應該是很好的資料，你拿回去吧！」梅先生和我說：「到底還是好人多！」真正的革命群眾，不管是做工的、務農的、從軍的，對祖國的傳統藝術，對梅蘭芳還是有感覺的，無論國內、國外一個樣兒。一本有名著作裡寫道：「德國的農民，知道的中國人有兩個人，一位是孔子，一位就是梅蘭芳。」我在「文革」中曾看到一篇「批判」文章到處發，題為《梅蘭芳以江浙財閥起家》，用字骯髒，下流又造謠，我想進入法制社會，不會再有那種事了。

梅蘭芳這四年中極其繁忙的商業演出，給梅先生啟示是直感的。梅先生一直講的一句話，也是他的感悟，「真正好的玩藝兒，是有人看的。」梅蘭芳即使一天日夜演兩場，都是場場客滿，走道上看站戲的，靠在牆上打板眼，和北京茶園，異曲同工。

一九四六年三月二十二日至四月三日，梅蘭芳在南京大戲院，連演十一場大戲。以三月三十一日為例，白天日戲《春秋配》（帶「砸涧」），《水漫金山寺》雙出，夜場全本《生死恨》。那年梅蘭芳已是五十三歲了，現如今這歲數唱旦角的應該是退休了，沒有壓力了。梅蘭芳不行，要養活一大堆人吶！上了歲數的梨園老人，在等待生活

費。美國的著名口述歷史學家唐德剛，一九五一年對此有特別生動的記述，入木三分。可這篇美國國會圖書館收藏的大作，也有二十七個技術上的錯處，因為唐教授不是京劇演員，難免。

　　上海南京大戲院和皇后大戲院（今和平電影城）的老闆和梅蘭芳都是朋友，不能厚此薄彼，市場講「中和之美」，和為貴。梅劇團在皇后大戲院又打響了，老生由王琴生替代奚嘯伯。王琴生票友下海，中醫出身，玄學專家，譚門弟子，小培親授，上海人愛新鮮，梅蘭芳把市場捏得多好啊。這期又連唱了二十天，因為票太難買了，一齣梅派的大軸，兩天重複，如《宇宙鋒》等都重複兩天，前面的壓軸就不同，王琴生一天《洪羊洞》，另一天《空城計》；大武生戲也一樣，一天《小商河》，另一天《白水灘》，開鑼的丑角戲、花臉戲，也一樣。這種做法別人要做，很難，市場很無情。梅蘭芳在這一期中《頭‧二本虹霓關》、《坐宮‧回令》、《王寶釧》、《汾河灣》、《春秋配》都是如此。每天準時必到的梅門弟子言慧珠、任穎華，她們是為了做筆記，每天是花廳第一排長包。梅先生在後台，他要操作那台刻讀機，那可是一步不能離開。這一期，最特別是《春秋配》，貼了三次，觀眾仍不甘休，梅先生電話裡提醒我，「梅派《春秋配》要寫一寫，不寫要失傳了。」一九三八年楊小樓過世後，梅蘭芳沒有動過這齣戲，接著就是抗日戰爭了，許多上海票友沒有看過這齣戲，尤其是《砸澗》那一場沒見過，黃桂秋在上海把《春秋配》唱紅了，可《砸澗》沒有，本子也有點不一樣。梅蘭芳貼《春秋配》，十幾年不見，大家喜出望外。「文革」以後，梅門弟子君秋先生演過，就演《撿柴》那一場，唱腔有比較大的創新。一九五五年上海戲曲學校建校（在華山路幸福村），青衣組楊畹農老師教的第一齣戲就是《春秋配》，第一次學生彩排的同學叫顧開華，因為這齣戲用當年戲改的要求來衡量，是可以

勉強過關的。全劇後面劇情有因果報應色彩，肯定過不了關。

梅蘭芳的《春秋配》是從梆子裡移植過來的，是怎麼排出來的，這是一個很好玩的例子，近一百年前，移植改編劇碼是怎麼排出來的。

一九一七年三月，梅蘭芳、楊小樓、李順亭、姜妙香、姚玉芙等在北京第一舞台演《木蘭從軍》，梅蘭芳說：「那天，我到了後台，離著扮戲的時間還早，看見李五先生一個人坐在大衣箱上，手裡拿著旱煙袋，靜靜地在抽他的關東煙。我過去跟他隨便談談。他說『梆子班有一齣《撿柴》，咱們不是常看到嗎？它的全本叫做《春秋配》，我有這個本子，這裡面描寫婚姻問題，還牽連著人命官司，它的情節比起咱們京班的《法門寺》，好像還要複雜一點，你如果把它改成皮黃來唱，我想一定錯不了的！』我要求他先把本子借給我看看，他一口答應回家去找。這位老前輩真守信用，不多幾天，果然把全本《春秋配》的老本帶到了後台，交給了我。當晚回家，我在燈下細細看了一遍，才知道它為什麼定名《春秋配》。敢情戲裡的小生名叫李春發，旦角名叫姜秋蓮，這一對青年男女，由同情和愛慕的關係，經過許多驚險的遭遇，最後成為夫婦，他們倆的名字裡面嵌著春秋二字的緣故。劇情的穿插，相當複雜，角色的分配也還平均，我看完了就決定著手改編了。」

由於本子完全按梆子過來的。開始排的時候，沒有劇本，就按這個總綱，有多少角色（劇中人），班裡同仁，對號入座，都是訓練有素的好角兒。梅蘭芳和齊如山講一個劇情大概，發展的脈絡，每個角兒對自己扮演的人物和台詞，心中已經成型。也沒有什麼經典台詞，都是順著劇情下來的大路活。我在一九八五年梅蘭芳紀念館開幕時，曾經非常仔細看過梅蘭芳所演劇碼的手抄劇本，沒有找到分兩天演、

大概總共要演七個小時的《春秋配》手抄本。當時，我對這樣一齣從
地方戲移植過來，形成流派精典的劇碼，它的藝術生產的流程和規
律，產生了興趣，拜訪了幾位梨園老人，說得最完整和清楚的是許伯
伯（姬傳），梅先生所以要我把它寫下來，因為它和所有傳統劇碼的
改編、移植，其程式具有它的共性，而且是可行的，具操作性的，至
少在當年梅劇團是行之有效的。這種生產手段對現今排一齣戲，避免
走彎路，少花納稅人的錢財，是有現實指導意義的，至少是可參考
的。

　　京劇藝術是角兒的藝術，是角兒的四功五法，是程式運用的正
確性。不懂這根本，甚至懷疑或否定這根本，那排出來的戲，一定不
是真正的京劇。《春秋配》初排的陣容：梅蘭芳扮姜秋蓮、羅福山扮
乳娘，路三寶扮後母賈氏，賈洪林扮秋蓮的父親姜紹，姜妙香的李春
發，劉景然扮李春發的老僕李義，楊小樓扮李春發的好友張衍行，姚
玉芙扮張衍行的妹妹張秋鸞，李敬山扮小偷石敬坡，李連仲扮強盜侯
上官，李順來扮知府耿申，王鳳卿扮巡按何德福。這一名單，滿台角
兒，作為戲迷，看看都過癮。

　　梅蘭芳的《舞台生活四十年》裡有一節是講《春秋配》的，六十
年前許伯伯做記述時，也可能認為這種老戲，大家都知道，並沒有把
故事說清楚。我想梅派藝術到了梅葆玖先生的後期了，極大多數青年
人，根本不知道《春秋配》是怎麼一回事，根本不知道在京劇盛世之
期，戲是怎麼排出來的，讓他們清楚地知道一些，對今後京劇究竟發
展成何物，會增加一些能批判的本錢。

　　《春秋配》又名《撿蘆柴》，又叫《拷打撿柴》、《撿柴砸澗》。
中國戲曲研究院藏本，也只是《春秋配》中的一折即《撿柴》。全本
的故事：

　　南陽李春發，身入黌門。其友武舉人張衍行，因與上官作對，功

名被革，遂將妹秋鶯寄於姑夫侯上官家，欲往集架山聚義。李春發勸之不聽，送別長亭，回途遇少女姜秋蓮與乳母在郊野撿柴，秋蓮力不能勝，李問故，知係受後母賈氏虐待。李憫之，贈銀而別。秋蓮歸告賈氏，賈氏誣其與李有私情，欲報官府，秋蓮無奈，遂與乳母黃夜逃走，途遇侯上官行劫，殺死乳娘，逼秋蓮成婚，秋蓮設計推侯於山澗，投奔慈悲庵。鄉人石敬坡路過，救侯，拾得秋蓮包裹而歸。先是石敬坡行竊李春發家被捉，反贈以銀布，石感其恩，遂將包裹投入李春發家，以報其德。賈氏因乳母被殺，上告官府，差人捉捕李春發，以包裹為物證，定李死罪。事為石敬坡所聞，欲為李春發雪冤，往秋蓮對質。夜過侯上官家，聞侯夫婦竊議欲賣秋鶯，石誤以秋鶯為秋蓮，秋鶯聞訊逃走，追而逼其見官，以救李。秋鶯途窮跳井，石乃往報官府，適賈氏之夫姜紹與許黑虎路過，聞聲救起秋鶯。許黑虎因秋鶯美貌，見色起意，推姜入井，正與秋鶯撕扭間，官兵已至，逮走許黑虎，秋鶯則寄居慈悲庵。石以妄報得罪亦收監。處決前夕，李春發被張衍行劫走上山。李不願久留山中。夜逃慈悲庵，邂逅二秋，得知詳情後，同去官府，案件遂明，李奉命招安張衍行，並與二秋相配。

整個故事情節的發展，足夠給今天的電視連續劇作腳本。

當時，梅蘭芳排這齣戲時，完全按上述故事，分上下集兩個晚上演，原以為有那麼好的角兒是可以賣座的，實踐證明不行。楊小樓的張衍行除了跟耿知府會陣這一點開打，其它基本無用武之地。梅蘭芳的重頭戲在《撿柴》和《砸澗》二場，都在上集，下集在《庵會》有點戲，上場時加一段慢板，觀眾聽了不過癮。

梅蘭芳把《春秋配》作為改編的新戲，沒演幾次就頂不住了，成本都回不來，只能在演上、下集時，前面梅蘭芳加單獨小戲如《教子》、《宇宙鋒——修本》，還是不行。觀眾認為完全是來看故事了，好角兒沒有好表演，只能是草草收場。所以近一百年前，就已經有新

戲沒有人看這一說了，當然不像當今大多數戲，花很大成本，為爭取一個獎，演出後草草收場，打入倉庫，能留下來的極少、極少。全本《春秋配》到現在近一百年了，為何教訓就不接受呢？

　　這部戲裡的《撿柴》、《砸澗》留下來了，因為角兒能發揮。一九五五年楊畹農老師在上海戲校，開教第一齣戲《春秋配》，幾次請示梅蘭芳，最後在梅蘭芳的授意下，把《砸澗》也拿掉了，因為它是另一個情節。增加秋蓮與春發相遇後，回家稟告賈氏情由的一場戲，作為情節的收頭，並且在稟告母親時，秋蓮加了一段很精彩的流水。梅先生說，這段流水是楊畹農特地約好父親專門唱給他聽的，王少卿因為一九二八年楊畹農初識梅蘭芳時，吊了一段四本《太真外傳》中「仙會」的反二黃，是王少卿拉的，當時唱完，王少卿就直接和楊畹農說：「你應該下海。」王少卿對楊畹農的梅派一直是認同的，內行都知道。要王少卿認同很難。二〇〇九年，上海戲曲學院舉辦楊畹農教學成果紀念演出，由新進校的同學唱《春秋配》，這一段比較新穎的梅派流水，唱譜如下，供讀者欣賞。

【西皮流水】

　　在梅蘭芳一九四七年連演幾場《春秋配》的同時，梅先生在「湖社」也演了《春秋配》裡「撿柴」那一場，得到了廣泛的認同，因為完全按父親的路子演的，效果特別好，老旦是何調初。近幾年來，演出團體的現實，又出現新的問題了。《撿柴》這一場，秋蓮和乳娘上場八句二黃慢板，每人二句，聯唱，乳娘老旦應行，現在年輕的老旦都是女的，調門很高，而青衣演員呢，調門缺工，正宮調上不去，上去了也是聲音發飄，如老旦跟青衣的調門，老旦發揮不出來，不解氣，低了又托不住。梅蘭芳、梅葆玖年輕時都是正宮調，最少六半調，和男老旦的調門很和諧，很好聽。所以類似這種技術問題，又帶有普遍性，也會使一齣傳統好戲，演員搭配的問題而勉強，不想演而擱之。

　　梅先生當年演《春秋配》時，年輕力壯，夠調門，又很好地掌握了姜秋蓮內心逐步發展的層次。如沒有近距離對梅蘭芳的觀察，很難掌握，甚至根本發現不了梅蘭芳表演的變化，這可能是梅門弟子中最難實現，而有心無力了。

　　秋蓮受繼母拷打，相逼郊外撿柴，一肚子怨氣，無人可訴。無意中遇見陌生男子，同情她的身世，她就不由自主地把胸中鬱積的痛苦，傾情發洩，直接痛快地問他訂婚沒有，唱詞編排，非常有新意。戲改時，很少有「才子佳人」戲裡，像《春秋配》這樣獲得過關的，難得，難得。這位二八女子，有膽有識、機警勇敢，兼而有之。她雖然處於極不堪環境當中，始終不甘心屈服，而跟環境相爭。受繼母壓迫她就出逃，強盜威逼她，她又能想出脫身之計。《砸澗》那場戲，她在萬分緊張之時，急中生智，要強盜折梅為媒。近的一枝折了不算，還要再折一枝遠的，終於把強盜推下澗去。梅蘭芳演得生動有力，是有看頭的戲，將近有六十多年，沒有人演過《砸澗》一場，君秋先生這場戲，也不知是否曾經演過，我們沒見過。

在唱腔安排上，出場的二黃慢板，忍氣吞聲，無可奈何，在回答李春發盤問她身世的時候，唱的是西皮原板，如怨如慕，如泣如訴。在她盤問李春發家世的時候，大段南梆子，從為何來到荒郊開始問，接著是地址、姓名、科名、父母、兄弟、年齡、婚姻。由平靜轉親切，再由親切轉愛慕，最後在欲言又止的「再問他……再問他」鼓著勇氣，大膽地表示她的願望了。這在傳統戲裡，舊式女子提起她的婚姻，脖子也紅了，話也說不出來了，一切應該是被動的，很少有姜秋蓮那樣心裡愛慕李春發，嘴裡就直接了當問他訂婚沒有，她可能是受盡了繼母的壓迫，實在沒有出路。我當年向許伯伯（姬傳）討教時，曾好奇問《春秋配》唱詞是否出於齊如老之手，因為我想在國外受過西方戲劇教育的齊如山，可能會出此神筆，許伯伯說：「齊先生對這樣的戲，不會去多動腦筋，又不是新編的。」我問：「李三爺呢？」許說：「也不像。」那一定出於民間高手，平淡而脫俗。我和盧文勤先生一九八一年寫《梅蘭芳唱腔集》時，對《春秋配》，我是一句不落（包括搖板、散板）全部譜寫出來，尤其是《砸澗》那場，已近完全失傳，我們也一句不漏地譜出來，我還專門唱給梅先生、任姐姐聽過，看看有沒有記錯的。受到梅派愛好者的贊評，相知相慰。

我在整理《春秋配》原始資料的同時，正是梅先生準備全國政協第十一屆第三次會議上寫提案之時，梅先生說：「《春秋配》是一齣平民的戲，演的不是皇帝大臣、嬪妃娘娘、達官貴人、名門千金，梅派的傳流戲裡，也還有許多，如全部《雙官誥》、《春燈謎》、《廉錦楓》、《牢獄鴛鴦》等等，這樣的戲，特別能體現中華民族傳統美學精神與審美風範。我們的前輩、幾代京劇人找到了類似這樣的題材，經千錘百鍊，練成經典。有了這種老百姓所喜愛的劇目和表演、唱腔等手段的積累，京劇才成其為具有獨特審美品種的劇種，我這次在全國政協討論時，一定要提這個提案。」

　　我們可不能認為這類戲，缺少思想性，小看它了，戲是唱給老百姓聽的。

　　梅先生在提案中說，我的提案具體要做幾件事：

　　（一）、當前京劇教育的大學本科，應該強調流派的傳承教育，不能再以「沒派」自居，說是「沒派」才能產生新流派，這是一種模糊的教育理念。傳承是第一。京劇藝術的發展需要對傳統流派的傳承。現在的青年演員之所以很難樹立自己的舞台藝術形象，就是因為他（她）們在中專階段打下廣泛的基礎（這是對的），進大學以後並沒有流派歸路，還是無的放矢，基礎薄弱，不可能「師承多個門派，受到多位名家指點成長起來，並創立新的流派」。由於基礎差，要讓他（她）們憑空做到。「流派傳承本就不應局限於對狹義的門派藝術風格與技巧純度的追求，而應更多體現為藝術品格融合和藝術創造的升級」是一句空話。這是漂亮的外衣，對基礎差的學員來說是誤人子弟。不能再這樣空想了。一定要大膽提倡流派，只有學好了某一個適合自己的流派，才可能在廣收博採的基礎上找準自己的定位，通過創新的舞台創作發揚自己的藝術個性和風格。

　　新一代的票友戲迷，他們同樣也會喜歡某一流派為切入點，而去傳播京劇。這一方面，現在已經有了一點「苗頭」。我們要愛護這種「苗頭」。這樣的粉絲群會逐漸形成，振興二字才有可能。

　　（二）、採取措施鼓勵京劇流派的傳承與發展，除了在中國戲曲學院建立流派傳承班外，要提高具有代表性的傳承人的待遇。每年國家發放給國家級傳承人一定的傳承活動的補貼。全面開展京劇藝術的資料整理工作，對各種資料進行數位化管理，建立京劇藝術資料庫，讓習慣現代生活的青年演員用數碼手段，很快就能找到自己的追求的流派的各種資料和資料音像。

　　我們老的一輩，所謂的「名家」，把「名角」的光環先放下來，

把心態放穩些，踏踏實實地先把傳統戲的演出品質，提高一個水準，活躍一下現今的京劇舞台。保住本應該「繼承」的東西。讓那些對傳統藝術沒有真正理解的電視策劃人，有一個真正清晰的認識。

（三）、今天與八十年前梅蘭芳向世界推廣京劇的條件已經完全不同了，我們老一輩的京劇人應該和現今有影響的中青年一代一起，正式申報聯合國二〇一〇年「人類非物質文化遺產代表作名錄」的工作，紮紮實實地推進。我們應該在聯合國教科文組織今年下半年公佈申請結果前，由藝人和政府一起，對梅蘭芳一九三〇年訪美，一九三五年訪俄，並確立以梅蘭芳為代表的中國戲曲藝術表演體系至今，做一個系列性的赴聯合國的盛大演出。配合全面開展京劇藝術的資料整理工作，將全國各京劇院團和民間保存的各種京劇文獻、文物如總綱、總講、身段譜、工尺譜、服裝、道具等進行系統分類影印、製版。京劇是一門活的藝術，台上台下共同努力，非遺申報，才為可信。

梅先生說：「我父親想要做的事，當年的環境做不了。他是很有辦法，很現實，又很有魄力的。《穆桂英掛帥》排出以後，他馬上帶著我們下天津，梅劇團的老人馬全上，我的楊文廣，葆玥姐的楊金花，在天津中國大戲院一演就是十天，天天爆滿，走道上都是人。這氣勢，使梅劇團的老人，王少亭、劉連榮、姜六爺等立即顯得年輕了，他自己也精神煥發，全家有多高興，可惜這件事做晚了七八年。」

「我們應該看到，以前有一種行政力量把梅蘭芳的演出劇碼定格為「梅八齣」、「梅十齣」的不同說法，對梅蘭芳生前能演的二百多齣戲置於不顧。在這樣單薄的基礎上，要想維持梅蘭芳原有的水準是不切實際的。青年演員功底不深，用功不勤，會戲不多，我們應該深思，這是如何造成的？相當多蘊藏了京劇最具特色的表演手段與技法的劇碼不復存在了，梅派藝術很強調京劇與崑曲的結合，在《抗金

兵》、《天女散花》中都有了很精彩的表演，但這種形式在大量新劇中看不到了。因為首先是編劇、導演不會，他們不可能將精彩的京劇傳統表演手法有機地化入他們的作品之中。因此，它不能完整地體現京劇豐富的獨特的表演體系。」

這是梅先生向中國戲曲最高學府闡述，並希望實施的基本觀點。

梅先生盡到了一位全國政協委員應盡到的責任。

梅先生在回家路上和我說：「父親從第一屆政協就是委員了，做了十二三年，輪到我也做了二十幾年，老百姓抬舉我們，我們能為國家，為老百姓做些事，心中很高興。」

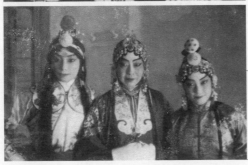

1959年《穆桂英掛帥》首演，在天津中國大戲院連演10天，場場爆滿。「父親演穆桂英（中），我扮楊文廣（左一），葆玥姐扮楊金花（右一）。」

第三章 ── 難忘的演出

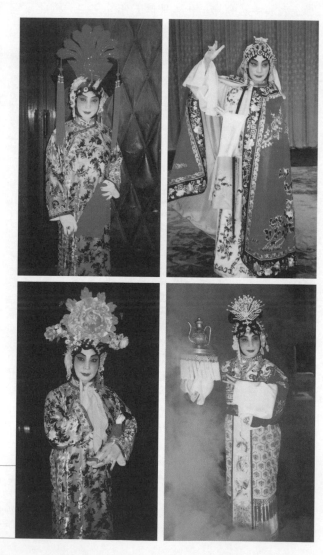

上左｜《坐宮》。
下左｜《坐宮》。
上右｜《販馬記》。
下右｜《麻姑獻壽》。

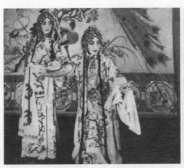

與父親演出《遊園驚夢》。

一、 和父親首次同台

「第一次和父親同台是一九四九年十二月二十九日至三十一日連演三天崑曲《遊園驚夢》，父親的杜麗娘、我的春香，在上海中國大戲院，開鑼是班底的大武戲《大三義口》，後面是蕭長華的《老黃請醫》，壓軸是奚嘯伯、楊盛春的《托兆碰碑》，大軸是俞五爺（振飛）和我們父子的《遊園驚夢》。」

「因為是第一次和父親一起唱，成了全家的大事，學校已經放寒假，許多同學都要來看戲。當然最高興的是母親和外祖母靸靸了，我的日常起居，都按父親的習慣進行了調整。我長大了。從小看管我的俞媽，也跟著我到劇場，成了家庭大動員。這方面，我真的比現在我的學生條件優越許多。」家族型的，國內外差不多，大小史特勞斯家族，也很人性。

我和梅先生說：「一九七七年打倒『四人幫』以後，俞媽還帶著兩位親戚到我當年住的南昌路二樓，老方（梅蘭芳去世以後梅家的管

家）也來了，好像是為了他們親戚看病的事，找王醫生，他們也住在南昌路，離我家很近。俞媽和我說，『老太太對我很好。葆玖會很有出息，你好好地幫他。』我說您老也一輩子了，應該享享清福了。」

提起俞媽，也特別有意思。有一天，她到劇場看了戲，回來還要當面批評梅蘭芳，她居然大聲和梅蘭芳說：「大爺，你昨天晚上的臉扮得太紅啦，一點也不好看。」事後梅蘭芳和朋友說，「俞媽說的有可能是真的，她沒有必要捧我，說客套話，我將近六十了，化妝方面倒真的不能馬虎一點。」梅蘭芳當晚就進行了調整，這是大師真實的一面。

梅先生說：「第一天演下來，算是勉強過關。開始排戲時，我父親有點著急了。」梅蘭芳曾回憶說：「我從去年（即父子同演時）起唱《遊園》，身段上有了部份的變化。這不是我自動要改的，完全是為了我的兒子葆玖陪我唱的緣故。他的《遊園》是朱傳茗給他排的，在花園裡唱的兩支曲子的身段和步位，跟我不很相同。當時有人主張我替葆玖改身段，要改成我的樣子，跟著我的路子走。我認為不能這樣做，葆玖在台上的經驗太差，而且這齣《遊園》又是他第一次表演崑曲。在這種條件之下，剛排熟的身段，要他改過來，在他的記憶裡，就會有了兩種不同的身段存在，這是多麼冒險的事。到了台上，臨時一下子迷糊起來，就會不知道做哪一種好了，那準要出錯的。這樣就只有我來遷就他了。」

「崑曲的身段，都是配合著唱的，邊唱邊做，彷彿在替唱詞加注解。我看到傳茗教葆玖使的南派的身段，有的地方也有他的用意，也是照著曲文的意義來做的，我又何嘗不可以加以採用呢？我對演技方面，向來不分派別，不立門戶。只要合乎劇情做來好看，北派我要學，南派我也吸收。所以近來我唱的《遊園》，為了遷就葆玖，倒是有一點像『南北和』了。」

梅先生和我說：「看看父親的話，好像也很平常，可真是做起來，決非易事。我畢竟當時青衣已經學了五、六年了，跟著『夏聲戲校』實習演出也有三年了，對青衣身上已習慣了。第一次排時，父親有點耐不住了，他說『春香是貼（五旦）不能那樣走，你那樣和我差不多，不是台上兩個杜麗娘了嗎。』接著他脫了上衣說：『我給你走一個《鬧學》春香的出場，你自己好好思考罷。』他給我走了一個完整的貼的出場，說實在的，平時在家中，他也沒有時間那樣實實在在地走一次，我真的看傻了，那種靈氣，沒法學。」梅先生和我說：「你沒見過，真是沒法學。」我說：「可以想像，連筱老闆都說『梅大爺身上沒法學』」。

那一年，正是建國第一年，梅蘭芳正式發表了「移步不換形」的觀點。梅蘭芳曾語重心長地說：「因為京劇是一種古典藝術，有它千百年的傳統，因此我們修改起來就得慎重，改要改得天衣無縫，讓大家看不出一點痕跡來，不然的話，就一定會生硬、勉強，這樣它所得到的效果也就變小了。俗話說：『移步換形』，今天的戲劇改革工作卻要做到『移步』而不『換形』。說真的，這是今天現代化的社會裡，各行各業都行得通的哲理。」

梅先生說：「我也經歷過一些莫名其妙的演出，例如我和王琴生在蘇州開明大戲院演的《四郎探母》，就非常奇特。『多情』的鐵鏡公主知道楊四郎要出關，居然衝到邊關要抹脖子自盡，提出『劃清界線』鮮明立場的強烈要求。後來連演員和觀眾都感到十分滑稽和不自然，也就不了了之了。」

其實，這種想法，也不是誰發明的，到現在還是不斷地冒出來。最近張晶演的《四郎探母》「盜令」的蕭太后，芙蓉草、尚小雲、吳富琴、魏蓮芳的影子幾乎沒有了，連她們天津的楊榮環的影子也沒有了，像個外國人。她在實踐斯坦尼的理論，儘管斯坦尼拉夫斯說過看

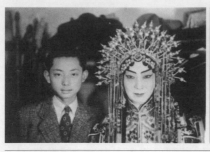 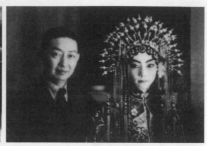

左│「爸扮上了」，難得的紀念，畢生的榜樣。1947 年梅葆玖與父親合影。
右│「我扮上了」。

了梅蘭芳的指法，他的一百個學生的手都可以剁掉了。這是他對京劇虛擬程式的欽佩，可是他也曾說過，他的學生表演「失戀」的情緒，最合適的方法是趴在舞台上用嘴去啃地板。

當前，真正可怕的是我們自己對傳統的不尊重，甚至背叛，而不是西方流行的入侵。我們長期以來並沒有體系化、成型有序的京劇美學理論的表述。幾十年來的指導理論全是西方戲劇觀點，都是用它來表述、解釋中國戲劇的內涵和本質，這無可避免地影響了中國京劇的發展。

我和梅先生說：「您最近在全國政協的關於強化繼承傳統，發揚流派的提案，已經得到中國戲曲學院領導的重視。只要真正創建、不斷完善和諧社會，建全法制社會，我們京劇一定會慢慢回到『移步不換形』的真理上來的，我在中國戲曲學院已經感覺到了，不管我們看不看得到，一定有希望的。」

梅先生笑著點點頭。

他們父子合作《遊園驚夢》，三天演完後，在中國大戲院這一期中，又演了五次，一共八次。大軸《遊園驚夢》不變，前面老生、武生戲不斷翻花樣，這就是梅蘭芳對梅先生的期望。梅蘭芳對崑曲的態度，梅蘭芳劇團對市場的把握和策略，是綜合性的，行之有效的。

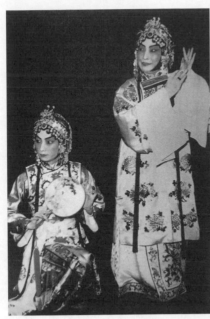

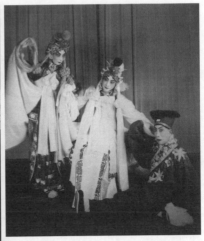

左｜父子合演《遊園驚夢》。
右｜父子與姜六爺（妙香）合演《斷橋》。

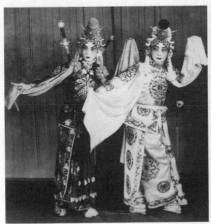

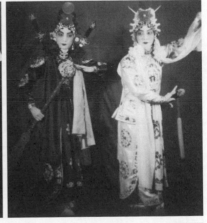

與父親合演《金山寺・斷橋》。

二、 演藝生涯從武漢開始

「我正式參加梅劇團，成為主要演員的演出，是從一九五一年五、六月間在武漢開始的。從此脫離學校生活了。」梅先生說。

根據梅蘭芳紀念館收存的，由梅蘭芳逝世後梅家捐送給國家的老戲單，梅劇團是四月二十三日開始在武漢人民劇院公演，一直唱到六月十六日，沒有休息過一天。因為一票難求，三天打炮戲，改成同樣戲碼唱兩天，打炮就成了六天，還是不行，只能是頭等票外，其餘座票一律不預售，全部在門口當天發售，又形成隔夜排隊的盛況。當然頭等票裡已經開始有狀況，難免。

建國以後，人民群眾對梅蘭芳的熱情，確確實實使梅蘭芳十分感動，京劇藝人地位的提高是觸及藝術家靈魂的。社會地位不一樣了，改天換日，唱戲的被尊稱為文藝工作者。

梅先生回憶說：「父親和梅劇團的同仁是四月十六日離開北京，火車開了兩天，十八日中午才到漢口，我和香媽、王幼卿老師等人是二十一日乘長江輪由上海到漢口的。沒休息，當天晚上就參加招待當地首長的晚會，父親大軸《醉酒》，我和王琴生《武家坡》壓軸，倒第三是魏蓮芳、碧秋雲的《樊江關》，前面是劉連榮的《清風寨》，開鑼是當地演員的《伐子都》。就在那一次認識了武漢輪船上的報務員張階先生，我在旅途中常爬上他的發報室，去看他操作。你今天一定要打電話給張階，讓他來看我的戲，六十年了。」

張階先生近八十了。這幾十年來也偶爾來我家坐坐，常通電話。梅先生對老朋友特別惦念，尤其是普通老百姓。那天晚上張階先生和他兒子來看梅先生的《醉酒》和坂東玉三郎的《楊貴妃》，我和張階說：「你的票是梅先生特地安排的」。張階說：「六十年了，他還忘

不了在輪船上玩發報機。從那次後，他有空就常上船看我，梅先生如果學電子通訊，一定是很好的專家，因為他實在喜歡。」

我問梅先生，武漢演出，如此風光，有什麼不可磨滅的印象。

梅先生說：「熱，熱得一塌糊塗。」再用上海話加強語氣「熱得頭頭轉！」

真的，武漢是三大火爐之一（其它好像是南京和重慶）當時又沒有空調，按現代人的生活要求，那真是「性命交關」了！

「在這一個多月的營業演出中，沒有安排我演京劇，還是跟著父親演崑曲《遊園驚夢》、《金山寺‧斷橋》都演了好幾次，父親對崑曲，十分認真，近乎有點固執了。」

梅蘭芳對梅先生青少年時期演出的安排可以說「別具匠心」。一九五一年參加梅劇團前營業戲中他幾乎沒有演過京劇，演的全部是崑曲，道理在前一章《你必須學崑曲》中已經說清楚了，梅蘭芳是當真的。梅蘭芳認為「崑曲不行，演京劇好不到那裡去。」現在的青年演員來二十五分鐘的「比賽」，還行，如果立刻要來一齣常見的傳統戲，說「不會」，更不用說來一齣《春香鬧學》了，回答可能是「沒聽說過」。不能怪青年人有差距，真正值得深思的是原因何在？憂哉！

梅先生青少年時期，除了參加「夏聲戲校」、「湖社票房」借台練習外，我見過的就有和奚嘯伯、張哲生同演的《二進宮》；以及大家熟知的，和葆玥姐、言慧珠同演的《四郎探母》（言慧珠演蕭太后），那是為李世芳募款義演。從武漢開始，真的走南闖北了。武漢完了，緊接著回到上海，就是大眾劇場的《玉堂春》、《生死恨》。年底，在懷仁堂為毛主席唱《玉堂春》，轉年哈爾濱上《別姬》了。梅先生度過了由梅蘭芳親自督促安排、眾星捧月這十年，排演了《天女散花》、《廉錦楓》、《木蘭從軍》、《生死恨》、《霸王別姬》、

《黛玉葬花》、《西施》、《穆桂英掛帥》、《奇雙會》、《鳳還巢》等等梅派大戲。

梅先生說：「父親是一位非常認真的人，他看見觀眾的一片熱誠，他會忘了自己身體的。如果不是天那麼熱，他實在是吃不消了，否則可能還不讓我上。」

我說：「你們家健康保健是弱項。這是教訓。」

一九八四年許伯伯（姬傳）和我說：「這次紀念梅蘭芳誕辰九十周年大匯演，我看

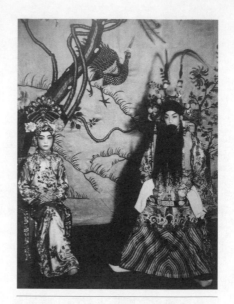

「我13歲，為悼念李世芳師哥，與葆玥合演《四郎探母》。」

你帶著幾位後起之秀台前台後忙著，可惜這次匯演節目中少了《抗金兵》，你們梅訓班沒有學嗎？」他和我說一九五一年在武漢重排《抗金兵》，梅先生作了多次修改，那麼好的梅派經典題材，為什麼不演？當然現在又要重改了。我和許伯伯說：「我只能向玖哥報告，和我說沒用。」許伯伯還和我說：「高盛麟好啊，不亞於當年林樹森的韓世忠。而且高盛麟更對工。一九五一年年初我們就商量，再演《抗金兵》請盛麟，後來聽人說，他在戒鴉片，在戒毒所待著。還是梅院長說了『能戒的，戒了就好，先出來唱了再說。』我們到了武漢，就把盛麟從戒毒所裡接出來，一邊服藥，一邊排戲，頭一天不對外，預演，完戲後，在台上再說說，梅院長首肯後，第二天正式公演，梅蘭芳、高盛麟全本《抗金兵》聲震江城。」

根據當時戲改的政治形勢，對一九三四年的《抗金兵》劇本結

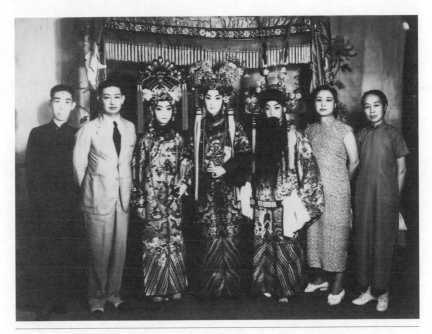

世芳師兄遇難，義演《四郎探母》，左起：王幼卿老師、梅蘭芳、梅葆玖、
言慧珠（演太后）、葆玥、福芝芳、盧燕母親李桂芬。

構、情節安排、人物塑造、藝術佈局各個方面進行了重新修改。明顯
表現了金兵入侵屠城的罪惡，重筆描繪了義民投軍抗金的英勇，著力
展示了播鼓水戰的氣勢，這是當時政治需要。

　　梅蘭芳飾梁紅玉，高盛麟飾韓世忠，姜妙香飾韓尚德，楊盛春飾
韓彥直，蕭長華飾朱貴，王少亭飾劉琦，郭元汾飾張俊，劉連榮飾金
兀术，董少峰飾黃炳權，韋三奎、高世泰等飾義民，李義山、張嘯莊
等飾兵丁。為加強梁紅玉水戰出征的場面，還特地讓魏蓮芳演搖槳的
女兵，冀韻蘭演擎旗女兵。當年的大製作，滿台角兒。現在看起來，
似乎太少懸念，太過簡單。如果現在再演，至少要刪減一個小時的
戲。

　　「排完以後，還是將高盛麟送回戒毒所，繼續治療。在書裡這一

段我沒寫，你有機會可以寫。」許伯伯說。

　　高盛麟是我們這一代熟悉的最好的長靠，五十年代中期他已完全解脫，到上海演的《挑滑車》、《戰宛城》、《拿高登》場場爆滿。最使人不解的是，按說一九一一年梅蘭芳初演《玉堂春》已經和高四寶（高盛麟的祖父）合作了，高慶奎（高盛麟父親）一九一四年梅蘭芳時裝現代戲裡也已經是重要合作者了。一九五八年高盛麟和言慧珠倒是有全本《霸王別姬》33轉的密紋唱片問世，當前奚中路、董圓圓又有該唱片的音配像，而高盛麟整個五十年代人都在武漢，為什麼就沒有留下一個《抗金兵》的錄音呢？梅蘭芳不是說了「毒戒了就好」嗎？

　　許伯伯（姬傳）說：「梅蘭芳在武漢上演《抗金兵》那兩天，漢口的氣候很熱，聽戲的尚且汗流浹背，台上的演員不用說唱念做打，樣樣繁重，就是這一身披掛也已經夠受的了。巡營以後換上硬靠。紮靠的規矩是裡面一定要穿上一件肥襖，出場還要起霸，這都是最見功夫的身段。梅蘭芳六月一日唱完了《抗金兵》，實在是疲乏極了，經過醫生檢查，說他出汗過多，汗孔鬆弛了，皮膚失去了抵抗能力，需要休養才能恢復健康，同時梅蘭芳已經接受了各方面的邀請，還有好幾場戲要慰問演出的。」

　　我把許伯伯和我講的武漢回憶和梅先生說了。梅先生說：「你沒有去不知道，活動每天排滿，根本沒法推。到最後幾天父親實在頂不住了，《宇宙鋒》改《醉酒》調門低一點，《洛神》改《奇雙會》，《廉錦楓》改《穆柯寨帶槍挑》，費嗓子的戲都不唱了，同時勉強同意我唱三天。因為我還沒有連著三個晚上演出的經歷。」

　　三天戲碼是《玉堂春》、《生死恨》、《武家坡》。

　　梅蘭芳這三天休息後，緊接著又是連著三天抗美援朝捐獻飛機大炮義演，我們當時聽說有「香玉」號，「雪芬」號飛機，沒聽說有

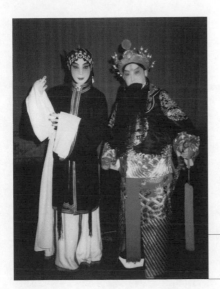

與葆玥合演《武家坡》。

「梅蘭芳」號，可是他演出捐的錢是當時的三千零七十五萬三千四百元整。梅先生說：「捐獻飛機、大炮，我也演了，北京、上海都演了，我沒有捐錢，因為我沒有錢。當時我沒有出場費，每演一次，父母給十塊錢，買模型飛機都不夠。」

「這三天戲，我也談不上有什麼心得，王老師怎麼教，我就怎麼唱，王老師為我把著場呢。」

我說：「那麼多好角兒，姜六爺、王琴生，給你配，不是梅蘭芳的兒子，根本不可能，得天獨厚，現在六十年過去了，還有人拿它說事兒。」

梅先生說：「憑良心說，我每天在台上，都是認認真真的，就像你說的『榜樣的力量』。最為難忘是六月十四日，我又被推上了第一線，唱《女起解》，在陸軍醫院，招待住院的志願軍傷病員。劇場設在大禮堂裡，台前擺了幾排帆布床，上面有的靠著，有的坐著，都是受過重傷的，兩旁還有護士們，川流不息地照料他們。這場景很難忘，我很感動。為我操琴的是王少卿、倪秋萍，月琴是顧永湘，在我前面

是小王玉蓉和李鳴盛的《汾河灣》，這是我在青年時期為工農兵服務的真正收穫。」

「還有一大收穫，那是我三天戲的前兩天，在我父親房間裡，許先生（姬傳）也在，我知道父親這些日子時間排得很緊，往往在自己房間先要默一齣晚上的戲，在晚上要演一齣，演完以後還得排一齣明天的戲。那時他已經近六十了，天又是驟然大熱，他自己都說：『這幾天我真的累了，你剛才不瞧見我出的汗就跟薄稀飯湯那麼黏，一直透到打衣戰裙外面。』我們看他很興奮，並沒有意識到他畢竟六十的人了。」

「那天他要我去他房間裡，他捲起褲腿，讓我看他腿上兩塊大概半徑1.5公分的青斑，我知道，這是他複習《抗金兵》裡擂鼓戰金山，常用鼓籤子在自己腿上練習的結果。他很隨意地和我說：『你的戲碼已經派定了，你在念書，有幾個月沒上台了，應該多溫習幾遍才對，我把我的經驗告訴你吧，不論戲的生熟，出台以前，都要認真地溫習。演員在台上出的錯兒，往往都犯在一個熟字上的。熟了就容易大意，大意就容易出錯，凡是有經驗的老演員，都知道這個原理，還要處處謹慎呢，何況你的經驗不足，更要小心。』他指著他腿上的烏青塊，還對我說：『你瞧，你爸爸這幾天為了唱《抗金兵》所做的成績。我這樣的溫習，到了台上也不過希望但求無過，不求有功。譚老闆有幾十年的舞台生活，經驗該算是豐富了吧！他在晚年每演一齣不常唱的戲，起床就在茅房裡先哼幾遍，這是我們都曉得的。這種對藝術不肯馬虎的精神，我們都應該學他。』我回房後，就不跟許先生多說話了（我和許先生住一個房）。」

梅先生和我說：「當年我父親對我講的這番話，尤其應該讓最近幾年拜我的二十歲出頭的青年人也聽聽。」

沒有豪言壯語，但字字有用，這就是梅派風格。

1949 年解放了，和程硯秋一起參加群眾大
會，新生事物，沒有經歷過，程硯秋看著
老師，很有意思。

三、 給程硯秋《三擊掌》中扮丫環

　　一九五三年八月下旬，朝鮮戰爭和談成功後，文化部組織了一個
大型赴朝慰問團，去朝鮮慰問志願軍官兵。由四個劇團組成，北京的
梅蘭芳劇團、程硯秋劇團、馬連良劇團和上海的華東京劇實驗劇團。
四塊頭牌：梅蘭芳、馬連良、程硯秋、周信芳，由賀龍元帥任總團
長。九月中旬到北京集訓，十月初出發。

　　梅蘭芳劇團帶了扮啞奴的張蝶芬，和梅葆玖以及琴師姜鳳山，鼓
師斐世長；程硯秋先生就帶了琴師鍾世章先生；馬連良劇團去的有馬
富祿、羅惠蘭、馬盛龍、馬崇仁、李慕良、黃元慶等；最多的是上海
周院長帶了七十三位團員，班底活就以上海為主了。演員隊的隊長是
原「夏聲戲校」的齊英才，老熟人了。抗戰勝利後，他代表「夏聲戲
校」到梅家見梅蘭芳在前文已提到了。原來梅劇團姜六爺（妙香）
要去的，因為在九月份排戲時老人感冒了，梅蘭芳怕朝鮮天寒地凍，
就沒有讓姜六爺參加《醉酒》裡的高、裴二卿，姜六爺不去，就請齊
英才代了。梅蘭芳還專門為齊英才說戲，扮高力士的蕭長華歲數也
七十多了，也不能去，就請馬富祿代勞了。

梅先生提起往事，很高興地和我說：「齊英才是『夏聲』的，是老熟人了，我父親說『小齊，你是隊長，我們都是你的老兵，你怎麼安排都行，聽你的。程四爺的《三擊掌》中兩個丫環讓葆玖也來一個，他在台上也可以多學一點。平時沒有這種機會。』」我對梅先生說：「您父親又出高招了，多好機會啊。」

梅先生說：「羅惠蘭也是我父親的徒弟，她看我演丫環，另一個丫環她也要來，那時候她和我都已經站中間唱一齣的了，可是一點也沒有任何不合適，機會太好了。我是深知我父親意見，這不單是因為我是他兒子，應該表現好一些，這種演出畢竟是政治任務。當時確實是這樣想的。按我們家的習慣，這不是最重要的，最重要的是要我在台上好好感受一下程四爺（硯秋）的戲。」

我說：「這事兒已經過去近六十年了，我想你父親一定有深刻用意的，不會那麼簡單。」

梅先生說：「確實，早幾天他曾經和我說起。他說：『硯秋對旦角各種基本身段的運用，都有嚴格的選擇，他是真的把身段用活了，這在我們四個人中（即四大名旦）是最強的。我們都知道武生中蓋五爺（叫天）身材比較矮，所以他在演出中『亮相』比較多，一『亮相』，就能使人感覺到他的身材高大，增加了威武之氣；而楊小樓先生就不同，他的身材本來就較高大，如果老『亮相』，就更高大了。我們合作的《霸王別姬》中，他幾乎沒有什麼『亮相』，有也少，大家就感到很舒服。這齣《別姬》大家都認為，我們兩人合作非常好，就是因為兩個人都不過，貼合劇情貼得好。硯秋他能把容易顯露他身材缺陷的姿勢和動作，結合自己在身材上的特點來變化運用，這是一種創造，比我們強。』」

梅先生說：「程先生真是不一樣，一出場他就把自己身材調整矮了幾公分，這一調整要近一小時，那是硬功夫。比卓別林更厲害！水

袖功夫，人人皆知，就不用多說了。這一堂課，得益非淺，如果不在台上是看不清楚的。體驗也完全不一樣，很受益。」

關於身段邊式，程硯秋先生有很重要的文字留下來：「我們戲曲表現是很講究美觀的，因此每一個動作除去應當符合劇情的需要以外，還必須講究姿式美觀，姿與式是有區別的，姿是姿態，式是樣式，比如我們亮住的身段是『式子』，有式無姿不能美觀；只有姿無式，則是華而不實。因此，姿式是不可分割的東西，必須嚴密的配合起來才能好看。」

還有更高的：「不論是五法也好，四功也好，主要它是為表演服務的。戲曲表演講究身段（動作）如何的「順」，使人看著合適，這和寫草書『一筆虎』字一樣，不管一筆繞多少圈，總要使人看出線條，有層次，有起有落，有先有後，有的地方雖然墨斷了，然而神不斷。戲曲表演的每一個身段，如一招手，一舉足，一個揮身，有虛則有實，有賓則有主，欲進先退，欲收先縱，這和太極拳的式子應當是同一規律的，這樣做才能達到動作的誇張效果，也能使觀眾對我們表現的每一個身段的一招一式看得一目了然。」多好的辯證法。這是梅先生和我講他在程四爺邊上扮丫環的感受，特意讓我學習的資料，我和梅先生說：「你真有心，更重要的要讓你那些學生多知道一點，多看看這些。」

在朝鮮慰問團，大部分時間也有屋住，但是也有集體睡帳蓬，席地和衣而臥。梅蘭芳、馬連良、程硯秋、周信芳住一屋，梅蘭芳對另外三位的稱呼也挺有意思，周信芳雖然也是「喜連成」同科搭班的少年夥伴，但周信芳一直在南方，所以客氣地尊稱他為「周先生」，周信芳稱梅蘭芳也是「梅先生」。梅蘭芳稱馬連良「溫如」，這是馬連良先生的字，很熟的自己人，葆玥姐的乾爹。馬先生「文革」中去世以後，馬太太長期住在西廉子胡同梅家賠伴香媽。可能由於年齡關

係，馬先生稱梅蘭芳不像李三爺、吳二爺那樣稱呼「畹華」，而是稱「梅大爺」，戲班裡都是這樣稱呼梅蘭芳的，家裡人也一樣稱「大爺」。對程硯秋，梅蘭芳私下稱「老四」，官稱「程四爺」。解放以後，程先生很早就入黨，梅在文章中尊稱程先生「硯秋同志」。

程硯秋是梅蘭芳早年收的徒弟，程硯秋拜師那年梅蘭芳才二十六歲，程硯秋十六歲。（梅蘭芳早年收的五位大弟子，第一位是姚玉芙，他比梅蘭芳年長，兩人親似手足，而且同時都是拜陳德霖的弟子，他長期輔助梅蘭芳，數十年如一日，直到梅蘭芳去世時，姚玉芙還是梅劇團當家的；第二位是程硯秋；第三位是李斐叔，南通張謇先生的伶工學校學生，精通文墨，曾任梅蘭芳秘書；第四位是徐碧雲，徐派代表人，梅蘭芳姨夫徐蘭沅的弟弟；第五位是魏蓮芳。）

程硯秋品德高尚，據程門弟子趙榮琛先生的回憶，一九四六年底，上海有一場轟動上海的義務戲，梅蘭芳帶楊畹農，程硯秋帶趙榮琛的《四五花洞》。榮琛先生陪同程硯秋去思南路87號梅宅對戲。梅蘭芳早在客廳等候。程見梅，雙手直垂很恭敬地叫了一聲「先生」，肅立不動。梅先生含笑接客：「老四來了，坐吧。」程硯秋才側身而坐。梅、程的師徒見面這一情景使我深受啟發和感動。多好的京劇人文環境與道德品行。

梅先生說：「程硯秋那麼大的藝術家，學問又那麼好，我一直以師長而尊。」

梅蘭芳在《追憶硯秋同志的藝術生活》中說：「硯秋為人，一向正直、剛強、不怕困難、嫉惡如仇。」「他對於音韻、唱腔、身段、表情都下了工夫來琢磨，創造出獨特風格，成為京劇青衣主要流派之一。」

梅蘭芳說：「我們兩個人在藝術進修的程序和師承方面是差不多的，像陳德霖、王瑤卿、喬蕙蘭……幾位老先生都是我們學習的對

象。由於我們本身條件不同，所以根據各自的特點向前發展，而收到了異曲同工、殊途同歸的效果。」

一九五八年三月十三日，梅劇團正在安徽演出，驚聞程硯秋在京逝世，梅蘭芳把自己關在房間裡很長時間沒出來。

大痛無言。

梅葆玖在朝鮮戰場慰問演出的另一齣很有意思的戲，是陪馬連良先生唱《三娘教子》。

今年是馬先生誕辰一百一十週年，北京有盛大的紀念演出。就在演出後一天，有一位票界的朋友打電話告訴我，有記者採訪梅先生，並以第一人稱，給梅先生寫了一篇《從心所欲不逾矩》的文章，其中有一段說：「我感到榮幸的是我跟馬先生也有一次同台演出的機會，那是一九五三年，我隨中央慰問團來到了抗美援朝的前線，我父親與馬先生合演《三娘教子》，由我扮演小倚哥……。」我看了這一篇文字，呆了。想必這位老記者又在瞎編了，他可能是想當然耳，聽梅先生說和馬先生合作《三娘教子》，就猜那一定是梅蘭芳和馬連良的《三娘教子》，梅先生來個小倚哥。不用要求此公對梅、馬的藝術經歷的瞭解，只要想一想，一百七十幾的大男人，扮一個小倚哥，台上怪不怪？有沒有這樣的服裝，真不應該這樣寫，害得那些專門研究梅蘭芳的人作為重大發現，紛紛給我打電話了，真要命！拍電影階段，幾天就會有這樣啼笑皆非的電話。

梅先生聽我說了後，就講了一句：「見怪不怪了。」

梅派的《三娘教子》歷史上合作過的老生有王鳳卿、馬連良和奚嘯伯。一九三八年四月一日，梅蘭芳最後一次演，在上海天蟾舞台，老生是奚嘯伯（這齣戲是老傳統戲，老三鼎甲汪（桂芬）派看家戲，譚派不唱《教子》）。鳳二爺（王鳳卿）是汪派嫡傳，和梅蘭芳最後

一次合作是一九三六年九月二十五日，在北京第一舞台，和馬連良最後一次合作是一九三四年十月九日，在上海榮記大舞台，前面是金少山的《鎮五龍》。全部《三娘教子》是梅蘭芳在一九二九年將原有傳統老戲參照梆子戲的本子，進行整理，增益首尾，前增「薛廣離家」、「謊傳噩耗」、「驚痛祭靈」的情節；後補「雙官誥」的結尾，構成一齣故事完整的大戲。老的《三娘教子》，以唱工取勝，故對新增部分也求唱工之精。「祭靈」唱段，借鑒老生戲《連營寨·哭靈》的板式，首創青衣的反西皮二六唱腔，淒婉動人；「雙官誥」一段，設計了高腔起唱的南梆子，快慰歡暢，淋漓盡致地表現了王春娥一悲、一喜的心境。兩段新腔新曲膾炙人口，勝利公司有唱片流傳。現在的作曲專家真應該好好聽一下，這齣戲有多順，易流傳，同時也可給演員一個展示的機會。曾有兩位演員都是拔尖的，唱了幾年「新」腔，嗓子不順，以後也慢慢地完了。有一齣戲，居然賜予每一位角兒都有一次充分「拉警報」的機會，說是讓大家公平，擺擺平，都有一個「好」。何至於到這個地步！

梅先生說：「提到馬先生，我要多說幾句。那幾年，馬劇團唱《教子》，用的是羅惠蘭，她也是我父親的學生，孟廣亨教的。我那時演出經驗薄弱，沒有機會和馬劇團一起演出的，馬先生看見我去了，是他提出來的，他知道我這齣《教子》是王幼卿老師親授，地道王派梅唱，王幼卿二十年前就是傍馬連良的，《教子》是常演的。」

「朝鮮戰場的戲台是臨時搭在廣場上的，一大塊幕布把前後台分開，沿著山坡，志願軍戰士席地面坐，層層疊疊約有一萬餘人。也沒有什麼後台，就在台邊上，大風呼呼地吹，把化妝台上脂脂盒都吹在地上了。馬先生還是和往常一樣，早早就來，還問我有什麼不合適的。到了台上，我有一種感覺，他在時刻地關注著我，始終是在帶著我演出。不時地告訴我：『往前面站一些』，『往左邊一些』，『不要著

急,慢點兒。」這種關照,對於一個青年演員增長舞台經驗是很有用的。雖然我們是在戰地的舞台上,但是他那全神貫注的表演能把我很快帶入戲。」

「梅門弟子中多少師哥和師姐都不同程度、前前後後得到馬連良先生的提攜和關照,從早期的魏蓮芳到中期的張君秋、李玉茹,到後期的羅蕙蘭、李世濟、李毓芳、梁小鸞。更不說最早年的王幼卿、朱琴心、黃桂秋了。」

「一九五八年,我父親和馬先生再次約定合演《汾河灣》和《寶蓮燈》。為此馬先生特意派人到我家借用我父親在《寶蓮燈》中穿的藍色女帔,到劇裝廠照樣訂做了一件顏色和團花完全一樣的男帔。他來到我們在護國寺的家中,與我父親一起在院子裡排練。我們看到這老倆的排練非常有意思,他們對戲早已爛熟了,所以他們只是把各自的新的體會和新的處理跟對方交代一下,有的時候一方比劃一下,另一方就心領神會了。與其說是排練,不如說是藝術的切磋,觀眾都知道這兩齣戲的對白很多,很碎,不知道對方的蓋口,台上特別容易出差。我想,他們不借這次排練對對台詞,台上『撞車』怎麼辦?然而,在演出《汾河灣》的鬧窯時,他們或打,或鬧,或怒,或悲,或嬉笑,或嗔怪,真像一對久別的夫妻,把觀眾也感染得入了戲,台上台下的氣氛一樣熱烈。我才發現他們已經不是在背台詞,而是根據劇中的規定情景,在盡力表現他們久別重逢後的喜悅心情。這時,他們的表演達到了極其自然、極其真實、極其自由、極其默契的境界。所以使我們這些本行的演員都忘記了他們是在演戲,都被他們即興式的表演感染了。顯然他們不用背那些死台詞、死蓋口、死身段,只要明白所要表現的意境就可以了,也許這就是孔夫子所說的『從心所欲不逾矩』吧。當然,沒有長期的舞台實踐,沒有對劇本的深刻理解,能夠表演得如此深邃,如此自如也是不可能的。」

　　這番話，在拍攝《汾河灣》音配像時，梅先生和我說起過，很精彩，很真實，幾乎沒有一點文過飾非。我當時問梅先生：「你父親那些要你配像的戲，哪一齣最難，哪一齣最方便？」梅先生說：「最難是《汾河灣》，因排演我都在邊上，太活了，我沒有這個本事，也太難了。學津也一樣，他很認真，我們能過得去，就不錯了。最不用擔心是《生死恨》，因為唱得太多了。這齣戲，我父親抗戰勝利以後，就演過一天，一次。他感到大段二黃力不從心，就不演了。紀念館出的那本書上說是連演三天，那是搞錯了，現在編這種權威性資料的都是年輕人，老北大胡適的那一套講科學、做學問的方法，知道的人也不多了，搞我們京劇文化的人，能和那些搞太空船的研究人員一樣就好了，可不能像『中國足球』那個樣了。」

　　我說：「我真是希望你關於《汾河灣》的論述，有機會請那些有心致力於京劇導演的人士看一看。雖然他們不會四功五法，知道總比不知道好。不會像現在有的很紅的新編戲，一看就知道太像話劇了，行政手段死命地捧，也牛不起來，京劇怪就怪在這兒。」

　　梅先生回憶說：「『文革』中，我和馬先生都關在一個『牛棚』裡，當時我行動上比馬先生自由，就經常出去給他偷偷地買一些煙捲、紅糖和其它吃的東西。經過一段時間，紅衛兵允許他星期日回家了，可是當他看到自己好端端的家變成了『西城區紅衛兵糾察隊司令部』，鬱悶和恐嚇奪走了他的生命。」

　　我看梅先生難過，就說：「一九七六年馬家姆媽和香媽一起來上海避地震，我常見到。她也說了，她說『多高興的一個人哪』。」

　　馬連良先生是提倡特徵美的，白口、身段很有特點，很美。它和梅派的「範本美」，沒特點的美，是一樣給人予美的享受，共存無妨。

左｜與趙榮琛一起拜乾爹許伯明。

右｜「與前輩合影。前排左起荀慧生、父親、尚小雲，後排左起費文芝、張君秋、我。」

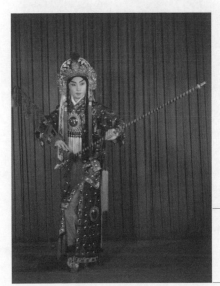

《木蘭從軍》，這是梅蘭芳同意讓葆玖先生能演的少數梅派經典之一，故在上世紀50年代演得較多，其他《醉酒》《宇宙鋒》都不給演，要40歲以後才給演。

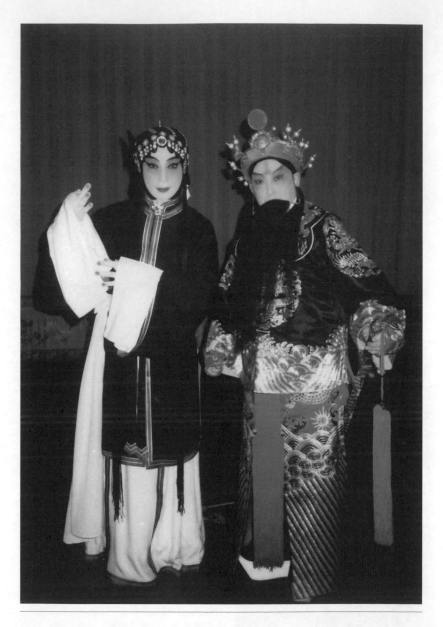

與張學津演《汾河灣》。

四、 蕭長華提攜我唱《蘇三起解》

一九六一年八月八日梅蘭芳去世，在陳毅主持的追悼會上，八十四歲的蕭長華，由家屬挽扶著，雙手擱在靈柩上，喃喃地說：「畹華，你把京劇給帶走啦。」老人哲言，全場動容。

蕭長華一九一〇年前已經是「富連成」（當年「喜連成」）科班的教師了，他是眾人的長輩，戲班裡尊稱他蕭和老，簡稱蕭老。

梅蘭芳說，一九〇八年左右，搭「喜連成」班，借台演出。「回憶當日的情景，蕭先生每天和學生們一起上館子，全神貫注在學生們扮戲、出台、卸裝上。遇到分包或晚上的堂會，他也是等著散了戲和學生們一齊走，學生在台上如有差錯或不到的地方，他一定認真地指點他們。蕭先生沒有搭班，全部時間都是教戲。當時我雖然不是『喜連成』的學生。但是演戲的時候，蕭先生也一視同仁地照應我。當時給我的印象，只覺得他一天到晚沒有閑著的時候，也沒有緊張得手忙腳亂的時候，沒有看見過他大喜欲狂，也沒有見過他盛氣凌人，他總是小心翼翼，正襟危坐，但也很有風趣，偶爾也說些有關梨園掌故的笑話。他的記憶力特別強，對前輩的精湛表演，他能夠繪聲繪色地學給大家聽。」

我和梅先生說：「聽你父親的介紹，蕭和老真是一位活生生的大戲班裡的德高望重的典範，太讓人尊敬了。」

梅先生說：「蕭老雖然是梅劇團基本成員，《別姬》、《醉酒》、《鳳還巢》、《抗金兵》、《生死恨》都有他的戲，論輩分，我要小幾輩。一九五二年在青島，一九五三年在北京，都是他提出要和我演《蘇三起解》，我想都不敢想，那年蕭老七十五歲，我十八歲，完全是因為他和梅家的交情，抬舉我，讓我不知如何感謝。」

我說：「當時，也沒有什麼包裝、宣傳，更沒有什麼炒作，這樣的人文題材，真可以大做文章，現代語叫『傳、幫、帶』。『傳、幫、帶』聽起來是一個任務，其實那是一種感情，是自覺的。」

梅先生說：「我們家有什麼大事，要拍電影了，或者我父親收學生了，蕭老是一定會來參加，我父親說八十出頭了，用車去接一下，可他偏偏要步行，其實他家離我家不近。當時他擔任戲曲學校副校長，照樣每天步行上班，而且給低年級的小學生親自上課，這是大家都知道的。」

「還有兩件事，也是很值得一說的。蕭老可以說，文戲裡的丑角他無所不能，方巾丑和婆子戲是他最拿手的。現在留下來的電影《群英會》中的蔣幹，我們都可以看到他的功夫，再有留下來他和我父親的《審頭刺湯》唱片中的湯勤，也是沒人可比。類似蔣幹、湯勤這種角色，是知識分子，有舊文人的酸氣，但又不能火，如果演得好，是頗有詩情畫意的。我父親說他年輕時，喜歡早早到後台，因為他的戲前面是鳳二爺的老生戲，再前面是尚和玉老先生的武戲，這兩齣戲的時間足夠他扮戲用的了，所以在扮戲前，像蕭和老的戲和朱桂芳的武旦戲是最愛看的了，我想蕭老的表演風格和梅派風格，一定有它內在的關係。」

「我父親許多接濟同行的錢。給梨園公會的，都是通過蕭老轉去的。他為人特別正派，幫助人又特別熱情，自奉卻非常儉樸。我們在武漢演出，那天是我父親的白蛇，我的青蛇，演《金山寺．斷橋》，楊盛春的伽藍，開打場面十分火爆，台下掌聲雷動。我們《金山寺》演下來，聽說當地的一位武行演員台上受了傷，大口吐血。姚叔叔（玉芙）說，這位同行是舊病復發，醫院來了醫生打了止血針和強心針了，現在還沒有脫離危險。演完戲，我們卸了裝，我隨父親走進後台底層一大間，裡邊靠牆放了一張長桌，是預備大家公共化妝用

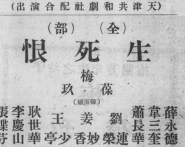

上 | 17歲，成為梅蘭芳劇團的正式演員。

下 | 1955年的戲單。

的。這位武打同行，朝天躺在桌上，身體瘦削，臉色發白，旁邊圍著很多同行。我父親走到跟前和他說：『你只管安心養病，有什麼困難，我們大家幫你解決。』他睜開眼珠子轉過來，衝著我們看了一下，微微點頭，說不出話來了。過了兩天，這位武行同行，因為內傷過重，藥石無靈，去世了。留下的妻兒老小，無以為生。後台有人發起捐款，大家紛紛送份子，不計多寡，量力而行。我們去送了奠儀，家屬到後台領款道謝。家屬領款出去時，蕭老默默跟在後面，瞧著旁邊沒人，把一卷錢塞在她手裡，輕輕地對她說，『這是我的一點小意思，您留著花，不要對別人講起！』後來這位家屬不肯埋沒蕭老的美德，把這件事告訴了別人，後台黑板報把蕭老表揚出來了。」

「還有一件事，我也在場，講講也有好處。那是一九四九年建國那年的冬天，十二月份，梅劇團在上海中國大戲院唱了一個多月。十二月六日打炮第一天，我父親和蕭老的《女起解》，第二天《春秋配》，第三天《販馬記》。這一期我陪父親唱了八次《遊園驚夢》，演出結束已經是一九五〇年一月下旬。最後三天是《洛神》、《霸王別姬》和《鳳還巢》，演出是很圓滿的。可是劇場方面，由於戰爭動亂，物價飛漲，蔣經國曾來上海『打老虎』，也搞不定，劇場營業虧損太深，本息滾欠，數月來愈滾愈大。梅劇團演出的利潤，彌補不了他們巨額的積欠，沒有力量履行『四管』（管吃、管住、管接、管送）合同。父親演出結束後，人也脫力了，鬧著嚴重的腸胃病，躺在家裡。那天蕭老來思南路，看望我父親，同時很鄭重地和我父親說：『我有一件事不能不講，希望你聽我的話。戲是唱完了，北京來的團員歸心似箭，一個個趕著要回去過年。館子方面已經沒有力量送大家回去了。這本來不用你管的，我主張你拿出錢來送他們回去。你祖父當年管領四喜班的時代，照顧同行的許多事實，至今大家談起來，還是人人敬仰他，都說你們梅家的人厚道。』我父親聽完就說：『謝謝

您提醒，我一定照您的意思辦，馬上送他們回去。』我父親說：『這種時候，只有老輩們肯出來說話。要不然，我躺在床上，是不會知道的。』」

我聽了後，引起了對前輩們的無比敬重。當年由於「文化大革命」，把人與人的關係搞亂了，可能會影響幾代人。梅先生看我神色凝重，又講了一件事。我趕緊記下來。

「這些事可能知道的人都不多了。平時蕭老在台上的道行是沒有說的了。我們父子的《金山寺‧斷橋》裡他僅僅扮一個小和尚，許仙欲想逃出山，撞見小和尚，蕭老會突然用南崑裡蘇白：『啊是望望我個個小和尚』，每演至此，一定得到觀眾掌聲回報，甚至有蘇州戲迷專趕來聽蕭老的蘇白的。蕭老在戲曲教育事業的成績，和表演藝術的成就，人人皆知。一般觀眾對他道德品質的高尚，是不太瞭解的。徽班進京後，『三慶班』、『四喜班』、『春台班』幾十年的拼搏，都有自己的義地。到了民國，這些義地漸漸埋葬得沒有空隙了，有些貧苦的老演員死後沒有葬身之地，這在梨園行是大事。蕭老好幾次組織在經濟上有力量的演員出錢買地。蕭老自己不但也出一份財力，還要加上自己的人力，以前下層的演員死了沒人管的，所以蕭老在梨園行威望極高。我去北京，常去學校，看看張晶上課，真想和學校提出，樹一個蕭老的像。他可是真正的教育家。」

「以前大的戲班規矩很嚴。一九二二年梅劇團的前身承華社剛成立時，社裡丑行有五位，李敬山、郭春山、慈瑞全、曹二庚、羅文奎，各有專長，按當年的習慣，每一個行當都分工很細。李敬山過世後，我父親一直請蕭老替代李敬山，一待就是三、四十年。我父親的幾齣電影都請他，想不到我都趕上和蕭老同台演《女起解》。我記得在長安大戲院初次和蕭老同演時，父親讓我早一點到後台，給蕭老請安，謝謝他的提攜。蕭老和我說：『王幼卿的路子和你爸爸的差不

多，您就按幼卿的來，我跟著你。』他看著時間還早，還跟我說些典故。『老四喜班您老祖年代（梅巧玲年代），《女起解》是連著《三堂會審》唱的，蘇三在獄中只有四句原板。這段反調是王大爺（瑤卿）添進去的，唱工加多以後，大家就不連《會審》唱了。畹華的《起解》是你伯祖梅雨田親授的，他和當年票界高手孫十爺（春山）研究出來的。腔說會了，第一次上台，還是梅雨田自己操琴，唱詞和一般的都不同，要唱『十個可恨』，最後『九恨十恨』唱散了，『九也恨來十也恨，洪洞縣內無好人』。」

我說：「我插一句笑話，『文化大革命』，打倒當權派，山西省洪洞縣當權的全給打倒，貼出的標語，就是這台戲詞：『洪洞縣內無好人』。說是『反四舊』，而自己用的口號卻又是老的戲詞兒，真是說不清楚。現在反腐敗，就以事實為根據，不亂來，現在社會真是講法制了。」

梅先生接著說：「和老前輩同演，就是不一樣，除了在台上他兜著你，我唱一個可恨，他無比精彩的旁白，借古諷今，把我的情緒也一個恨，一個恨地入戲了。我記得他還教我高招，他說這也是王長林老前輩和父親唱《女起解》時的招數。他說『崇公道在獄中給蘇三帶枷之前，蘇三應該先用手摸一下她的左面的胸前，就是說表示她時刻注意那張狀子，與後面念的『監中有人不服，替我寫下伸冤大狀』，才有了呼應。剛出監獄，崇公道接著就念一句『我要洗洗你』（搜查的意思），還要做出要搜查蘇三的樣子。蘇三一邊退，一邊念『老伯你去投文，我在那廂等你。』崇公道又念『你真是打官司的老在行。』老詞兒本是這樣的，如果沒有前面的交代，蘇三怕搜的用意何在，台下是不會明白的。所以這個手摸胸口的身段，實在是很重要。我父親的回憶裡也說起過這個身段，他說這個很小的身段，做起來並不太容易。做得太隱藏了，不能引起台下的注意，太明顯了，旁邊還站著

一個解差,又不合理,只能背著摸,等轉身看到解差,就該把手放下才好。」

　我特別喜歡聽梅先生不在意時講的那些台上的招數。我雖然不是演員,但知道那是學問,有共性,就好像倪秋萍老師有一段時間常教我,講的幾乎全是他給梅蘭芳吊嗓子時的那些唱法中很微妙的變化,在台上是聽不清楚的。倪老師本人又懂音樂,和梅先生一個樣,會從原理上分析,為什麼要如此處理,和有一些老先生說戲很不一樣。應了梅先生平時老說的一句話:「歸根結底,還是文化。」

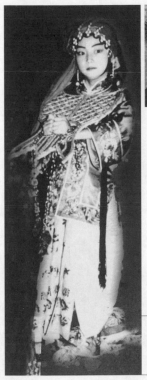

左｜14歲演《起解》。
右｜「13歲出道先唱《起解》,父親在給我上妝。」

「和譚元壽在後臺，一晃50年過去了。」

五、 譚梅淵源

　　二〇〇九年一月二十三日北京青年報報導：「八十七年前，十九歲的梅蘭芳受六十五歲的京劇大師譚鑫培提攜，兩人在正乙祠戲台上一同演出，八十七年後，梅蘭芳之子，七十五歲的梅葆玖先生與譚派第七代嫡傳後人三十歲的譚正岩攜手，於修繕一新的正乙祠老戲台上再續『譚梅』之緣……。」

　　梅先生和我說：「我今天要和譚正岩一起來一段，當年譚鑫培捧我父親的《坐官》，就在正乙祠老地方。你一塊兒去，找找感覺。」

　　我平時倒真是很用心聽譚正岩的演出，可以說他是大有進步，而且老譚派的原則掌握有度，很不容易，這是他父母、爺爺教得好。聽說他善「街舞」，很時尚，使我們興趣更大。我記得元壽先生「文革」以前養過一條毛色特別好的小狗，後來發現這條小狗老是喜歡咬人的腳後跟關節處，真是很另類，有朋友建議請動物專家去鑑定一下，結果專家的話讓大家大驚失色：「趕緊送動物園，這是一條純種德國狼，不是狼狗，現在咬你腳跟，大了以後就咬你的脖子了。」一段小小笑話。現在梅先生的愛犬「CoCo」是純種歐洲貴族，吃的蛋糕必須上海「紅寶石」的，不接受其他品牌，夠前衛。我看比起思南路87號那條能每天早晨準時到梅先生床前，咬住他的被子叫醒他，催他去上學的Mary（美麗），還差一點，因為步子沒有那麼優美。

　　第二天，我帶了MP3，去後海「梅府家宴」聽梅先生談談「譚梅」故事。有一些他也是聽父輩們說的，所以要問得很詳細，不能草草而過。好在「梅蘭芳紀念館」僅一箭之遙，可下工夫查。

　　梅先生和我談：「譚富英要比我大近三十歲，他比我父親小十一歲，我父親四十歲時生我。我正式唱戲時，譚先生和裘盛戎先生有一

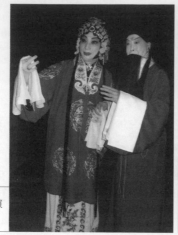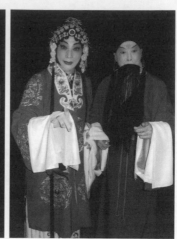

和譚元壽同演
《御碑亭》。

個私營劇團、大概過兩三年就和馬連良劇團、張君秋劇團一起合併在國家公營劇團 —— 北京京劇團了。譚先生工資是每月兩千元，當年大學畢業，轉正後工資上海每月五十八元，北京每月五十二元，譚先生的工資是高許多，但是比起私營時的包銀，那還是低很多的，就好像現在民企房地產的老闆差不多。」

我說，我在一九五三年見過譚老闆，他穿著中山裝，很乾淨，沒有穿皮鞋，穿一雙李小龍式的圓口千層底布鞋（這種布鞋市場上要賣兩百元一雙，比一般皮鞋貴）和白色襪子，一望而知，梨園高人。前幾年媒體尊稱元壽先生「表演藝術家」，元壽先生公開聲明：「我不是表演藝術家，如果我是，那我父親應怎麼稱呼？」挺認真的，就像譚派的唱，「酣暢舒展、流利大方」。「吐字行腔不事雕琢，不求花哨，用氣充實，行腔一氣呵成，聽來情緒飽滿、痛快淋漓。」這是一致公認的。從風格上講，譚梅的風格較為一致，和言菊朋的風格就有反差，我私藏了一個梅先生和言興朋《坐宮》的家庭錄音，徐蘭沅弟子陳涵清先生拉的，挺有意思，有點另類。

梅先生談起，一九五二年梅劇團是私營公助性質的，和公營劇

團一起營業演出，帳怎麼算，當時是不會有人站出來說個話的，除非是一個晚會。比如，一九五七年四月二十五日北京市京劇工作者聯合會為籌集福利基金在中山音樂堂聯合義演，梅蘭芳、譚富英、姜妙香、李硯秀連袂演出了梅蘭芳多年未動的《御碑亭》，當時有私人拍了35mm膠片的紀錄片，無聲的。中央人民廣播電台錄了音，就是現在梅先生和元壽先生、少蘭先生配像的那個錄音。其他在抗日戰爭勝利（一九四五年）到建國（一九四九年）這幾年中，梅蘭芳和譚富英合作都是在義務戲裡，因為梅劇團的營業戲裡那幾年常用的老生是楊寶森、奚嘯伯，後期是王琴生。和譚富英合作營業戲最晚是梅先生出生那年。（一九三四年在武漢的那一期，同去的有金少山，演過《四郎探母》、《法門寺》、《武昭關》、《戰蒲關》、《二進宮》。留下來最寶貴的資料是梅蘭芳和譚富英合作的《四郎探母》、《遊戲戲鳳》、《打漁殺家》勝利公司的唱片，那是一九三六年製作的，是梅派藝術形成風格、最為完美的精品。）

　　梅先生回憶說：「我給譚家配戲，當然首推《打漁殺家》，王幼卿老師年輕時，常和馬連良合作這齣戲，他教了我後，我父親又給我好好地扣了幾次。我父親說這齣戲旦角原本是配角，應該處處襯托著蕭恩，同時自己還要在範圍裡找『俏頭』，否則就容易唱瘟了。以前好角兒是不唱這齣戲的，從王瑤卿開始重新創造，成今天這個樣兒。這齣《打漁殺家》是王大爺給唱紅的。」

　　「一九五二年春天，父親給我排的戲碼，在大眾劇場（從前是華樂戲院的舊址）我雙出，前面是譚元壽和我的《打漁殺家》，後面是蕭長華老前輩和我的《女起解》，我父親特意請王瑤卿王大爺來聽我們的《打漁殺家》。我父親、我和許先生（姬傳）早早到了後台，一會兒元壽先生也來了，我父親拿著當天的催戲單，寫著『譚梅』兩個大字，十分感慨地說：『從前戲班裡的慣例，當天晚上的戲碼，寫在

一張黃紙上，由管事的在上午派人送到角兒家中，讓這位演員可以計算時間，不至於誤場。如果是好角，譬如俞菊笙的《長坂坡》，那催戲單上就只寫一個大的『俞』字，在『俞』字下面開著許多配角的名姓。我當年陪譚老闆（譚鑫培）唱的時候，催戲單上也只是『譚梅』兩個字，想不到三十幾年了，又讓我看見了這兩個字了。』」

「譚、梅」這兩個字，是創造京劇百年歷史的兩個字。「譚、梅」是京劇百年之內從成熟走向鼎盛的兩個重要的標誌性人物。京劇成為一種「戲」，它是有人物的、有表演的，不只是唱幾句而已，這是從譚鑫培開始的。譚鑫培與梅蘭芳的祖父梅巧玲均為「同光十三絕」，同一輩人，從程長庚到譚鑫培這兩代人，使老生行的表演臻於成熟，使京劇成為中國戲劇最具魅力的劇種。從王瑤卿到梅蘭芳又極大地拓寬了京劇旦角的表演空間，才使京劇最終成為中國影響最大的劇種。這就是「譚、梅」的歷史功績。梅蘭芳請王瑤卿一塊兒去看譚元壽、梅葆玖的戲，一個是譚鑫培的第四代曾孫，一個是梅巧玲的第四代曾孫，他們合作的又是由譚鑫培、王瑤卿唱紅，教給梅蘭芳的這齣《打漁殺家》。這種藝術傳承，歷史的延續，全世界獨一無二，現在一定要珍惜了。

梅先生還回憶說：「當年王瑤卿已經很老了，他是中國戲校的校長，我父親攙著他到我們化妝的地方，我和元壽一起鞠躬，說了一聲『爺爺，給我們說說。』王瑤卿指著我父親說『這齣戲，是打我們兩個人手裡，才把蕭桂英在台上的地位提高了一步。我始終是陪你老祖譚老闆唱，畹華他是當年為了捧余叔岩才唱這齣的。』再早一年，一九五一年譚富英捧我，在長安大戲院也演過一次《打漁殺家》」。

梅先生說：「幸虧錄音還在，以後還可以請正岩他們來配像。我父親逝世那年譚富英已經五十七歲了，他身體很弱，追悼會上，我看見他臉色也不好。父親逝世一周年，文化部有一個系列活動，出書、

左｜與譚元壽在梅蘭芳塑像前。梅蘭芳的成功，和譚鑫培的提攜分不開。
右｜與譚門第7代譚正岩一起演唱。

出密紋唱片，我母親實現了父親的遺願，將他生前收藏的文物、古畫，自己的行頭、戲單、劇本，母親了卻一件心事。同時在護國寺大街，人民劇場有一次紀念演出，譚富英先生捧我唱《大登殿》，曲素英的代戰公主。這個錄音有紀念價值，你要藏好了，以後我們自己組織請譚家人出場音配像。」

　　我建議，這些學術性的事，還是放在中國戲曲學院，做一個節目就是一次流派教學的課題，就是如何紮實繼承傳統的教學實踐。我和梅先生說：「您關於重要流派繼承的政協提案，已經引起有識之士的重視，並有所規劃（附梅葆玖簽署的給中國戲曲學院的授權書），千萬不能再搞『沒有流派，反對摹仿』了，摹仿是需要下苦功的，摹仿是繼承必不可少的手段。梅蘭芳的《祭江》是摹仿陳德霖的成功先例，京劇藝術要傳承，一定要以各流派為基礎，認真地學好、演好，待自己有一定的基礎和修養，再去昇華、研究適合自己表演藝術風格的戲來演出。你父親的梅派藝術，也是在繼承先輩藝術的基礎上而形成的，從而也得到了觀眾的認同和喜歡。」

六、 文戲武唱，掉下雲台

一九五六年十月六日，星期日，梅劇團在上海人民大舞台貼出梅葆玖全部《天女散花》，票價一元。當年梅蘭芳二元八角，言慧珠一元二角。

我約了兩位同學早早訂好票。我們知道，以梅蘭芳為首的中國京劇訪日代表團七月十七日回國的，在日本五十天。因為以中國京劇院的班底去的，梅蘭芳就帶了梅先生和女兒梅葆玥、姜妙香，琴師王少卿、姜鳳山，打鼓用中國京劇院的白登雲，排戲碼等聽從馬少波安排。

梅先生帶去的惟一一齣《天女散花》，能擠進，已屬不易，角兒太多，梅蘭芳又太好說話。幸虧日本老百姓有許多是一九一九年、一九二四年梅迷，知道梅蘭芳的兒子來了，演的還是一九一九年五月一日到五日梅蘭芳連演五天、被日本人尊為「美的化身」的《天女散花》，日本人又習慣男旦，所以很紅。好在梅先生生來就無所謂，他的態度向來都是你讓我去，我就去，不讓去，在家待著擺弄我的機器、無線電；讓我演就演，不讓演，就找王少卿玩玩也挺好，天生的與世無爭。七十幾歲還是如此，從來沒有和我說過一次，使一個什麼招計謀一下，對付一件什麼事，從來沒有。他總是直言直語就像他常對我說的：「戲班一套，你又不懂，一切都無所謂。」我已請同學組織了一批基層梅迷、玖迷，理髮員、賣魚員、裁縫師傅、拔牙的，雖然都是只能買便宜票價的基本觀眾，但他們很真誠，很賣力，三樓二角錢的全滿了，又懂戲，叫起好來，泰山壓頂！有如NBA啦啦隊。

可是，刺激的一刹那出現了，真是「黑色的星期天」。那天天女上場，碰頭好，「吾妙道」二黃慢板，第一句、第三句都滿堂，「行

路」到底演的次數多了，挺穩，略慢了一點，可是感覺很好。到「散花」那場，出事了，梅先生幕內唱「賞花時」「世出世間誰點化」（開幔），梅先生站在「雲台」當中，身段微向右偏，臉朝外，左手拈花，面含微笑，長長的風帶，從身子前面飄到左方前面，就像一尊塑像，光彩照人，一片彩聲。我和兩位同學都心情激動，暗稱好！表演完崑曲「賞花時」，念詩：「眾生眼病見狂花，花發花殘病轉加；悟得華鬘非我相，不妨遊戲淨各家。」字字清晰，足見功夫。接唱崑曲「風吹荷葉煞」演到「參遍世尊，走遍大千，俺也忙煞」他提著帶子，在雲台上走一個小圓場，剛要轉身，突然梅葆玖從雲台上掉下來。我們幾個已嚇呆，怎麼會這樣？只見梅先生鯉魚跳龍門，在地毯上一躍而起，走到台口，向觀眾一鞠躬，從容不迫，重新上雲台，裴世長重新開始。太絕了，台下觀眾突然清醒，一片掌聲，後來我聽說多事的老孫頭，報告梅蘭芳「小九掉下雲台了」，梅蘭芳回答兩個字：「是嗎？」……他只是告訴管事的，讓梅先生連著唱了幾場《天女散花》。

　　二〇〇九年五月四日，我約了當年的捧玖派。幾位少年時期始終給我操琴的，現在都是退休的教授了。有交大的、南潯望族劉家的劉承柱，崑工的黃定國（胡琴拉得好），榮獲上海優秀教師的陳德華，老家杭州的朱錦炎，很難得的聚會。少年時期梅葆玖的粉絲，都老了，我們請梅先生在岳陽路上海京劇院的南伶酒家便飯。五十多年過去了，我們特別高興，談起「黑色星期天」的「散花事件」，梅先生說：「其實一切很正常，我轉過身去，邊兒上演花奴的賈世珍著急了，輕嚷著『別過去了，當心！當心！當心！』已經來不及了，噗通！掉下去了！我猛然的第一反應是『向觀眾道歉』，爬起來走向台口，深深一禮，上海觀眾真好，倒底是同鄉人，一片掌聲，表示同情我近視眼。其實，那時剛從日本訪問演出回來，在日本《天女散花》

演了好幾回，角兒一大群，李少春、袁世海、李和曾、江新蓉、孫盛武、谷春章，都是那年代得勢的紅角兒，我有《天女散花》已經給面子，該滿足了。我父親演《天女散花》年代，那雲台用了十六張八仙桌，擺滿了舞台的後半台，地點就搭在守舊的前面，後面改用雲片，『雲台』的前面也放著雲片，天女站在『雲台』上就好像站在雲裡。在日本，那雲台是長方形的，我也在這『雲台』上練過，幾次演出習慣了這長方形的『雲台』。回國後，大熱天，滿了幾場《會審》，沒什麼大事，就來上海。一回思南路，高興啊，真是回家了。沒幾天，人民大舞台就上了。人民大舞台準備的『雲台』是呈正方形的，橫向短多了，我也曾去試過，賈世珍還提醒過我，『這台短，圓場小一點』。可是一上場上海觀眾對我那麼好，『雲路』真是冒上了。當然，王少卿的京胡、姜鳳山的二胡也幫了很大的忙。到『散花』時就全忘了，台不一樣了，連賈世珍在台上叫我『別過去了』我都無法控制，就下來了，還好。」梅先生用上海話補充「上海老朋友搭得夠，原諒我。」 說話的樣子活脫老上海吃洋行飯的（現今外企高層白領）。我說：「也有人說閒話的。『倒底是不喜歡唱戲，這不，掉下來了罷！梅蘭芳氣煞！』」梅先生說：「平時，從少年時期開始，每次演出，梅劇團的長輩們，舊戲班的同行們，確實，沒有人來湊我，說些假客氣話，包括父親在內，都是這也不行，那也不行，我也聽慣了，反正也就那個樣，我也從不裝著『虛心聽教』，不會裝。可是這次真格地掉下來了，相反，大家都來安慰我，說『上海雲台小，以後先多走幾次』，都很友善。父親說『台小，就多演幾次。』我在台上，觀眾的熱情和寬容，我是真正感受到了，印象深刻！」是啊，當演員的圖的也就這一點點了。

《天女散花》是梅蘭芳二十五歲時創演的，繼《嫦娥奔月》、《黛玉葬花》後第三齣古裝歌舞戲，它是一個簡單的宗教故事，根據《維

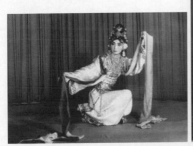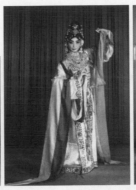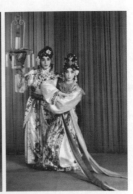

青年時期常演《天女散花》，花奴是賈世珍（左）。

摩詰經》改編。「維摩示疾，如來命天女至病室散花，以驗結習」，唱詞念白都依據佛教經典。

　　天女的戲是在第二場、第四場、第六場。第二場天女有出場的四句二黃慢板，及坐下的念詩自白，二黃慢板和念詩是特別見功夫的。近三十年來已經沒有人演了，可能是佛教唱詞，弄清含意本身就要懂點佛，唱詞是：「悟妙道好一似春夢乍醒，猛然醒又入夢長夜冥冥；未修真便言悟終成夢境，到無夢與無醒方見性靈。」現在的觀眾對這樣的主題，讓他們懂得欣賞，難了。第四場「行路」是至今青年演員表演和以此作參加比賽的熱門項目，好像現在談起梅派，它是具代表性的了，只是現在偏重強調這一場的技巧了。這一場是描寫天女離開了眾香國到毗耶離城去，一路途中所看到的景物，是一幕單人的歌舞場面。從唱腔的節奏中配合著舞蹈的身段，把唱詞的內容用身段給表達出來。

　　這一場用的是西皮、導板、慢板、二六、快板、散板，由慢而快，為的是造成一種好像在雲端裡風馳電掣的氣氛。

　　我在電視裡偶然看見有一位二十出頭的坤旦表演「行路」一場，

出場前，西皮倒板起的過門，倒是有一種表現雲端氣氛的旋律。但是，演員一張口，唱倒板「祥雲冉冉婆羅天」、「祥雲」二字卯足了勁兒，無間隙地衝了出去，有點英雄人物李玉和，至少李鐵梅的氣概。冉冉二字，無氣口很順，倒是梅派的處理，很好。但是由於「祥雲」二字實在是刺激聽覺神經，毫無仙氣，下面聽下去就要有耐性了。其實整齣戲的表演還是挺認真，挺好的。但是由於「第一印象」出了問題，很難完全挽回。我真想打個電話和這位青年演員說一下，請她從網上下載梅蘭芳一九二四年由日本蓄音器公司錄製的那一段的唱片中梅蘭芳「祥雲」二字的唱法，梅蘭芳特意分開，而且「祥」字是有處理的，這才會有仙氣。電話我最終沒打，因為不熟不好說什麼，但我還是打了個電話給梅先生。同樣，《洛神》也有類似的狀況。最後一場洛神在幕內唱倒板「屏翳收風天清明」，我們先不談「仙氣」。「屏翳」二字，在這裡是名詞組合，是兩種不同形式遮擋物件，「翳」字在這裡不作動詞，也不作副詞，是名詞，和「屏」同為主語，梅蘭芳在晚年氣不那麼足的情況下，還是款款唱來，兩個字是必須分開的。因為它是兩個物件，不是一個物件，而且合在一起唱，作為語氣、文法上的錯誤，除了比較省力的實用主義，是沒有其它任何理由的。我曾經和一位梅先生的學生開玩笑，我說你應該唱「屏翳收風藍籌興」，那麼急著唱分明要趕去股票市場搶行情。

梅先生的全本《天女散花》是比較有心得、很成功的戲，下的工夫也比較深，梅蘭芳一點一點摳出來的。

梅先生說：「這兩條長綢子是衣服的裝飾，又是舞蹈的工具，畫中的天女是在天空逆風而行，身上的帶子被天風吹得飄飄然的。當演員在台上表演的時候，要使觀眾有同樣的感覺，就需要把綢帶舞起，才能有飛翔的意境。既然是演意境，可千萬不能搞技巧的堆疊。我父親教我，要能表現天女逆風而行，必須用手，不能用兩個小棍代替

手，就像紅綢舞似的，京劇裡也有《陳塘關》，哪吒鬧海就是一根小棍把一條長綢耍出『皮猴花』。哪吒可以用小棍挑起一條長綢來耍，天女可不能用一手一小棍挑起兩條長綢來耍。那當然會省力很多，但仙氣也就沒有了，成雜耍了。」

梅先生說：「這種空手舞綢帶子的功夫，勁頭兒完全在整個手臂和手腕子上，尤其是腕子要靈活，而且不是傻力氣，是巧力，把這種勁兒拿準了，手戲練得熟巧了，那才可以配合舞蹈的身段步法，快慢疾徐，進退自如。同時還要和唱腔、音樂的節奏相配合。」

梅先生說：「我也不瞞你，確實太辛苦了，我曾想不用小棍用兩根短的毛竹筷子，綁在綢子上，也看不出來，手臂可是要省力多了。經過我精心設計，就在護國寺園子裡試用。如果順手，就可以在台上使了。剛打好如意算盤，第一天練就被父親發現了，兩個字『拿掉』，沒有二話。」

我說：「試試應該不犯規矩，指不定他年輕時，可能也這樣試過。他是一個很喜歡試的人，那麼小的筷子，一眼就看出來，有人告密？不過你父親反復強調手腕子功夫，那絕對是高級狀態，完全是演仙氣。現在用《天女散花》參賽的，我看過兩三次。『行路』最後，天女完全採用雜技手法，雙手正反大耍圓弧，讓綢子成雙圓形，不叫好，不收兵。這位天女可能當天聽了『天氣預報』，有『龍捲風』，突發構思。（沒有想批評的意思，說說笑話）只是不在梅派風格而已，而且也有人喜歡這樣賣力要好的，也是一種風格，大家都不容易。」

梅先生說：「以後就沒有試了，硬上了，可是很辛苦，而且要常練，幾個月不唱就不行了。現在的《天女散花》我二十幾位學生，沒有不會的，但也就『行路』那十九分鐘，其它好像在學校也沒有學過。真正損失是我掉下雲台的那場崑曲，沒人演了，不演真是可惜。

我不能說，我來教，你們每人一定要演。可是她們有沒有機會演，不由她們說了算，沒有得演，學了又怎麼樣呢？」

我說：「是啊，前文我們寫了梅蘭芳說『你一定要學崑曲』已經反復說清道理了。這齣戲的主要場子「行路」和「散花」，都是連唱帶舞的。根據許伯伯（姬傳）在梅蘭芳過世後的回憶，他對梅蘭芳說：『雲路一場的舞蹈是配合著皮黃唱腔來的，不求花巧，但須唱得穩重靈活，表現天女的莊嚴。散花一場用崑曲配合著來做的。行路配合皮黃的唱腔做身段舞蹈，可是到了過門的時候，處理起來就比較有困難，因為占的時間較長，必須想出辦法把這一段空場填補起來，才顯得充實。崑曲的音調就不同了，它基本上就含有舞蹈的意味，所以配合身段比較適宜。當時研究到這兩支崑曲的身段的時候，我就感到比皮黃容易合拍些。』」

自從梅先生在政協提出關於《重視流派教育，傳統教育》的提案後，中國戲曲學院也引起了重視。我曾經向學院領導請教時，把和梅先生研究的關於《梅蘭芳歌舞系列教學大綱》中《散花》裡「行路」那一場的出場和中間的過門問題提了出來。原來的過門確實正如梅蘭芳所說「施展不開」，梅先生上世紀六十年代初在長安演《天女散花》時（有錄音，畢谷雲用老式答錄機 808 親自錄的），已經創造一種過門較短的拉法。現在看來還不是過門長短的問題，而是合拍的問題。處理得好，這場戲會更有看頭，希望計畫實施時，音樂系的師生可以拿出來，靠著王少卿的，同時又是全新的、有詩意地過門，增強這場戲的連貫性。我們想只要學院真正重視起來，用高等院校的研究精神來治學，拋棄舊的禁錮，《梅蘭芳歌舞系列》、《刀馬系列》、《青衣系列》、《閨門系列》、《崑曲系列》，甚至曾經失敗的《時裝系列》（現代戲）都可以重新審視，全線貫穿「移步不換形」。

梅先生說：「我父親的《天女散花》初演是在『吉祥』，

一九一七年十二月一日,這是有紀錄的。我們最後排《穆桂英掛帥》也是在『吉祥』,梅劇團所在地就在『吉祥』。『吉祥』和梅家有心結,我在政協,和學津一起提案,為『吉祥』請命,前後已有八年了,一波三折不止,還沒有搞定,你推我,我推你,何日何時了。『文革』也就十年,一個人的一生有多少次八年十年,『不再折騰』這話說得真好,是老百姓想聽的話。」

梅先生最後說:「我想把《天女散花》作為科研項目,給予重新審視,不單單是為了一齣戲,而是『文戲武唱』的理念,越來越淡薄了。」

梅蘭芳的「文戲武唱」是蓋五爺(叫天)在一九二〇年看了梅蘭芳在上海反覆上演《天女散花》後的經典定位。和楊小樓的「武戲文唱」異曲同工。蓋五爺一九五〇年三月三十日,在上海中國大戲院的後台。演出《龍鳳呈祥》時,親口教導梅先生:「你要好好地學你父親的玩意兒,你父親是有真功夫的。」當時,許姬傳在旁邊,事後許伯伯把這事告訴梅蘭芳。梅蘭芳說:「蓋五爺他所指的就是《天女散花》。當年蓋五爺說『你這齣《天女散花》用了《乾元山》、《蜈蚣嶺》的身段,沒有武功底子,那是唱不好的!』梅蘭芳對蓋五爺說:「在您面前,簡直是班門弄斧啊!」蓋五爺正色地說道:「這齣戲現在只有你我能唱,別人是找不著這種竅門的。因為綢子不比別的東西,手臂手腕沒有熟練的巧勁是耍不好的。」梅蘭芳多年後曾說過:「蓋五爺是個直性人,一向是有什麼說什麼,從不口是心非,人前一套,背後一套。他的功夫,就全靠苦練,一副兵器往往是五年十年寒暑不間斷地練下去。」這是真正的京劇,京劇的文化。我們再不尊重傳統,敬畏長輩,是真的說不過去的。有的該收兵,就收兵,見好就收,納稅人的錢,不易,不能折騰了。

梅蘭芳京劇團

授權書

本人同意 中國戲曲學院「京劇流派經典劇目研究」項目 開展對梅蘭芳及京劇伽班藝術傳承與發展的研究。

本人同意根在京劇動漫舞台劇《太真外傳》藝術上指導，授權 中國戲曲學院在研究與創作過程中使用梅蘭芳及本人的課堂教學和舞台實踐等相關資料。

本人認可在京劇動漫舞台劇《太真外傳》舞台底本，為京劇梅派《太真外傳》的正式教學版本，版權歸 中國戲曲學院所有。

本人授權 中國梅蘭芳文化藝術研究會副會長

梅蘭芳京劇團

吳迎先生担任京劇动漫舞台剧《太真外传》策划.

中国戏曲学院教授周龙先生担任京剧动漫舞台剧

《太真外传》策划并全面负责该剧艺术创作.

授權人

[签名]

2010. 7. 22.

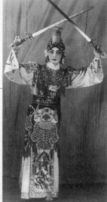
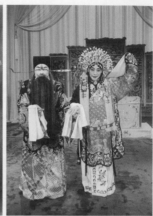

左 ｜「1951年，我首次演《霸王別姬》，如果不是我父親突發眼疾，也不會讓我頂上去，這種經典，説是要中年後才能演得好。現代演員不太信這個。」
右 ｜與景榮慶合演《宇宙鋒》。

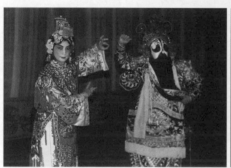
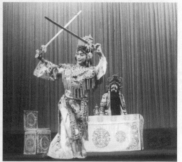

左 ｜與袁世海合演《別姬》。
右 ｜與李萬春合演《別姬》。

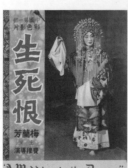

中國第一部彩色電影《生死恨》，梅蘭芳主演。

七、《生死恨》情結

　　一九八三年十月五日至十二月二十五日，上海劇協舉辦了梅派藝術訓練班，學員為江蘇、安徽、江西、山東、廣東、湖北、雲南等省市地區京劇團的旦角主演，年齡從十九歲至三十二歲，共十六人。集體住宿，每天上課，教師除了梅葆玖主教外，尚有魏蓮芳、童芷苓、王熙春、任穎華、顧景梅、舒昌玉、沈小梅、楊維君等梅門弟子，還有專門指導唱腔的盧文勤和吳迎。盧老師和我被指定為班主任，學員學了四齣戲：《生死恨》、《別姬》、《掛帥》、《鳳還巢》，十六名學員，四人一組學唱、練排，秩序井然。

　　大家意氣風發，經過十年浩劫，思南路年代的梅門弟子還能聚在一起，每一位十年之中都有故事，真是感到特別的不易。

　　梅訓班將結束時，梅先生向盧老師和我提出，每一位學員《生死恨》的「機房」，《穆桂英掛帥》的「捧印」，這兩場要公演。組織梅家老朋友、梅派票友來認票，參加考核，由吳迎負責。每一次都要錄影，做好錄影帶子，留檔（當時還沒有 DVD，是一種叫大 1/2 的 VHS），送給她們的單位保存。我們要有一個交代，這錢由劇協出。我們沒有那麼多錢，當時一盤 1/2 帶子要一百多元。四天考核公演，還過得去，和現在比，要實在多了。大家都說「教得好，學得也好」。經動議，一九八四年一月一日元旦，由上海人民廣播電台在大眾劇場，由梅葆玖、童芷苓和上海京劇院的李炳淑、夏慧華、吳江燕一起參加，舉辦了梅派藝術元旦戲曲廣播演唱會，市委領導還來和大家合影留念。

　　但是，由於經費實在沒有來源，我真著急了。十六位同學，要給她們買回家車票的錢都沒有。梅夫人組織了一次她們去西郊、龍柏的

左｜《生死恨》劇照。
右｜弟子李勝素演《生死恨》。

旅遊，梅夫人掏錢。我在家中請同學們吃了一次西餐，略表心意。是
日梅先生、任姐姐、盧老師和我正式商量。梅先生看我不說話有心
事，和我說了一句話，至今印象特別深刻：「你別那個樣兒，我就是
錢。明天你去芷苓姐家中合計一下，請上海京劇院、上海戲校都出
動，唱幾天戲。出票推動，你自己要上心。」我說：「你們家的舊招，
又來了，老爺子顯靈，齊了。」這一招在抗日戰爭時，梅家再困難，
也沒有用。兩天就搞定，齊英才院長，也是衝著當年「夏聲戲校」
的老交情，沒話可說（也沒有用）。梅家好多事都是「好有好報」。
第三天，在北京的老夥伴都來了。一月七日到十日，報上廣告都沒有
登（登不起），票都滿了。一月七日大軸梅葆玖《貴妃醉酒》，十六
位角兒學員扮宮女，陣勢擺開，壓軸童芷苓、梅葆玥《坐宮》；一月
八日大軸童芷苓《宇宙峰（帶金殿）》，壓軸梅葆玖《鳳還巢》；一
月九日，大軸梅葆玖、李長春全部《霸王別姬》，壓軸梅葆玥、夏慧
華《武家坡》。童姐姐休息一天，夏慧華是言慧珠徒弟，盧老師的女
兒，總得賣個面子，無可非議。一月十日，大軸童芷苓《坐樓殺惜》，

壓軸梅葆玖《生死恨》。這是梅先生自一九六三年和趙榮琛先生在上海中國大戲院梅程聯合公演二十年以後再現上海，票賣瘋了。我家的電話打爆了，連老方、于媽的遠方親戚，如今紅火的《梅府家宴》的創始人王壽山也來了。梅先生就講：「其它我不管，一九四三年『千齡會』的後人，你搞定。那和父親都不是普通關係。」（甲午同庚「千齡會」同人是指一九四三年，二十位屬馬的五十歲的好友一起過生日，剛好一千歲，美曰「千齡會」，是一個抗日救亡組織，這二十位元成員有梅蘭芳、吳湖帆、汪亞塵、范烟橋、張君謀、蔡聲白、陳少蓀、秦清曾、孫伯繩、陸兆麟、席鳴九、張旭人、徐光濟、李祖夔、楊清磬、陸銘盛、鄭午昌、章君疇、汪畎長、周信芳，這些高人的後代和我們一直有來往的是汪亞塵先生的兒子汪佩虎，佩虎和他姐姐從五十年代到「文革」都有過很不公正的遭遇，他母親是無錫榮家的，是榮毅仁先生的堂房姐姐，子女不幸，母親牽腸。「文革」以後，佩虎母親一百歲，申請加入中國共產黨，成為滬上佳話。解放日報整版介紹，事蹟十分感人，可以說中國百年社會變遷之縮影，冤假錯案，真相大白。榮老太太令人敬仰。）人民大舞台門口「客滿」的紅燈特別亮。我和呂經理說：「『客滿』紅燈不用關了，讓它亮四天，電費我們來。」梅家傳統，圖個吉利。

　　學員順利回去了，事隔三十年，那十六位，還在幹這行的一半不到，近年有的見了我，給一張名片，身分是電視台副台長之類，我都不知講什麼合適，再提《生死恨》，完全陌生了。

　　最後一天，梅先生送客戲《生死恨》。是他給我指定的，我瞭解他的這一心結。一九五一年八月六日，在大眾劇院（前黃金大戲院），他十七歲，《生死恨》唱紅的，上海人記憶猶新。那時候，梅葆玖的《生死恨》沒有人見過。梅蘭芳一九四六年四月六日唱過一次，從此再也沒有動過這齣《生死恨》。梅門弟子中唱的人不多，裡

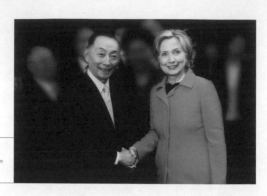

梅葆玖與希拉蕊合影。

面大段二黃不好唱。海報一出，轟動效應，梅先生《生死恨》真是唱出癮了。

　　直到兩個月前，二〇一〇年五月二十三日上午十一時，在國家大劇院五樓花瓣廳，舉行「中美人文交流高層磋商機制成立儀式」，美國國務卿希拉蕊·柯林頓特意和梅先生說：「梅蘭芳先生一九三〇年在美國訪問演出半年之久，給美國人民印象很深，是美中文化交流的標誌性事件。」晚上，我和梅先生在後海「梅府家宴」便飯，環境清靜。梅先生說：「今天希拉蕊那麼說，看來以後還會有不少事要幹。」我說：「王琴生不是給你算過命了，唱到八十五歲。多動是身體根本，千萬不能坐著閉目養神，堅持運動。」梅先生說：「我擔心的倒是下一代，要有分量的戲給人家看才好啊，梅蘭芳當年如果不是真的出色，美國人不可能八十年了還有人提。」我說：「現在大局如此，我算是明白了，下一代基本上是兩種，一種是明星路數，已經不應該要求他們全本《生死恨》了，來一小段，模仿一下還可以。講究的是包裝一流，明星的做法，也值得同情，和他們說《生死恨》已經聽不進去了。一提《生死恨》回答是『上不去』，確實是『上不去』。所以像你當年那樣幹的，沒有了，除非是不唱沒有飯吃了，有可能再現。另一種是對京劇藝術真正有感情的，我們要留心了，書寫好後，送書給她們看，讓她們真正走你以前那條路，甘於寂寞。我向戲曲學

院的院長也請教了，有好的苗子，一定要告訴我們。」

提起《生死恨》，梅先生真的來勁了。

一九五一年的上海大眾劇場的《生死恨》餘音尚在，E調的二黃。前面是王金璐的《鐵籠山》。

梅先生說：「這是第二天，第一天是劉宮楊、小高香樵、鮑毓春、韓雲峰的《四挑滑車》，譚元壽、張鳴祿、班世超的《三義口》（當年，元壽先生唱武生和譚老夫子一樣），倒第二是葆玥姐的《文昭關》，最後是我的《玉堂春》，因為生意很好，重新又翻一回。提調是京劇改進協會的李寶櫆，也是老前輩，我父親《販馬記》中的李奇非他莫屬。這兩天戲是為了給榛苓小學籌募基金的義演（這是一所專門培植梨園行子弟的小學，每年都有一次捐款義演），我父親是特別重視，他每天都到後台，忙前忙後的。王少卿是父親從北京特地請來上海為我操琴的。父親很上心，回到家裡還很有感觸地說：『敢情這舞台監督是不好當的，比我自己演三天戲要累得多，但是也有好處，往常我上館子就忙著扮戲，外面的事情，很少接觸，這次我在後台看見大夥兒只要一出場，不論扮的是哪一個角色，甚至包括龍套在內，都很認真站在他們的本位上演戲。這一點已經是大大地糾正了過去戲班裡不重要的角色，在台上馬馬虎虎，敷衍了事的舊作風。』這可以說是他對舊戲班建國後藝人地位提高的真正感受。」

《生死恨》這齣愛國主義梅派名劇的誕生和梅先生同庚，很有意思。梅先生是一九三四年三月二十九日生的，《生死恨》首演是一九三四年二月二十六日在上海天蟾舞台（即現在上海逸夫舞台）。連演三天後，由於是抗侵略的內容，二月二十九日又轉到當時首都南京的大華戲院連演三天，國民黨高級將領及官員，「勵志社」軍統人員都來劇場觀看。由於票不夠賣，大華戲院鐵門被擠壞了，玻璃擠碎的照片出現報端。在上海也早在醞釀著另一場禍端。由於這齣戲表現

的是百姓遭難的現實，一生一死的怨恨結局，讓老百姓特別感同身受，不單是戲迷，幾乎也成了街頭巷尾談話的題材。為此激怒了當時上海社會局日本顧問黑木，他通過社會局局長出面交涉，以非常時期、劇碼未經批准等為藉口，通知不准上演。梅蘭芳據理力爭，通過杜月笙先生和社會局頭目的門生打招呼，做了說理鬥爭，日本顧問黑木碰到頂頭貨，吃了敗仗。這才真是大師的智慧，絕對不是江青「文革」中說的「靠江浙財閥起家與流氓地痞為伍」的無知之論。當時，梅蘭芳正在武漢為湖北省賑濟水災義演，返滬後，梅葆玖已降臨人間，接著在上海天蟾唱了一期，從四月十三日唱到六月十日，老生用的王又辰，譚家的女婿。《生死恨》靠了梅蘭芳的智慧唱了四次。最有意思的是，其中有一天的《生死恨》，姜六爺換成程繼先老前輩，梅先生讓程長庚的後代也參與愛國名劇之中，梅蘭芳大智大慧，迎難而上。真是「輸不丟人，怕才丟人」。

　　《生死恨》的上演，不是一般的改編一齣老戲，有著它深沉的民族情感，和藝術家的心聲。我們不是說以後不能再改編，事實上在拍《生死恨》電影時，社會上剛好放映石揮和李麗華的喜劇《假鳳虛凰》。不料，因貶低了理髮師，得罪了「剃頭師傅」，形成了社會的反響。原《生死恨》裡尼姑是壞人，怕得罪尼姑和宗教人士，費穆和許姬傳合作把尼姑改成好人，改成同情韓玉娘而放她月夜逃走的好人。

　　電影調整了場子，增加了「磨坊」一場，刪掉了原來一點精彩唱段。電影完後，梅蘭芳自己也感到彆扭，在一九四九年把這齣戲正式教給梅先生時，把電影中改的又回歸以前舞台劇的樣子。一直到一九五四年出版《梅蘭芳演出劇本選集》時，梅蘭芳拍板還是肯定了最初的演出本。直到如今，近年李勝素演出的《生死恨》，忠實原著，充分尊重梅蘭芳當年據理力爭的那個本子，受到上下一致好評。因為

這是在中國京劇歷史上很難得的歷史正氣事件。令我們肅然起敬。

梅葆玖自一九五一年在梅蘭芳親自點撥下，首次演出《生死恨》取得成功後，按「文革」以前梅先生在梅劇團演出的頻率來推算，十多年來《生死恨》大概演出一百五十場以上（選場或清唱不算），合作者幾乎全部是梅蘭芳演《生死恨》的原班人馬。姜妙香扮程鵬舉，蕭長華扮胡公子，劉連榮扮張萬戶，王少亭扮趙尋，薛永德扮尼姑寶惠，韋三奎扮瞿世錫，耿世華扮李氏，李慶山扮二老爺，張蝶芬扮媒婆，這陣容用現代語言，是「豪華版鼎力推出」。梅劇團出演任一個城市，梅葆玖的《生死恨》幾乎是一定有的。梅蘭芳本人因為抗日戰爭停演八年，一九三四年首次演出《生死恨》後一共演出過十八場。抗戰勝利後，梅蘭芳就演過一場，因為停了八年，大段二黃感到吃力，就傳給梅葆玖了。

《生死恨》原來是由齊如山根據明代傳奇《易鞋記》改編成京劇。楊畹農在南京勵志社，曾演過《易鞋記》的選場，票界普遍認同。當時國民政府的中央廣播電台錄了音，其中「四平調」一段由百代公司製成唱片。這段唱詞出自齊如山先生手筆，雅俗共賞。摘錄如下：「夜漫漫無睡添愁悶，只聽得窗外細雨飄零。我這裡將身兒機房坐定，猛然想起那老娘親，倘若是家門多歡慶，女兒何必靠他人。想得我心酸痛梭拿不穩，又只見烏雲散斜月微明。」《易鞋記》以大團圓傳統結局，三十幾場，要演十五六刻鐘，比較拖沓，是典型的那個年代的產品。《生死恨》以同樣故事改編，梅蘭芳十分明確地指出：「編演這個戲的目的，意在描寫俘虜的慘痛遭遇，激發鬥志。要擺脫大團圓舊套路，改為悲劇。」

一九三四年的上海思南路「梅花書屋」，「綴玉軒」的智囊團不復存在。齊如山遠在北京，梅蘭芳念舊，還是請李三爺、吳二爺等一起來聽聽說說。但編劇、排演的方式和北京無量大人胡同時期相比，

進了一大步。梅蘭芳一開始就站在第一線，這是這齣戲能成為精品的重要原因。原先在「綴玉軒」，編、排、演新戲的程式是：市場上要求新戲了，大家一起找題材，由齊如山寫初稿，然後由梅蘭芳約定「綴玉軒人」，主要是齊先生、羅先生（癭公）、李三爺（釋戡）、吳二爺（震修）共同商榷，加工修改，出單本，唱腔音樂、舞美服裝、道具佈景同步進行，重要場子由主要演員私下對戲後，全劇串排，最後由姚玉芙抱總綱進行全劇的便衣響排（沒有上妝響排那麼一說），接著就是公演了。這程式有它的實用性和合理性，但由於前期準備，梅蘭芳並不參與，其它演員更不用說，等到了演員手裡，架子已成，要大改沒有時間了，這是不足之處。梅蘭芳南遷定居上海後，排場沒有北京那麼大了，人也沒有那麼多了，《抗金兵》、《生死恨》是一開始梅蘭芳就親自出馬和寫劇本的（許姬傳、葉譽虎）、編唱腔的（徐蘭沅、王少卿）在「梅華詩屋」共同工作，避免了事先考慮不足（由於都是文人）而匆匆促成的弊病。這和前幾年改編《大唐貴妃》，一開始梅先生就投入是一個路子，據我所知，這種做法現在還不怎麼行得通，原因是編劇、唱腔設計等都很忙，又不能在劇組辦公，老在一起也不現實，如果參加人員對劇本、主演不怎麼有興趣，或待遇不合，那就慘了。

對《生死恨》的情結不單是梅先生一個人的。「織紡夜訴」這一場的大段二黃，國內票界直到港、台、美、歐、日本的梅派票友，沒有一個不好這口，它凝聚了徐蘭沅、王少卿多少心血啊。韓玉娘在幕內念「天哪、天！想我韓玉娘好命苦啊！」起唱二黃導板「耳邊響又聽得初更鼓響」。拉開大幕，韓玉娘身穿富貴衣坐在下場門靠台口的小紡車後，左側上場門處是一盞孤燈，這舞台組合，本身就是一幅寧靜的水墨畫，韓玉娘用哭頭，喂呀叫起板來唱句散板「思想起當年事，好不悲涼……」。

場上起二更，再用哭頭，「唉！程郎啊……」接唱回龍腔：「有誰知一旦間枉費心腸。」轉慢板「到如今受凄涼異鄉飄蕩，只落得對孤燈獨守空房。」下面起三更，獨白：「想我韓玉娘，雖然歷盡艱苦，受盡磨難，只要我家程郎他得回故國，獻圖立功，殺退賊寇，也不枉我對他一片真情也！」接唱二段原板最後散板收尾「留下這清白體還我爹娘」。梅蘭芳一開始就定下調子：「我的意思這場的唱腔，重在感情、不要花俏。」李三爺還早早提出用「江陽」轍很恰當，寬亮的嗓音用張嘴音，曠響堂，能表達蒼涼感慨的意境。原板末句「要把那眾番兵，一刀一個，斬盡殺絕，到此時方稱了心腸。」許先生（姬傳）原來是用十字鈕，梅蘭芳又提出要「朵」起來唱才有氣勢，墩得住。

一齣戲，那麼多高手出高招，又好聽，才能流得廣，傳得下，這需要演員和主創人員高度配合，反復琢磨。現在許多戲流不起來，和主創人員不熟悉傳統，又閉門造車是有關係的。

梅先生回憶說：「一九四七年一月三日上海中國大戲院父親唱了一次《生死恨》，以後就沒有再演過，回到家裡他語重心長地和我說：『從《易鞋記》到《生死恨》，舞台到銀幕，又回到舞台多次修改的經過，姚玉芙把這『一生一死的怨恨』定格為《生死恨》的劇名，多好啊！看來一個戲曲藝術品的完成，必有由粗到精的過程，現在保留下來的精彩劇目，都凝聚著歷代藝術家的心血，希望後來者努力繼承。』」

梅先生最後和我說：「把父親這段話寫進去，讓勝素他們看看！」

梅蘭芳京劇團

《生死恨》一劇的定名是，1934年 正是生成的那年，

戎父親出于抗日救國的初衷，選定了原明代很奇

《易鞋記》的題材重演此劇。有……。 冬知

由于《易鞋記》最後大團圓结束 含冲淡抗敌的效果，

　　　　　　　　　　　　　　　　　的悲忿！

戎父親自己要突出 救國入侵，国破家亡 ∧ 一对恋人遭遇到

　　　　　　　从而

生一死的悲劇情 点，表激发国人坚决抗敌 救国的

決心。劇名要重新疑定 因此曾考慮过 改名为：

　　　　　　　　　　　　　还是

生死恨、生死緣、生死夢，最後由戎母親之光，既然

　　　人物

劇中有一生一死 那就改名为《生死恨》吧！因恨 家亡

的含意都有了 大家退有此意革赵。最後定名为

《生死恨》。

電話：67269015(辦)　郵編：100077

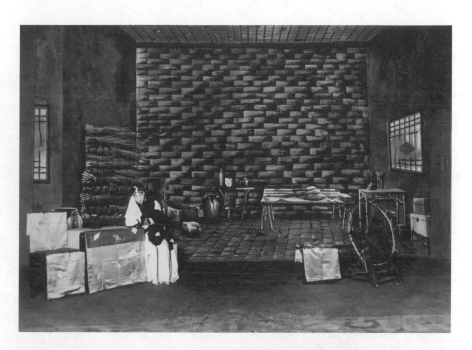

上│梅蘭芳演《生死恨》劇照。　下│《生死恨》戲單。

第四章——

從《太眞外傳》到《大唐貴妃》

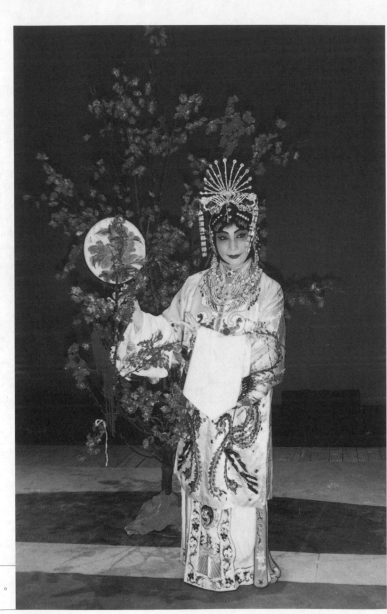

《太真外傳》劇照。

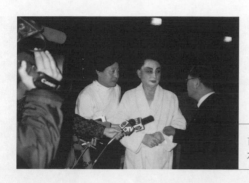

首演《大唐貴妃》後，聽取領導意見，
右一為龔學平先生，左一導演郭小男。

　　一九九四年十月十七日北京保利大劇院，梅先生率弟子魏海敏為紀念梅蘭芳誕辰一百周年，演出了新版本《太真外傳》，在梅蘭芳四天的連台本戲《太真外傳》和言慧珠分兩天演的上、下本《太真外傳》的基礎上，壓縮到一個晚會，完全本由《穆桂英掛帥》的編劇之一袁靜宜女士改編。袁老師下了工夫了。

　　謝幕、照相比唱戲累，要一刻鐘。回到化妝間，梅先生首先解放一下腳，脫了彩鞋、布襪，換了一雙最普通的綠色塑膠拖鞋，就是上海平民弄堂裡最常見的那種，大概是一元幾角一雙的。那年代上海人，家裡是水泥地坪的人家才穿這樣的拖鞋，如果家中是地毯，會產生靜電的，如果是合成地板上了臘的，有一點水漬就會滑倒。我感到他的腳很輕鬆，輕鬆就好。

　　梅先生洗完臉後和我說：「觀眾反應還好嗎？一塊兒去吃點東西。」我說：「我住的紅十字會要關門的，太晚進不去，我不吃了。」梅先生應酬多，他也吃得下，當然比君秋先生還是略遜一籌，他有機會總要請我一起去，一般我都不去，吃不下。

　　梅先生說：「戲有點趕嗎？」我說：「拿掉了『夢遊月宮』，不然可要演四個小時，下了戲，觀眾都回不去了（那年代都乘公車）。」

　　梅先生最後很認真地和我說，這齣戲可是梅派精典之作，我們下一代一定要好好繼承。繼承好了再說。

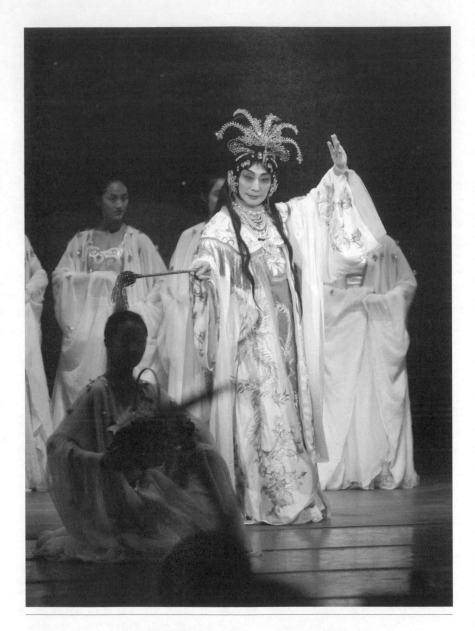

《大唐貴妃》響排，照樣扮上。多一次找找扮相。

為《大唐貴妃》作案頭準備。

一、 繼承中求變，變中求昇華

　　《太真外傳》是梅蘭芳於一九二五年夏至一九二六年春創演的，它開創了京劇演歷史傳說連台本戲之先河。

　　《太真外傳》在音樂唱腔、舞美構思、扮相行頭、舞蹈表演都有很顯著的創新。唱腔方面的成就最為突出，所以能在國內外戲迷中廣泛流傳至今。尤其是在港台地區和美國、歐洲的票房裡，幾乎學唱梅派的，無一不會《太真外傳》，台灣地區在二十世紀六〇、七〇年代，專業劇團就上演一至四本全部《太真外傳》，並拍成了電視舞台片，在中華電視台播放。甚至票界都自籌資金排演了全本《太真外傳》。為什麼七十五年前排演的一齣連台本戲會有如此魅力，值得深思。

　　今天我們對《太真外傳》的追思，其目的是希望能在當前「對現代戲、新編的古代戲以及整理加工改編的傳統戲，都要重視」的三並舉劇目政策的實施，對京劇的今後，有些參考和借鑒。

　　我們先整理一下梅劇團（當時稱「承華社」，成立於一九二二

年）初演「太真外傳」時的情況：

劇本的主線，以「長恨歌」（白居易）為依歸。劇情來自「長生殿」（洪昇）。

唐玄宗李隆基在「開元之治」中的歷史作用不必細述。他勵精圖治，任人唯賢，整頓弊政，使社會經濟有了較大的發展。而自西元七四五年（天寶四年）冊封楊玉環為貴妃後，偏恩專寵、任人唯親，「姊妹兄弟皆列士，可憐光彩生門戶」。以後的十年中，唐玄宗沉湎於聲色之中，不理朝綱，政事廢弛，「春霄苦短日高起，從此君王不早朝。」終於導致了西元七五五年（天寶十四年）的「安史之亂」。唐玄宗倉皇出逃，行至馬嵬坡前，軍心浮動，怒責楊家，殺了被任為右首輔的楊貴妃的堂弟楊國忠，並迫使楊貴妃縊死。「六軍不發無奈何，宛轉蛾眉馬前死」。至西元七五七年（唐肅宗至德二年），大將郭子儀戡平叛亂。西元七五八年唐玄宗自四川回至西安，華清池苑依舊，思念貴妃不勝傷懷、終日淒側。歷代詩人、劇作家同情唐明皇和楊貴妃之戀，虛構了蓬萊仙會。

歷史上一帝一妃的結合，本身就是政治事件。「所以在演李、楊愛情故事的同時，也從側面揭露了當時社會政治腐敗、社會動盪給人民帶來的種種災難。」八十幾年前編演此劇，是有進步意義的，至今看來仍有一定的思想性。「太真外傳」經得起歷史的考驗。其創作及案頭工作參考的書目和劇目有：唐代陳鴻的傳奇《長恨歌傳》；宋代樂史的傳奇小說《楊太真外傳》；元代白樸的雜劇《梧桐雨》，關漢卿的雜劇《唐明皇啟瘞哭香囊》；明代屠隆的傳奇劇《彩毫記》，吳世美的傳奇劇《驚鴻記》；清代洪昇的傳奇劇《長生殿》，褚人獲的小說《隋唐演義》。有關作品還有元稹的敘事詩《連昌宮詞》；杜牧的絕句《過華清宮三首》；杜甫的樂府《麗人行》；馮夢龍話本集《警世通言》中的〈李太白醉草嚇蠻書〉等重要的有關作品。

　　創作的地點是在東城無量大人胡同梅宅的書屋──「綴玉軒」，當年北京很重要的文藝沙龍，一代文化精英集中的藝術中心。出入「綴玉軒」的精英包括國內外的戲劇家、畫家、詩人、學者、電影明星，如留學日本的馮耿光、許伯明、李釋戡、舒石文、吳震修；留學德國的齊如山；外交界的言簡齋、沈羮梅、陶益生、張慶樓；詩人羅癭公；畫家王夢白、李師曾、齊白石、徐悲鴻、陳半丁。他們都具有相當高的審美能力、文學修養和戲曲知識。他們扶助梅蘭芳從事京劇革新，拓寬思路，借鑒外國戲劇知識，豐富京劇的形式和內容。梅蘭芳的文學修養和歷史知識，就在此環境中，談文論藝、臧否人物、上下古今、無所不及的氛圍中，得到了薰陶和提高。投我以桃，報之以李。梅蘭芳真誠待朋友，朋友也以真誠待梅蘭芳。如今看來，這是一種多好的創作氛圍啊！

　　當年的創作班子：

　　劇本由名劇作家齊如山（一九六二年病逝台灣）主立提綱，草擬劇情，分場次。

　　唱詞和念白由李釋戡、吳震修、黃秋岳等人集體合作。

　　服裝、道具、佈景燈光均經當時的文人雅士及梅劇團同仁精心鑽研和製作。

　　唱腔設計則出自一代著名京劇音樂家和演奏家徐蘭沅和王少卿。在「春日景」和其它牌子中所用樂器，除了京胡和京二胡外，留有三弦、月琴、撞鐘、九音鑼等民族樂器。

　　演員分配：楊玉環──梅蘭芳；唐明皇──王鳳卿；安祿山──侯喜瑞；楊國忠──蕭長華；高力士──姜妙香；李太白──張春彥；姚玉芙及朱桂芳分演二本的念奴、永新，月宮的寒簧、素英，四本的雙成、小玉。演員並不多，可真是夠硬的。

　　沒有請專門的導演，演員本身兼著導演，一台名家根據京劇表演

的規律和手段，經過爭論，邊演邊改，逐步統一。誠然，京劇發展至今，不是說仍不需要導演，按目前演員的綜合技能，設立導演擔綱，是有必要的。可導演必須要有豐富的京劇常識，對京劇表演規律和手段要掌握自如，隨機應變，這也是必不可少的。

場次的演變：

二、三十年代梅劇團演出的《太真外傳》分四本，每本可演兩小時，每天只演一本，從未有過一天演二本。難得也有前面加演一齣小戲，如《鬧學》等。

頭本包含了：入選、冊封、窺浴、賜盒、定情。也就是：「拈香奇遇」、「亭欄驚艷」、「迎妃進宮」、「祿山認舅」、「太真出浴」。

二本包含了：賞花、醉寫、貢梅、搜鳥、拈釵、偷笛、出宮、獻髮、回宮。也就是：「太白醉寫」、「西閣妒鬨」、「望闕獻髮」、「龍鳳重圓」、「夢遊月宮」。

三本包含了：七夕、舞盤、祝壽。也就是：「祿山求職」、「七巧盟誓」、「祿山逃走」、「翠盤艷舞」。

四本包含了：小宴、驚變、埋玉、仙會。也就是：「御前面奏」、「李安會戰」、「馬嵬殞命」、「得勝回京」、「玉真夢會」。

四〇年代末到五〇年代傑出的梅派傳人言慧珠率領「言慧珠劇團」在上海、江南一帶排演了全本《太真外傳》，將一、二本和三、四本合併成上、下本，分二天演出，每天演三小時。唱腔基本沒有動，佈景又有了新的創新，用了真燃檀香，使整個劇場充滿了檀香味，別開生面。這可能和當時「好來塢」流行的「氣味電影」有關，這樣的嘗試可能是空前絕後了。

《太真外傳》經歷了人間滄桑。一直到九〇年代，梅蘭芳劇團重建的前夕，由上海的企業界人士出資，梅葆玖為了紀念徽班進京二百周年，整理重排了一天演完的全本《太真外傳》時間是三小時一刻。

　　分八場：

（一）　太真觀定情冊封。

（二）　華清宮溫泉賜浴。

（三）　沉香亭太白醉寫。

（四）　御書樓望闕獻發。

（五）　長生殿七夕盟誓。

（六）　慶壽筵楊妃舞盤。

（七）　馬嵬驛兵變殞命。

（八）　玉貞觀君妃相會。

　　《太真外傳》從二〇年代四本的連台本戲到九〇年代一個晚會演完的新編古代戲，演出時間從八個小時減縮到了三個小時，從四個晚上到兩個晚上再到一個晚上，這是三個不同的時期，不同的市場。當年的梅蘭芳紅日中天，戲迷被優美的唱腔、精湛的表演、新穎的舞蹈所陶醉，幾乎是連演連滿，這是當時的市場特點。五〇年代的言慧珠的《太真外傳》，一個碼頭演一次，戲迷望梅止渴，成績也是好的。現如今，三個多小時，要連著演，不說花樣不斷翻新的多元化現代娛樂形式的崛起，給我們帶來的「門前冷落車馬稀」的境地，就說觀眾看完戲後已經沒有公車可以回家這簡單的現實，都值得思考。所以我們只能把它拆成折子戲，告慰可敬的戲迷，過一過癮。

　　《太真外傳》值得追思，它有助於我們如何從市場的夾縫中掙扎出來，把我們從已經遠離當下社會興趣中心的邊緣地位中一步一步地解脫出來。

　　「唱、念、做、打」或者「唱、念、做、舞」，唱是第一，好的唱腔、唱段會流傳，愛好者喜歡哼，自得其樂。這是一齣戲能流傳能紮根的基本元素，也是最主要的元素。

　　在八十幾年前，把已經固定的從「吹腔」中脫胎出來的「四平調」

改為反二黃定弦，外弦「尺」（2）改為「六」（5），唱時低了四度，成了「反四平調」，在當時是很難想像的。即使在當前，我們分析了幾齣當前走紅的新編歷史劇的唱腔設計，其創新的幅度也沒有像「入浴」和「出浴」中出現反二黃倒板轉垛板；反四平倒板緊接「春日景」牌子過渡到反四平正板那麼大的難度。腔如此之新卻為何能如此廣泛流傳呢？

其一是順耳，不怪、不亂、不俗。「拾級而登，順流而下，和諧酣暢」。幾乎沒有一處、一個小節是硬山擱檁而使聽戲的、學唱的人一楞一楞地莫名其妙。其中還包括了伴奏的托腔、小墊頭的運用可以說是嚴絲合縫，妙到毫端。

其二是演員的功力，演員嗓音和吐字的功力，演唱工尺的掌握，要達到增至一分則太長，減之一分則太短的境界。為何在百餘名梅門弟子中能演《太真外傳》的又很少呢？除了連台本戲成本較高，場面較大的原因外，就是它的唱標準太高，令人望而生畏。而愛好者倒是沒有負擔，自唱自娛，感覺良好。所以形成內行會的不多（因老師也不會），而票友反而都會的奇怪現象。我們曾說：「我們常為那些已經出了名的梅派中青年演員就只能唱那麼幾齣戲，或『要演出，學起來來得及』的『鑽鍋』行為而感到吃驚，而對中青年專業作曲為某一梅派演員譜一齣新戲，可自己連《太真外傳》不用說哼，就聽都沒聽過而深為感歎。」京劇觀眾，聽的是腔，看的是角兒。這是首先決定京劇命運的。不去聽，不去學，怎麼找到大師的那種微妙的感覺呢？

其三，我們統計一下《太真外傳》經常演出的時期（一九二五～一九三三）幾乎所有的唱段，各個唱片公司競相都出了唱片，就連很冷門的「龍鳳重圓」西皮慢板，梅蘭芳沒有灌過，也由票界高手楊畹農出面補齊。還沒有一齣梅派戲有像《太真外傳》這樣保留了如此全面，如此高品質的唱片資料。甚至，如今拍的電視劇，描寫三〇年代

初期上海灘場景，馬路上在大拍賣，音響裡放的也是梅蘭芳《太真外傳》的唱片，使人身歷其境。其傳播的作用是不能低估的。

梅蘭芳有一齣戲是因為用了佈景（實景、全套紅木家具）而失敗的，完全話劇化了。這是一齣紅樓戲《俊襲人》，儘管高亭唱片公司也出了《俊襲人》的唱片，可是實景使梅蘭芳感到彆扭，表演發揮不了，以後也就不演了。我國首部彩色影片是梅蘭芳的《生死恨》，拍完後，他曾感歎地說：「敢情拍電影完全照中國戲是不成的……，比方慢板工夫太長，在電影裡看著不合適；再則靠全部人員同場的情形拍攝，則個人的神氣顯不出來。」「如採用電影拿手手法拍攝近鏡頭時，整個舞台氣氛又全部被犧牲掉了。」京劇、話劇、電影是不同的藝術形式，有著不可調和的差異。

據當年的記載，《太真外傳》中佈景最華麗就數二本中《夢遊月宮》那場了。因為是要表現月宮裡面的情形，要給予置身月宮之內的感覺，並非地球遠望月球，而且八十幾年以前的科學知識，還談不上人類征服月球那麼一說。當時台景佈置大略如下：台的右上角，高懸一棵丹桂的枝丫，上有亮晶晶的花葉（當然不是現代的發光體材料），第二層幕是薄薄一層綢子，梅蘭芳改飾嫦娥在幕後唱西皮倒板：「殿前的索女們一聲通稟。」綢幕徐徐拉開以後，現出後面的桂殿蘭宮、瓊樓玉宇。台中有一基石，石上有一機動的兔兒爺（動用了當年的機械化工具了）在搗臼。上面還有其他的彩飾電燈，不停地在明滅掩映，示意在銀河之中。這一堂景當時確是轟動一時，觀眾喜聞樂見。同時也受到一些非議，這是正常的。當時經濟發展較快的地區的舞台上，受到斯坦尼拉夫斯基影響，不斷出現更大型、更神奇的實景，正如斯坦尼拉夫斯基曾說：「全蘇聯最大的舞台是紅軍劇場，我能把坦克開上去，但我仍無法把飛機飛上去……。」他們確實在孜孜不倦地致力於舞台佈景的寫實化。

　　九〇年代梅劇團重演《太真外傳》時，把這場戲、這場景給刪了。京劇和話劇畢竟是兩回事，景是需要的，但我們強調的是「得其意而忘其形」的效果，淡化表面的東西，追求一種深刻的、啟人智慧的藝術效果。不是說實景一點也不能有，如《生死恨》的紡車，它並沒有妨礙演員的表演。而且舞台上右側一張桌，上有一盞油燈，左側是紡車的造型，本身就是一幅水墨畫，加強了韓玉娘「對孤燈獨守空房，想當年好不淒涼」的藝術感染力。「以梅蘭芳為代表的中國戲曲表演體系」主要以虛擬和象徵為主，但對寫實佈景的嘗試卻一直沒有中斷過。一個多元化的經濟社會，人們對藝術的理解是不以人們主觀意志為轉移的。我們認為京劇的特性決定了虛擬置景，它包括了「一桌二椅」、「幻燈天幕」、「平面造型」等等，但也不排除用現代科技手段使其更美化，使現代人們更能喜聞樂見。

　　梅劇團一九三〇年訪美演出時首次採用了導演的名稱，當年是為了適應外國觀眾的欣賞習慣，特聘正在美國講學的天津南開大學張彭春教授幫助整理和修改劇目，如把《汾河灣》改成了《一隻鞋的故事》。張彭春教授在梅劇團宣傳資料上使用了導演的稱謂，在當時京劇戲班裡是特例。事實上梅劇團回國以後，也就沒有導演了，即使排《太真外傳》那樣的連台本戲都沒有設立導演。那只是戲班的習慣。九〇年代梅劇團重排《太真外傳》時，就用了導演。很顯然，在二〇年代用「抱總綱」、「贊戲」、「說戲」的方式能排出《太真外傳》那樣的戲，固屬非常不易，但從觀眾反應來看，對二本的評價中：「夢遊月宮、聆聽霓裳羽衣曲一場，在劇情結構上並不聯貫，亦不過欲借此一段歌舞掀起高潮耳。」從現在的角度來看，如果有一位對劇本有獨特解釋、強化自身、介入劇作的具有主動意識的導演，就可避免這類情況的產生。導演是一種再創造的藝術，如果是熟悉傳統，熟悉京劇的，又具有開闊的文化視野，敢於對古老的戲曲藝術作出深入的全

面的開拓與革新，這樣的導演是絕對需要的。如果不熟悉京劇，不熟悉傳統，又缺乏開拓與革新的功力，那肯定對傳統是一種干擾。

　　《太眞外傳》中的舞蹈，是很值得一提的。無論是頭本中「入浴」、「出浴」的且歌且舞，還是二本中「唐天子你須要洗耳靜聽……」南梆子過門中的舞蹈，三本中最熱鬧的「翠盤舞」，都是「在國劇中從未見過的場面」。「梅氏所有舞中別開生面，最難能可貴的舞蹈」。今天看來，相當原汁原味。上世紀二〇年代初，梅蘭芳對時裝新戲嘗試不盡人意，而消沉停歇後，「綴玉軒」的創作班子，把注意力集中在古裝新戲上了，發現有成段舞蹈的，歷演不衰，觀眾愛看。而且這成段的舞蹈，或成段的且歌且舞，可以單獨表演。如「嫦娥奔月」、「天女散花」、「麻姑獻壽」、「千金一笑」、「上元夫人」、「童女斬蛇」……等，並可以招待外賓，幾乎成了外國人進入京劇和中國文化的極佳媒介。所以又推出了《洛神》、《廉錦楓》、《西施》等幾乎都有成段的舞蹈和且歌且舞的表演的劇目。到《太眞外傳》，梅蘭芳所開創的舞蹈和且歌且舞的表演形式到了最高峰，以後唱文戲的旦角演員把自己的表現手段概括為「唱、念、做、舞」。從京劇的基本表演手段「唱、念、做、打」，經過從「嫦娥奔月」到「太眞外傳」整整十年，那時並沒有刻意提出什麼觀點和口號，而是實踐再實踐，自然而然形成了符合京劇表演規律的文戲的「唱、念、做、舞」基本表演手段。建國以後直至今日，京劇旦角各大流派，梅、程、荀、尚演出的各劇，對其中的舞蹈及且歌且舞表演先後進行的演唱，全部保留下來了。這八十幾年，京劇表演手段演變過程的含意，至今值得深思。

　　《太眞外傳》帶給我們的啟示和聯想是深刻的。

　　這是梅先生要作《大唐貴妃》的思想基礎。

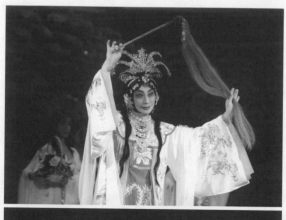

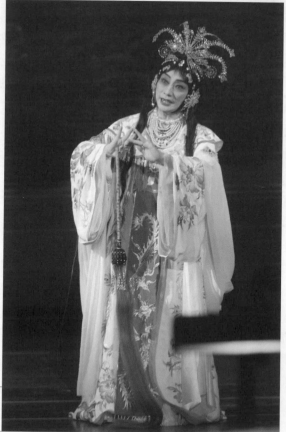

《大唐貴妃》。

二、 機會來了

　　新世紀初，上海建了一座具有城市象徵的現代化大劇院，像一頂水晶的漢朝文官的冠，別具一格，法國建築師設計的作品。後來聽說這位工程設計師又在北京天安門廣場，設計了類似恐龍蛋造型的國家大劇院，別開生面。西施戲言：「是功是過，都聽後人評論。」

　　二〇〇〇年，在討論思南路 87 號梅蘭芳舊居的文化價值的會上，我們想通過一次比較像樣、比較現代的梅派精典在上海大劇院的演出，讓人們不要忘掉在上海住了二十幾年的國劇宗師梅蘭芳。

　　據電視台在紀念梅蘭芳、周信芳誕辰一百周年活動中進行的街頭採訪，採訪對象是大學文科三年級的女學生，當問到她們：「知道梅蘭芳嗎？」回答說：「不是太熟喔，梅豔芳吧？」問到周信芳，回答說沒有聽過，再問：「麒麟童總知道吧！」回答道：「知道，知道，做蛋糕的，我外婆最喜歡吃了。」真是夠嗆！

　　過了幾天，市裡一位負責文化方面的領導說了，他曾經看過梅先生的《貴妃醉酒》，能否包裝一下，在大舞台獻演。從梅先生的語氣和說話的頻率，可以想像他的喜悅，第一時間給那位領導寫了一封信。

　　上海人，說幹就幹。

　　我接到梅先生的電話，要我代表他參加上海市委書記召集的有關《太真外傳》的碰頭會，一共五個人參加，龔書記主持。我相識的有上海國際藝術節中心陳聖來總裁，有文廣集團總裁劉文國，還有一位不認識，說是文新集團負責人。三家是這個項目的老闆，上海京劇院操作，導演郭小男，改編翁思再，譜曲楊乃林，藝術總監梅葆玖，一個小時的會議，搞定。龔學平先生說了一個八字方針：「舊中見新，新中有根。」我代表梅先生表示：「一定盡心。」從此，《大唐貴妃》專案成立。

關於《大唐貴妃》的倡議書。

我把會議情況向梅先生報告，梅先生說：「『舊中見新，新中有根』有意思，我們狠狠抓住這個根吧。其次，投資大，要有計畫，有步驟，有目標地掙回來，不然心裡也不好過。」

第一次新聞發佈會是在東方電視台開的。

北京來的，有梅先生和張學津，李勝素和于魁智是響檔，賣座的主力。

梅先生在發佈會上的發言，沒有太多的客套。梅先生說：「為了貫徹『舊中見新，新中有根』的方針，我們能做到的，首先要明確每一個角色的流派屬性，楊貴妃，青衣、梅派；唐明皇老生，學津不用說是馬派、魁智余派；陳元禮、武生楊派，楊國忠當年就是郝壽臣前輩的；安祿山裘派；高力士是蕭長華的；裴力士做派往姜六爺靠，李龜年按戲分可考慮言派。」這是對前輩的敬畏，京劇是角兒的藝術，不能離開前輩奮鬥了一輩子的流派。我們知道這樣做，不太合潮流，

當前通行「沒派」,「沒派」省力,好蒙事兒。相當一批新編戲的,不知「流派」為何物。「流派」是手段,不是目的。藝術上站得住否,用戲說話。

梅先生又說:「大家都知道《太真外傳》是父親梅蘭芳鼎盛時期的代表作,也是他參加四大名旦競選的代表劇目。在上世紀二〇年代後期,《太真外傳》在音樂唱腔,舞美構思,扮相行頭,舞蹈表演等方面都有很突出的創新,並影響了以後幾十年的京劇改革。以唱腔方面的成就最為突出,所以能在國內外戲迷中廣泛流傳至今。尤其在港台地區和美國、歐洲的票房裡,幾乎學唱梅派戲的無一不會《太真外傳》,台灣地區在二十世紀六、七〇年代,專業劇團就上演過一～四本全部《太真外傳》,並拍成了舞臺電視片,票界還自籌資金排演了全本《太真外傳》,七十五年前排演的一齣連台本戲,為何有如此魅力?最主要是當年我父親和徐蘭沅、王少卿先生設計按排的唱腔,十分優美,因而廣泛流傳。」

「弘揚傳統經典,並賦予其強烈的時代感,為更廣泛的多層次的觀眾服務,是我們中國京劇發展至今的重大課題,我十分贊同劇作者的創意。《大唐貴妃》的作品特色可用八個字來概括:『舊中見新,新中有根』。對我來說,這件大事雖然來得晚了一點,因為我已經六十七歲了,但是還來得及,何況還有一批高水準的梅門第三代弟子。我相信,《大唐貴妃》作為新時代梅蘭芳表演藝術體系的成果,一定會對中國戲曲的發展作出應有的貢獻。我衷心希望,《大唐貴妃》能在新世紀之初的上海,成為中國京劇史上開拓性的作品。」

終結《大唐貴妃》,我感觸最深是反面的說法。《梨花頌》廣泛流傳時,我在一份雜誌上看到了一篇把當前京劇說得一無是處的文章。梅蘭芳一生受過好多謾罵,有的下流之極。梅蘭芳就好像沒有發生過什麼似的,也可能太忙,根本沒有時間去看。他的那幾位助手,

也認為這些文章的作者不懂戲，不必理會。我問梅先生說：「這篇文章，要不要看看？」梅先生搖頭無語。我說：「文中除了不負責任的瞎說以外，有一句話是指名道姓說我們的。」梅先生說話了，「不要去研究是些什麼人，為何要這麼做，我們已經夠累的了。」《大唐貴妃》不能說非常完美，儘管強調了梅派藝術，唱、念、做、舞的主題是根本，有時候往往次要的藝術手段一不留神，如舞美、伴唱、舞蹈等手段客觀上壓過了主題，有人就要這個，希望這樣，有不少觀眾又為此叫好，這讓我們高興不起來，卻也沒有強烈的失望與傷感之情。

我們欣喜地看到于魁智、李勝素受到觀眾的熱烈吹捧，他們逐步成長為領軍人物，有一種當代象徵的意思。梅先生對他們點點滴滴的功夫，沒有白下。我們不應該對表演藝術「一代不如一代」這無法改變的事實仰天長歎，我們還是應該像當年梅蘭芳對李世芳、言慧珠那樣盡一切力量地教，盡一切力量地為她們創造條件，那時候也是早就一代不如一代了。文化藝術「一代不如一代」會是一種常態，好像陳凱歌不如勞偏斯‧奧立佛，新一代導演根本不可能來導演我們心目中的《梅蘭芳》。可一百年以後，梅蘭芳作為中國文化的一個符號，還會不斷拍攝符合那時社會需求和進步的《梅蘭芳》，那時的導演就更不如陳凱歌了。文化藝術範疇內，縱向、橫向都是如此，這和太空探索、星球大戰的不斷進步完全不一樣。我們京劇是「永遠的譚鑫培，永遠的楊小樓，永遠的梅蘭芳。」梅葆玖不如梅蘭芳，李勝素不如梅葆玖，以此類推。我們的責任是儘量地教，儘量地演，儘量地帶，讓差距縮小。（請注意，我們講的「一代不如一代」是「全能」的概念，「單項」超越前輩的不是沒有。梅葆玖聲腔水準就是超過了梅蘭芳，李勝素身上的鬆弛超過了梅葆玖，因為她武功底子好，可總的卻差梅蘭芳很遠。）

三、「梨花頌」傳開了

　　《大唐貴妃》的主題曲《梨花頌》流傳了。各省的衛視節目中常能看到各種形式的《梨花頌》，有獨唱，有小組唱，沒有大合唱，像三百人「提籃小賣拾煤渣……」的大合唱沒有，可能內容與形式都不適宜上百人大合唱，實實在在地傳開了是事實。中共上海市委機關表演的女聲小組唱，表演的也有《梨花頌》，很人性。西方人也要睜眼看看，它具有標誌性。

　　老戲裡沒有「主題曲」那麼一說。是否它本身已經是歌劇的表現形式，好像「洪湖水浪打浪……」這種形式是否合適在京劇中存在，我不敢妄言。

　　《梨花頌》是有調有板的京劇，不是京歌。梅先生演唱的《梨花頌》是完全用京劇梅派演唱的方法唱的，不是用唱戲歌的方法唱的。

　　《梨花頌》的作曲人楊乃林是天津楊派傳人楊乃彭的弟弟，善於京胡，中央音樂學院作曲系教授。《大唐貴妃》籌備初期，他和梅先生住在教育會堂同一樓層508房。有一天他讓我上他房裡去坐坐，他很客氣，拿了一份曲譜要我視唱。當時曲名也沒有取，我以為是《大唐貴妃》中的新編唱段，我問西皮還是二黃，還是反調。出於好奇，我就張口了：「梨花開，春帶雨；梨花落，春入泥……」那不是四平調嗎，楊老師笑了。哼完，很順。楊老師說放在「仙會」以後大結局，請梅先生親自唱。我冒昧地提了一些關於對某些旋律的粗淺想法，楊老師進行了仔細的解答，有很小的調整。我反復地哼了好多遍，越來越順。下午三時半，我們聽見了506房間傳來音樂之聲，梅先生午睡醒了。我說：「他起了，我們過去吧。」楊老師說：「你們先研究，定下來，請梅老師哼一下，錄一個MP3。」我到了506房，梅先

生給我沏了一杯他從北京帶來的香片，問我：「《大唐》有什麼問題沒有？」我說：「龔書記自己抓，大家聽話。」說著，我就把適才在隔壁508房間那一幕說了一遍。梅先生：「好啊，新東西。」我說：「不完全新，四平調，我已經學會了，不知你能接受嗎？」他淡淡地說：「你哼吧。」他手裡的蘋果已經咬了一口，拿在手裡。我反覆地哼著，蘋果在他手裡久久未動。我說你吃你的，他竟瞠目不知所對。我一遍哼完，一再重述：「你吃你的！」他才連忙吃了兩口。他自言自語：「腔無新舊，悅耳為上。」說了兩三遍。我看看他，真像梅蘭芳啊！

梅先生要我說一下唱這一段的場景，張學津演的唐明皇是否在場上？人在幹嗎？我只能簡單地陳述一下。因為這最後得導演郭小男來定的。

梅先生說：「我和乃林再議一下，三天以內拿出小樣，然後大家再議。」

我已經習慣他的程式了，下一步是他的獨自斟酌，下私功了。李三爺（釋勘）五十多年前曾和我說：「在『綴玉軒』，新本子出來後，梅蘭芳獨自下私功，高！誰也比不了。」往往有的表面上不見他用功的人，私下用功過人哪。不瞭解狀況的「熱心人」，不斷地無目地的宣傳，「這人貪玩不用功，不是唱戲的料」，因為有的人用功就怕人不知道。幾十年也聽慣了，對我們並沒有什麼影響。

我們約好第二天再討論。第二天，首先他要我一句一句解釋它為什麼是「四平調」，找出點「舊中見新，新中有根」的具體解讀。

梅先生對著我很認真地說：「新的東西，一定要照顧到愛好者、票友、觀眾的耳朵，讓他們能接受，耳朵不受罪。你也是打小喜歡，一步一步走過來的，你應該很清楚。」

這一關過了。梅先生說：「你繼楊畹農、倪秋萍可以說搞了幾十

年梅派唱腔了，你能解讀一下為什麼這段《梨花頌》歸屬梅派？」他動真格了。

這是一個技術性的問題，我將每一句的處理對照他父子習慣唱法，提出我的淺薄看法。有的地方我知道我們之間還是有微小差別的，例如：「梨花落」的「落」字，楊老師要求唱成：

$$\overline{\dot{1}}\,\,\,\,3\cdot\,\,\,\underline{2}\,\,\,3$$

我認為梅蘭芳在《洛神》裡有過類似的處理可以唱成：

$$\Big|\,\dot{1}\,3\,^{53}\,\,\,\,5\,\,\,\,\,\Big|$$

更具梅味，君王的「君」字，楊老師要求唱成：

$$\Big|\,3\,2\,7\,6\,\,\,5\,\,\,\,\,\Big|$$

梅蘭芳中年時這樣的旋律往往用壓音處理。

梅先生知道了我的想法，沒有作任何回答。我知道他有他的想法，他有他的度。他就和我說：「新的梅派唱腔要能流傳是很不容易，能流的東西要大路，不要太過細膩，特別不要過分強調細膩之處，自我捆綁。」

我幾乎天天在說「梅派無形」、「梅派沒有特點」、「梅派真水無香」，可是真格的當面，還會控制不住流露偏愛，強調特徵。又過了一天，梅先生把小樣給我聽，他並沒有按我的想法，清晰地唱出來，僅僅是點到為止，一閃而過，幾十年一貫如此，真高！我不得不服！後來梅先生很正經和我說：「不是不要技巧，我只是用心來唱，觀眾被感染了，就成功了。」我不得不服，強調技巧，忽略心聲，必然偏頗，形成「特點」。這「特點」往往欲掩飾某種先天的不足，基本如此。

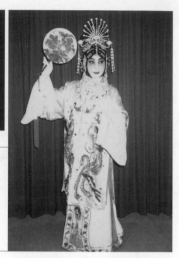

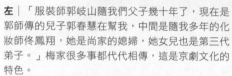

左│「服裝師郭岐山隨我們父子幾十年了,現在是
郭師傅的兒子郭春慧在幫我,中間是隨我多年的化
妝師佟鳳翔,她是尚家的媳婦,她女兒也是第三代
弟子。」梅家很多事都代代相傳,這是京劇文化的
特色。
右│《太真外傳》劇照。

　　我們沒有經歷過一九二四年梅蘭芳、徐蘭沅、王少卿所編的《太
真外傳》全新的「賜浴」中「聽宮娥」……和一九三二年梅蘭芳和徐、
王所編的《生死恨》中不規則的反四平「夫妻們……」是如何反復推
敲出來的,我想應該是一句、一小節、一字、一音符、一氣口那麼
摳出來,品出來的。現在的作曲人、伴奏、演員比較忙,也不知在忙
些什麼,心靜不下來。作曲人對梅派的幾個要素,沒有好好想過、琢
磨過。我曾經請教過一位專業作曲的,他對梅蘭芳一九三六年以前老
唱片不大瞭解,他認為「都差不多的,就那個樣。」我無言可答,
因此敬而遠之。一部大製作的新戲往往演員拿到曲譜、唱詞和作曲
人哼的MP3,已很少有難敲的機會,因為樂隊已經拿到分譜,已經定
局。改一個音符都要改幾十份,旋律要動,更不可能。我親自經歷過
一次,說什麼都來不及了,這是一齣不唱梅派不可想像的戲。幾乎大
部份新編的戲,都「迴避流派」,以免爭議。梅先生說,有關流派的
教育和傳承,一定要在全國政協會上正式提案。《梨花頌》已流傳,
成為事實。或許把舞美再精簡些、交響改成民樂,可能更具操作性和
普及性,它必將成為梅葆玖時代的梅派標誌,代代相傳。

與葆玥合演《太真外傳》。

第五章

《奇雙會》

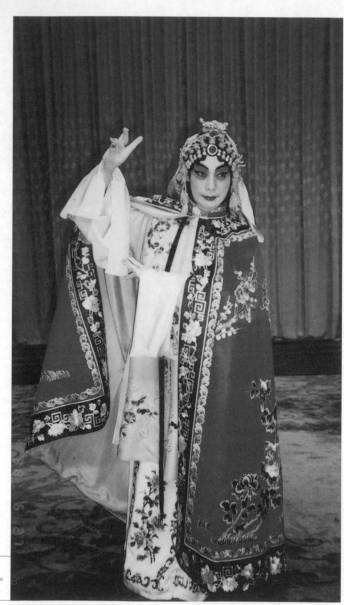

《奇雙會》。

《奇雙會》，又稱《販馬記》。

　　中國京劇音配像，這個名稱很特別，在全世界戲劇、歌劇中，這樣的形式、如此的規模，獨一無二。

　　音配像雖然不成為完整的藝術品，但它對京劇的保存和繼承所起到的傳承、教育、輔助的作用，是無可取代的。這一創舉，功德無量。

　　梅蘭芳所留下的、公開的整齣戲的錄音，僅有二十三齣戲，大概是他生前能演的戲的百分之十。《奇雙會》又口《販馬記》，是唯一的兩個版本都做成音配像的。

　　梅蘭芳的《奇雙會》最初合作者是程繼仙（俞振飛的老師）、姜妙香，以後是俞振飛，堂會中和溥侗（紅豆館主）也演過幾次，袁寒雲也演過一次。

　　現在所留下的《奇雙會》錄音資料的兩個版本，一個是和姜六爺（妙香）的，一個是和俞五爺（振飛）的，都十分精彩，很有保留價值。所以兩個版本都由梅葆玖自己配像，姜六爺的像由葉少蘭配，俞五爺的由他的傳人蔡正仁配。

　　梅蘭芳有相當一部份絕版錄音沒有公開，都是梅先生自己用 Sound Scriber 刻讀機親自錄的，量很大。我想過一段相當長的時間，由梅蘭芳的研究機構，或者是中國戲曲學院這樣的高等學府再作一次完整的、梅蘭芳身前錄音的音配像，那時中國的文化保存一定會更好，而且有傳人來配像，效果和影響是可以預計的。

　　二〇〇二年，為了紀念俞五爺（振飛）誕辰一百周年，安排了一次梅先生和蔡正仁先生的《斷橋》演出，地點在上海崑劇團小劇場，小青由剛拜過師的韓冬柏扮演。演出前幾天，梅先生到我家便飯，難得清靜，我們聊起了《奇雙會》。

　　《奇雙會》是梅蘭芳代表作之一。

　　從一九一八年起到一九六一年逝世，特別是在一九五一年以後，梅蘭芳越演越喜歡，就經常拿這齣戲和觀眾見面。一九四九年前這齣戲一般在堂會演。

　　梅蘭芳對《奇雙會》的敘述，在他的《舞台生活四十年》第三集中，許姬傳、朱家溍二位長輩，在梅蘭芳去世多年之後，以梅蘭芳第一人稱的格式，有詳盡的記述。一九八〇年許（姬傳）伯伯來上海，到我家便飯。「文革」浩劫以後的重逢，儘管是兩代人，我還是能感受到八十歲的許伯伯經歷了那麼多事背後的苦澀。他告訴我，他現在自己動手燒的「上海紅燒肉」在北京文人中獲得一致好評，從生爐子、買肉、洗肉、切肉完全是獨立操作，套用梅蘭芳生前常說的一句話，四個字兒：「真不容易」。許伯伯叮囑我：「《舞台生活四十年》第三集也會出版，你要好好看看，有新東西，雖然梅蘭芳先生已過世，原稿香媽都看過。」

　　梅先生說：「《奇雙會》這齣戲是朱傳茗老師教我的，父親也給我說過，他說戲的方式和王、朱二位不同，和科班裡說戲更是很不一樣。他是啟發式的，似乎是歐美教育方式，他會走給你看，更重要的是啟發你的主動性和思考。在思南路 87 號年代，他教世芳、君秋、榮環等師兄、師姐也是這種方式，還跟榮環師兄說，『今天我教你了，你學會就教葆玖』。後來榮環師兄真教過我《昭君出塞》。父親真是很民主。」我說：「外界傳說，梅蘭芳不大教人的，也不會教，這完全是誤傳。我就親眼見過梅蘭芳教李世濟《審頭刺湯》，我在門後面

看了一眼，那時梅蘭芳也要五十多歲了，『審頭』時，照樣跟著跪。只是就像現在你一樣，要集中時間教一位學生，時間安排做不到，這是真的。」

「建國以後，梅劇團每到一處，李八爺（春林，程派名教師李文敏的父親）都會安排《奇雙會》，你幾年看下來，熏都熏熟了。」

梅先生說：「印象最深的一次，是一九五五年護國寺的人民劇場建成開幕，梅劇團貼出全本《奇雙會》，哭監、寫狀、三拉。」我說：「人民劇場結構和功能都是典型蘇聯老大哥式的，那個年代什麼都得以『老大哥』為榜樣。最近走過人民劇場，很破舊了，似乎成了一個商場了。其實也不必，劇場還是挺好的，音響差一點，梅蘭芳和『四大名旦』、『四大鬚生』都在此做過重要演出，它代表了一個時代，許多北京戲迷，會有很多美好的回憶。」

梅先生接著說「人民劇場和我們家（現在梅蘭芳紀念館）在一條胡同東、西兩頭，所以那天，我媽媽、哥哥、姐姐全家都去了。那天姜六爺讓賢，是俞五爺的趙寵，姜六爺的保童，成為梨園佳話。」

「那時俞五爺剛回內地不久，俞五爺回大陸是父親親自寫信，並託了一些香港朋友轉告，希望他能回來，為崑曲的復興出一把力。」那年代（一九五〇年）馬先生（連良）、俞五爺、君秋先生滯留在香港，演出不多，拍了幾部電影《打漁殺家》、《會審》、《梅龍鎮》，收入也不多。俞五爺已到了負債的地步，後來君秋先生先回來了，馬先生又約了楊畹農老師接班，唱幾場也不見起色。楊畹農以恒社社員的身分去見杜月笙先生和如夫人孟小冬，孟先生念舊，支持楊畹農五千港幣，楊畹農才能回上海。俞五爺能回到北京，也非同小可。

「我沒有和姜六爺同台唱過《奇雙會》，一直引以為憾。父親在時，《奇雙會》沒我演的分兒，和《宇宙鋒》、《醉酒》等梅派本門戲一樣。《霸王別姬》如果不是因為一九五一年父親在哈爾濱突患眼

疾，也不會把我給推上去的。父親認為《奇雙會》這齣戲表演過於細膩，我年輕閱歷不夠，對人物的理解會有局限，應該以基本功的實踐為主，強制性地加大『量』的力度，以期待『量變』到『質變』。這是由我父親他自己的成長道路和他對藝術的態度所決定的。這方面，我們家特別傳統，沒有投機取巧的可能。」

「姜六爺作為父親的終身合作夥伴，有『姜聖人』之雅號，他演《奇雙會》中的趙寵，可稱一絕。他那種書卷氣和俞五爺不一樣，他顯得特別憨厚，俞五爺特別多情。最使人難忘是一九六二年，他曾經點了我一下，看起來是一剎那的表演，終身受用。他說，趙寵唱到：『聽妻言罷我心中苦，哎，她⋯⋯』，姜六爺很認真地表演，頭習慣性地微微昂著，不時又搖一下，抖左袖，抖右袖，再雙抖袖，表示我們兩人都是被繼母趕出來的，小生演到此，旦角桂枝坐在椅上，背過臉去，由小生一個人唱做。你父親不是乾坐的，當小生趙寵唱到：『哎，她⋯⋯』字的底板上，你父親演的桂枝會轉過身來，扶著椅背和我演的趙寵有一個對臉，這一個極為精彩、極為美妙的一瞬間，在第一時間把觀眾帶到戲裡來。可是，除了這一對臉，桂枝還真不宜多動。（註：千萬不能該做時不做，不該做時亂做）等我趙寵唱完『⋯⋯逐出了門庭。』兩人同時做戲，這樣才不致分散觀眾的注意力，只有末句是趙寵說出口的話，前幾句都是心裡話，在古典戲曲中這也是背供的一種變格。」

「桂枝念：『如此說來天生一對』，趙寵念：『地成一雙』，兩人一同念『哎呀夫人、相公啊』，同時翻起水袖，面對面，走攏來做把臂相抱痛哭的身段。戲演到這裡，場子上悲痛的氣氛達到了高潮。姜六爺說的，我父親僅僅一個動作、一個身段，對劇情的發展是畫龍點睛的。我從十七歲在梅劇團演《玉堂春》，就是姜六爺他老人家扶助我，壓住了台。我看他老人家自父親過世之後，也不常動了。我靜

觀著他老人家佈滿皺紋的臉和一雙仍炯炯有神的眼睛，我深深感受到他和我父親之間一輩子的感情，使我領悟到我們京劇界前輩演員人生之真諦。這才是真正的受益。我希望讀者們看到這兒，再去翻閱我父親在《舞台生活四十年》中談到姜六爺，『姜聖人』的記述。」

我和梅先生說：「談到《奇雙會》，您就比較系統地談談俞五爺吧。一九八三年三月我曾請俞五爺上課，給我談談梅派藝術——靜和動之間的關係，重點是談《奇雙會》，真精彩啊，比起一般的學術性論文，有肉有骨頭。近年來，我把它刻成 CD，有戲曲學院同學來我家諮詢梅派藝術，我總要放給她們聽，並送給她們好好珍藏。俞五爺唱吹腔和一般人不一樣，他將崑曲的開、齊、撮、合的技巧融入進去了，悠揚宛轉，富有感情。身段上使用崑曲的傳統法則，首先是做到筋骨鬆弛，善於調整肢體各部份的勁頭，使唱和做自然融洽，成為一體。」

梅先生喝了一口茶，習慣地對我笑笑說：「提起俞五爺，說來話長了。」

「俞振飛先生和我家可稱是世交了，父親尊稱他俞五爺。我父親二十三歲來上海演出時就已拜識了南崑老前輩、俞五爺的父親俞粟廬老先生。上世紀二〇年代，父親多次來上海，每次都要上俞家拜訪，俞粟廬老先生第一次將俞五爺介紹給我父親就是俞五爺吹笛為我父親伴奏。當時俞五爺二十歲不到，我父親唱的是《遊園》中的《皂羅袍》和《好姐姐》。對俞派的評價，他曾說過：『今天我才聽到真正的崑曲。我總懷疑崑曲不應該是那麼唱，聽到俞氏父子唱的，才覺得完全合乎我的理想。』這可以說是當年的他們二位青年藝術家之間的心氣相投吧！一九三二年，我家南遷，一九三四年我生在上海。那一段日子裡父親著意研究崑曲，對他以前學過、演過的近六十齣崑曲戲加以整理，重新認識。思南路87號成了充滿學術研究氣氛的崑曲沙龍。

我父親曾回憶說：『我們這個研究崑曲的小團體裡，加上了俞五爺，更顯得熱鬧。那一陣，我對俞派唱腔的愛好，是達至極點了，我的唱腔，也就有了部份的變化。』父親請俞五爺改一改他的《刺虎》，父親還請俞五爺教一些比較冷門的戲，如《慈悲願》中的《認子》，因為這些是崑曲的精品，對京劇是十分值得借鑒的。」

「八年抗戰，父親蓄鬚明志，拒不登台。一九四五年勝利，父親的嗓子八年擱下來，連最低的調門也上不去了。他重上舞台，缺乏信心，也是俞五爺在我們家和我父親說：『不要難過，明天我帶支笛子來，您唱唱《遊園驚夢》，我想是可以的。』我父親說：『我只演崑曲，可能觀眾並不滿足。』俞五爺鼓勵我父親說：『您多年沒演出了，老百姓知道您蓄鬚明志，十分敬仰。不要說唱一齣什麼戲了，只要到台上站一站，也想來看一看。』父親接受了俞五爺的建議，請俞五爺出面請來了場面和班子，一切組織工作，俞五爺親力親為。繼蘭心大戲院慶祝抗戰勝利演出後，在上海美琪大戲院連演了十三天的崑曲。『美琪』當年是從來不演京戲的，只放外國電影，這次是為了梅蘭芳重上紅毯而破例。十三天崑曲，場場客滿，江寧路南匯路口人山人海。還有一小插曲，演出結束，戲院方面說，蔣介石先生要來後台，母親要我和葆玥都到父親化妝間。一會兒蔣介石和宋美齡、宋慶齡三人來了，一番寒暄後，蔣介石先生在大衣上口袋裡摸出一張疊好的宣紙，上面寫了四個大字：『國族之華』，上款梅蘭芳博士、下款蔣中正。父母道了謝。宋慶齡摸摸我的頭，問我幾歲啦，唱戲了沒有，說要像爸爸那樣愛國，好好學戲。我一一點頭。上次和連戰先生私人會面時，我還和連戰先生談起這件事。我說那化妝間還在，國民黨老人回來看戲時，順便可以看看。戲演完，梅蘭芳要給俞五爺一些報酬，俞五爺堅決不收，緩緩地和梅蘭芳說：『您唱崑曲，就是支持保存崑曲藝術的有效措施，您登高一呼，崑曲就有了希望了。』我母親要買

禮物送俞五爺，他堅持君子結交淡如水。我父親沒有辦法了，就和俞五爺說：『我歡迎您參加梅劇團。』一九四六年，俞五爺正式參加梅劇團，和我父親合演了《琴挑》、《奇雙會》、《春秋配》、《洛神》、《鳳還巢》等許多崑曲、京劇。事隔已經半個多世紀了，老一輩給我們留下的藝德，真是值得深思！」

「一九五五年，俞五爺在香港。我父親寫信希望他能回來，並參加拍攝《梅蘭芳的舞台藝術》電影中《斷橋》一折。四月七日，父親親自去火車站接俞五爺，並安頓在我家住下，我父親跟俞五爺說：『《斷橋》過去演得不少，但唱念還不如南方的細緻，這次還是按您的路子，幫我理理唱念和身段吧！』這段時間裡，他們天天切磋。《斷橋》在父親舞台生活四十周年紀念活動中公演了，我演的是『青蛇』。」

「在排《斷橋》過程中，有一個很具典型的事例：戲中白娘子見許仙跪在面前乞饒，又氣又愛，一聲『冤家呀』。舊的演法，許仙希望白娘子忍氣吞聲，白娘子也被許仙不真實的感情所矇騙。經他們二位切磋的結果，處理成兩個人完全真摯的感情交流。舊的演法，白娘子『冤家呀』時，右手反水袖，腰包，左手空指許仙一下。但在排演過程中，不料俞五爺跪得離我父親近了一些，父親伸手一指，已經指到俞五爺的額頭上了，父親乾脆用力地戳了一下，俞五爺順勢身體向後一仰，父親趕緊又用雙手去挽俞五爺，但一想，又感到許仙太負心，還是不理睬好，於是又生氣地輕輕地推。這一戳、一仰、一撫、一攙、一推，幾乎是一組絕妙即興佳品。而且是很自然地發生出來的。現在京劇的《斷橋》和地方戲中的《斷橋》都用了這一組表演。當然，如果演過了頭，又不是劇中人物的個性了，又會走向反面。所以，我想再重複一句，老一輩留給我們的寶貴藝術財富，真是值得我們深思和認真學習！這是藝術心靈的呼應，更是文化心靈的呼應。」

「俞五爺在我心目中，一直尊為師長。我第一次和俞五爺同台演出是一九五〇年十月二十五日，在天津中國大戲院，當年我十六歲，也是第一次演《金山寺》、《斷橋》。以前梅派演這兩齣戲，是分開演的。一九四七年一月二日，父親和李世芳師哥首次嘗試將這兩齣戲連著演，收到了極好的效果。不料，世芳師哥（小梅蘭芳）一月五日早晨飛回北京，飛機失事，師哥不幸遇難，父親大哭幾場，從此不願意再演這兩齣戲了。我的《金山寺》、《斷橋》是朱傳茗、陶玉芝老師教的。因我父親想念世芳師哥，台上怕觸景傷情，控制不了，一直沒有動這兩齣戲，所以我學會了也沒有機會演。當時，俞五爺在梅劇團，是我母親和俞五爺建議讓我陪著父親演。父親勉強答應，但條件是不能在上海中國大戲院，他怕四年前和世芳師哥在台上的默契，在同一個舞台上出現幻覺。」

「演出前一天下午四時，在天津百福大樓的客廳裡，高朋滿座，專家雲集，看我父親、俞五爺和我排《金山寺》、《斷橋》。因為我是跟朱傳茗老師學的，是南派，又是初出道的小青年，引起了新聞媒體的哄動。雖事隔五十七年了，仍歷歷在目。俞五爺用現代語言來說，是擔任協調，因我南派的演法和父親北派的演法有些出入，這齣戲的身段白蛇和青蛇有許多地方需要正反同步及呼應，我父親只能跟著我，他有這能耐和火候。俞五爺又扮許仙，又做協調，忙得不亦樂乎。」

「一九八一年八月八日，為紀念梅蘭芳逝世二十周年，『文革』結束後第一次較大規模紀梅演出，梅門弟子都渴望在這劫後餘生難得機會，能展示一下自己的拿手戲。當年，男弟子中魏蓮芳、張君秋、楊榮環等，女弟子中李玉茹、童芷苓、丁至雲、梁小鸞、李毓芳都在，有不少師哥、師姐希望和俞五爺唱《奇雙會》。俞五爺說『今天這個日子，我要和葆玖唱《奇雙會》。』師哥、師姐也就謙讓了。從

我學戲開始，在父親身邊，長期以來，師兄妹之間幾乎沒有什麼磕磕碰碰，也沒有聽說相互出手一個什麼動作、什麼『潛規則』。如今第三代李勝素、董圓圓、張晶等彼此之間仍保持了這種傳統。這次紀念梅蘭芳誕辰一百一十周年，大家平時演出就不多，派戲碼時，還是你推我讓，使我心中十分欣慰，父親在天有靈也一定欣慰。」

關於那天梅葆玖和俞五爺合演的《奇雙會》，事後在俞五爺的回憶錄裡寫道：「……說也真巧，北京人民劇場在一九五五年開幕的頭一天，便是我和梅蘭芳先生合演《奇雙會》。而且那天我們配合得特別好，內心表演十分默契，兩個人都演得很痛快……心氣兒碰到了一起，感情全出來了。所以，那也是我自己留下很深刻印象的一場演出。二十六年轉瞬就過去了，當我重新走進人民劇場，梅蘭芳先生那不溫不火，恰到好處的精湛表演，那珠圓玉潤、醇厚舒展的優美唱腔，仿佛依然還在我的眼前、耳邊，使我油然產生一種無比親切的感情。我一到舞台上，發現葆玖的扮相、嗓音都有些像梅蘭芳先生，心情就很不平靜。他穿的紅色裙子，就是梅蘭芳先生穿的那一條，我太熟悉了。一見這條裙子，心裡就更為激動。演完這場戲，夜裡我久久無法入睡。」這是一代藝術大師，經歷了風風雨雨後真切的情感寫照，使我讀後肅然起敬。

梅先生又對我說：「一九八二年，北京京劇院和上海京劇院共同組團赴港演出，這是經過『文革』浩劫後，京劇首次出訪演出。出去前，你記得嗎，我和葆玥、你，三人同去淮海西路俞五爺家中拜訪，徵求他的意見。俞五爺語重心長地和我說：『文革把京劇、崑曲給害了，香港有許多您父親的老朋友和他們下一代，他們望梅止渴啊！』我想在這裡和我們下一代說，俞五爺在台上，那種自然流露的『書卷氣』不是想學就能學的，它需要一定的文化底蘊。俞五爺的演出是帶有『學術性』的。這一點，今天來說具有重要的現實意義。演員到一

定程度，比的是文化。梅派無形，是平凡中的不平凡。急功近利、心浮氣燥是演不好戲的。」我看梅先生越說越帶勁，應該請他休息會兒，聽點音樂了，最有效讓梅先生休息的方法是聽音樂，聽歐洲著名樂隊演奏的交響樂。

今年是梅蘭芳誕辰一百一十五周年，梅先生的一位小徒弟來我家諮詢《梅龍鎮》時，和我說：「吳老師，您轉告梅葆玖老師，學校裡現正辦著華文漪教學培訓班，教崑曲《斷橋》、《奇雙會》，梅葆玖老師最好找機會演一次崑曲《奇雙會》，我們都沒見過。」「八〇後」對《奇雙會》有興趣，難得！可是她怎麼會把《奇雙會》說成是崑曲，納悶！

現在，《奇雙會》已經很少在舞台上見到了。其實它是一齣悲喜故事劇，從情節比不亞於「莎士比亞」。現代人「八〇後」、「九〇後」，略懂點歷史的，應該是可以接受的。當然浸醉於股市、房市中的前衛人士，只要自己想瞭解一點中國文化的，也是可以嘗試看看的。梅蘭芳說過：「演這齣戲，應該表演出複雜的心情，才夠細緻。我從喬先生（蕙蘭）學唱，陳老夫子（德霖）給我排身段，學會這齣戲一直到今天，還不斷地加以改進。藝術是無止境的，而且是不進則退的，演員首先要喜歡自己扮演的人物，才能夠深入角色，越演越好。」

我們把《奇雙會》介紹給讀者，除了梅先生表演藝術和經歷外，更重要的是瞭解《奇雙會》，可以系統地瞭解戲曲的歷史。

《奇雙會》不是崑曲，是吹腔，是京劇的師祖。

吹腔，又稱隴東調（發源地為甘肅東部）、西秦腔，笛子伴奏，故稱之為「吹腔」，它有過門，屬於「板腔體」，後來的板腔體戲曲聲腔都由此而來，所以說是京劇的鼻祖。在漫長的中國歷史上，詩、詞、曲的演唱，諸宮調等說唱，乃至以後的南崑、北崑都是「曲牌

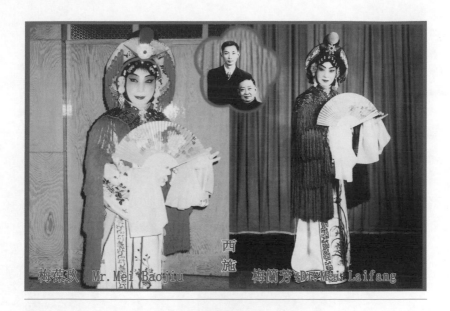

父子《西施》做成了賀卡。

體」。這種「板腔體」的吹腔，發展到湖北，就成了63「西皮」；發展到山西、江西，就成了52「二黃」，「西皮」、「二黃」合流成皮黃腔，就是京劇的前身了。

　　而人們往往把《販馬記》說成是崑曲，可能是因為它也是用笛子伴奏的，至於「板腔體」和「曲牌體」的區別一般的觀眾是不會太注意的。同時，據歷史記載，一八五二年（清咸豐二年）七月十六日同樂園承應十五折崑曲，其中有吹腔《奇雙會》一齣，到了一八七五年（清光緒初年）內廷供奉三位角兒，王楞仙（演趙寵）、陳德霖（演李桂枝）、李壽山（演李奇）合作演出《奇雙會》，而這三位名家均是當年的崑曲名家，人們就認為《奇雙會》也是崑曲。而我們的後起之秀，有戲曲專業大學畢業的，有的是研究生畢業，沒有「曲牌體」和「板腔體」概念了，倒是應該引起重視。

上｜上世紀八〇年代，訪
歐演出時。
中｜訪美講學，「911」被
炸前的原地。
下｜訪法演出，在凱旋門。

上│訪蘇講學，在莫斯科紅場。　**下**│訪義演出，在梵蒂岡廣場。

第六章——

論梅派的「中和之美」
從《貴妃醉酒》

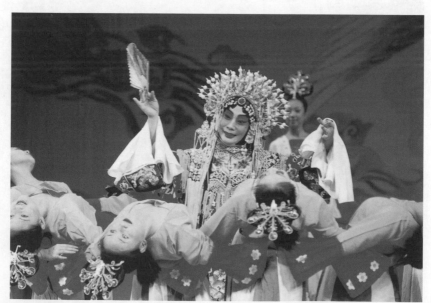

梅韻《貴妃醉酒》。

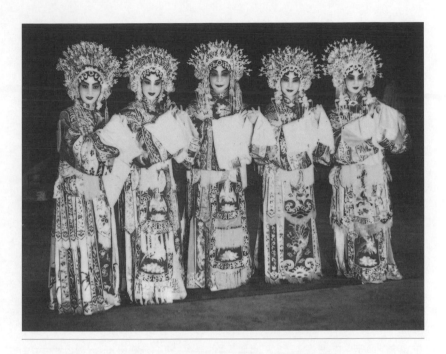

《梅韻》中的影子貴妃，魏海敏、李勝素、董圓圓、張晶合影。

　　二○○八年元月《大唐貴妃》在國家大劇院開幕的「國際演出季」隆重獻演。元月二日、三日夜場，仍按二○○一年初演於第二屆中國上海藝術節開幕演出的陣容。二日日場推出了全新的青春版，由上海戲曲學院所屬上海青年京崑劇團擔當。同年四月，青春組合的青春版《大唐貴妃》作為上海戲劇學院劇院開幕演出季的首演劇目再次演出。

　　梅先生親自指導排演。上海戲曲學院的同學通過和名家的近距離接觸，得到了鍛練和提高，《大唐貴妃》青春組合的推出為在校學生搭建了一個高層次的實踐與展示的舞台，也可視作上海戲曲舞台的新軍——上海青年京崑劇團成立兩年多來人材培養成果的一次檢驗和匯報。

梅先生在這次《大唐貴妃》老、中、青的系列演出中,對媒體講了話。梅先生說:「這次推出富有時代意義的梅派力作《大唐貴妃》,我非常激動,並向每一位尊敬的觀眾致敬!」

「《大唐貴妃》的創作班子以對傳統敬畏的心態,保留了我父親和徐蘭沅、王少卿一起創作的《太真外傳》中主要的梅派經典唱腔,突出表現了梅蘭芳對於京劇藝術主體的忠實繼承意識。同時,作為輔助手段,該劇加入了京劇樂隊和交響樂隊的合奏,在華美雍容的舞台背景下,呈現出中西合璧的氣勢以及恢宏富麗的舞台景像,用全新手段和視角,闡釋流傳千年的李、楊愛情故事。我認為是一次成功的嘗試,我們沒有背離,沒有叛逆,家父九泉有知,也會感到欣慰。」

「中共上海市委領導同志,提出要把《大唐貴妃》打造成『站得住、留得下、傳得開』的經典保留劇目。在此精神指導下,上海青年京崑劇團將該劇作為科研項目,推行以『可持續發展』為目標的科學管理。與此同時,劇組推出優秀青年演員的青春組合,使《大唐貴妃》不僅能在現代化的大劇院裡演,將來也能現身一般劇場,並且下社區、進校園和出國巡演。對此,我不僅表示敬佩,而且深表感謝!」

戲曲學院是上海戲劇學院的下屬二級學院,因為全稱太長,我們就簡稱上海戲曲學院。

上海戲劇學院的前身就是熊佛西主持、一九四五年成立的上海市立實驗戲劇學校,全國話劇界、影視界許多精英都出身與此。目前在校學生近三千人,和全球二十六個國家和地區有交流合作,其中包括俄羅斯聖彼得堡國立戲劇學院、美國紐約大學藝術學院、美國耶魯大學戲劇學院、義大利羅馬藝術大學等。

在青春組合《大唐貴妃》在上海戲劇學院劇場演出前,梅先生接受了上海戲劇學院名譽教授的聘書,並舉行了隆重的儀式,梅先生發表了答謝講話。講話中,沒有客套,他說:

尊敬的上海市領導同志，

尊敬的上海戲劇學院院長先生，

各位來賓、朋友們：

我特別高興青春版《大唐貴妃》在上海首演的今天，上海戲劇學院授予我名譽教授的榮譽稱號，實在是不敢當。謝謝上海市委、上海戲劇學院對我的器重，對我的鼓勵。

我想說兩件很有意思的事。

我出生在上海，小學、中學都在上海讀的，就是現在的向明中學。五十九年前，上海將要解放前夕，一九四九年四月份，上海戲劇學院首任院長熊佛西和夏衍同志來到我們家裡，他們是奉命秘密前來，希望我父親留下來的，我父親欣然同意。熊佛西教授是我父親的老朋友，有交情，今天熊佛西教授的上戲給我這個稱號，讓我做點事情，我感到特別的親切。

第二件事就是將要演出的《大唐貴妃》，它在上海落戶了，二〇〇五年五月二十日上海市委領導殷一璀同志和我說，這齣戲可以考慮讓上海戲劇學院戲曲學院作為科研項目好好研究、不斷改進。今年，這齣戲在國家大劇院開幕演出時，市委領導又對這齣戲提出了「站得住、留得下、傳得開」的要求。現在我們正按照這個話，一件事一件事地做。我相信我們這齣戲只要大家真的喜歡，一定是會成功的。我希望大家細細聽、細細看，一定給我們多提意見。

我深深感謝上海戲劇學院對我國傳統藝術的崇敬，讓這齣既嚴肅繼承傳統、又合理創新的梅派名劇紮根在學院裡，一代一代傳下去。我想我父親梅蘭芳和熊佛西院長九泉之下都會無比欣慰的。謝謝大家。

梅葆玖

二〇〇八年四月十八日

左 | 在後台指導學生化妝。
右 | 在戲劇學院講課。

　　儀式和演出結束後，我們回到了教育會堂。梅先生和我說，拿了這份聘書，總該做點教師做的事吧。我說教戲時間安排不過來，上大課吧。第二天我就和院方聯繫。徐院長非常高興，說：「全體同學和老師一起來聽，在圖書館的大講堂。你們準備好了就通知我們。」講稿準備了十天，梅老師認可了，請徐院長提了意見，走完程序。梅先生說：「要把『中和之美』給說活了，還真的要講課、比劃、表演，給同學們一點實在的東西，好在講稿寫得很全面，我再根據我在台上的經驗臨時發揮。」我說：「七十出頭了，又做了一件實事。如果按你父親《舞台生活四十年》中對《貴妃醉酒》的闡述，講給搞理論的人聽，應該很合適，給同學們講，還真的要講課、比劃、表演一起來，和一般大學裡上大課不一樣。」那天大講堂裡坐滿了。講課前由我代表中國梅蘭芳文化藝術研究會，按程序講了梅老師的簡介，和這次講學的目的，同學們如果有不明白的地方可以通過學校和我們聯繫，希望梅老師的講學收到實際的效果。

　　梅先生講課，和平時說話一樣娓娓道來。上半部份講梅派藝術的

核心「中和之美」，下半部份，連講帶表演梅派經典《貴妃醉酒》。
同學們不斷鼓掌。這樣的講學堪稱一流，又像聽課又像看表演，甚至
比看表演更精彩。梅蘭芳生前也曾在北京講過《遊園驚夢》，一個路
子。我不忍心把精心準備的講稿刪除一點，而且後半部份專業性極
強，學術含金量很高，更不應刪減了。那天的講稿如下：

今天我來上海戲劇學院戲曲分院和各位同學、各位老師談談我從
藝心得，十分高興，倍感親切。因為我打小學戲，後隨「夏聲戲校」
實習演出、讀書、上學都是在上海，見到你們，就想到自己在思南路
87 號家中學戲的那個年代。一晃六十年過去了。

下面我從演員的角度談談我父親梅蘭芳所創立的表演體系中，表
演實踐那一部分中的靈魂──「中和之美」。我是演員，我想通過《貴
妃醉酒》這齣戲來說明梅蘭芳「中和之美」的藝術思想，儘量做到給
您們說戲的形式來表達主題，你們以後畢業了也是演員，希望對你們
有些幫助。

「中和」是中庸之道的主要內涵。「中和」是中華民族的一種文
化模式，並滲透到社會的各個領域。

「和實生物」是哲學之和；

「樂從和」是藝術之和；

「非和勿美」是美學之和；

「其政和」是政治之和；

「和氣生財」是貿易之和；

「和為貴」是外交之和；

「溫婉敦厚」是人品之和。

《禮記‧中庸》中說：「中也者，天下之大本也，和也者，天下
之達道也。」

當前，我們國家領導人所提倡的「建立和諧社會」是有其深刻含

左 | 與弟子李勝素在政協會議上共議國是。

右 | 唯一的男弟子胡文閣，葆玖先生説：「男的比女的要努力10倍才行。」

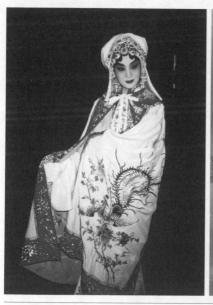

左 | 李勝素繼承了梅派的鬆弛自如，隨和，見工夫了。

右 | 4位大弟子：左起董圓圓、李勝素、魏海敏、張晶。

義的。

我父親在劇團裡和他的創作班子裡，十分注意人際之間的和諧因素。做事不走極端，著力維護集體利益、互幫互襯、求大同存小異。真正做到增強團結、和睦相處。

我認為他能成功，如此輝煌，一方面是靠了他個人的刻苦努力，多方面的學習和追求，同時他具有樂觀、豁達和誠摯待人的高尚品格，這是他成功的決定性的因素。他在後台無論對誰都是一律相待，謙恭和藹，決無厚此薄彼。例子是舉不勝舉。

不管任何人出了錯，我父親從不訓斥，也不急躁，而是冷靜沉著應付。

我舉兩個例子。

他年輕時，有一回唱《嫦娥奔月》，管道具的劉師傅，因家中有病人，心中忙亂，思想不集中，把花鐮花籃忘在家中，事前也沒有檢查，等到第九場吳剛念完「……宮主要親自採花釀酒，我不免暫時躲避便了！」梅蘭芳已扮上了，向劉師傅要花鐮花籃，準備出場，這一下可把劉師傅給嚇壞了，他忘了拿了，後台管事發了脾氣，大家都慌作一團，想不出辦法來。「嫦娥採花」這一場，是這齣戲精采部份。梅蘭芳稍加思索，沉著地說：「劉師傅，你馬上坐我的汽車回家去拿，大家不要急，場上由我應付。」劉師傅取來花鐮花籃已經過了二十分鐘，梅蘭芳正唱到慢板第三句「翠袖霓裳已換罷」，管事的遵照梅蘭芳預先暗囑的「錦囊妙計」，把花鐮花籃暗地裡送到前場桌的正中，梅蘭芳接著唱末句「攜籃獨去採奇花」，邊唱邊用手指著花籃，做著姿勢慢慢地拿起花鐮花籃，表演走出廣寒宮的樣子，後面邊舞邊唱的「花鐮採花舞」一點也沒受影響。雖然老演法是一出場嫦娥使用花鐮挑起花籃，可這樣救場，觀眾一點也沒看出破綻。再有一次，也是管道具的出了錯誤。那是一九五三年四月份，梅劇團在上海人民大

舞台演出六十場，天天客滿。那天我父親大軸《貴妃醉酒》，前面王琴生、劉連榮的《空城計》完了休息十分鐘，一切準備就緒，台下掌聲雷動，《醉酒》要上了，宮女一對一對地準備上場了。我父親在上場門候場，從來都不吸進去，這是他的習慣。突然，管道具的驚呼：壞了，我忘了帶扇子了。這位師傅要昏過去了，我在後台，不知如何才好，時間已經沒有了，楊貴妃馬上「擺駕！」，我父親看見邊上有一位朋友手拿紙扇，就說「借用了」拿了這把普通紙扇就出場了。台下老觀眾都在竊竊輕語，「梅蘭芳換扇子了」，原先楊貴妃用的扇子是貼金大牡丹花的，如今成了大白扇了。第一場下場，管道具那位老人要給我父親下跪，父親趕緊扶住他，輕輕地說：「以後喝酒，等完了戲再喝。沒事，過去了。誰沒有個錯呐。」

的確如此。我父親他待人很真，凡是和他同過台的，都知道他的寬厚待人。正如古人所說，「同行不疏伴」。

同學們，雖然離梅蘭芳時代已相隔六十年了，我相信，你們一定會理解，正因為這樣的人品，藝術上才可能有如此高的成就。也就是我們通常在講演員的素質，提高素質是非常重要的。

在我國流傳的文化中，「貴和持中」思想是它的重要組成部分。「貴和持中」屬於東方文明範疇的精神素質。「貴和持中」的哲學思想，決定了梅蘭芳的表演風格（包括唱、念、做、打、舞都是如此）。

梅蘭芳藝術的美是一種「規範式的美」，一種「範本美」。我再重複一遍，是「範本式的美」，是規範美。而不是一種藝術所具有的特徵美。這是我們的基本定義。梅蘭芳曾經說過：「我對於舞台上的藝術，一向是採取平衡發展的方式。不主張強調突出某一部分的特點來的，這是我幾十年來一貫的作風。」通俗地說，梅派最大的特點就是沒有特點。講究的是規範，是範本。他無論是一招一式，一字一

腔，發聲運氣，都非常強調規範，就是不要突出某一方面，那當然沒有特點了。因為欲要突出某一方面，往往是要以達到掩飾另一方面的不足或缺陷為目的。這並不是演員的不夠，相反是體現了演員的能耐，只是梅派不提倡那麼做而已。而且那樣做沒有特點。我們不是沒有風格，如果把風格都演「平」了，那是「水」了，也不是梅派了。現今由於對自己要求不高，得過且過，反正有人捧，已經出現這一現象，令人痛心！梅蘭芳是用心來唱，用心來演，用他真誠的心，跟他的感情，跟他的愛來表演。觀眾被他征服了，自然地形成了他的表演風格——梅派藝術。梅派藝術是從觀眾中叫出來的。在京劇歷史上屬於「無形」這一類型的，除了梅派，還有余叔岩的「余派老生」和武戲文唱的楊小樓的「楊派大武生」。所謂三大賢，都是如此。梅、余、楊的藝術，將演員與人物、再現與表現、內容與形式、唱念與做打巧妙地組成了一個均衡、穩定、有序的統一整體。它們是中國京劇這種古典和諧美的藝術的優秀典範，並滲透到其它藝術領域。

　　下面通過《貴妃醉酒》這齣戲具體說一下梅派《中和之美》的體現。大家儘量看，以看為主。（我沒有能力在講稿中表現梅先生的動態，大家包涵。）

　　《貴妃醉酒》脫胎於漢劇《醉楊妃》，是乾隆五十大壽時徽班進京帶來的。一八八〇年，北京頭一次的《醉酒》是由漢劇演員吳紅喜（藝名月月紅）主演的，一炮而紅。唱的漢劇平板，也就是四平調。月月紅把《醉酒》教了三個徒弟：于玉琴、水仙花和路三寶。我父親在二十歲左右和路三寶前輩同一科班「翊文社」，由路三寶前後半年教了我父親，邊教邊演。正式比較成熟的演出，進入市場，我父親安排在上海。演過《醉酒》的旦角很多，尚小雲、荀慧生、筱翠花、徐碧雲、朱琴心都唱過，其中筱老闆比較特別，他是踩蹻的，很吃功夫。他的蹻功、腰功都在我父親之上，他酒醉時跑的醉步，都是絕

活。筱老闆很有特點，很受觀眾歡迎，那是藝術。有特點的和無特點的一定是共存的，沒有誰對誰錯的問題，這是「百花齊放」，是「中和」的觀點。

父親演了四十多年的《醉酒》也改了四十多年，幾乎每次都有心得和變化，所以梅門弟子說學《醉酒》最難。我父親他已進入一種自由狀態，隨心所欲了，所以很難學。我學《醉酒》學了一個大概後，父親和我說，四十歲以前不要動，火候不夠。可是我三、四十歲時正當「文化大革命」，沒有機會。「文革」後，我也演了二十多年了，台上、電視裡常演。你們電視裡看到的《梅華香韻》裡的《醉酒》，是屬於另一種形式，即上四個「影子貴妃」那種演法，我們下次討論。今天談的是正統的全本《貴妃醉酒》。

對這齣名劇的創造，按「中和之美」的原則，要求不偏不倚、不溫不火，不險不怪、不花不滑，強調楊貴妃「醉而美、美而怨」的情態。對其內心苦悶幽怨的刻劃，要求細膩含蓄。對其精神氣質和內心情緒的把握，要火候精到，恰如其分，猶如王羲之的字，運筆中鋒。如渾金璞玉而無圭棱，進入了大化之境，才真正符合中國傳統美學所追求的「樂而不淫，哀而不傷」的藝術境界。

我父親最後一次演《醉酒》是一九六○年春天在吉祥戲院。轉眼第二年，他就去世了。當時的錄音還在，這給我留下了極深刻的印象。他第一次演《醉酒》是一九一四年，在上海首演，那年他帶了三齣新戲來上海，《醉酒》、《戰洪洲》、《延安關》，後兩齣以後就不常唱，《醉酒》站住了，演了四十五年。梅劇團每到一地，《醉酒》是一定有的，雖然很吃功夫，但我父親很喜歡演。

《醉酒》的第一場是楊貴妃應唐明皇之約去百花亭赴宴、賞月，移步換景。

出場的處理就不一樣。一般的戲，照例先在簾內念完「擺駕」，

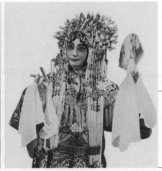

左｜講學。這把《醉酒》的扇子由張大千的弟子李舜華所畫。
右｜《醉酒》。

官女們才一對對地上場。我們是先上完了宮女，然後貴妃再在簾內念「擺駕」，更顯身分，更顯貴氣。用現代語言是作「秀」作足。當然關鍵是做作的演員，功力如何，頂不頂得住，不要一出來，一個小家碧玉，甚至有點妖，再作秀都沒有用！

　　這段戲要有很好的崑曲底子。父親一再地告誡我和他的弟子們，一定要學好崑曲，儘量多演崑曲。我也是這樣和我的學生們說的。我從小是朱傳茗老師教的，您們學院崑曲是很強的，以前舉辦崑曲訓練班，我們就送梅門第三代到這兒來學。在這一段戲裡，和崑曲一樣，每一個字的手勢動作都要求準確，每句唱腔都有固定的位置，從任何角度看都是一種小亮相的造型美。

　　關於《醉酒》，我父親的《舞台生活四十年》中有記載，同學們可以去參閱一下。許姬傳先生關於《醉酒》有一個比較籠統的記載，很能說明問題。我父親去世以後，許先生一直住在我們家，經歷了「文革」那場風暴。我母親去世後，他仍住在我們家。我用他的原文，結合我的表演和大家說一下。我也希望作一個嘗試，今天當了那麼多同學來說戲，如果單看許姬傳先生的文字會枯燥，結合來演，希望能更有利於大家接受。頭一段「四平調」中，有兩個「順風旗」的舞蹈身段，像這樣前後對稱，間隔呼應，在傳統的《醉酒》裡面是沒有的，這明顯是從崑曲裡來的。「海島冰輪初轉騰，見玉兔哇⋯⋯」，

一邊唱著一邊做身段，斜線走到了台口（近下場門）轉一個身，亮「順風旗」，一手持扇，平伸左臂（手心向上），右手翻袖上揚，眼看左前方，橫走三步到台中。唱「恰便是」也是亮「順風旗」，從上場門台口橫步往台中走去，左手翻袖上揚，右手持扇平伸（手心朝下），傲然微笑地睄視右前方。這裡以「嫦娥離月宮」自稱，與第一個「順風旗」喜見天邊月的心情有所區別，面部表情也不同。這種左右對稱的身段動作，在崑曲裡叫「合盤」。又過玉石橋，看鴛鴦，看鯉魚，「金色鯉魚在水面朝」，愉悅微笑地轉過身，重複一句「哎哎……水面朝」，留戀不捨地再看一眼。按老的演法，在唱重複句時，要一邊唱一邊轉動扇軸，同時有一個軟「鷂子翻身」，然後舉扇蹲身亮相，雖然舞姿翩躚，但身段過於繁瑣，沖淡了生活內容。父親改的鴛鴦戲水的身段，是北京晚清一位很有學問的票界人士、溥儀的堂兄溥侗、侗五爺別號「紅豆館主」給我父親說的，一直用到現在。我和我的學生都是這樣演的。

楊貴妃聽說「雁來」，唱「雁兒飛」的身段，從「雁」字開始，雙手交叉於胸前（扇子打開），臉向前台上左步，雙手向左右分開，左右手成斜一字。「飛」字再轉腰上左步、轉腰臉向裡，穿袖分開左右手成斜一字。「字」字再轉腰上左步，臉向前台，穿袖雙手左右分開斜一字形。然後走向上場門台口，說明看到大雁在天空自由翱翔，不覺神往，心隨雁去。這象徵一群飛雁的身段的創新，符合身段譜口訣所謂「以腰為軸」，「前後手」，載歌載舞，有節奏地擰腰變身，手腳對稱、重心平衡、腳步穩健而具有線條美。

從以上可以看到，父親對這齣戲，哪裡需繁，哪裡需簡；哪裡該增，哪裡該減，都是從人物心裡與劇情出發，從整個舞台調度與美學上的要求而作了悉心設計的。

這齣戲裡的各種舞姿、造型離不開扇子，亦可以稱作「扇舞」，

台北講學。右邊是大弟子、台灣第一青衣魏海敏。

最能顯示梅派表演藝術的風格，通過扇子與肢體活動，闡明怎樣控制舞台，以顯示面積的深廣大小，且能夠隨心所欲地變更環境，結合眼神的應用，讓你看到假設一切的事物，如遠處鴛鴦近處魚，小橋流水花間蝶，遼闊的天空中大雁列成行，「皓月當空，乾坤分外明」。同學們，這樣的形式，在戲劇中，是我國獨一無二的，我們要珍惜。

希望同學們能重視《醉酒》的表演，尤其是崑曲班的，結合自己學的崑曲，好好地思考，對每一個動作進行解讀。中國戲曲學院王志怡老師，根據我們的舞台表演，非常認真地作了記錄。中央電視台根據我們的建議，請中國戲曲學院張晶教授對《醉酒》身段譜作示範，並拍成了電視教學片。張晶十九年前拜了我，對她的認真，我很欣慰，梅派就講究真。第一場中除了我剛剛連說帶做外，再重點和大家抒一抒。

首先要注意楊貴妃的身分。她的扮像，頭帶珍珠鳳冠，身穿大紅拼金、色彩鮮艷的女蟒，下著彩裙，足登藍色彩鞋，雍榮華貴，儀態萬方。要做到簾未啟而已眾目睽睽，唇未張而已聲勢奪人，在小鑼「冒兒頭」鼓點子下隨著胡琴過門，緩步登場。小鑼一擊，亮相，手持金牡丹摺扇，端著玉帶，兩眼平視，面呈喜色。演員要特別注意給觀眾的第一印象。左右兩個抖袖，身子都要往下略蹲，態度凝重大方。她自負有閉月羞花之貌，用時而遮臉，時而露臉的動作來表示

與月亮媲美而戲。

　　目前，我上了歲數，有許多晚會，主辦方就給五～六分鐘的時間，怕我身體頂不住，我經常表演的也只能就這一段了，從「海島冰輪初轉騰……」，到「奴似嫦娥離月宮」。今天，我和同學們交交心，您們要演《貴妃醉酒》一定要演完整的，大約四刻多鐘的《梅蘭芳舞台演出本》正統的《醉酒》，可千萬不能學我也來個五分鐘的活，如果大家都是如此，我們的藝術，我們的京劇豈不要萎縮。就來五分鐘，是明星幹的事，不是藝術家幹的事，我們可不能以『明星』為目的和追求。社會上說我是《醉酒》專業戶了，我也有我的苦楚：一是客觀上電視台要的，什麼晚會要的就是這個五分鐘、最多八分鐘；二是主觀上演我中年時期的《梅蘭芳舞台演出本》正統版本，也有體力的問題。所以大家喜歡看我演，就按主辦方安排，反正也不是正式的在劇場的營業演出，不會對不起觀眾，這是我的心裡話。你們要學的，要演的，一定是梅蘭芳的四刻多鐘那個樣兒。電視晚會是培育明星的，不是培養藝術家，藝術家首先是艱辛的勞動，是甘於寂寞，是紮實的基本功，是對藝術全方位的理解和熱愛，而不是曇花一現，混一陣子，來個什麼「獎」。當然，娛樂是可以的，也是無可指責的。

　　我們接著往下說。

　　第一段歌舞表現的是「月上柳梢頭，人約黃昏後」，楊貴妃應唐明皇之約，在百花亭擺宴暢敘，滿懷喜悅而來。看到月明當頭，夜清如洗，更使她心花怒放。遂以嫦娥自稱，來描述其恃美而驕，自我陶醉的心情。具體走法，還可以下載參考張晶老師的教學片。

　　唱完這一段，在二黃「萬年歡」牌子裡合扇、整冠、端帶、轉身坐「小座」（做示範），這些常規身段要規範，平時要多練，不要認為都明白了，用時再說。這就是我們和娛樂明星之間的差別。越是基本的，越是要反復地練，曲不離口，拳不離手。

　　坐下的四句定場詩，是我父親根據白居易的「長恨歌」改的。「麗質天生難自捐，承歡侍宴酒為年。六宮粉黛三千眾，三千寵愛一身專。」楊貴妃念到「擺駕百花亭」，高、裴二卿率宮女引路「雙出門」，楊貴妃跟著出門從右轉身，走半個圓圈，從右翻回來，再朝外向前一步。這一「程式」，說明了離開宮院，向百花亭走去了。「程式」不能簡化，它是京劇藝術的根本。當前排的新戲，有將程式減化，甚至於取消，這是要千萬警惕的，這可能直接影響到以虛擬、寫意和程式為本的京劇的衰亡。

　　常言道：「千斤道白四兩唱。」這四句定場詩加上接著的白口，到「擺駕百花亭」，可以作為練習的單項課程，反復訓練。尤其是「承歡侍宴」中「侍宴」二字梅派有一定的念法，「三千眾」，「一身專」要求字字珠璣，功夫到了，就會出神入化。

　　這一場移步換景，楊玉環來到玉石橋。歷史記載楊玉環體胖，上橋時應該略向前傾，唱：

　　有符號▼為壓音，非氣口，壓要壓得順，不能「橫」，這是貴妃上橋的生活情景。

　　在梅蘭芳最後幾年常演《醉酒》的實況錄音裡，可以感覺得到，他處理得非常有層次，特別好聽。上橋大約七步，先慢後快，上橋斜倚，移左步往後，稍仰身子，「把欄」右打扇子，左轉身，右扇交左扇，「靠」字拍袖亮相。「靠」字後接「鴛鴦來戲水，金色鯉魚水面朝」，是經典身段（即前面提到佣五爺所教），把右手拿的扇子交到左手。先往左轉一個身，面朝外，再用左手掐腰，右手揚起，眼往下瞧，表示手倚欄杆，再看橋下的鴛鴦，指鴛鴦，右扇擋嘴，示美。

跟著再整身，把左手的扇子，交回右手，揚起左手，又對橋下看一次金魚。這才微微俯身，假扶欄杆，身體向後微仰，走下橋。這一連貫的動作，手眼身步，脈胳相通，與演唱表情密切配合。場面的打鼓和胡琴都要天衣無縫，凝成整體。這一組身段、唱、念、鼓點子，也可以組合成一練習之單節，無數次地對著練功鏡子，自我欣賞，練得有樂趣了，就成了。

「雁來了」，望雁，是另一套練習。「長空雁」的長腔，伴著身段，右手把扇子打開，齊眉並舉，左手水袖往上翻，轉身腳下停住，開始走「雲步」。「雲步」又是很重要的「程式」，是兩百年留下來的「程式」。先將兩足並列，開始腳尖對來對去，慢慢地移動，步法勻整，走半個圓場，上身千萬不能晃搖，要顯得婀娜多姿。手上的扇子做波浪式的顫動，象徵長空飛雁的行列，唱到「聞奴的聲音、落花蔭，這景色撩人欲醉。」唱完「聞奴的聲音」，左轉身，打開扇子，左手翻袖，右手平執打開的扇子，顫動地往下落，身子也隨著款款往下蹲，以示落雁之美感，這需要功夫，也得練。

來到了百花亭。高、斐二卿同念「啟稟娘娘，來此百花亭。」楊玉環唱到「不覺來到百花亭」的「亭」字，雙手反背，轉身向裡看，表示已經看到亭子了。

楊玉環進亭，右轉身坐，曲牌停，立即念：「少時聖駕到此，速報我知」，她想立刻就見到他。楊貴妃從出場，賞月，直到來到了目的地百花亭，奉召侍宴而來，她的神情、言表、儀態，都配合一路上的移步換景的描述。這樣的描繪在傳統戲裡，很少有如此細緻，如此文雅，她內心充滿了愉悅，歌舞傳情。這樣的表演方式和表演手段，在全世界戲劇表演中極少見。這一戲劇鋪墊，才可跟下面聞報「萬歲駕轉西宮」後的抑鬱、怨恨，形成強烈反差，取得了應有的戲劇效應。我們應該珍惜。

　　當楊貴妃聽到高、斐二卿同啟「駕轉西宮」，她略表驚訝，站起來用扇子遮著面，打背哄念：「啊呀且住，昨日聖上傳旨，命我今日在百花亭擺宴，為何駕轉西宮去了，且自由他！」念這一段白口時要注意，妒恨梅妃的表情千萬別外露，因為她怕邊上宮女、侍從力士取笑，又不能沒有內心氣憤的跡象。類似這種表演，我父親說，不到四十歲，沒火候，不能演。所以，我都學了，就是不給演，連票房裡都不給演。等到我四十不到父親去世了，「文化大革命」樣板戲來了，根本不讓我演。我想我父親早知有那麼一齣，大概三十歲就給我演了，演得不好比不給演總強一點吧！所以，打倒「四人幫」後，我第一齣想上的就是《醉酒》，從七十分鐘梅派正本《醉酒》，六十八歲以後就演《梅韻》中四十八分鐘的《醉酒》，現在七十五歲了就常演五分鐘、八分鐘的《醉酒》。

　　言歸正題，剛說的那段白口，最後「且自由他！」是主題。就「他」這個字，我父親在說戲時曾自表，早年他年輕時，聽到唐明皇失約去梅妃那兒了，那個「他」字，他大聲震怒；中年時，聲音已經不是震怒了，可仍是怒；在晚年他念這「他」字，已是滲透著宮內嬪妃之間煩惱，怒少多了，「他」字在眉宇之間一字帶過，真高啊！同一個「他」字，三個不同的念法，代表了梅派藝術三個不同階段的藝術演變，希望同學們深思。不要小看這一個字了。

　　在念完「自飲幾杯」，場面起「萬年歡」，再度整冠，端帶，歸大座。坐下時，需將身略向上抬，這是一個小身段，但有一個小典故。這「把身子略略往上一抬」，我父親說：「別人都不是這樣做，我是從唱花臉的黃潤甫老先生那兒學來的，我常看他演《陽平關》的曹操，出場念完大引子，在進帳時，走到桌邊，總是把身子往上一抬，這說明曹操升帳坐的位子比較高些，我現在坐的『御座』也合這條件，就把它運用到《醉酒》裡來了。楊貴妃用曹操的身段，

我不說，恐怕不會有人猜得著吧。其實台上各行當角色的身段，都離不開生活的現實，只要做得好看合理，相互間都能吸收和運用的。」

楊貴妃從出場到百花亭入座，酒醉前的身段到此為止。下面要開始飲酒，醉酒了。

（在上海戲曲學院上大課，因時間有限制，要下一次再繼續。我在寫這本書的時候，徵得過梅先生同意，把全部講稿記載完整。其中，也有是梅先生的表演記載，與梅蘭芳的也不盡完全一樣，可以和梅蘭芳「舞台生活四十年」對照起來讀。這樣可對全部《貴妃醉酒》的主要身段和表演，有一系統的瞭解，我想對戲曲專業學校同學和愛好者學習梅派藝術，能提供參考。）下面說的是從「飲酒」到「醉酒」過程中的表演層次和表演風格。

首先要確定的是對楊玉環這個人物身分從「飲酒」到「醉酒」的定位，演員思路必須清晰。

楊玉環是貴妃、貴婦人。所謂酒後失態，她內心鬱悶，以酒解愁，那種醉態，不是蕩婦淫娃借酒發瘋。這是「中和之美」在這齣戲裡的具體體現，只有掌握這一原則，表演才可能有分寸而得到好處，使「醉酒」成為一齣美妙的古典歌舞劇。這樣也才能理解梅蘭芳對《醉酒》一改再改，改了四十年的良苦用心。外國的戲劇專家說得也對：「一個喝醉酒的人，實際上是嘔吐狼籍，東倒西歪，令人厭惡而不美觀的，舞台上的醉人，就不能做得讓人討厭。應該著重姿態的美妙、歌舞的合拍，使觀眾能得到美感。」他這個話的立意和梅蘭芳是基本一致的，可能是我孤陋寡聞，我沒有看過外國戲劇對酒醉人物的刻劃有像我們《貴妃醉酒》如此之深刻。可惜的倒是在當前，在某些場合（非正統戲曲舞台）讓楊貴妃穿著暴露，取悅浮躁之心態，看之無語可言。

按劇情的發展，楊玉環三次飲酒，始則掩袖而飲，繼而不掩袖而

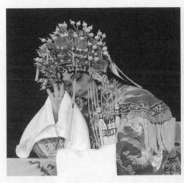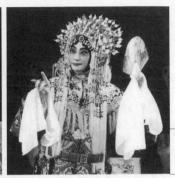

《醉酒》。

飲，終則隨便而飲。

　　始則聽說唐明皇駕轉西宮，無人同飲，感覺內心苦悶又怕宮人竊笑，所以強自作態，維持尊嚴。繼則酒入愁腸，又想起唐明皇和梅妃，妒意橫生，舉杯時微露怨恨的情緒。終則酒已過量，不能自制，才面含笑容，舉杯一飲而盡，至此進入初醉狀態之中。

　　這是裴力士、宮女們和高力士三撥敬酒時，楊玉環的心態。具體表演方式，我們可以梳理一下。

　　始則，第一撥是裴力士敬酒，敬的「太平酒」。楊貴妃一盅酒都沒喝過，雖內心妒恨，仍能強自鎮定，左手操杯，右手拿扇子遮著，緩緩飲下。

　　繼則，第二次是宮女們敬酒，敬的「龍鳳酒」。龍鳳二字已促其心境，但尚能自持。宮女們道：「三宮六院所造，名曰龍鳳酒。」楊貴妃已酒入愁腸，拿起杯來，喝得就要快一點，扇子也不那麼認真地擋住了。

　　終則，第三次是高力士敬酒，他跪在桌子前面的小邊，也就是上場門這一邊。楊問：「敬的什麼酒？」高曰：「通宵酒」，楊一聽「通宵」二字揪心了，念「呀呀啐！哪個與你們通宵！」，老詞念「你」不是「你們」，「你們」的「們」字梅蘭芳加進去的。一字之差，乾淨多了。第三次敬酒，配合念白的身段比較繁雜。念「呀呀啐！」第

一個「呀」字，合扇，請注意要這樣合（示範）；第二個「呀」字把合著的扇子扇頭朝下；「啐」子把手心朝下，用雙手對高力士指出去。「哪個與你們通宵！？」把扇子翻回來，從左到右劃出一個平面的孤形，這是對「你們」二字的寫意。「通」字把扇頭朝下杵在桌上，「宵」字把左手搭在右手背上，同時面部向左上揚，眼睛也往上看。

　　當高力士把「通宵酒，乃是滿朝文武不分晝夜所造」解釋清楚後，梅蘭芳說當年路三寶教他一個身段，一直用到現在，很好看。楊貴妃說「呈上來」時，「呈」字打開扇子，「上」字，左手揚袖，右手翻扇，「來」字，身上微微站起，往前一撲，右手扶住桌子外邊的邊緣。高力士跪在下面，對應楊的身段，向後坐下，使一個矮坐的身段。這樣一高一矮形成對應，取得舞台平衡，顯得格外美觀。《醉酒》的劇照裡，這一張是精品，經常示範。當前有的戲裡，老師教了一款身段組合，採用一次很好，不能老來，尤其是不同的戲裡，老是採用，大同小異，調換著來，使人乏味，成了廉價的勞動，大有「老王賣瓜」之嫌。

　　楊貴妃接著唱「通宵酒，捧金樽，宮娥力士殷勤奉啊」的「奉」字上，把桌邊拿扇子的右手抽回，再一手用扇，雙手抖著，由上而下，打成一個小圈子。接著兩句「人生在世似春夢，且自開懷飲幾盅」，這是老詞兒，是主題思想，說明我們前輩編劇時，已經意識到《醉酒》不應該按「粉戲」來理解。梅蘭芳用表演把它具體化，更深刻了。編劇能寫出這詞，道出宮廷女子任憑如何享受，她們精神上還是感到空虛的，內心也是有說不出的痛苦的，非得在怨恨之餘、酒醉之後，才有這種流露。這時的楊貴妃，酒已過量，不能自制。凡是喝多了的人，見酒就會搶著喝，所以她應該是面帶笑容，雙手招著高力士，搶過杯來，一飲而盡。喝完了低著頭，靠在桌上念：「高、斐二卿，娘娘酒還不足，脫了鳳衣，看大杯伺候！」

　　在演到「人生在世如春夢」中「如春夢」三字時，我認為還可以比我父親略為放開一點，可能觀眾會有所感覺，也就是雙手從裡到外平分，右扇動，右扇向裡轉一下，左手扶桌。「且自開懷」，一想，思索，「飲幾盅」（二黃萬年歡）左手比酒，扇子在下面，然後站，右扇向高力士招手，左手指平，右扇在左旁，右扇抬手，右扇交左扇，右手拿杯，左扇右杯，看中間一想，喝。喝時左手用扇擋，一飲而盡，右放杯，用扇擋，後慢慢坐。右扇一直打開。「高裴二卿，娘娘酒還不足」，並扇，右拿扇，「脫了鳳衣」，左指旁，左高右低，「看大杯」站，「伺侯」看下場門，雙手比酒杯，左扶桌子站，（柳搖金曲牌）右扶桌，左扶桌，雙扶桌，坐下，稍搖頭，再雙扶桌略偏左邊站起來，再一跌，左手扶桌，雙翻袖，再雙反翻袖，左扶桌，右扶桌，臉向右歪，搖頭，右手揉胸、欲吐，看右、看左，看中點頭，雙抖袖站起來，出桌、整冠、捋穗，右扇扶桌，上揚左袖，一看，醉步向左，左步向右，右膀靠桌子，左揉胸，右扇在胸，右扇向下指，左步在前，右打扇，臉向上場門，一、二、三、連步右轉身，右腳前，右手平拿扇一蹲，左手在後，扶桌，右扇從上面轉一圈，右手背在上。醉眼向左看宮女，搖頭，似說我沒醉。左轉身雙扶桌，右用扇比，宮女扯斜，並扇，右轉身，向高、裴力士：「你，還有你」，雙指他們，比自己喝酒，向高裴用扇招手。雲步向左下場門方向，右手從外向裡揣，扶兩宮女，向左走一、二、三步，再向右走一、二、三步，稍向後仰，扶宮女下。

　　以上是我表演上的處理，希望讀者能耐心一點，因為很專業，又無法簡化，僅希望留下，供以後參考。

　　我父親在談到這些身段時曾概括地說：「楊貴妃在酒後離座的時候面部的表情、身上的動作，都要顧到的就是一個『醉』字。這兒的身段也比較繁重細膩，先是勉強站起，仍歸坐下。兩次站起，身向

外撲，兩手就搭在桌子外邊，有欲吐不吐的意思。三次站起，慢慢晃著走到桌子的左邊，做出酒往上湧的樣子。再轉身扶著桌子外面，把身子低蹲下去，這是表示酒後無力、支持不住的意思。等離開桌子，先用醉步走到台前，向下場門一望，再一頓足，做了個換好宮裝、準備一醉方休的決定，轉身打開扇子，配合著場面上，『答……』鼓的節奏，走了幾步雲步，才由宮女攙扶下場。貴妃的第一場就稱終止了。」

表演上有一點要非常注意，走「醉步」千萬不能「躁」。走「醉步」時，頭部可以微微地搖晃，身體左右擺動，以示醉人站不穩，你要往右走，那你的左腳先往右邁過去，右腳跟著也往右邁一步，往左向是同樣對稱地演，要把重心放在腳尖，才能顯得身輕、腳浮。千萬要適可而止，做過了頭，腦袋亂晃，身體亂搖，觀眾會起厭（這種狀況舞台上不是沒見過）。因為我們表演的是楊貴妃在台上的醉態，萬不能忽略了「美」字的條件。我父親對這齣《醉酒》確實是花了大工夫了，尤其是在他最後的十年裡，去鞍鋼，深入基層，到朝鮮戰場慰問志願軍，大多演的就是《醉酒》，在朝鮮演的次數最多。記得他曾教我：「貴妃在微笑和搖頭中間，要注意，從她的眼神裡似乎在和觀眾說：『我不醉，不用你們來扶！』真醉的人，是從不承認自己已經醉，自己說自己醉了的人，只能說明他還沒有醉。這樣貴妃也和宮女、力士之間有了交流，不全和早期演出時，好像貴妃表演和他們沒有關係，整個舞台畫面也不好看。

第一場完，我插一句，我在六十三歲以後，演全本《貴妃醉酒》的機會少了，幾乎是沒有，演的都是四十八分鐘的《梅華香韻》裡的《醉酒》了。可第一場基本沒有變，楊貴妃的表演，是按我父親的路子和我自己對角色、場情的理解來演的。《梅華香韻》的《醉酒》下文再敘。

　　第二場，楊貴妃在柳搖金牌子伴奏下，由下場門背著上場，左高右低，稍走醉步，向裡看到大邊放著一只空椅子，這原是唐明皇坐的地方，頓時引起了她剛才對「駕轉西宮」的舊恨來了。對著椅子用力地抖了一袖，這一身段很重要，它連貫了第一場的「且自由他」的情緒到第二場來，同時也為下面要演的、指著椅子對高力士比手勢、叫他去請唐明皇來同飲，埋下伏筆。具體的走法是在椅前上翻右袖，退幾步看一下下場門，在台前放下雙袖，反翻雙袖，左高右低，向左轉身右袖高時，下抖反著的左袖，從裡開始翻，向右轉身，反翻左袖抖右袖，反著的右袖，再向左轉，向裡雙下抖袖，轉到外時，先左後右翻袖，看一下自己，雙抖袖，雙手扶一下身子，向上場門椅旁走，扶一下頭，下袖，上翻右袖，從上場門看到椅子，向右左扶右袖，看，再向椅子看，從外到裡，手從前往後，左手指椅，右手指椅，抖左袖向椅，斜抖右袖向椅。搖頭，向右轉身至上場門椅旁，先放左袖，上翻右袖，聞到花香，看下場門的花。這一連串的身段，目標是唐明皇缺席的椅子，身段非常邊式（我現在再給大家走一次）。

　　楊貴妃看見高斐二卿搬的幾盆花，覺得有香有色，欲意要下去嗅花。這下面就是觀眾注意要看的兩次「臥魚」，跟著三次「銜杯」的身段了。

　　聞到花香，左袖下垂，再上翻右袖，從右至左，至中，再反翻右袖，反翻左袖，左領向左走，左高右低，向下場門台口走，邊走邊翻水袖，左高右低，把反翻的左袖正過來，再上翻左袖，把反翻右袖正過來，再上翻右袖，雙下抖袖，雙反翻袖，右高左低，左步從左旁圓著過去，左腳踏步，左手上來，形成左高右低，左腳在後稍抬慢蹲，都是反翻袖，慢下去，再上翻左袖，臥魚下去，起來，用左手攏過花來聞，看看再聞一下，左手放花，反翻左袖，正一下右袖，再反翻右袖，起來。

這嗅花的身段路三寶給梅蘭芳說戲的時候，是沒有的，幾乎和劇情沒有關係，純粹是角兒賣弄功夫，有的甚至臥魚下去，堅持較長時間，等台下叫好為止，是技巧的堆砌，沒有多大意思。梅蘭芳說：「每演一次，我總覺得這種舞蹈身段，是可貴的。但是問題來了，做它幹什麼呢？跟劇情又有什麼關係呢？大家只知道老師怎麼教，就怎麼做，我真是莫名其妙地做了好多年。」這是大師的坦言。一九一三年，路三寶給梅蘭芳說《醉酒》時，他已經不再唱他最拿手的《醉酒》了，歲數大了，他教了梅蘭芳，並把自己演《醉酒》的水鑽頭面，送給了梅蘭芳。梅蘭芳到一九五二年還說：「我至今還用著它，每次用到他送的頭面，老是要懷念他的。」

梅先生接著說戲。

一九四六年十一月二十日，在上海中國大戲院，息演八年以後，我父親第一次演《醉酒》。那一期的演出是特別有意義的。抗戰勝利之後，梅劇團的老人馬都來上海了，蕭長華、姜妙香、劉連榮、王少亭、姚玉芙、琴師徐蘭沅、王少卿都來了，楊寶森也加入了梅劇團行列，思南路87號熱鬧非凡，我們小孩是最高興的了。父親當年也已五十四歲的人了，幾乎每天要在花園裡練臥魚，嗅花的身段就是那時加進去的。早幾年他在香港時，住的那幢公寓前面草地上種了不少花，有一次他俯身下去嗅了一下，邊兒上的馮六爺見了說了聲：「好！很像在臥魚」我父親回憶說：「他那句不要緊的笑話，我可有了用了，當時我就理解出臥魚身段是可以做成嗅花的意思的，因為第一場完，高、斐二力士搬了幾盆花到台口，正好做我嗅花的伏筆。」當時，他正對各種嗅花的眼神、表情做功課，正式使用是勝利後第一次唱《醉酒》。

有的記載說《醉酒》這些身段都是在一九五一年戲改時才加的，其實梅蘭芳不是那種見風使舵的人，《醉酒》、《別姬》、《宇宙鋒》

這三齣戲在一九四七年到一九四九年是改動最多的時期，可能是被壓制了八年後對藝術的情感的噴發吧。

　　第二次嗅花。第一次起來後，先是左高右低，再稍右高左低，左手在旁，斜抖右袖，下抖左袖，向右轉身，在下場門椅旁上翻左袖，右袖下垂，看一下，再上翻右袖，亮一下，右手從左至右高反翻左袖，平反翻右袖，右領向右走，把反翻的右袖正過來，再上翻右袖，再把反翻左袖正過來，再上翻左袖，雙下抖袖，再雙反翻雙抽，左高右低，右步從前向後踏右步，左腳稍抬，手變成右高左低，慢蹲，放反右袖，再上翻右袖，臥魚，下去，放袖，右手出來，拿花聞，左手在左旁，微閉眼，再聞花，左反袖在左旁，左手正袖，左手出來，左拿花，右摘花，左手把花放回，邊看花，慢慢站，稍退至唐明皇的椅前，左轉身欲帶花，看到下場門椅子，沒有唐明皇，搖頭，看花搖頭，扔花，臉朝裡扔花，悵然若失，站，左轉身，背身坐上場門椅子（現在也有演不坐，直接看大邊裴力士的）。下面就是裴力士敬酒了。

　　三次敬酒，三次銜杯，裴力士一次，高力士一次，宮女們一次。

　　第一次銜杯，裴力士跪在大邊的台口，楊貴妃坐在小邊的椅子上。裴念：「裴力士敬酒。」楊左手扶桌，雙手揉眼雙分，向右轉身，貼著椅子轉，右扶椅背，左高揚袖，先下左袖，雙下抖袖，走到椅前，右指裴，雙比自己，喝酒，雙反翻袖在右旁，右高，左在胸，看外上翻雙袖，左高揚右低，右袖在胸前，邊走邊翻袖，喝，燙！退左袖抖裴力士，向右轉身，不動。裴念：「酒不熱了。」楊向左後轉身，左在腰，右腮看裴，下抖左袖，上翻右袖，上翻左袖，雙下抖，高揚右袖，高揚左袖，看外，向裴慢走兩步，再從外走雙下抖，雙上翻袖，蹲，插腰扶穗子，看裴，喝酒，向左轉身下腰，踏右步、下腰起來雙下袖，上翻左袖扶裴肩，反翻右袖，在右旁放杯。放杯時反翻

右袖起來，右袖正過來，再上翻右袖，斜抖右袖，下抖左袖，慢慢走至下場門椅旁。高力士上前，再右扶椅背坐下，右靠椅背坐，左手在腿上。

第一次銜杯，我父親特意指出，「邁步要小、要密、要快，身子微微搖擺，雙手揚起向外翻袖，還要顧到楊貴妃的身分，走得輕鬆大方。這也是表示喝醉了的人，見酒就喜歡的樣子。演員在台上，不單是唱腔有板，身段台步無形中也有一定的尺寸。像做到這個身段的時候，打鼓的點子準是打得格外緊湊，你就要合著它的尺寸，做得恰當，才能提高觀眾的情緒。看看不很難走，做起來恐怕不是一下子能夠找到這個勁頭的了。」這是我父親的經驗之談，也可體味出他為什麼要我四十歲以後再演《醉酒》。他認為，人生閱歷，舞台功底都「找不到這個勁頭」，這就是京劇，這就是梅派藝術。有誰會料到整三十歲，就開始沒機會演戲了，三十二歲就來「文化大革命」，完全亂了套了呢。

第二次銜杯是高力士敬酒。楊貴妃左轉身，下抖右袖，高揚右袖，左扶椅背，右袖從上下來在椅前，雙下放袖，再雙上袖，右指高力士，你比我，雙比自己，喝酒，右指高，小拍手，稍點頭，雙下袖，雙反翻袖，在左旁，看外，左高右低，走時看一下外面，從左邊把反的袖正過來再雙反翻袖，雙左右，右高左低，左手稍扶盤，一想，不喝，把反袖下來，抖右袖，向左轉身。（高力士：「酒不燙了，你飲吧！」）左腮，右比，不，前走，上翻右袖，上翻左袖，雙下袖，反翻雙袖，插腰左臂前，右臂前，左臂前，右臂前向右轉身，喝酒後，雙扶穗，下腰踏右步，反翻右袖扶高力士肩，欲放杯，不放，頭向左再放杯，左手再反翻袖配合，放杯後，右抖袖，背身斜，背過身醉步至下場門，坐下場門椅。

我父親指導：「第二次銜杯所不同的，一是這次鷂子翻身，是

向右轉過去的，二是搶步的時候，改用朝裡雙反袖走過去，換換樣子。」

第三次是宮女們敬酒了，宮女們跪在台的中間，楊貴妃坐小邊的椅上，銜杯的身段都相似。楊貴妃右扶頭，左扶右袖，從坐位站起來，邊走邊向桌子，邊雙分手，向右手桌前走，右轉身，雙反翻袖，左扶桌，靠在桌子前，右手在前，下抖雙袖，雙上翻袖，左高揚袖，在左高旁，右上翻袖在胸前，看宮女，再下袖，雙高揚袖走至宮女，（宮女：「請娘娘嘗飲。」）雙上翻袖，扶宮女肩，欲喝，一想，看一下宮女，右唔嘴，退，右轉身，背著身，抖左袖，斜抖右袖，面向裡，（宮女：「請娘娘嘗飲。」）左回身，看宮女，再左轉身，走向下場門回身，左扶桌，搖頭。（宮女：「請娘娘嘗飲。」）右回身，看右手，看左手，下抖雙袖，雙上翻花袖，後雙下垂袖，反翻右袖，右高，反翻左抽，在胸，醉步至上場門，醉步至下場門，左高右在胸，雙下袖，雙上翻袖，插腰。喝酒，向右下腰，欲放杯，向左轉身下腰，雙反翻袖放杯，左手稍高，雙扶宮女，反翻右袖，左扶宮女，搖頭、右轉身，由宮女扶至下場門坐位，臉向裡，右扶頭坐下場門椅。

我父親提示：「第三次與宮女銜杯，不是轉一個鷂子翻身，而是轉成一個弧形，仍從右邊翻回來的。這兒俯身不飲的意思，不是因為酒熱了。應該形容她的酒已過量，實在是喝不下去。所以這次喝完就進入沉醉狀態了。」

這些舞蹈是前輩老藝人和我父親長時期的藝術成果的積累，這些肢體語言，是藝術上的誇張，是「一飲而盡」的美化，而成為藝術品。生活中，一個喝多了酒的人，舉動失常，也是常有的事。我們民族功夫裡，也有「醉拳」一說。

往下，高、裴力士見楊貴妃已經沉醉，急得沒法，就虛報唐明皇駕到了，用「誆駕」來喚醒楊貴妃。貴妃唱二黃導板「耳邊廂又聽得

駕到百花亭」。高、裴:「駕到哇。」楊唱到「百花亭」時站起稍醉步,右旁左指,小鑼冒兒頭,宮女分站好,楊在中間,楊反翻袖扶宮女,向前走兩步唱「噯!」左步向右,上右步,一般舞台三次反復,左步再向左,右步向右,左步向右,右步向左,左步向右⋯⋯,大致反復三次,唱到「嚇得奴戰兢兢⋯⋯」右步向左,左步跟上,站正中間,唱「跌跪在埃塵」,「埃」字上前一步,「塵」字上跪右腿(宮女同跪)。

楊念:「妾妃接駕來遲,望主恕罪(低頭)。」裴:「乃是詔駕。」楊:「啊」(抬頭看下場門,裴力士)楊:「呀!呀!啐!」向右、向左,向右、向右倒,看左唱:「這才是,酒入愁腸人易醉呀!」起倒向左(看高力士,看上場門,左邊)唱「平白詔駕,為何情?」起身,起左腳,站,看裴力士,看高力士,右推宮女,左推宮女,左轉身,背身坐上場門椅子,右扶頭。

原先老本子,楊貴妃跪下念:「妾妃接駕來遲,望主恕罪。」高裴同念:「啟稟娘娘,奴婢乃是詔駕。」楊念:「呀呀啐!」大家一齊向右倒。楊唱:「這才是酒不醉人人自醉。」再一齊向左倒,楊接著唱:「色不迷人人自迷,啊!人自迷。」我父親先改唱詞,改為「這才是酒入愁腸人已醉,平白詔駕為何情,啊!為何情?」立意不一樣了,加強了人性,文學性也提高了。第二步再加表情,等楊貴妃站起來,臉上應該微帶怒容,再把攙她的兩個宮女推開,表示她對詔駕是很不滿意的。

下面是楊與高、裴調笑的場子,也是我父親對《貴妃醉酒》大筆修改的重點。我父親很慎重地說過:「老本子裡,編劇者強調貴妃的醉後思春,根本就走歪了路子,演員照劇本做,自然不免有了猥褻的身段。我從前每演到這兒,總是用模糊的表情來沖淡它,這並不是好辦法。因為演員在台上的責任,是應該把劇中人的內心所欲,刻劃得

清清楚楚，告訴觀眾，才算盡職。所以前年我在北京表演《醉酒》之前，費了不少的工夫，才把它徹底改正過來。」

具體的身段是這樣的，誆駕以後，楊貴妃坐小邊椅子上，宮女退下，高力士也溜了，裴力士剛想走，聽到裡面叫他，只得跪著候旨。

楊白：「裴力士。」唱「裴力士，啊！卿家在那裡呀。」的「呀」字雙分手看外，先看右邊，後站起來，看裴雙抖，上翻左袖，右在旁，唱「娘娘有話兒。」往前走，右上翻袖在胸，左在旁，唱「來問你」，「來」從右後雙揣手，「問你」反翻雙袖，右高，反翻左抽指裴，「你若是」不動，「遂得娘娘心」把反翻的左袖正過來，再上翻右袖，左在旁，「我便來」高揚右袖，「來」高揚左袖，「朝」雙高揚袖，「把本奏丹墀」，「把本」雙翻袖，「奏丹墀」拱手，「哄呀卿家呀」雙下抖袖，右轉身上袖，「管叫你官上」看一下裴力士「加官」，看外，左轉身左手稍擋嘴，「啊，職上加職」，看外，左指裴。（裴白：「什麼差使？」）右指你，雙指外，右前左後，雙手拿酒，從右至左，看裴右倒酒，兩下，放回去。雙比喝酒（對裴，明白嗎？）雙比拍手（裴念：「你的酒喝得差不多啦，再喝就過了量啦！」）楊右比不要緊，前走，右腮，左手在腰旁，右指去。左側指你去，雙前指裴（節骨眼告樂隊），樂隊收。雙翻反袖，再正翻，左高右低，「呀」右袖打裴，「呀」左袖打，「啐」雙袖手，雙抖袖。「你若是」背著右轉身，「不遂娘娘心」，左上翻袖，看裴，左轉身，「不合娘娘意」，右上翻袖，左在旁，「我便來」下抖右袖，「來」下抖左袖，「朝」雙上翻袖，拱手，「把本奏至尊」。「至」雙反翻袖，右高左指裴，「奴才呵」左指裴下抖左袖，雙抖袖，「管叫你趕出了宮門哪」，雙袖從裡到外抖分開，「啊」接緊反翻雙袖。「削職為民」左高，右從左至右把反袖正過來，（也可把右手出來右前指）抖右袖，抖左袖，右轉身，坐大邊椅子，右扶頭，坐。

　　下面是對高力士了。白：「高力士。」唱「高力士，卿家在那裡呀？」雙分手站，下抖雙袖，唱「娘娘有話兒」，上翻右袖，「兒」上翻左袖，「來」反翻右袖，「問你」反高翻左袖，右指高力士，「你若是」不動，「遂得娘娘心」上翻右袖，「順得娘娘意呀！」上翻左袖，「我便來」上場右袖（也可反翻右袖，平翻，梅蘭芳演時兩種都有過），「來」下抖上揚左袖（也可反翻左袖，平著）「朝」雙上揚袖，「把本奏君知」，拱手，「哎呀卿家呀」，雙袖從上往下抖高力士，「管叫你」右指高，「官上加官」右高旁指，向外，左轉身，「啊！職上加職」右指高力士，右轉身（高：「什麼吩咐？」）楊右指高，雙指椅子，雙指中，右前左後，雙比喝酒，右指你，右比不，搖手，下抖右袖，下垂（高白：「……在那兒喝酒，眼亮，是不是？」）右抖高（高白：「娘娘您吩咐，伺候著呢？」）右指高力士，雙指椅，從右揣，雙指下場門台，左前右後，比喝酒，整冠，捋鬍子，看高，左背、右側指，整冠捋鬍子，看高，右比來，右指手，上翻右袖，再把萬歲拉來，向椅子處走幾步，走到下場門椅子上坐，右指我坐，左扶桌坐，看高倒酒，向萬歲請，明白嗎？左擋嘴。（高白：「我明白啦，您叫我到西宮，把萬歲爺請來，跟您一塊兒喝酒，是不是哪？」）楊貴妃走向高，拍手，右腮、左在旁，退一點（高白：「我不敢去，梅娘娘知道要責備我的，我不敢去，你派別人去吧！」）左橫指去，右指去，右揣手在右旁，（楊貴妃意即「敢不聽話」曲牌收住。）「呀，呀，啐！」，「呀」用右手打，「呀」用左手打，「啐」雙袖打高嘴吧。左轉身，抖右袖，唱「你若是不遂娘娘心」，上翻右袖，看高力士，右轉身，唱「不順娘娘意呀」，上翻左袖，反翻右袖，「我便來」反左袖，正過右袖，「來」上翻右袖，「朝」左高在旁上翻袖，唱「把本奏當今」，拱手，「至尊」，反翻（繞）左旁高，右袖指高力士（瞪眼）「奴才啊」，左旁高，右指高力士，下右袖，「管叫你，趕出了

宮門哪」，反雙袖，從右向左指外，看高力士。「碎骨粉身」中「碎」
字，把反翻的左袖正過來，再上翻左袖，「骨」字，右指高力士，「粉」
左指高力士，「身」右抖高力士，左手配合，在演到「受盡了苦刑」
可雙抱肩，左轉身坐下場門椅。醉步過去，右扶頭，左扶桌，高力士
欲出去，楊貴妃向前衝，雙手扶桌，高力士又回原位。

　　楊走向高，右指高，左指高，臉向裡，拿高的帽子走，右推一看
沒人，再看高力士，左拿帽，右指高，是你的帽子？右拿帽，不給，
右手往上一點，向左轉身，左手拿帽不給，我戴，右高指頭，左轉身
背向裡戴帽，右轉身，戴好，雙上翻袖，雙手向左、向右、向左，欲
吐，右轉身，向裡摘帽，換左手拿帽，摘帽走弧形，左帽不給，換右
帽不給，左帽，右指我給你戴，看高不給戴，帽往高拿一點，右拿帽，
左指，上翻左袖，左帽向左漫頭，右在胸，踏左步稍蹲，右漫頭，左
帽在胸，右反翻袖，在右高旁，踏右步稍蹲。把右袖正過來，雙進門。
向右轉身，手板奪頭，揚帽給高力士。

　　我父親說：「這三個嘴吧，我以前是用手打的，感覺得不美觀，
近來改用水袖打。兩次打法不一樣，打裴是用正袖打，打高是反袖打
的。」

　　高挨完打連連叩頭，楊含怒轉身坐在大邊椅上。高正站起想溜，
又被楊回頭看見，高再跪下。楊走到高身旁，這兒老派身段，楊向裡
拉高，我改為往外推高出門，用意還是讓高去請唐明皇，可是順手誤
脫了高的帽子。等高力士念完「這是奴婢的帽子，賞給奴婢吧。」楊
才發覺拿的是高的帽子，就含笑把它戴在自己的鳳冠上面，學作男子
的行走。再拿帽子替高戴，沒有戴上，最後扔還高手。調笑的場面，
告一段落。楊替高戴帽子的身段，內行叫它「漫頭」。第一個楊從右
邊漫到左邊，高往右躲，第二個楊從左邊漫到右邊，高往左邊躲，這
兩個漫頭，必須很緊湊地配合了做，才能顯出舞蹈上美的姿態。

　　以下是尾聲，楊貴妃接唱四平調「楊玉環今宵如夢裡」雙比心，沒動作，「想當初你進宮之時」，看左袖，「萬歲」拱手「是何等待你」左旁右胸，「何等地愛你」雙抱肩，「到如今一旦無情明誇暗棄」，左旁抖右袖，「難道說從今後兩分離」雙上翻，向左轉身，到下場門位子前，「離」雙分比，雙下袖。接著白「擺駕！」左稍比「去也，去也」，「也」站定，「回宮」反翻右袖，「去也」左前指，「惱恨李三郎」上翻右袖，右扶宮女，「竟自把奴撇」上抽左袖，看自己「撇得奴」，「挨長夜」左高揚袖，下抖左袖，「回宮」上翻左袖，抖右袖，上翻左袖扶宮女，「只落得，冷清清，獨自回宮」，推宮女臉向下場門，左轉身，「去」上翻袖扶宮女，臉向前，「也」往前，推宮女，左轉身扶宮女，不抖雙袖，再雙上翻扶宮女，向左，向右，停一下，再走，劇遂告終。

　　在老的《醉酒》尾聲裡，甚至讓楊貴妃再提安祿山，有意企圖說明楊貴妃淫亂。安祿山和楊玉環的關係，僅知安常出入宮闈，與楊比較親近，至於種種曖昧的說法，不過野史而已，不能作據，而且與《醉酒》劇情毫無關係，其目的是要將《醉酒》往粉戲方面靠。在電影《梅蘭芳》裡特意安排一組鏡頭是梅黨成員，竭力怒責不軌藝人，將《醉酒》演成粉戲的情節。為何在短短兩個小時的電影裡都要提《醉酒》的鬥爭，這是因為梅蘭芳的一生對《醉酒》和《宇宙鋒》花的心血和取得的成就，在中國戲劇裡，實在是十分突出，且具非常之影響力。梅先生說：「我父親跟我們說這齣戲時，就說過原來劇作者處理楊貴妃這個人物是從色情的角度來進行創作的，所以在表演楊貴妃與兩個太監的調笑場面中，都著重描寫她的酒後亂性，有不少黃色部分。劇作者的意圖，可能是想暴露宮廷中荒淫糜爛的生活，但我認為這樣就必然起相反的作用，影響觀眾的身心健康。所以我把這些帶有黃色的台詞和表演都加以分析修改，從表面看來修改的部分不大，

但楊貴妃的性格卻起了根本性的變化。我是通過楊貴妃這個人物來暴露宮廷中婦女被束縛玩弄的一面，而不是去描寫他們的腐朽生活。」

在說到各種繁重的身段時，他又說：「《醉酒》既然重在做工表情，一般演員，就在貴妃的酒話醉態上面，做過了頭，不免走上淫蕩的路子，把一齣暴露宮廷裡被壓迫的女性的內心感情的舞蹈的戲，變成了黃色的了。這實在是大大的一個損失。」

我們以「臥魚」程式為例。關於「臥魚」嗅花的程式，父親以表現生活為主：第一次在下場門台口向前平視亮住，踏左腳緩緩地蹲下身子，反背右手扶腰，用手向前攀過花枝，「臥魚」，微眯雙眼、鼻子吸氣嗅花，略抬眼皮放回花枝，站起身來把雙袖往下一揮。第二次在上場門台「臥魚」，踏右腳，平抬左胳膊反折袖，用右手攀枝拈花，從袖中伸出手折斷花枝，緩慢地站起來一邊嗅花一邊轉身往裡走，隨手把花兒往身後一扔。正是一幅「醉妃賞花圖」。

南方一位老先生演《醉酒》，嗅花的動作，著重「臥魚」技巧，突出表現腰腿功夫，且有三次「臥魚」（老式的演法都是三次）。前兩次都有一個軟「鷂子翻身」。第三次「臥魚」是快速度動作，身體剛貼地馬上站起來。「踩蹻」做這種身段的難度是相當大的，但到底缺乏生活內容，不能說明問題。

剛剛提到的這些《醉酒》的身段和表演，演員在台上是很容易做過頭的，關於唱、念、做、打容易表演「過火」。父親是如何「貴和持中」呢？他教我們：「演員在表演時都知道，要通過歌唱舞蹈來傳達角色的感情，至於如何做得恰到好處，就不是一件很容易的事情了，往往不是過頭，便是不足。這兩種毛病看著好像一樣，實際大有區別。拿我的經驗來說，情願由不足走上去，不願過了頭再回來。因為把戲演過頭的危險性很大，有一些比較外行的觀眾會喜愛這種過火的表演。最初或許你還能感覺到自己的表演過了火，久而久之你就會

被台下的掌聲所陶醉，只能向這條歪路挺進，那就愈走愈遠，回不來了。」

父親五十幾年以前的這一段話，如今讀來，就好像針對現今劇場的狀況來說的，京劇畢竟是中國傳統文化的國粹，演員和觀眾都需要提高自身文化素質，學會欣賞。

關於「過火」，父親他本人也有一段佳話。一九五三年上海人民大舞台，那天他貼《宇宙鋒》，連日勞累，嗓子不太痛快，唱念方面受些影響。為了取得舞台的效果，對得起觀眾，於是就在表演上大加發揮，形成唱念太溫，表演過火，失去了梅派的風格。他的那些老朋友回到思南路家中吃「梅府家宴」時，紛紛向他指出不足之處，父親虛心接受。他說年輕時體力好，不會有這種情況，年紀大了，反而不平衡了，很值得注意和警惕。

梅派最忌的是「躁」。情緒「躁」，表演就會「躁」，所以在平時要養成不急不躁的習慣。

梅派的做工、身段，也離不開「中正平和、大方自然」。如父親經常演出的《宇宙鋒》，身段都非常複雜，但是他並不把這些身段和地位死死固定下來，而在每次演出時，總有點大同小異，有時是故意改動，有時卻是隨意而動。學梅派的有心人，看戲時常常在台下用筆記錄他的身段。以前，學梅派最用功的就是貴校的前校長言慧珠，我們稱她言姐姐，她是每天必到，看戲時都親自記錄的。我父親教育我們，說：「身段乃是一種有規律的自由行動，只要把原則掌握好，和表情結合好，怎麼動都是好看的；如果死死地規定了每齣戲的每一個動作，做出來就會顯得不自然，被觀眾看出這是為了做身段而做身段，那就會失掉了身段的真正意義。」有一次言姐姐看他演《汾河灣》，在唱完「等你回來我好做一做夫人」一句下場時，配合著臉上那含羞帶媚的神情，有一個極為美妙的身段。當時她沒記住，第二天

就去問我父親是怎麼做的，他自己也記不清楚是怎麼做的了，不過是隨意而為罷了，所謂「信手拈來，皆成妙諦」。這種情況充分說明，學梅派，要學根本，而不必拘泥於形。

今天，我談的是和大家作一次交流。我想今後，我們還會有一些交流，希望大家能提出疑問。

最後，我想用俄羅斯戲劇大師梅耶荷德七十年前看了我父親表演以後說的一段話作為結束。

「再過五十年以後，未來的戲劇的光榮將建立在中國戲曲載歌載舞的基礎上，將會出現西歐戲劇和中國戲曲藝術的結合。」

今天的演講是個人之淺見，希望各位老師，各位同學多提意見。

梅先生極為謙虛，極有風度地結束了第一次講課，受到了師生熱烈歡迎。有一位青年老師說：「那是真本事，沒有舞台上的經驗，根本就講不出來。」一位附中的小同學大聲地說：「梅爺爺，你什麼時候再來，我們會想您的。」

我和梅先生說：「你今天的講學，就是《大唐貴妃》青春版的最好的動員令。沒有動員的動員令。」

梅先生說：「學校如果給錢，不要收。如今一般的學校都比較困難，和演出不一樣，商業演出的錢，我不會客氣，那是市場行為。」

我說：「知道了。研究會有義務做的事，文化部隔一段時間就要來問，你們在幹嗎？」

這樣的講課，我們很滿足、很高興。略休息一會，很舒心地到樓下牛排館吃飯了。

這些年來，梅劇團不管在北京市內或去外地，觀眾希望能看到梅先生的演出。梅先生也希望能和觀眾見一見，但年齡不饒人，最多就演四十五分鐘《梅韻》中的《醉酒》，按梅蘭芳演出本演出的可能性

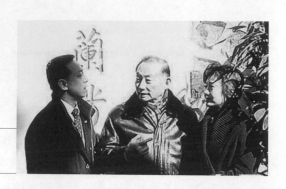

魁智、勝素在父親墓地。

沒有了。

　　我們為何要如此不厭其煩地將《醉酒》的身段，用教戲的方式，記錄下來呢？因為《醉酒》它在程式運用、演員的四功五法上，都比較上譜，吸收了崑曲好多營養，是值得一記，並可以留給後人的。現在要做這樣的事機會也不多了。

　　梅先生七十歲以後，人稱《醉酒》專業戶，是一句戲言。既然是專業戶，應該有一點理論根據了。同時王志怡老師在中國戲曲學院執教《醉酒》多年，十分難得，基本上完整地按梅氏父子的表演，整理成譜，張晶老師又將身段編成有節奏的身段練習譜，進一步規範化，在電視節目中教授。她們如此紮紮實實地傳授梅派藝術，也特別使人欣慰。

　　凡是看了二○一○年元月十三日晚梅先生在上海蘭心大戲院演出《醉酒》的朋友，都會對演出結束後長時間的鼓掌、喝彩、不斷地謝幕所感染。「今天真是冒上了！」謝幕完，無休止地照相，梅先生認為戲迷來看戲，要求合個影，是一種緣分。只要身體允許，我不能拒絕，當年梅蘭芳還沒有如此民主，要和梅蘭芳在台上合個影，可不是那麼隨便的。不是他不願意，是沒有條件。

　　梅先生拖著疲乏的身子走進後台化妝間，我和梅先生說：「大家都說你今兒個冒上了，場子裡沸騰了。」地處錦江飯店北側的蘭心大戲院，以貴族化著稱，很少有那麼震天響、連著高聲叫好的。化妝師

佟鳳翔和服裝師郭春慧（梅蘭芳前服裝師郭歧山的兒子）趕緊給他卸鳳冠、卸蟒，他自己要緊解放雙腳，自言自語：「十一歲學戲後，學會了就在這個劇場演出，實足六十二年了。」化妝間裡李炳淑、沈小梅都來道辛苦了。

這天的戲是日本方面組織的，三齣戲：第一齣是八十歲高齡的関根評六的能樂《楊貴妃》；第二齣是梅先生的《醉酒》；第三齣是坂東玉三郎的歌舞伎《楊貴妃》。中日兩國都演《楊貴妃》的故事。原定梅先生演的是四十五分鐘《梅韻》版的《醉酒》，後經協和醫院醫生建議「最好不要太累」就演二十五分鐘，第一場。關於《梅韻》，梅先生很希望把創作意圖說一說。雖然至今沒有作為一個獨立的演出本出版（因此不能說是一個版本，我們從來沒那麼說過，也沒有其它演員、包括第三代弟子按此演過），但畢竟已經不斷地演了十六年了，應該有一個交代。

《梅華香韻》簡稱《梅韻》，是一九九五年梅蘭芳劇團恢復後，當時的北京京劇院石宏圖院長和梅先生在市場經濟剛起步的背景下，「在夾縫中求生存」的積極舉措和嘗試。之所以謂稱「積極」，是因它沒有亂來，沒有遠離「移步而不換形」的創作原則；採用了一部份現代聲光、舞美的手段，但沒有淹沒京劇主體，調整了一些舞台調度，但沒有使演員手眼身法步受到限制，對傳統是充分敬畏的，畢竟還是內行搞出來的東西，還是姓「京」的。

《梅韻》的原則是將梅蘭芳早年的五齣精典劇目選擇某一場或某兩場的重點內容和劇情，組合成能獨立演出的節目，以適應市場的選擇和流動。

以《貴妃醉酒》為例，虛景的組合、梅花的天幕、小型民族樂隊與京劇樂隊的共同伴奏，都沒有出軌，沒有「換形」。觀眾是肯定的，覺得比以前好聽了、好看了，梅派胡琴仍按梅蘭芳、徐蘭沅、王少卿

所首創的高八度的伴奏，按劇情發展所需要的原梅蘭芳《貴妃醉酒》的範本的唱腔，幾乎一個音符也沒有敢動。用到原身段也沒有敢動。我們堅信我們是正統的，我們不是那種對傳統玩不轉、學不會、「沒玩意兒」唱「創新」高調，「唯有在模仿傳統時，才會顯露出捉襟見肘窘態」的人。對《梅韻》中《醉酒》的演法，十五年了，也演了十五年了，到現在我們不敢說，我們是「創新」，也沒有出版過《梅韻》版《醉酒》的劇本，也沒有做成定型的影像成品，註冊進入市場。

這個演出本，有兩個地方是具不確定性的。一是楊貴妃到了百花亭，在亭內三次飲酒，進入初醉狀態，念「高、裴二卿，娘娘酒還不足，脫了鳳衣看大杯伺候」的表演上，對原有的「宮廷裡的嬪妃，任憑如何享受，她們在精神上是空虛的，內心是痛苦的，酒醉之後，會有怨恨的發洩」這個主題，梅先生在保持梅派神韻的基礎上，進行了深化，表演十分精彩。十幾年來每演至此觀眾都是熱烈的掌聲。梅先生已是古稀的老人，十幾年一貫認真，可以說是沒有一次有馬馬虎虎不入戲的紀錄。

第二場開始，原來高、裴二卿掃亭搬花的老動作和對白沒有了，直接由上場門和下場門四位「影子貴妃」分兩組，兩人一組也是背著出場，二人左高右低，二人右高左低，舞台很對稱好看。以楊貴妃虛幻的影子，表現臥魚嗅花，原梅蘭芳本子是真實的一人表演，上場門、下場門各一次。第一次臥魚嗅花僅僅是嗅兩次；第二次臥魚嗅花是露出手去攀花枝，嗅完了花，還加了掐花、扔花動作。現在是四個影子貴妃一字陣在台口，也是二次臥魚，嗅花，沒有變化，僅僅是一次是右蹲，一次是左蹲。原來三次敬酒，三次銜杯，不完全一樣的，現成為嗅花後，上四名敬酒宮女，一個宮女伺候一名「影子貴妃」。第一次宮女在左側，貴妃下腰銜杯，完了四位宮女下；然後再由下場門上四名敬酒宮女，同樣一名伺候一名「影子貴妃」。第二次宮女在右

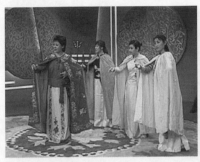

左｜張晶在電視裡教《別姬》。
右｜「董圓圓很用功，身上特別規範。《楊門女將》中感謝師妹楊秋玲的指導。」左一為楊秋玲。

側，貴妃下腰銜杯兩套動作一個樣，對稱著做，然後「影子貴妃」站起走醉步，分別由上場門和下場門下。

　　這四位「影子貴妃」的藝術處理，十幾年來的爭議沒有斷過，只是關心的人越來越少了。

　　《梅韻》的處女作是一九九六年十月六日上演於長安大戲院。四位「影子貴妃」是由董圓圓（《梅韻》第一出演《天女散花》）、李勝素（在第二出演《廉錦楓》）、張晶（在第三出演《黛玉葬花》）、魏海敏（在第四出演《霸王別姬》）四位梅門第三代優秀代表出演，觀眾中發出帶有一定疑問的稀稀拉拉的掌聲，並夾著各種善意嘖嘖聲和驚訝的表情。唯一一致的說法是「梅葆玖已經六十多了，臥魚下不去了，由學生代著幹。」「不管怎麼著，歲數大了，比不演總強多了，而且第一場貨真價實沒有動，已經夠了。」觀眾是不可能一下子就理解導演手法和藝術處理的，但是也沒有人說「是瞎胡鬧」，沒有特別反感而罵街的。從未看過《醉酒》的青年人，感到由四個「影子貴妃」組合的舞蹈，很好看，彎腰難度很大，醉態也很美，音樂也很好聽，他們是能夠接受的。有少數一小部份，我們的好朋友提出了尖銳的指責，發出了「能再度輝煌嗎?!」的質疑。有人當了我的面直

說：「有人不尊重傳統，對經典作品為所欲為地亂改，隨心所欲地創新，除了要想謀利還希望能在京劇歷史上留下自己功利小人的名字。再加上媒體的吹捧、領導的默認，他們恬然自得，欣欣然地品嘗著無盡贊揚，京劇真的完了。但你們不同，你們圖什麼？你們可是戲迷心目中傳統的捍衛者啊！這不使人傷心嗎？」因為都是好朋友，我請他們吃飯。我心裡說「做比不做、等死強！」

《梅韻》的《醉酒》第二個不確定因素是在楊貴妃知道是誆駕，唱完「人生在世如春夢，且自開懷飲幾盅」後，站起來臉帶怒容，把攙她的兩個宮女推開，很不高興。接著就是楊貴妃和高、裴二卿調笑的場子，這一情節和它的醉態舞蹈都取消了。「楊玉環今宵似夢裡。想當初你進宮之時，萬歲是何等的待你，何等的愛你；到如今一旦無情明誇暗棄，難道說從今後兩分離！」這是梅蘭芳親自改的詞，因為楊貴妃滿肚子的怨恨，固然因為梅妃而起，可是寵愛梅妃的就是唐明皇，那天爽約的也是他，所以不如直截痛快，就拿唐明皇做了她當夜怨恨的對象，不再節外生枝地牽連到旁人，似乎覺得還能自圓其說。這也是梅蘭芳的《貴妃醉酒》的立意原則，這一段因為《梅韻》的《醉酒》並沒有要強調原來的立意，所以演唱和表演都沒有用。

到唱完「……飲幾盅」站起來後，高、裴力士就接著「天不早啦，請娘娘回宮罷，請娘娘回宮啊！」下面楊貴妃「擺駕」尾聲和正本《貴妃醉酒》一模一樣。

以上是對《梅韻》中《醉酒》一折的真實記載。這十五年來，除了梅先生外，其他沒有任何演員按這個本子演過。梅先生現在七十六歲了，也就演「第一場」了。再過二十年，第三代也要六十幾歲了，會否按這個路子演，現在不知道，這與我們國家的富強、文明程度、和諧風氣有關係，唯望中青年演員能多演梅蘭芳的正流版本，以此提高。

　　梅先生在談到這個路子演法時，曾正式地對媒體說：「《貴妃醉酒》如果不是在《梅韻》整體組合條件下演出，我們還是一定要根據我父親出版的《貴妃醉酒》的演出本，一模一樣地演，不能隨意改動。我們不是說，有今天那樣演了，我父親傳統的演法不演了，我從來沒有那樣說過。我要求我的學生們也一定要這樣做。《梅韻》是一種探索。」這個話梅先生私下也和我說了幾次。要我留心是否還有對《醉酒》的其他改法。如果明明身強力壯演得動的，也不按傳統的演，那是罪過了。

　　是梅先生的直感，還是什麼感覺，要我對《醉酒》有否其他的改法，上一點心。還真是，我在網上查到了一個流傳較廣的《貴妃醉酒》新演法，「全國文化資訊資源建設管理中心」製作提供的，是一份精心製作出版的 DVD，製作地點在古戲台，誰演出已經不重要，因為作為政府行政行為，演員已經不重要了。這齣《貴妃醉酒》全劇四十九分十七秒。

　　一開演，台上淨空，幕後「擺駕」，一對對宮女上場了。把梅蘭芳精心設計的，寫進他的著作：「開場一對對宮女和高、裴二卿同上，高、裴二卿念完詩句，接念『香煙繚繞，娘娘，御駕來也！』貴妃就在簾內念『擺駕』二字，這地方跟別的戲有些不同。別的戲遇著這種場面，照例先在簾內念完『擺駕』，侍女們才一對對上場。《醉酒》是先上完了宮女，然後貴妃再在簾內念『擺駕』。這是一個特例。」這個行政單位對梅蘭芳的話全然不顧，最奇怪的是等楊貴妃唱完第一段四平調，也就是在「移步換景」的過程中，高、裴二卿突然從上、下場門分別上場，是不是早先潛伏？不得而知。

　　「一桌兩椅」。是根本。第二場，楊貴妃換好宮裝上場時，應該是「一桌兩椅」。這是和劇情發展密切相關的道具，千萬不能少的。梅蘭芳說：「楊貴妃背著出場，倒走幾步，轉身兩抖袖，用醉步走

了幾步，向裡看到大邊放著一只空椅子，這原應是唐明皇來坐的地方，她應是坐在小邊的，頓時引起她剛才對『駕轉西宮』的舊恨來了，對著椅子用力地抖了一袖，這一交代有兩個作用……。」前文已經有了，不再重複，這「一桌兩椅」是必需的，這空椅是給以後表現的伏筆，這個正式做成音像製品的《醉酒》就是一把正椅，楊貴妃坐了，唐明皇即使來了，也沒地兒坐。《梅韻》中的《醉酒》，類似這種低級錯誤沒有。

「臥魚、嗅花」就剩一次了。「梅韻」的「醉酒」影子貴妃還保持兩次。

三次銜杯，也就剩一次了。由兩個宮女在正中敬酒了，這可能是學《梅韻》裡敬酒的處理。

我把以上情況，很仔細地向梅先生說了，他聽得很仔細。他是不知道的，他不玩電腦。

對傳統經典不敬，對各流派精品不敬，編劇草草完成，拿錢回家。導演可以說，我不是科班，不懂那麼多。可惜的是拼搏了多年的演員。一次那麼幹，觀眾可能原諒，如果連著那麼幹，則自己把自己給打倒了。可惜！

上｜「與坂東玉三郎是老朋友了，他面臨的問題和我們相似。」在後台照的。
下｜與胡文閣合演《宇宙鋒》。

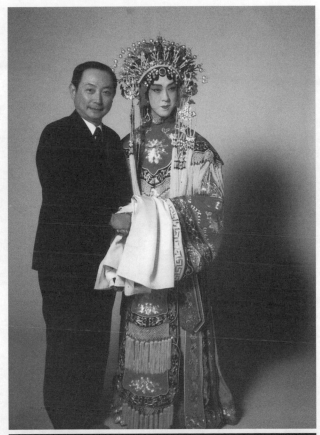

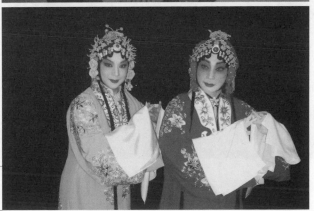

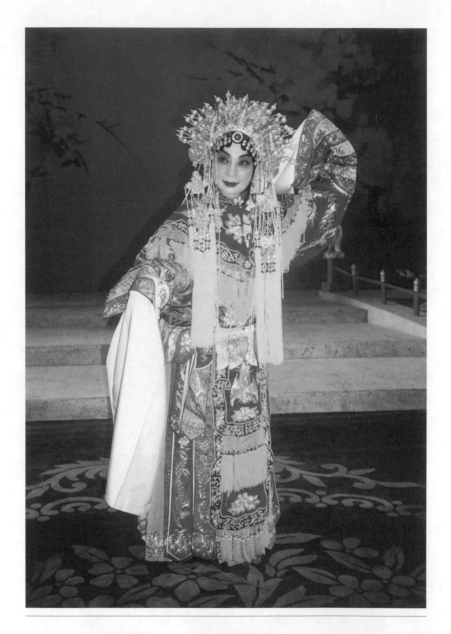

《貴妃醉酒》

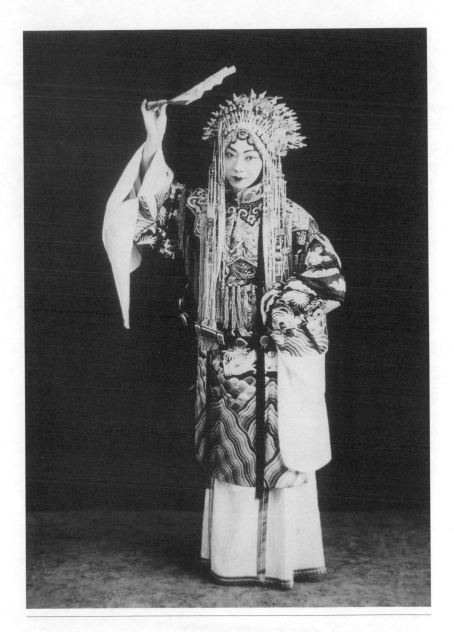

梅蘭芳《刺虎》

第七章── 梅派演唱藝術的形成與發展

上 ｜ 思南路87號吊嗓，王少卿操琴。
下 ｜ 80年代上海吊嗓，倪秋萍、朱厚和操琴。

「與尚小雲的兒子尚長榮一起演唱，很高興。」

與王少卿合影。
「王二哥在我青年剛出道的時期，對我幫助極大，他是天才的京劇音樂家。」

　　近三十年來，不知多少次梅先生和我談起他對梅派演唱的認知，其核心是「不溫不火」、「中規中矩」、「沒有特點」、「梅派無形」、「真水無香」。梅蘭芳對自己的定位：「碎中求整，閑處生神。」

　　梅先生的唱、念，尤其是念，幾乎內行、票界，上下左右的各種不同身分的愛好者看法都是一致的：「規規矩矩，穩穩當當，不做作，不拿捏。」「中庸之道，和平、大氣、悠揚。」「簡潔之中，顯示功力。」「圓潤、完整、連貫。」尤其是近十年來，幾乎是剛張口「老爹爹，發恩德……」觀眾掌聲已起滿堂。在喜愛和瞭解京劇的人群中，好像是上世紀八〇年初，鄧麗君火紅的演唱會的氣勢。好幾次我有一個想法，也和梅先生請教多次，要把我們「關於梅派演唱形成和發展」的認識從根談起，系統地談談清楚，以謝觀眾對梅派的熱愛。

　　梅蘭芳是近代世界上偉大的藝術家之一，是我國京劇歷史上一位承前啟後、繼往開來的表演藝術家。他一生在藝術上孜孜不倦，勇於探索，不斷革新而創造了眾多優美的藝術形象，積累了大量的優秀劇目，形成了具有自己獨特風格的藝術流派──梅派。

　　梅派的演唱藝術是整個梅蘭芳表演藝術體系的一個重要組成部分。從梅蘭芳到梅葆玖，他們以特有的甜美圓潤，音聚響堂的嗓音所創造的流麗酣暢、落落大方、優美動聽的唱腔，為人們所熱烈喜愛，

給人們提供了極為美妙、高雅的
藝術享受，使人感到潔白純真，
從而蕩滌著人們的心靈，為無數
戲曲藝術的後繼者樹立了師法、
學習的典範。他的成就對人民的
精神生活、對戲曲藝術的發展有
著深刻而巨大的影響。

　　學習和繼承梅蘭芳那種強烈
的時代責任感和永不停步的革新
精神，使梅派演唱藝術為現代人
們所能接受，使我們的青年演員
能在繼承中發展，發展中昇華。
學其何以如此之神，而不必欺其
如此之絕。我們面臨著時代的挑
戰，如何使前輩們創造的寶貴的
藝術財富在新的時代發揚光大，
如何像梅蘭芳那樣繼往開來，接
過舊的、完善當時的、發展將來
的，已成為迫在眉睫的事了。我
們就想對梅派的「唱」這個專題
談談今天應如何「接過」、「完
善」、「發展」這三方面的理
解，對梅派演唱藝術的形成、風
格、成就和今後的方向與讀者進
行研究和交流。

1982年，「梅派藝術訓練班」結業演出。

1982年，「梅派藝術訓練班」開學典禮。

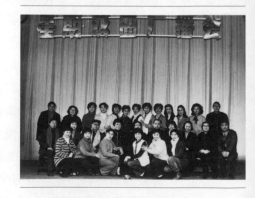

「梅派藝術訓練班」。

（一）

先從梅蘭芳唱腔藝術的形成談起。梅蘭芳出身在十九世紀末，京劇這個新興劇種剛剛成熟，生機盎然，蘊藏著旺盛的精力，有如滿枝蓓蕾，只待春風春雨，便將喜綻怒放。北京的街頭巷尾到處都可以聽到人們哼著「小東人……」、「金烏墜……」、「伍員馬上怒氣衝……」（以上三句是當年最享盛名的老生孫菊仙的《三娘教子》、譚鑫培的《碰杯》、汪桂芬的《文昭關》中名唱段的首句唱詞）。而青衣的唱腔除了在茶園、書寓外很少聽到，當時青衣唱腔藝術沒有像老生行當取得那樣高的成就。旦角沒有挑大樑的，旦角戲只占百分之一二而已，「對兒戲」（即生旦並重的劇目）也不過百分之二三，青衣行當唱大軸是沒有的。但當時青衣旦角演員中已有了胡喜祿、梅巧玲、時小福、陳寶雲、龔翠蘭、余紫雲、陳德霖等有影響的名演員，票友中也出現了像孫春山、林季鴻那樣既富有文學修養，又精通音律、善創新腔的人物。梅蘭芳談起：「論到陳、胡兩位前輩……恐怕要算我們青衣這一行當的開山主帥了。」陳、胡兩位都善創新腔。胡以工整熨貼見長，陳則以巧取勝。當時旦角唱時口緊得幾乎聽不清唱的什麼字，徽音較重。而胡喜祿在一定程度上已採用了較鬆的唱法，雖不如以後的王瑤卿那樣使人完全聽清楚，但已有了很大的革新，他所創造的「十三咳」的腔一直保留至今。繼胡喜祿、梅巧玲、陳寶雲之後是余紫雲和時小福。余紫雲青衣戲，私淑胡喜祿，花旦戲繼乃師梅巧玲（梅先生的曾祖父），並融花旦聲腔於青衣，演唱時咬字清楚，嗓音高而明亮。時小福專工青衣，追隨胡喜祿，雅典純正。梅蘭芳的開蒙老師吳菱仙就是時小福的得意弟子。在時、余之後、王瑤卿之前，陳德霖是青衣演員中的代表人物，當時在正工青衣中是具有權威性的。他唱法接近時小福，嗓音圓潤、氣力充沛，唱來高亢嘹亮，

以剛勁為其特點，雖音色纖細，但旋律非常優美。更值得注意的是，他崑曲根基厚實，非常講究字音聲韻，發音咬字準確，梅蘭芳的崑曲戲的成就得自他的親授。

綜上所述，概括了梅蘭芳的師承和梅派唱腔的起源。前輩藝術家的成就及其影響，對梅派唱腔藝術的形成有著密切的關係，梅蘭芳十分尊重傳統，在他各個時期的唱腔藝術都滲透了前輩留下的精華。

第一個階段，學戲和實習階段，梅蘭芳在唱腔上沒有自己的創造，演的全是正統青衣戲，如《祭江》、《祭塔》、《落花園》、《彩樓配》、《二進宮》、《搜孤救孤》（程嬰妻）、《桑園寄子》等四十餘齣傳統唱工戲及配角戲。大約是在十八歲之前，幾乎天天演出，刻苦的磨練為以後取得那樣高的成就奠定了基礎。十八歲脫離了科班，列入了主要演員的行列，搭班演出，擁有了一定的叫座能力，開始顯露了唱工方面的根底和隱約的藝術創造的才華。

梅蘭芳師承吳菱仙，拜過陳德霖、時小福的一派，演唱風格更接近於陳德霖，以陽剛為主，剛多於柔。《祭江》的二黃慢板中的第二句「背夫君撒嬌兒兩地離分」中的「君」和「分」字最為典型，簡潔得像金石一樣結實，字字鏗鏘，絕無單落輕飄之感。「夫」字前後摻有氣口，非但沒有給人以生硬的感覺，反而使人感到飽滿充沛。而最後一小節中一般氣口在： **6. i** 處，而梅卻唱在： **6 5** 亦給人一氣呵成之感。無紮實幼功是不可想像的。值得一提的是，當時梅蘭芳的演唱已有了一種近乎於傳統而又出於傳統的新的迹象，主要表現在兩個方面：其一，當時傳統唱法閉口音比張口音運用得好得多，常發細高的聲音，唱腔直線多於曲線。梅蘭芳以驚人的毅力苦練張口音，使張口音和閉口音取得平衡，而使行腔的彈性增強了。其二，是在發聲全面的前提下，他又吸取了余紫雲咬字清晰而明朗的特點。這兩方面雖然當時還不像後來發展的那樣突出，但確已作為梅蘭芳的風格而

出現，使人感到平易近人、易於理解。較保守的老先生也覺得他功底深厚，從而獲得內外行一致好評。這在當時是一件很不容易的事。與此同時，梅先生開始意識到當時青衣傳統唱法中直線多於曲線的唱法所包含的感情是不夠複雜多樣的，而產生改革之萌芽。

當時，著名的京劇表演藝術家、革新家王瑤卿不怕阻礙和困難，首先突破了多年來的舊規和嚴格界限，把青衣花旦、刀馬的唱、念、做、打融匯起來，開闢了新的道路。這一大膽的嘗試，使原來對傳統青衣著重唱工而對身段表現不講究，以及對聲腔藝術的單調感覺到不滿足的梅蘭芳受到了很大的啟發，這使梅蘭芳的唱腔藝術發展到了第二個階段。這個階段中，梅蘭芳的演出除了傳統青衣戲外，開始演出《汾河灣》、《玉堂春》、《穆柯寨》、《貴妃醉酒》、《樊江關》、《虹霓關》等做工多的青衣戲和花衫戲。這一時期，梅蘭芳的伯父，傑出的京劇音樂演奏家梅雨田對梅蘭芳起了很重要的作用。梅雨田是一位革新家，他除了給梅蘭芳說《玉堂春》等新腔外（此新腔是票友林季鴻所創造），還幫助梅蘭芳對傳統戲如《彩樓配》、《坐宮》、《武家坡》、《大登殿》等，在王瑤卿的基礎上，進行了再創造。我們從《彩樓配》的第一句慢板中可聽出梅蘭芳是如何從陳德霖的傳統老腔中演變過來（陳德霖有唱片留傳）。這些傳統的唱腔，經過梅蘭芳的消化而自成一家，一直沿用至今。

與此同時，在這個階段梅蘭芳接受了王瑤卿的啟發，力求字音清楚，在出字、收音上猛下工夫，突破了原有的唱法。歷史的條件鼓勵著梅蘭芳進一步對唱腔的創新，在同一階段的改革雖然步子是不大的，但思想上的醞釀和藝術上的磨鍊為他以後具有歷史意義的改革創造了充分的準備。

從二十二、三歲到四十四、五歲是第三階段，也就是到抗日戰爭爆發前，是梅蘭芳唱腔藝術以獨特風格、形成梅派唱腔並日益成熟的

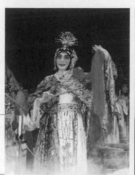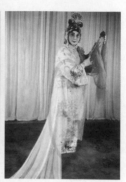

「《洛神》父親教了但不給演，
這齣戲父親說40歲前火候不到，
現代人看法不一樣了。」

階段，也是他創造力最為旺盛的時候。他為了實現其藝術理想，全面
地進行了創新，排演了各種形式的新戲，大致有五類：第一類是時裝
新戲，如《一縷麻》、《鄧霞姑》等；第二類是穿老戲服裝的新戲，
如《牢獄鴛鴦》、《木蘭從軍》、《春秋配》等；第三類是他創演的
古裝歌舞戲，從《嫦娥奔月》、《天女散花》、《黛玉葬花》、《千
金一笑》、《麻姑獻壽》、《上元夫人》、《天河配》等，直到後來
的《洛神》、《西施》、《太真外傳》、《紅線盜盒》、《廉錦楓》、《俊
襲人》；第四類是整理或翻新的以情節取勝的傳統戲，如《霸王別
姬》、《宇宙鋒》、《王春娥》、《鳳還巢》、《春燈謎》等；第五
類是這一階段後期編演的具有愛國主義思想的新戲，如《生死恨》、
《抗金兵》等。後三類戲的藝術成就最為突出。這一時期梅蘭芳還交
叉著演出許多崑曲的名劇。

　　這一階段中，梅蘭芳除了對旦角的做工、舞蹈有很多創造，並推
動了樂隊伴奏的豐富。在唱腔上十分活躍，幾乎每齣戲都有新腔，並
創造性地運用了一些新的板式和曲調。如果審視一下，從第一齣新戲
《牢獄鴛鴦》中「病房」那場比較特殊的二黃慢板和「監會」一場中
大段對口，一直到頂峰時期《太真外傳》各種板式的唱腔，以及具有
獨特風格的《生死恨》中大段「二黃」和「反四平」，會清楚地看到
唱腔從由簡到繁，越來越適合人物的需要了。板式方面梅蘭芳首先突

破，創用了老生反二黃原板的腔，融於旦角之中的《廉錦楓》、《太真外傳》中的反二黃倒板，回龍也是前所未有的。曲調方面從《嫦娥奔月》第一次運用從梆子戲裡移過來的「南梆子」，到《別姬》中膾炙人口的「看大王在帳中……」，一直到《王春娥》中的「南梆子」運用了幾個高音和花哨的唱腔，把劇情一下子推到高潮，「南梆子」被賦予了新的面貌，而成為具有代表性的梅派唱腔了。如今「南梆子」在旦角運用得如此廣泛，應歸功於梅蘭芳對唱腔藝術的貢獻。

人們常說中年梅蘭芳的唱最好聽，的確，這一階段中他演唱的風格發揮得非常明顯，也最為突出。表演藝術的發展要求演唱技術與之平衡。早先「陽剛派」的那種常帶重音痕跡已不那麼明顯了，嗓音更趨於圓潤，更富於水音，利用他自己特殊的發音才能，把原來在語言上發音類型不同的字，通過藝術加工，高度統一起來。咬字清晰、音色明朗的優點更為突出，無論是是張口音還是閉口音唱得同樣響亮、圓潤，聽起來真可謂低音如珠落玉盤，高音可響徹雲霄。他有意識地發揮了自己音色上、氣息上的特色，演唱風格和唱腔特色相互輝映，形成了極為濃艷的色調，使得藝術上的美感得到了充分的發揮。第三階段內，梅蘭芳的演唱藝術完成了他獨特的「梅派」風格的塑造。

抗日戰爭期間，梅蘭芳堅持民族氣節，中斷了舞台生活。抗戰勝利後一直到他逝世，是他唱腔藝術的第四階段了。尤其是建國以後，他精神愉快，祖國的強大使他感到歡欣鼓舞，藝人地位的提高使他感到寬慰，一九五三年起比前幾年反而長了一個調門。由於種種原因，演出劇目中除了最後歲月中的《穆桂英掛帥》，沒有什麼新作。藝術家的精力主要集中在對以往實踐加以總結，上演的劇目顯著地減少了。出於非私人的因素，經常演的只是少數最拿手、最具有代表性的傳統劇目，對《宇宙鋒》、《貴妃醉酒》、《霸王別姬》、《販馬記》、《穆桂英掛帥》等，同時進行了反復的琢磨加工，使它們在藝

術上昇華到更高的境界。這並不意味著他創造力的衰退，相反，除了
當時社會思潮中某種特定的傾向多少阻礙了創作思維，改編了《嫦娥
贊公社》這一不成熟作品外，應該說對一位藝術家來說，是藝術上更
為成熟的表現。唱腔上沒有新的創造，《穆桂英掛帥》幾乎沒有一句
是新的腔，在唱腔藝術上色彩單薄了，線條簡潔了，然而表現力更
深厚了，內在力量更深刻了。如在「掛帥」接印那場戲裡有一句叫
散的腔：

| 3 5 | 5 3 | ᵛ0 i | 6̆ | サi | 6 5ᵛ 5 3 4 3 5 ᵛ2̲̃₌7. 6 5 6 ₌⁵6 i̲₌5 6̲₌5 |
| 一 箭 能 | 擋 | 百 | 万 | (的) 兵 |

是一個在西皮中叫散常見的腔，一般演唱都在：

ᵛ2̲̃₌7

「兵」字上力度很重，而梅蘭芳卻是提著丹田，加重了尾腔，

6 5 6 ₌⁵6 i̲₌5 6̲₌5

充分抒發了穆桂英當時的激昂感情，唱出了千軍萬馬的氣勢。

這說明他的唱腔藝術發展到這一階段，猶如國畫書法中氣韻一
樣，意到筆隨，甚至有的時候意到筆不到，有的地方唱得特別古拙，
又有些地方一筆帶過，給欣賞者一種極大的想像，確實到了爐火純
青，進入一定境界的地步了。

令人十分欣慰的是在紀念梅蘭芳誕辰一百一十周年時，在中國唱
片公司上海分公司主持下，在李素茵女士（李洪爺的女兒）與京劇研
究家柴俊為先生的通力合作下，梅先生和我完成了一件具有歷史使命
的事情，整理出版了《梅蘭芳老唱片全集》。它是在梅蘭芳身後第一
次對這份珍貴遺產進行全面收集整理，囊括了梅蘭芳一九三六年之前
灌製的全部唱片，一面不缺，共一百六十九面，四十二個劇目。完整

梅蘭芳老唱片全集，意義深遠，1949年以前，169面老唱片一面不缺，真是一番心血，感謝「中唱」做了保護非物質文化遺產的大事。

再現了梅蘭芳完成「梅派」獨特風格三個階段的演唱藝術，是其藝術鼎盛時期演劇活動一個縮影，記錄了梅蘭芳繼承、精練傳統戲和自創新編戲的精彩片段。在劇目、唱段的選擇上往往體現出梅蘭芳的藝術觀和演劇思想。梅蘭芳從一九二〇年到一九三六年的十六年間，共錄製了十八批唱片，都遵循了他「新舊並舉」的思路。每一批唱片中都既有他這一時期創作的新戲，又有傳統的骨子老戲，值得非常注意的是他早期偏重於推廣他自己的新戲新腔，一九三〇年後，傳統戲分量明顯加重。回歸傳統，「移步不換形」是梅蘭芳之魂。

梅先生為了他父親的老唱片，親力親為，幾次到唱片公司錄音室，一點一點地聽，當然這和他喜歡研究錄音設備、擴音設備，喜歡親自操作不無關係。

梅蘭芳的一百六十九面老唱片，是我寫梅先生這本書，也是我們說事兒的依據，特列出目錄，我們希望這本書不僅具有敘述性和趣味性，更有它的學術性。

梅蘭芳一九四九年前全部唱片資料：

劇碼	唱腔板式	標題	年份	出版公司
天女散花	二黃慢板	悟妙道好一似春夢乍醒	1920	百代公司
黛玉葬花	反二黃慢板	若說是沒奇緣偏偏遇他	1920	百代公司
虹霓關	西皮二六、流水、搖板	見此情不由我心中暗想	1920	百代公司
汾河灣	西皮原板、搖板	兒的父投軍無音信	1920	百代公司
木蘭從軍	西皮導板、慢板、搖板	俺自從到邊關家鄉音杳	1920	百代公司
嫦娥奔月	西皮原板、搖板	卷長袖把花鐮輕輕舉起	1920	百代公司
女起解	反二黃慢板	崇老伯他說是冤枉難辯	1923	百代公司
霸王別姬	南梆子	看大王在帳中和衣睡穩	1923	百代公司
霸王別姬	西皮二六、搖板	勸君王飲酒聽虞歌	1923	百代公司
西施	西皮慢板	西施女生長在苧蘿村裡	1923	百代公司
春秋配	西皮原板	蒙君子致殷勤再三問話	1923	百代公司
梅龍鎮	四平調	自幼兒生長在梅龍鎮	1923	百代公司
洛神	二黃慢板	雲鬢罷梳慵對鏡	1923	百代公司
洛神	西皮原板、二六、散板	我這裡拾翠羽斜簪雲鬢	1924	勝利公司
玉堂春	西皮二六、流水	自從公子回原郡	1924	勝利公司
武昭關	二黃慢板	恨只恨兒祖父綱常喪盡	1924	勝利公司
寶蓮燈	二黃原板、導板、散板	莫不是二奴才不聽教訓	1924	勝利公司
西施	南梆子	想與年苧蘿村春風吹遍	192	勝利公司
廉錦楓	反二黃導板、原板、散板	為娘親哪顧得微驅薄命	1924	勝利公司
西施	二黃導板、回龍、慢板	水殿風來秋氣緊	1924	日本蓄音器公司
紅線盜盒	西皮導板、原板、流水	譙樓上打三更月明人靜	1924	日本蓄音器公司
御碑亭	西皮流水、二六	又聽得二鼓響人不見影	1924	日本蓄音器公司
天女散花	西皮導板、慢板	祥雲冉冉波羅天	1924	日本蓄音器公司

廉錦楓	西皮原板	遭不幸老嚴親窮邊喪命	1924	日本蓄音器公司
醉酒	四平調	好一似嫦娥下九重	1924	日本蓄音器公司
醉酒	二黃導板、回龍、四平調	耳邊廂又聽得駕到百花亭	1924	日本蓄音器公司
六月雪	反二黃慢板	沒來由遭刑憲受此大難	1924	日本蓄音器公司
廉錦楓	西皮慢板	遭不幸老嚴親窮邊喪命	1924	日本蓄音器公司
祭塔	反二黃慢板	未開言不由娘珠淚雙流	1925	百代公司
牢獄鴛鴦	二黃慢板	自那日燒香後身體困倦	1925	百代公司
太真外傳	反四平散板、碰板	聽宮娥在殿上一聲啟請	1926	百代公司
太真外傳	反四平導板、碰板	脫罷了羅衣溫泉來進	1926	百代公司
太真外傳	二黃碰板	我這裡持剪刀心中不忍	1926	百代公司
太真外傳	西皮導板、原板	殿前的侍女們一聲通稟	1926	高亭公司
西施	二黃導板、回龍、慢板	水殿風來秋氣緊	1926	高亭公司
轅門射戟	西皮搖板、二六、搖板	將軍休要逞剛強	1926	高亭公司
嫦娥奔月	南梆子	碧玉階前蓮步移	1926	高亭公司
天女散花	西皮二六、流水、散板	雲外的須彌山色空四顯	1926	高亭公司
御碑亭	西皮導板、散板、快板	一見休書如刀絞	1926	高亭公司
宇宙鋒	西皮慢板	初嫁匡門心好慘	1928	勝利公司
玉堂春	西皮原板	公子二次把院進	1928	勝利公司
春秋配	南梆子	問君子因甚事荒郊來定	1928	勝利公司
麻姑獻壽	西皮二六	瑤池領了聖母訓	1928	勝利公司
西施	二黃慢板	坐春閨只覺得光陰如箭	1928	勝利公司
六月雪	二黃慢板	未開言不由奴淚如雨降	1929	大中華公司
俊襲人	南梆子	見此情不由人自思自忖	1929	大中華公司
武昭關	二黃散板、原板	馬昭儀上龍駒自思自恨	1929	大中華公司
春燈謎	西皮二六、流水	尊聲夫人聽奴稟	1929	大中華公司
鳳還巢	西皮導板、慢板	日前領了嚴親命	1929	大中華公司

紅線盜盒	西皮二六、搖板	紅線女近前來一言告稟	1929	大中華公司
太真外傳	南梆子、流水、散板	萬歲爺把羯鼓一聲來響	1929	大中華公司
宇宙鋒	西皮倒板、流水、散板	出相府脫離了滔天大難	1929	大中華公司
鳳還巢	西皮原板	本應當隨母親鎬京避難	1929	高亭公司
鳳還巢	西皮流水、散板	母親不可心太偏	1929	高亭公司
宇宙鋒	反二黃慢板	我這裡假意兒懶睜杏眼	1929	高亭公司
俊襲人	西皮慢板	沒奈何且把這女紅來整	1929	高亭公司
醉酒	四平調	海島冰輪初轉騰	1929	高亭公司
廉錦楓	反二黃導板、原板、散板	為娘親那顧得微軀薄命	1929	高亭公司
女起解	西皮流水、導板、慢板、原板	蘇三離了洪洞縣	1929	蓓開公司
宇宙鋒	西皮原板、散板	老爹爹發恩德將本修上	1929	蓓開公司
四郎探母	西皮搖板、流水、快板	芍藥開牡丹放花紅一片	1929	蓓開公司
楊貴妃	二黃碰板、搖板	楊玉環在殿前深深拜定	1929	蓓開公司
楊貴妃	西皮二六	挽翠袖近前來金盆扶點	1929	蓓開公司
霸王別姬	西皮慢板	自從我隨大王東征西戰	1929	蓓開公司
刺湯	二黃導板、回龍、慢板	譙樓上打罷了初更盡	1929	蓓開公司
祭江	二黃慢板	想當年截江事心中悔恨	1929	蓓開公司
刺虎		朝天子俺切著齒點絳唇	1930	勝利公司
霸王別姬	西皮散板	明滅蟾光	1930	勝利公司
六月雪	二黃散板	忽聽得喚竇娥愁鎖眉上	1930	勝利公司
楊貴妃	西皮散板	手把著紫玉笛臨風吹定	1930	勝利公司
蘇三起解	流水、搖板	一句話兒錯出唇	1930	勝利公司
三娘教子	西皮導板、反西皮二六	見靈堂好一似深宵夢境	1930	勝利公司
三娘教子	南梆子	王春娥聽一言喜從天降	1930	勝利公司
販馬記	吹腔	進衙來不問個詳和細	1930	勝利公司
霸王別姬	南梆子	看大王在帳中和衣睡穩	1931	百代公司

霸王別姬	西皮二六	勸君王飲酒聽虞歌	1931	百代公司
太真外傳	西皮慢板、流水	楊玉環生至在那華陰小郡	1931	百代公司
太真外傳	二黃原板、搖板	昨日宮中何等寵幸	1931	百代公司
丁山打雁	西皮導板、慢板	嬌兒打雁無音信	1931	百代公司
打漁殺家	西皮原板、散板	老爹爹清晨起前去出首	1931	百代公司
打漁殺家	搖板、快板、散板	忽聽門外有人聲	1931	百代公司
四郎探母	西皮流水、散板	母后上面不容情	1931	百代公司
寶蓮燈	二黃散板	一句話兒錯出唇	1931	百代公司
西施	西皮二六	提起吳宮心惆悵	1931	新樂風公司
太真外傳	四平調	纖雲弄巧輕煙送暝	1931	新樂風公司
太真外傳	反二黃導板、回龍、慢板	忽聽得侍兒們一聲來請	1931	新樂風公司
春燈謎	西皮慢板	憶昔佳節去觀燈	1931	新樂風公司
春燈謎	南梆子	說無緣又何必廟中相遇	1931	新樂風公司
鳳還巢	西皮流水、搖板	娘子不必淚漣漣	1931	新樂風公司
霸王別姬	（全部唱白）		1931	長城公司
廉錦楓	西皮導板、原板	更衣改換出家門	1932	長城公司
春燈謎	南梆子	說無緣又何必廟中相遇	1932	長城公司
紅線盜盒	南梆子、散板	看承嗣在帳中和衣睡穩	1932	長城公司
俊襲人	西皮二六、搖板	好男兒在青春竟無志氣	1932	長城公司
彩樓配	西皮流水、搖板	聽他言來自思忖	1932	長城公司
戰蒲關	二黃碰板	俯念奴至誠心無敢瀆褻	1932	長城公司
搶桃穆天王	西皮搖板	人馬回山哪	1932	長城公司
女起解	西皮原板、流水、搖板	可恨爹娘心太狠	1932	長城公司
四五花洞	西皮慢板	不由得潘金蓮怒惱眉梢	1932	長城公司
探母回令	西皮搖板、流水	下得銀鞍無計行	1934	勝利公司
金殿裝瘋	西皮搖板、散板	龍行虎步上金殿	1934	勝利公司

審頭刺湯	二黃散板	陸大人此事斷得好	1934	勝利公司
牢獄鴛鴦	西皮散板	不知道他與我有何仇恨	1934	勝利公司
三娘教子	二黃散板	我哭一聲老薛保	1934	勝利公司
三娘教子	二黃碰板	老薛保你莫跪在一旁站定	1934	勝利公司
抗金兵	西皮搖板、二六	恨胡兒亂中華強兵壓境	1934	勝利公司
抗金兵	粉蝶兒	桴鼓親操	1934	勝利公司
生死恨	二黃導板、散板、慢板	耳邊廂又聽得初更鼓響	1934	勝利公司
六月雪	反二黃慢板	沒來由遭刑憲受此大難	1934	勝利公司
玉堂春	西皮散板	來在都察院	1935	百代公司
玉堂春	西皮導板、回龍、慢板	玉堂春跪至在都察院	1935	百代公司
玉堂春	流水、散板	在洪洞住了一年整	1935	百代公司
玉堂春	二六、快板	這堂官司未動刑	1935	百代公司
四郎探母	西皮導板、慢板	夫妻們打坐在皇宮院	1935	高亭公司
四郎探母	流水、搖板	鐵鏡女跪塵埃祝告上天	1935	高亭公司
遊戲戲鳳	四平調	自幼兒生長梅龍鎮	1935	高亭公司
生死恨	反四平調	夫妻們分別十載	1935	高亭公司
打漁殺家	西皮導板、快板	波浪滔滔海水發	1936	勝利公司
打漁殺家	西皮搖板、散板	他本江湖二豪俠	1936	勝利公司
遊龍戲鳳	西波流水	月兒彎彎照天涯	1936	勝利公司
遊龍戲鳳	四平調	在頭上取下金龍帽罩	1936	勝利公司
四郎探母	西皮流水、快板	聽他言嚇得我渾身是汗	1936	勝利公司
四郎探母	西皮流水、快板	在頭上取下胡地冠	1936	勝利公司

　　從目錄上可以看出來，發展的第二階段，梅蘭芳開始錄唱片。一九二〇年的梅蘭芳迫切地要推廣他在這些戲裡的新唱段，集中錄製了他的古裝新戲新段子，通過唱片把新的東西推出去，留下來，

如《黛玉葬花》、《天女散花》、《嫦娥奔月》以及《木蘭從軍》。傳統老戲就選了兩本《虹霓關》中丫環的「二六轉流水」，另一段是《汾河灣》中的「原板」，這兩齣雖然是老戲，可包涵了梅蘭芳的特殊創造。頭、二本《虹霓關》是傳統老戲，頭本東方氏是刀馬旦應工，二本丫環是閨門旦應功。老前輩演出此戲是兩個旦角各演一個角色到底，但梅蘭芳認為自己的性格不適合演二本的東方氏，首創了一人分飾兩角的演法，即頭本他演東方氏，二本演丫環。一九一四年、一九一六年的上海舞台，梅蘭芳的《虹霓關》轟動一時，一直延續到梅先生由朱琴心精心傳授此劇，梅蘭芳、梅先生父子合演《虹霓關》，中國大戲院人山人海，車子都不能通了。頭本梅先生的東方氏，崔熹雲的丫環，茹元俊的王伯當；二本，芙蓉草的東方氏，梅蘭芳的丫環，姜妙香的王伯當。梅蘭芳還特地製了一身黑色絲絨的襖、裙，荷色的坎肩，十分精緻、漂亮，父子二人合演京劇唯一的一次。上海灘事隔四十年再次轟動，電影《梅蘭芳》籌備計畫期間，我建議凱歌導演將《虹霓關》放進去，我們還特意請楊派武生葉金援演王伯當，這是老梅劇團的規矩。這部《虹霓關》命運挺坎坷，建國初期戲改就不演了，一直封了三十年，如今已不太見了，青年人根本不知《虹霓關》為何物。老唱片出版至少讓青年人還能知道一點點，中國唱片公司功德無量。

這一階段錄的唱片中另一齣老戲是《汾河灣》。它是梅蘭芳在齊如山的建議下，對青衣戲「捂著肚子死唱」風格改革的開端，也是梅蘭芳改革的一個信號。錄製這段顯然也有特別意義，所以，雖是舊戲，賣的則是新意，形成市場賣點。

一九三五年、一九三六年也就是第三階段，「梅派」風格已被戲迷和市場所確認，那一批錄的唱片全部是傳統的了。一九三〇年成功訪美，在與西方藝術家的交流過程中，通過對西方藝術家的近距離

接觸，他對民族傳統文化的認識更為深化。藝術觀念發生了較大的轉變。他甚至指出，傳統老戲才更能代表中國戲曲，今後要多研究和演出傳統戲。他後來創排的新戲《生死恨》、《抗金兵》，直到最後的《穆桂英掛帥》等從服裝和唱腔，都越來越回歸傳統精神，也更加注意在傳統法則下的融會貫通。梅蘭芳的藝術觀極具深刻的現實意義，尤其對近六十年來，特別是近十幾年來中國京劇的現狀，有著深刻的指導意義。

（二）

　　梅派唱腔藝術的風格是在於它使生活的真與藝術的美達到了高度的統一，形象上就和梅蘭芳的表演藝術一樣可以用八字來概括：「運密入疏，寓濃於淡。」平穩之中蘊藏著深厚的功力，簡潔之中包含著豐富的感情。聽來平易近人，可又不是「大路活」的粗唱，這是由於他非常善於運用唱來表現人物的複雜內心世界，表現人物的神采丰韻，唱腔被人物的思想感情所「化」了，使人在芳香親切之中陶醉不覺。

　　梅派唱腔藝術的風格，可以歸納如下：

　　第一，大方自然，使人易於接受。

　　傳統青衣唱腔中，西皮、二黃、反二黃三種慢板，都各有五個大腔，這是固定的。我們曾把四十齣梅派戲和梅蘭芳常演的傳統青衣戲按三種慢板、五大腔，按時代先後用譜列出，並製成錄音，可以發現在他二十歲左右成名時的腔，幾乎是無腔不新，但確又無腔不似

舊，有根有據，絕無「索隱行怪」，給人的感覺除了美好動聽外，幾乎每一句都非常圓潤、飽滿和勻稱，形成一種平易近人、雅俗共賞的風格。不強調特點，形成「無特點」的風格，主張中和平衡、和諧通融、相互協調、大小適度，恰到好處，自然、鬆弛、甜美，給人愉悅舒適之感。

第二，唱法上字字唱真，收清，送足。

京劇旦角主要是用假聲，音區高，行腔很纖細柔和，曲調比較曲折委婉。要做到字音清晰，非經長期的、紮實的技術磨練不可。如果單純地追求字音清楚，必使唱腔缺乏藝術感染力而流於自然主義。這一點是梅先生繼承父親梅蘭芳最為到位之處。

梅蘭芳精通音律，五聲尖團用而不泥，又適合劇情，字腔兼顧，悅耳和觀眾聽得懂為原則，如《玉堂春》出場的那一句

$\dot{1}\quad \dot{1}\ \overset{2}{\underset{\smile}{}}3\quad 5\ (3\quad \underline{3\ 6}\ 5)\ \dot{2}\quad \dot{1}\quad \dot{2}\ \overset{3}{\underset{\smile}{}}\overset{3}{\underset{\smile}{}}\dot{2}\ \overset{5}{\underset{\smile}{}}\dot{1}\ \overset{2}{\underset{\smile}{}}\dot{1}$
　来　在　　　　　　都 察 院

「來」字屬陽平。他根據劇情，並沒有按陽平字音的唱法唱成：

$\overset{5}{\underset{\smile}{}}3\ \overset{5}{\underset{\smile}{}}\underline{3\ 6}\ 5.$
　来　至　在

但在字未出口時，又符合了由低往高的原則，為絕大多數旦角演員所效法。聽眾也從未引起錯覺。「都察院」三字一氣呵成，並沒有按傳統在「院」字前加一個氣口唱成：

$\dot{2}\quad \dot{1}\quad 6\dot{1}^{\lor}\dot{2}\ \overset{\dot{1}}{\underset{\smile}{}}\dot{2}\ \overset{5}{\underset{\smile}{}}\dot{2}\quad \dot{1}$
　都 察　　院

使蘇三一出場，就帶入了公堂的氣氛。此劇中劇情發展到最高潮時，蘇三以急切的心情唱出「眼前若有公子在，縱死黃泉也心甘。」在下句中「黃泉」二字是陽平，「也」字是上聲，「甘心」二字是陰平，按字音應唱成：

3 6 5　6　6ˇ 5 6ˇ 2̇　2̇ 2̇ 6　7 7̇ 7 6　5 6 5 5
縱　死　黃　泉　也　甘　心

唱腔明顯地激情不夠，唱不出蘇三急切的心情，梅蘭芳唱成：

3. 6 5　1̇　1̇ 6　1̇ 6　5 3 3　2 2（0 7 6 1　2……）
縱　死　黃　泉

5　3 5 0ˇ 2̇　2̇ 2 2̇ 6　7 7. 6 5 6　5 6 1̇ 5 6 5
也　　　甘　心

「黃泉」和「甘心」兩個腔形成了對比和呼應，強烈地渲染了人物的感情。又如：梅蘭芳在處理《霸王別姬》中一句西皮原板的下句唱腔，也很有典型。唱詞是「勸大王休愁悶且放寬心」，「心」字是陰平，應高唱，可處理為：

6. 1̇ 2 3　5
寬　　心

但梅蘭芳認為這樣腔太乾，無法體現當時虞姬佯顏歡笑，內心悽楚，勸慰大王的心境。他用了「心」字先倒後正，加強旋律的方法來處理，唱成：

6 5 6 1̇ 4 3　3 2　0 3　4 3 6　3 3 5 5　5
寬　　　　心

這樣「心」字出口是倒了，但最後又正了，腔很動聽，比簡單地順從字音的做法，效果好得多。所以梅蘭芳的唱腔藝術並非完全「以字就腔」，也不完全「以腔就字」，而是在唱腔服從劇情、服從人物感情的前提下「以腔就字」、「字正腔圓」。從舉不勝舉的例子可以看出梅蘭芳對吐字行腔的精闢見解，最為明顯的是《鳳還巢》中，「南梆子」最後一句「如意郎君」中的「郎」字的唱法：

4. 6 4 3　3 5 3 5
郎　　　君

梅先生說當年有好多文人益友提出「倒了」，應該唱成；

```
 2  ³⁻ 2  | 3  ⁵⁻ 3  5  |
 郎       君
```

可梅蘭芳還是要梅先生「這樣唱好聽」。梅先生說，這是從全面出發的。字腔兼顧，而不作機械地對號入座，正是梅派一大優點。「唱腔不給字音捆死，字音也不為唱腔所破壞」。

京劇中的採用尖團字及上口，是為了區別同音的字，梅蘭芳在字方面甚至自我否定。如《刺湯》中，老唱片中唱為：

```
 3 5 2  3 5 3  | 5  |
 鼓       咚  咚
```

而後來他教任穎華時就唱成：

```
 5  ³⁻ 2̇ 2̇  |
 鼓     咚 咚
```

使字唱起來更清楚、有力、送得遠。尖團字梅派要求非常講究，但也不是絕對如此，例如《鳳還巢》中「姐姐」兩字應該念成尖字，但梅蘭芳念時，僅把最後一個姐字念成尖字，這樣語氣上就更自然了。有的上口字在建國後，梅蘭芳又做了適當的調整，目的也是為了使觀眾聽得更清楚。

大家知道，京劇教學，無論是書寓、科班或是私家，均以口傳心授為主，演員是靠長時間的積累而自覺掌握韻白規律，達到閱讀文字，即可生成京劇韻白的能力。掌握了京劇韻白和普通話之間的轉換規律，即能自如地運用。梅派白口、氣口十分重要，往往以氣口為手段來達到抑揚頓挫的目的，例如在《三擊掌》中，王寶釧念的「……高搭彩樓，拋球招贅」中「樓」和「拋」之間不能用氣口，而一般演員都不會注意到。所以在《大唐貴妃》籌備期間，我請梅先生在我家中，把楊貴妃全部白口錄一個MP3，第三代弟子白口，往往描紅都

不盡人意，這是幼功的問題了。

梅先生常跟我說：「字音要正、四聲不倒、尖團不混、五音分明。京韻無入聲，南崑有入聲。父親有時在吃飯時，也學俞五爺的入聲字，『命苦啊命薄』的『薄』字，還學得真像、真樂。」

我說：「我少年時期，李三爺介紹，楊老師領我入門，他們文化功底厚實，一手王羲之字，音韻、尖團都是在說戲過程中講解，我現在在上戲、中戲和同學們相互研討，也是說戲說到那個字，把尖團、四聲、口形、發聲部位一起說。我以為比單說理論容易記。理論源頭要瞭解清楚，這也是演員所必需的。」

京劇音韻指的是京劇獨特的語音體系。

京劇音韻以普通話為主體，吸收了安徽、湖北、蘇州等方言，經過一、二百年許多老藝人不斷地琢磨、創造、改進、提高，形成一種綜合性的語音系統。

京劇音韻，來源於徽調，採用中州韻，習同於崑曲，又採用「十三轍」及北方音，加上湖廣韻和個別老藝人的公認的傳流習慣，形成特有的語音體系。比較複雜，不能隨便改革。簡單化的改革要鬧笑話的。

中州韻的尖團字與湖廣音的四聲聲調構成京劇音韻體系的主要框架，這一思路必須清晰，取消尖團字就會成笑話。

現代的同學，完全可以用中文拼音來簡化讀音，易記，也不為難字而困，個別例外，如梅派的「王」字就不能按王（wang）來念，怎奈無法用拼音字母表達，只能在《別姬》中「大王……」念白中的「王」去聽辨。《女起解》中反調第二句「想起了王金龍負義兒男」中「王」如唱準（wang）會很難聽。

尖團字的起源，這是比較深的問題。我沒有來得及問我們的前輩，也無書可查。李三爺他們都走了，在時我也從沒想到要問，我們還真只有「幹活的」水準，幾十齣梅派戲裡用到的，不搞錯，就滿足

了，也沒有時間去專心學老生戲了；而且我也從來沒有看見過有關尖團字的起源，運用法則的理論研究著作問世，《中國京劇史》裡講的極為籠統。齊如山先生的家鄉高陽人的口音，很多人滿口「尖字」，如「薛仁貴」的「薛」，很特別。再有蘇州人，我夫人是蘇州人，那個口音，許多字說「尖」字，好像「酒」字，所以有時我碰到一個無法確定的字，除了用「十三轍」來定，就是聽聽蘇州方言來參考。「十三轍」裡，姑蘇、懷來、灰堆、中東四個轍沒有尖字，發花轍的「斜」就是《醉酒》中「玉石橋斜倚把欄杆靠」的「斜」，除了「斜」，沒有尖字。一般學梅派的把《洛神》裡的字都搞明白了，再舉一反三，效果比較好。北京人經常誤把北京話裡，舌尖前音做聲母的字，誤認為尖字，這不是京劇的尖字。專門去背尖團，沒有在學戲過程中逐步積累效果好。這是經驗之談，王幼卿老師說戲也是這樣的。

第三，梅派唱腔藝術非常善於以內在的感情傳達劇中人的思想。

宏觀上來說，可以從他的演唱中區別出各種各樣人物的身分、性格、處境和教養。從微觀上來說，他結合劇情，唱腔上每一個細節的變化又都和劇中人物當時當地的思想感情，內心活動十分吻合熨貼。更難能可貴的，是這一切又都表現得極有分寸、恰到好處，決不使人感到過分或不足。

在他晚期經常演出的，經他反復琢磨千錘百鍊的那些梅派代表作中尤其如此。例如《宇宙鋒》、《貴妃醉酒》、《鳳還巢》、《霸王別姬》等，我們不對每一齣代表作詳細的分析，但是想舉一兩個例字來說明一下：

《汾河灣》和《武家坡》劇情差不多，兩個主角都是丈夫出外從軍，離家一十八載，又回家團圓。雖然《汾河灣》裡多了一只鞋子的曲折，大體上看來是大同小異的，可柳迎春和王寶釧身分和教養都不一樣，王是丞相之女，柳是一般平民出身。梅蘭芳在演這兩個戲時，

語言的語氣、語調和手勢的表達都不一樣。王寶釧比較莊重，而柳迎春就比較灑脫。在《汾河灣》中那段流傳很廣的原板中「全杖兒打雁奉養娘親」，也改唱成「靠兒打雁奉養娘親」，慢板的最後一句

的安排和《武家坡》慢板就不一樣，演唱時的語氣就似平民婦人，而又不失其美。

再如，同樣一個哭頭，用在同樣受非生母冷遇的《鳳還巢》中的程雪娥和《春秋配》中的姜秋蓮兩個人物上，唱腔也不一樣。程雪娥：

姜秋蓮：

姜秋蓮受繼母虐待被迫拾柴，逆境之中遇到意中之人，想起身世，便用了如絳雲入霄的高腔。程雪娥雖然為相府小姐，但妾所生，受到大娘愚弄，滿腹委曲，以低腔似落花委婉地搖曳紆折，盤而後出。

《宇宙鋒》是梅蘭芳最為偏愛，下功夫最深的戲，我們可以從《宇宙鋒》中最精彩的「修本」一場的唱腔藝術中來深刻認識梅蘭芳唱腔藝術的重要風格。劇中主人公趙艷容是當朝丞相之女，教養賦予

她凝重端莊的風度。可是這小姐在夫家遭遇到突如其來的奇禍，回到娘家後面對著的又是丈夫的敵人，也就是她的父親，她不得不採用完全相違背的行為和言語。梅蘭芳極深刻地體會到她這種複雜而矛盾的處境，一出場就表演出她的兩種交錯的心情——冷靜和憤慨。「老爹爹發恩德將本修上」這段西皮原版，是趙艷蓉見父答應修本，絕望之後，忽得意外生機，表現出喜悅的情調。也是這齣戲中趙艷蓉唯一的愉快情緒。梅先生在胡琴剛起過門時，使了一個雙抖袖的身段，給了觀眾一個愉快的背影。第一句中有一個氣口是放在「將本修上」的「上」字出口後，而不是在出口前，增加了喜悅的成分。第二句「明早朝上金殿面奏吾皇」，「面奏吾皇」四字跳躍性強，旋律華麗開朗，把趙女善良而天真的希望和幻想以及對父親真摯感情表現得十分動人。隨後進入了另一階段，趙女先是狐疑和驚怖，隨後又轉到父女發生口角，開始與她那卑鄙、陰險的父親作正面的衝突了。女兒三次聽完趙高話，對父親作了一次比一次緊張的抗拒，梅蘭芳採用了三種不同形式的散板，來表達了當時的心理狀態，十分微妙，尤其最後父親見女兒十分倔強，就用封建時代的兩座大山——父命和聖旨壓了過來，梅蘭芳用雙袖摔去的身段表達了趙女誓死不從的決心，唱出了「見此情，我這裡，不敢怠慢；必須要，定巧計，才得安然。」

趙女意識到了父親的不擇手段和皇帝的無上淫威，決不是她那樣一個弱女子所能抵抗的，只有另想巧計來渡難關，所以這句散版唱來強自鎮定，尤其是「安然」二字，走低腔安排成：

4. 6 4.64 3 ˅3 5̄ 3 5
安 然

而且唱得比較緩慢，似乎是她還在想主意呢。這幾句散板對演員來說是很見功夫的，初步的統計，梅蘭芳單就這幾句散板在後期，或字或腔改了七次以上。梅先生是在文革以後才演這齣戲的，當然是按

梅蘭芳最後一次修改本唱的。梅蘭芳認為梅先生四十歲前，這齣戲還不能唱，人生閱歷不夠，所以學了沒演過，「文革」就來了。上世紀末梅先生手把手教給了李勝素，李勝素初次演出了全本《宇宙鋒》。二〇一〇年五月李勝素在梅蘭芳大劇院的全本《宇宙鋒》，表演得到一致好評。

從「……烏雲扯亂」到大段反二黃，劇情進入高潮，散板唱腔漸漸提高，配合了初步的瘋態。「他那裡道我瘋，隨機應變；倒臥在，塵埃地信口胡言」。腔連在一起唱，而且唱腔和身段的配合也達到了天衣無縫的境界。「反二黃慢板」是戲中唱腔之核心，而且技巧要求高，難度大，唱腔和表情必須十分熨合才能取得應有的效果。唱腔的語氣、語調、語架都要處處使觀眾想到趙艷蓉是假瘋，梅蘭芳以出色的演唱對人物感情的真與假之間，瘋癲行為與內心痛苦之間，做了細緻而又微妙的刻劃，在那瘋癲輕狂的的唱腔語氣之中，卻每每流露出內心的哀傷，但又是如此自然，毫無做作裝扮之勢，真使人拍案叫絕！

這段反二黃共六句（最早是八句），其中有四句是長腔，速度要求比較慢，慢曲難唱，唱慢了很容易拖沓，從而破壞情緒，對演員是一個考驗，很容易使自己的弱點暴露無遺。梅蘭芳的演唱在這裡達到了很高的境界，他動用了身段、神情、音樂手段和唱腔融為一體，長而慢的拖腔不但沒有捆住手腳，反而成為充分發揮人物悲哀、羞恥、溫存、瘋癲各種複雜的內心因素和它所包涵的感情的手段，成了他發揮表現藝術才能的良好機會。

從《宇宙鋒》「修本」這場戲的唱腔藝術，可以看出梅蘭芳不僅能運用唱腔的變化對人物心理發展做不同的表現，而且他非常善於抓住每一個小環節的處理，運用唱腔的細微變化把人物心理發展的過程表現得極為細緻，極有層次。

梅葆玖的聲音，幾乎和梅蘭芳是一脈相承。音聚響堂的好嗓子，是唱梅派必須和充分的條件。

梅葆玖在一九八三年三月在上海人民大舞台演出《玉堂春》，從「苦啊！」開始，出場的散板到「會審」的「倒板、回龍、慢板」，一句一個滿堂好，下面的原板二六、流水也是一段一次沸騰，唱到最後下場的兩句散板：「悲悲切切出察院，我看他把我怎樣施行」，觀眾站起來叫好了。我在台前樂池裡，用平鋪式錄音機（那年代比較少見）錄音，被一陣陣叫好聲感染著，激動得滿臉通紅。梅迷們二十年沒有聽見這種他（她）們所熟悉的、極為共鳴的聲音，把精神都吊起來了。上海人民廣播電台的楊愛珍，現場錄了音，這樣的實況很珍貴，我曾暗暗下誓：這期的《玉堂春》和《生死恨》，一定要做一個音配像，梅先生自己配，不知道哪一天能攢到這筆錢，不想出版，僅自己留存而已，男且空前絕後了。這個至今我認為最具水準的、現場效果最好的錄音，其中有十五個小腔和梅蘭芳一九二四年到一九三五年的錄音不一樣，梅蘭芳對梅先生說：「師傅怎麼教，就怎麼唱，別管我。」這齣戲一九一一年，梅雨田從票友林季鳴先生創作的腔，再創作、捋順了，親自教給梅蘭芳，同時將腔送至王瑤卿府上徵求意見，定了後至今沒有什麼改動。至於大馬神廟王府，以後將梅雨田的腔如何修改，就無法知道了，因為我們聽到的王派弟子的《玉堂春》也不完全一樣，要改也是大同小異，也就慢板第二個腔放到「起解」裡了。「起解」的第二個腔放在「會審」裡了，調個個兒，這是常有的，即使到現在梅派和王派也就十五個小地方不同，何況是「王派梅唱」、「融梅王於一家」，不用斤斤計較。幾十年來梅先生從來不提的，因為這是梅蘭芳說的，允許存在的。一直到這次拍電影，因為拍的內容剛好是梅雨田教《玉堂春》的時期，我說了要用的那一段流水的不同之處，梅先生聽了非常明理，馬上就和梅蘭芳當初的思想取

得一致。和他一起工作就是舒坦，梅先生身上一點「角兒」的分兒都沒有，真正的梅派傳人。

第四，聲音上的美和表演上的美高度統一。

梅派的唱腔對人物感情的刻劃是十分深刻、充分而又真實的，但不是生活的再現，更不是自然的形態的再現，而是融化在美的藝術形象之中。唯其美，就能更深地撥動觀眾的心弦，使觀眾產生共鳴。有人說，梅蘭芳的美，僅是表演上的雍容華貴和唱腔的富麗堂皇。應該說，這是梅蘭芳的一個重要方面，而不是全部。梅派名劇《生死恨》中「夜訴」那一場中大段的二黃從倒板、散板、回龍、慢板到原板，在梅派唱腔藝術中是很典型的，至今仍受到群眾的喜愛，甚至幾位完全不懂京劇的人聽了以後（當然還得看唱詞），也認為是出色的詠歎調。這個唱段是由許姬傳作詞，徐蘭沅、王少卿和梅蘭芳一起設計唱腔的，結構別具一格，「導板」後「散板」的安排把主人公韓玉娘悽楚、悲愴的心情表現得很真切，很強烈，可謂「淒淒切切、悲歌當哭」。而且整個唱段簡繁相重、疏密有致，感情色彩富於變化，是梅派唱腔之中的精品。梅氏父子唱來，從非常淒涼婉轉的導板和散板，到敘述性的慢板，接快三眼一氣呵成。行腔雅美，聽不出哭哭啼啼，而竟使人落淚，戲中並沒有交戰勝利的場子，然而「一刀一個、宰盡殺絕……」的唱腔又是非常振奮人心。我想當時的觀眾一定會以古比今，增加了抗日戰爭必勝的信心。

梅派在處理靜與動矛盾的統一時，《生死恨》的機房夜訴，可稱絕品。以靜為動、以靜寓動這種表演手法，可惜在當前大量的新編劇中已經很少見了。某導演說：「群眾看不懂。」可以考慮用多媒體的手段，給觀眾表現出「一刀一個，宰盡殺絕……」的與敵交戰場景，在天幕上出現程鵬舉動感的鏡頭，但是台上四功五法，絕對姓京，觀眾靜靜地聽角兒用心在唱，表演手法和舞台上多媒體手段如何統一是

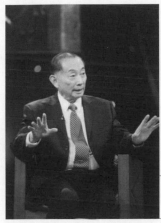

左 | 說戲。
右 | 作者吳迎與梅葆玖。

一個值得研究的課題。這和讓角兒用過於激動的強有力的白口、大幅度的水袖技巧的堆砌，或者出現程鵬舉大幅度的翻滾等等畫蛇添足的處理是完全不同的。觀眾看得懂的，不必擔心。

同樣，《霸王別姬》則是表演上激情與深沉矛盾的統一，那段極為著名的南梆子：「看大王，在帳中，和衣睡穩；我這裡，走出帳外，且散愁情。」其焦慮的激情，絲毫沒有外露。

梅蘭芳真是唱出了「雲斂清空、冰輪乍湧」的環境氣氛，冷冷清清，使人平息靜聽，清淨得很，仿佛使人會想到荒漠的古戰場，悲涼的秋夜，虞美人獨步月下，憂鬱惆悵的心情以及那種詩情畫意的境界，而虞姬的憂思惆悵和淒涼的境界是通過動人的南梆子這樣優美的唱腔表達出來的。生活的真實在藝術裡表現得更美好了，感人的程度也更深了。

第五，善於安排和運用唱腔的板式和曲調。

京劇舊稱皮黃劇，分西皮、二黃、反二黃三種曲調，每種曲調，各有固定板式，藝術表現力有一定的局限性。如何以有限的板式曲調來表現出無限複雜豐富的藝術形象，使唱腔富有個性而不落俗套是一個問題。梅蘭芳對唱腔的板式和曲調十分善於安排和運用，手法極為

多樣。如《太真外傳》裡他運用:「倒板轉慢板」、「南梆子轉流水」
的創新唱腔。二黃唱腔,導板引出回龍是老規矩,無人敢於破壞,而
梅蘭芳的「生死恨」中即在回龍前加了散板,利用散板更能發揮出淒
涼的特點,等到它把舞台的氣氛造足了,再起敘述的回龍、慢板,大
大增加了藝術的感染力。即使是到了晚年,梅蘭芳演出《鳳還巢》,
每當唱慢板的第一句時,同樣和年輕時一樣,必報滿堂。梅蘭芳為了
表現出少女羞澀的心理,採用旋律低迴的兩個較新穎的拖腔,摘錄如
下:

譜上所註之氣口的運用,對唱腔之效果起到了畫龍點睛的作用,
使整個腔分為幾個小的起伏,表達出的感情就更細膩。一般來說,在
梅蘭芳的演唱裡,奇特的腔一般是少有的,但用起來卻有驚人之筆,
又十分合情合理。

最使人不解的是這段慢板的第三句,梅派的演唱層次分明而且避
免了旋律的重複,處理極為高明。摘錄如下:

第三代的代表人物一帶頭，把「貧」字那一小節中：

$$4\,3\,6\,\overset{6}{\underline{\approx}}\,4\,3$$

先有略微的跳躍的手法，完全處理成後面：

$$4\,3\,4\,6\,3.\,5$$

一樣的所謂流暢的唱法，使整個腔沒有了反差，一順邊，觀眾當然沒有了反應，想鼓掌都鼓不起來；奇了，所有的第三代都這樣唱了，為什麼不去聽聽梅蘭芳？

我聽了二〇一〇年四月豪華版的《鳳還巢》後，在閒聊中和梅先生提出了這個問題。在座的還有葉金援先生。我說這樣的例子還有幾個，如果不引起警惕，強調所謂的「流暢」，會和君秋先生的唱法分不清了。梅蘭芳這句的唱法在一九二九年大中華公司的唱片裡，直到一九五九年最後一次《鳳還巢》，從來沒有變過，為什麼我們的下一代會視而不見呢？梅先生說：「要學點樂理。」

梅蘭芳的藝術創造是極富於革新精神的，在他的一生中，特別是他精力最充沛的大約四十四年時間裡，身體力行地做了各種嘗試和教學，使京劇大大地前進了好幾步，他繼承前人沒有完成的事業，做了大量的工作，梅派唱腔藝術是在改革中形成的。

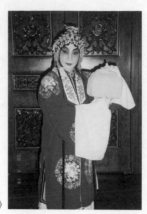

《捧印》

（三）

　　如何運用梅派唱腔藝術的特點來體現當今新的時代精神、新的欣賞趣味？如何從梅派唱腔的發展和形成中，給當前京劇聲腔藝術的改革之士一些應有的啟發？談談看法。

　　第一，繼往開來。繼承和發展是一個事物的兩個方面，不繼承往談何開來，不推陳就無出新。繼承和發展是相輔相成、相互依存的關係，繼承是手段而發展是目的。如果我們帶著花崗岩的腦袋來談繼承梅派唱腔藝術，唱的一字、一腔、一個氣口、一個顫音都絲毫不能動；或是「一切以梅蘭芳中年的唱為標本」，不顧自身條件，一味描紅，則最終是要被淘汰的。如果當年的梅蘭芳僅是維持時小福、陳德霖的原貌，也就不可能有今天的梅派唱腔了。梅蘭芳最傑出的成就就是他不但繼承了我國戲曲藝術長期積累起來的傳統成果，同時又超過了這種傳統，而達到一個新的高度。

　　我們從梅蘭芳演《宇宙鋒》不同時期同一個腔的發展為例。

　　初期梅蘭芳演《宇宙鋒》，其中第兩句唱腔是這樣：

| 3 3(56)2 2 3 25 | 5 5 6 3 2 1(232 1) | 5 5 1 2 1 | 2 3 5 3 1 | 2 1 2 3 |
| 搖　搖　擺 | 擺擺搖扭 | | 捏 | |

| 3 (3 5)2 2 1(2) 4 4 4 3 3 | 3 3 0 2 3 2 3 5 | 2 3 5 6 1 2 2 1 2 1 2 3 | 2 2 |
| 向　前 | | | |

唱腔雖有悲憤情緒，但明顯是乾澀而平淡。

當他受到王瑤卿的啟示，並在王瑤卿的直接幫助下，大約在一九二八年以前這句唱就改成：

$$| 3\ \overset{5}{\underset{=}{}}3\ ^\vee2\ \overset{i}{\underset{=}{}}2\ 3\ \underline{23}\ |\ 5\ 5\ 3\ \underline{06}\ 3\ \underline{26}(\underline{1232}\ |\ \underline{1612})5\ 3\ \underline{1}\ \overset{\sim}{2}\ \underline{0}\ |\ 2\ 4\ 3\ 1\ ^\vee2\ 1\ 2\ 3(\underline{212}\ |$$

搖　搖　　擺　　　　　　　擺擺搖扭　捏

$$\underline{3256})1\ 0\ 2\ \underline{325}\ \underline{2532}\ |\ \overset{\vee}{1}\ \overset{\overset{2}{=}}{1}\ 0\ \underline{23}\ \overset{\sim}{6}\ \underline{5.643}\ |\ \underline{2321}\ \underline{1601}\ \underline{2132}\ \underline{1021}23\ |\ 2$$

向　　　前

當他對這個戲反復琢磨，對劇中人物更深刻地理解後，把唱腔、身段、表情都融合在一起了，這一句的唱腔又發展成：

$$| 3\ \overset{5}{\underset{=}{}}3(4\ 3)^\vee2\ \overset{2}{\underset{=}{}}2^\vee3.\underline{523}\ |\ 5.\ 6\ 3\ \underline{06}\ 3.\underline{526}(\underline{1232}\ |\ \underline{1612})\overset{\frown}{5}\ 5\ ^\vee3\ \overset{5}{\underset{=}{}}1\ \overset{2}{\underset{=}{}}|$$

搖　搖　　擺　　　　擺　擺擺

$$^\vee\underline{214}\ 3\ \overset{5}{\underset{=}{}}1\ ^\vee2.\underline{31.}2\ 3(\underline{212}\ |\ \underline{3256})1\ 0\ 2\ \underline{325}\ \underline{5.63}2\ \overset{2}{\underset{=}{}}|\ 1\ -\ -\ -$$

扭　捏　　向　　　前

$$| \overset{3}{\underset{=}{}}1\ 0\ 2\ 3\ \underline{06}\ \overset{7}{\underset{=}{}}6\ \underline{5.64}3\ |\ 2.\underline{321}\ 6\ \underline{071}\ 2\ 1\ 3\ 2\ \underline{1021}23\ |\ \overset{5}{\underset{=}{}}2\ \overset{3}{\underset{=}{}}2\ 2$$

開始時梅蘭芳經過幾年的舞台實踐，發現師承的唱法表現力不夠強，他就進行了大膽的突破，更進一步以細膩的表情動作，來加強唱腔藝術的發揮，同時又以大段唱腔來創造優美的舞蹈身段，兩者交相輝映，相得益彰。《宇宙鋒》是這樣，《醉酒》、《洛神》也是如此，唱工極為繁重，而表演又豐富多彩，使京劇藝術上升到了一個新的高度。可以說梅蘭芳為我們如何繼承與發展的辯證法的實踐，樹立了極好的榜樣。

第二，學藝術要講究「學、會、精、通、化」。學就是要有一定的知識面及數量，最後才能從中化出自己的東西來。老觀眾常為那些

已經出了名的青年梅派演員就只能唱幾齣戲,甚至認為「到那時要演出,學起來還來得及」而感到吃驚,而對年輕的專業作曲為某一梅派演員譜一齣新戲,可自己連《太真外傳》不用說哼,就聽都沒聽過而深為感歎。如果把前輩藝術家的東西尚未學到手,就想有所發展而創新流派,其結果謂之標新立異尚可,謂與前人不同亦可,而欲具有一定造詣成為一個好的流派則未必。若謂超出前人而得到發展,更是不可能的事。

梅蘭芳的一生,據統計,演出的劇目,包括京劇與崑曲,不下二百餘齣,這就是量的概念。沒有這個量的概念,質上要起變化是不可能的。我們之所以把梅蘭芳生前演出過的四十三齣戲,以儘量準確的簡譜形式出版《梅蘭芳唱腔集》,也就是希望立志創造自己流派的青年演員都儘量多地掌握一些梅派唱腔的精華,經過幾代人的努力,而化出新的流派來。

同時,繼承和發展也不應該是互相孤立地進行。說是繼承好了再發展,這是形而上學的概念,一個學生把老師的東西紋絲不動地保留下來是沒有的,學生的生理條件、歷史條件、社會條件和老師不可能一樣。所以師承的要領是神似而不是形似,這就包含了在師承過程中結合本人條件來「化」的意思在內。梅蘭芳在工作最緊張的時期,也就是一九一五年四月至一九一六年九月,十八個月中創演了近十八齣多種形式的新戲,唱腔上每齣必有新腔,可這時期也正是他學習崑曲、演出崑曲最緊張的時期。這歷史的事實可能是最好的說明了吧。

第三,梅蘭芳的唱腔藝術之所以能博採眾長,這與他豐富的藝術修養、團結他人,特別是和那些周圍立志革新的同事齊心協力是有極大關係的。他十分重視崑曲、地方戲、曲藝等各種歌唱藝術的創造精華。從《太真外傳》反二黃唱腔中我們可以明顯地感到劉寶全大鼓的味道。崑曲在我國聲樂藝術中是寶庫,它十分重視對語言的表現,講

究四聲、音韻，並由此而發展出一系列的掌握和運用聲音的技巧，如五聲四呼，出字收聲，過腔接字以及行腔上的掇、疊、撤、霍、豁、斷等方法而使之輕重疾徐，抑揚頓挫更為突出貢獻。梅蘭芳吸取了崑曲的優點，並融化在自己的演唱之中。他還借用梆子戲和大鼓口語化的特點。此外，對繪畫、西洋音樂、電影的欣賞也廣泛地涉獵，把各種藝術的有益影響，錯綜複雜地融匯在一起，為自己的唱腔藝術服務。

梅蘭芳十分尊重和他一起革新的師友、合作者，如早期的王瑤卿、陳彥衡、徐蘭沅以及以後的王少卿。這些為梅派的形成和發展作出巨大貢獻的人們，他們有的和梅蘭芳共同編制了許多新腔，有的以自己出色伴奏扶襯他的演唱，使其光芒更為顯露。梅蘭芳對每有疑問，必虛心問教。

第四，有人承認梅派唱腔藝術確是體現了京劇傳統的聲腔藝術的創造精華，又為今天已聽不到像梅蘭芳那樣使人們傾倒的全才演唱而感歎不已，對是否有新的梅派唱腔再度風靡也深感渺茫。是的，不可抗拒的規律，人們的生活方式、生活內容、精神面貌都在變，作為反映人們生活的文藝，它的內容也應適應時代的需要，而為內容服務的藝術形式就必然要有所前進和發展。

梅派唱腔需要發展，已迫在眉睫。首先應該是認真學習梅蘭芳不斷思考和勇於革新的精神，爭當促進派。如果一位梅派的主演，她僅是滿足於幾齣梅派戲，一字、一腔、一招、一式刻意摹仿的話，如果成風，梅派的表演藝術或唱腔藝術無疑都會慢慢地僵化，其結果是一代不如一代，觀眾越來越少。振興京劇，除了必須有好的劇本為基礎，唱腔藝術的革新是第一因素。因為歌唱不單演員能表現於舞台，即任何愛好者在任何場合，都能從簡、隨便地唱唱。因演唱而更愛聽、愛看，觀眾也就越來越多，歷來如此。

　　如何在一些新編歷史劇中進行梅派唱腔藝術革新的實踐是首先的事，在做這件事的時候，專業對口的作曲者和演員對梅派唱腔藝術的風格和演唱技巧的掌握是成功之關鍵。梅蘭芳在創新腔時曾說過：「歌唱音樂結構第一，如同作文、作詩、寫字、繪畫，講究佈局、章法。所以繁、簡，單、雙要安排妥當，工尺高低的銜接，好比上下樓梯，必須拾級而登，順流而下，才能和諧酣暢。要注意幾個字：怪、亂、俗。……琢磨唱腔，大忌雜亂無意，硬山擱檁，使聽的人一楞一楞地莫名其妙。」梅蘭芳講的要避免怪、亂、俗，是提出了一個尊重觀眾耳音習慣的問題，即唱腔革新要在觀眾熟悉的格局上進行，起唱後，中間來個新腔，使觀眾一震，再回到傳統上，使其新而又似舊，奇而不怪，觀眾無法不叫好。要讓觀眾的耳朵能跟得上，一定要給觀眾留叫好的地方，千萬不能使觀眾剛要叫好，腔卻拐了彎，或者不知在那兒叫好合適。有那麼幾次折騰，觀眾洩氣了，觀賞的工夫也白費了。梅蘭芳的《太真外傳》中那一句反二黃的回龍：「我只得起徘徊忙推玉枕斜挽雲鬢花冠不整轉過銀屏就來到了前庭。」就是傑出的例子，遺憾的是，梅派的新腔沒有聽到過比這更高的成就。

　　有了好的新腔，熟習、瞭解、掌握梅派的演唱技藝是不可缺少的手段。梅蘭芳的演唱技巧發展過程中有一個顯著的變化，就是他衝破了當時審美觀念的限制。當時正工青衣，必須按照櫻桃小口、笑不露齒的形象去表演，這就不能不妨礙唱念中的咬字，梅蘭芳把調門略為降低些，唱念的口形也開放些，使音色就明亮而甜潤，字音也清楚了。這和現在有的學「梅派」走了樣的，為了把字咬清楚，而把字咬得很死，聲音發直，響而不糯，則是兩個概念。關於咬字方面，如果不對傳統戲中的一些古音加以改革，就會和今天的生活語言有距離，可考慮試用一些北京的字音，顯得生動，使群眾易於接受。但要一步一步地來，不能一刀切。

　　在「梅派」新腔創作過程中，要十分注意梅蘭芳有關唱法的技藝，也就是梅派的味道。

　　五音四呼，收聲歸韻是大法，是必須遵循的。大法之中還有小法，小法用得好梅派味道就濃。舉幾個例子來說明一下：《女起解》的反二黃慢板中第一句「崇老伯他說是冤枉難辯」中，「崇、他、冤」三字梅蘭芳全是用顫音的唱法，唱成：

$$\dot 5 \quad \overset{\dot 6}{\underset{\smile}{\dot 5}} \overset{\dot 6}{\underset{\smile}{\dot 5}}$$

可一般都是成：

$$\widehat{\dot 5 \quad \dot 5}$$

很平淡。在倒板，或行高腔的散板中也如此，如《天女散花》中：

$$\overset{\sim}{\dot 2}{}^{v} \quad \overset{\dot 2}{\underset{\smile}{\dot 1}} \overset{\dot 2}{\underset{\smile}{\dot 1}} \quad \overset{\dot 3}{\underset{\smile}{\dot 2}} \quad \overset{\dot 3}{\underset{\smile}{\dot 2}} \quad \overset{\dot 3}{\underset{\smile}{\dot 2}} \quad \underline{7\,6\,0}$$

　　祥　　云

　　梅派的唱法中很重視立音要穩，要乾淨，不能亂花，要有那種在泰山頂上俯視一切，胸襟很寬闊的氣勢，如《西施》的南梆子裡「每日裡浣紗去……」中的「裡」字，《穆桂英掛帥》的原板轉南梆子裡「全不減少年時……」中「不」都要唱成：

$$\dot 2 \cdot \quad \dot 5 \qquad \dot 5$$

音上立起來，要挺拔，不可以唱成：

$$\dot 2 \cdot \underline{\dot 1\dot 2}\,\dot 5$$

　　梅派的長腔中「斷」要乾淨，「落」要柔美，也是具有共性的特色，如《春秋配》二黃慢板「奴好比花未開風吹雨打」中「打」字

長腔：

```
‹2 2   7 0 6 5  7.̇ 2 5   6 | 6(7 6 3  5 6 1) 5. 1̇ 3 5 | ‹6 - - -
風        吹                                雨              打
6.(2 7 6 5 3 5 6) 7 6 7 2 2 6 | 7 2̇ 7 6 6 5. 7 6 1̇ | ‹3 - - - | 3.(6 4 3 2 3 5 6)5  5 3̲
‹5. 5 3.4 3 5 6.7 5 6 7 6 2.2 | 6̇ 7 2 3  0 5 6 5 7 6  5.6 5 6 7 | 2̲ 7̲ 6  6
```

注有▲符號就是用壓音來把長腔斷開，便於感情的處理，最後：

```
2̲ 6 7̲ 6  6 5 3̲
```

音落在 **3** 上，下落三度。如果是乾收或過分降級 **5 3** 的音就顯得缺乏美感，其他有關顫、剛音的運用等法則不一一介紹。

　　總之，沒有在這些技巧方面下一定的苦功，即使您對人物下過苦功揣摹，唱詞也有一定的理解，並具有一般的演唱技巧，也會使人感到「梅」味不足。如行話所說「不是這個意思」。發展梅派唱腔藝術必須非常注意這一方面，否則觀眾將不予承認。

　　我們寄希望於胸懷壯志的青年們能一起深刻地探討梅派的唱腔藝術，「學其何以如此之神，而不必歎其如此之絕」，以「移步不換形」的哲學思想為標準，發展梅派唱腔藝術。

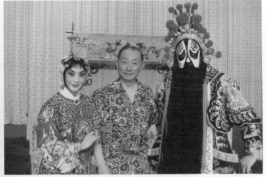

左｜要簽名的，來者不拒。「這是緣分。」
右｜接班人李勝素。

（四）

梅先生對梅蘭芳唱腔藝術和聲腔藝術的發展做了哪些事。

梅先生在政協會上面對眾多記者說：「請你們不要稱我大師，我父親是大師，我是幹活的。」七十五歲沒有一點倚老賣老，可記者們才不理你，「大師」照叫不誤！梅派的唱，這個課題他幹了多少活，效果如何？

一、梅先生以身作則、親力親為、捍衛了梅派風格的純潔性。

「文革」以後，老戲恢復，他帶頭打第一炮，在人民劇場，他和李萬春的《別姬》，前面是趙榮琛的《荒山淚》，孫毓敏的《紅娘》。還有一齣是尚派戲，好像是李翔的《出塞》。接著一九七九年《穆桂英掛帥》重演，中央台錄影那天，梅先生在後台量了一下體溫，39.4C，眼睛都燒紅了，沒有二話，上！這個錄音，留下來了，我在梅先生給我的盒帶上用紅筆寫上「發燒」二字，調門C硬一點。後來梅先生和我說：幸虧連吊了三個月。聲音出來了，謝謝王幼卿老師給打的幼功。

每年開政協，都要提案，16年了，很當一件事兒。

　　許多梅派本門戲，都是在「文革」後，一九八〇年先後排出來的，全本《宇宙鋒》、《醉酒》、《洛神》，以前都沒有演過，梅蘭芳不讓演，說是「年齡不到，閱歷不夠，四十以後再演。」都學了，梅蘭芳手把手教的。梅劇團的老人賈世珍先生，一直跟在梅蘭芳左右，打倒「四人幫」後，到北京戲校教學，賈老師為恢復梅派經典戲的排戲，起到不可取代的作用。畢竟「富連成」出科後在老梅劇團幹了一輩子了，台上的活、地位、調度沒有比他更清楚的了。我們戲稱他「賈院長」。一九八二年二月四日，梅先生帶領十六位上海劇協梅派藝術訓練班的同學跑宮女（都是各地劇團的主演）演《醉酒》，領頭一位老宮女，雖然很老了，但是上海觀眾熟悉他，對他報以掌聲。在後台，梅先生開玩笑，和化妝師小亢說：「把吳老師也給扮上，和賈院長一邊一個，沒錯！」我說：「幹不了。」虞化龍就過來抓我，旁邊裴世長、姜鳳山、姚玉成一起起哄，老梅劇團的融洽情景，一晃三十年了。

　　《洛神》上演是令人興奮的。就靠一點一滴的回憶，老父親是怎麼教的，好在有電影可以對照，電影裡的漢濱遊女和湘水神妃是張蝶

京劇在故鄉泰州也進了中
小學，後排中為校長姚恆
章，中排左二為梅門三代
弟子陳旭慧。

芬和賈世珍的。張蝶芬先生的啞奴，陪了梅蘭芳也是一輩子了。張蝶
芬好酒，「文革」中心情也不好，喝多了，腦溢血發生在西舊簾子胡
同梅家大門旁。口袋裡還有一只小酒瓶。老弟兄說：「這一輩子，死
都死在梅家門口，一份情啊！」老梅劇團的老人，一輩子的老夥伴，
每個人唱來的錢，都有一個私人小四合院了，如果一直不搬家，也不
賣掉，如今動遷的話，倒是一筆不小的財富。

　　一九八二年，北京京劇院、上海京劇院聯合赴港演出，是具有標
誌性的。梅先生和童芷苓雙頭牌，一人一天大軸，一人一天壓軸。頭
天打炮，梅葆玖的《玉堂春》、童芷苓的《鐵弓緣》。接著全本《霸
王別姬》、全本《穆桂英掛帥》、全本《生死恨》、《貴妃醉酒》、
全本《鳳還巢》。原來計劃梅先生上全本《天女散花》，無奈「文革」
前後十五年間擱下來，又是近五十的人了，難了。梅先生自己很想
演，朝鮮戰場，大江南北，這齣戲紅啊！可不能擱下十五年啊！而且
是人生最好的十五年，三十幾到五十。梅蘭芳抗戰八年，恢復起來，
《別姬》的劍套子就減了不少，下腰什麼都沒有了。當年，我建議梅
先生，《散花》你就來前面的和最後的崑曲部份，中間《雲路》請一
位年輕的（當年還沒有李勝素、董圓圓）。梅先生說：「要唱就是全
部的，半拉不唱。」這句話到如今也要近三十年了，現如今大多是半

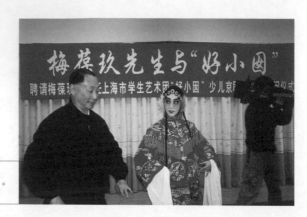

在上海輔導「好小囡」。

拉了，梅派名劇《天女散花》頭和尾都從此不見了，就剩下二十幾分鐘的《雲路》，真罪過。而且大多是在比賽時用上。我幾次建議勝素，趁年輕把全部《散花》恢復起來，多好的崑曲啊！可是至今沒有下文。我相信會恢復起來的。

梅先生的全本《洛神》，中央電視台作成了電視片，很正宗，有據可查。和譚元壽、葉少蘭的全本《御碑亭》，雖然唱少了一點，可是散的更不容易，白口一流，中央台也有錄像，很正宗，有據可查。這些都是可以一字一句，一個氣口，一個落音來推敲。純潔性究竟如何？真金不怕火燒。全本《宇宙鋒》的錄像，也可列入鎖定項目。運氣，使腔，咬字，口形確實捍衛了梅派的純潔性，實實在在地體現了「平穩之中蘊藏著深厚的功力，簡潔之中包含著豐富的感情」，捍衛了「使人感到潔白純真，而蕩滌著人們的心靈」的藝術效果。七十多歲演唱《抗金兵》、《太真外傳》還能如此，絕非偶然。

二，麥田唱片公司錄製的全本《太真外傳》、全本《貴妃醉酒》兩個金唱片，我全程監製、策劃，這件事我們很欣慰。楊乃林、張延培的作品，配器盡善盡美，「愛樂」樂團高手林立。

從策劃開始到錄完為止，兩年多時間，不斷修改、反復、推敲，梅先生一番心血，我們相識那麼多年，這件事他真是用心了。梅先生

京劇進上海中小學，梅先生在上海霍山學校。

自己也說：「我是用心在唱」。

京劇歷史上，胡琴高手和一代名伶的合作稱為天地之作。從譚鑫培和梅雨田；徐蘭沅、王少卿和梅蘭芳；馬連良和李慕良；楊寶森和楊寶忠，內行票界傳為美談，不可分割。從徐蘭沅談梅派唱腔的正確度和深刻性，也可知他們的合作，已非偶然，是有理論基礎的。王少卿接徐蘭沅的班時，梅蘭芳對王少卿說：「我是船，你是水，你推著我走。」他們是不可分離的，可稱珠聯璧合，天衣無縫。

這是一種境界，現在沒有了。時代結束了，結束的時間是從「樣板戲」開始的。「樣板戲」用一種非常特殊的舉世無雙的推廣方法，使普通老百姓無可選擇，只能接受。普通人都認為「京劇的伴奏音樂應該是這樣的。」這並不能說全都不好，「打虎上山」音樂是好的，梅先生特地對我說：「《紅燈記》、《沙家濱》《杜鵑山》的唱腔設計，老藝術家李少春、袁世海、譚元壽、馬長禮、趙燕俠等都參加了，老藝術家們都是在傳統的基礎上來創作，時至今日，大家還在演唱這些經典唱腔，這就說明了在傳統流派唱腔的基礎上來創新是立得住的。」

演員和京胡手之間水乳相融，沒有了。演員和琴師那種心領神會的交流，被淹沒在大樂隊之中，只能是現代的演唱者和整個樂隊的交

流。京胡不會說話了。不能讓它說話，必須集體的。發展到今天，胡琴作為樂隊的主要成分，樂師可以看譜伴樂。高手還是不想看譜，儘量陶醉在自己理解之中。自我陶醉。

製作人宋柯先生是公司老總，清華出身，學物理，去美國八年回來搞音樂了，怪才！我認識我們同年齡的清華人，念量子力學的，功課很好，品行好，大鬍子，可是毛衣織得特別好，織的時候，身段有點女性，絕對另類。那是錢偉長時代的清華人。

我和宋總談得特別順心，我不明白「麥田」這樣一個時尚領先的唱片公司怎麼會做最傳統的梅派。我和宋總說：「我們可是容不得一粒沙子的。」宋說「越純越過癮，只是伴奏……」我說：「不會喧賓奪主吧。」宋說：「不會，請一流高手，梅先生如果想請外國有名交響，我們也做。我們是面對著國家和民族。」我不禁動容，在合同裡我加了一句「不和其它任何國內外公司簽訂同樣性質（即不包括民樂伴奏）的唱片合同，甲方對乙方來說是唯一的。」我不敢說，這兩張精品唱片梅先生的活幹的是絕對正確。因為我深深地迷戀、留戀、思戀著梅蘭芳大師和徐蘭沅、王少卿的天地之作。至今，我強制性地每天聽十五分鐘梅蘭芳大師的一百六十九面的老唱片和梅先生家中吊嗓子的私藏錄音，精神上每次都很滿足。

麥田公司要在唱片出版時附一本小冊子，上面印著：「梅蘭芳先生前曾經說道：『戲曲前途的趨勢是即大眾需要，應時代而變化的，我願在新的道路上求發展。』我們出版的梅葆玖先生用京劇樂隊和交響樂隊結合的作品，正是梅蘭芳先生心願的體現。在秉持京劇傳統精髓的同時，銳意革新。將代表西洋古典的傳統文化推向新的階段和高度，堪稱全新概念的劃時代的戲曲音樂傑作。」

我知道這套唱片會受到知識界、外資白領、先進儒商、時尚文化人的青睞。我們和麥田公司在北京、天津、上海等地推廣時，青年

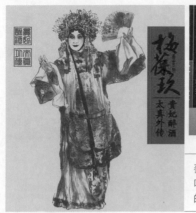
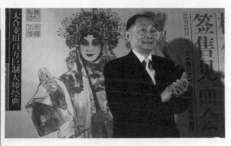

麥田公司錄的葆玖先生CD，代表了梅派藝術演唱「範本美」的活教材，是對「遺產」負責任的保護。

人、大學生特別多。簽名銷售，紅紅火火。我還特地請了三位梅派新秀，北京請鄭瀟、天津的單澄、上海的李慧，都是特別好的紮實嗓子。梅派唱腔和聲腔後繼有人，確實收到可喜的效果。

梅派的伴奏從梅蘭芳開始就特別的謹慎和講究。一九二三年排《西施》時，徐蘭沅想加一把樂器來調和一下老戲的伴奏。當時只是在《蕩湖船》、《十八摸》這樣的色情小戲裡，由單獨二胡伴奏，而且琴師根本連二胡都不帶的，由跟包帶。在演唱前將二胡交給琴師，戲完了琴師再將二胡交給跟包，琴師根本就不當一回事兒。要加樂器，首先是四胡，試奏後梅蘭芳認為反而削弱了京胡脆亮的音色，然後是用大忽雷、小忽雷試，覺得很亂。最後就用最普通的二胡來，大家都覺得挺圓潤，京胡被襯托以後，更好聽了，才決定用二胡。那時王少卿給他父親鳳二爺操琴，和梅蘭芳同台演出，那就請王少卿兼拉二胡。京劇的伴奏邁出了第一步。

這一步影響了九十年的京劇伴奏，直至今天用交響樂加入伴奏。都是有牽連的，它有關「和聲」了。

二胡一出現，首先觀眾感到新鮮，但也有人認為沒有月琴清脆明淨。經過一些時以後，人們的耳音也挨過來了。但演奏的徐、王本人

左│小飛機開了半小時，很穩。
右│私人飛機開了不過癮，747也想試一試。

感到伴奏方法單調，就進化到相差八度的關係加了些變化，又過了一段時間，又進化到非齊奏的大膽改革。徐、王一個一個小節詳細地研究，決定吸收老生的裹腔的伴腔方法，與京胡的隨腔伴奏並列，同時又採用了大小嗓「調面」與「調底」高低結合的唱法用於兩個樂器。以唱腔旋律為主，在齊奏基礎上，各自變化，在曲調的進行中，有時並駕齊驅，有時異道而同歸，時分時合，聽起來比純齊奏的效果好得多。

這是京劇伴奏理論的基礎，這次做《太真外傳》中「望闕獻髮」時，楊貴妃表明心迹，復蒙恩召回宮，重修舊好，於冷宮思念明王，一縷青絲相贈那一唱段，作曲的動用了豎琴，異道而同歸。卻是效果非凡，使我激動不已。

說實在的，梅先生真是一位實幹家，全本《太真》加《醉酒》工作量相當大，還有那麼多牌子，他沒有一段是和一般演員那樣由作曲定了後，唱唱而已。他真是一段一段，一個一個小節，甚至音符、旋律、和聲的運用，京胡和提琴之間的協奏，親力親為。這一方面的事實，超過了梅蘭芳。儘管我們不能說「超過了梅蘭芳」那幾個字，我說的不是「全能」，是「單項」。

我勸梅先生：「歇歇，吃個蘋果。」他說：「好玩啊，過癮啊！」

《鳳還巢》，在「海內外梅派大會演」中的一張彩色照片。

他是真喜歡音樂，這是活生生的藝術家。我們的製作進度大大的脫節了。錄音棚是以四小時為單元算錢的。我著急啊！梅先生根本沒有錢的概念，最後錢失控了，我只能減少梅先生的報酬，而適當加給了作曲和伴奏的。梅先生衝著我兩個字「厲害！」我假裝聽不懂，我不是經紀人，我是受委託的簽約人。錢的控制是有規矩的，有人要回扣，我們從不打交道，為此也得罪一些人。無奈，難啊！

　　梅門第三代的進步是梅先生常談話題，她們有一點點進步，他都會欣慰。我和梅先生的徒弟們相處很好。我很希望她們理解她們的師父，從而瞭解梅蘭芳。梅先生有很多地方很像他父親。說實在的，對梅氏父子不瞭解，作為演員，吃這飯的，要學好梅派真的比較難，原因幾乎說不清楚，就是「找不到感覺」。

　　樂隊伴奏同樣是心心相印。老是看著琴譜，怎麼可能好呢？誠然，直至今天，我們都不能斷言，哪種伴奏形式是最好的。交響樂大樂隊至少對自由節拍、散的、搖的，處理不理想，和京劇傳統的習慣有反差，徐、王經典過門和牌子，聽起來還不順；大段唱功，按梅派的唱法，鬆緊有序，甚至有時撤著唱，大樂隊的交響部份會不諧調，尤其是老生，這是老戲唱段（如「一輪明月……」）用交響比較彆扭的原因。

　　伴奏畢竟是對一個劇種而言的。我只能講，有不確定因素，待後實踐。

　　交響樂大樂隊對這兩張經典唱片而言，是成功的。

　　我們可以將這兩張唱片和梅蘭芳《太真》、《醉酒》一九二六年的老唱片和一九五四年錄的唱片，對照來聽。

　　不管是時代因素的變化，還是從梅先生對人物情緒、劇情體現、技巧應用、聲腔共鳴等伴奏的改進，相信梅蘭芳聽了也會含笑九泉的。

梅葆玖和上海的親朋好友。

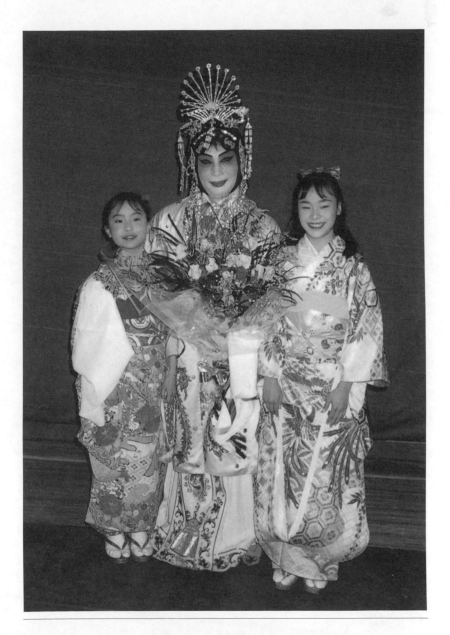

梅葆玖與日本小朋友合影。

 梅派家風｜從梅蘭芳到梅葆玖｜*From Mei Lanfang to Mei Baojiu*

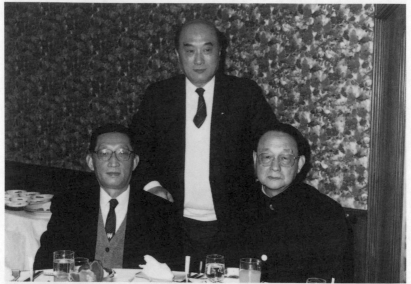

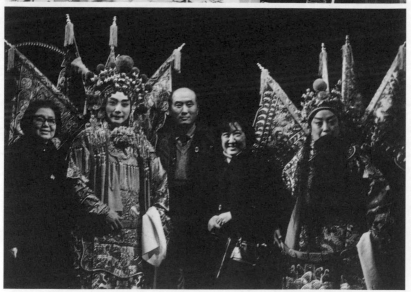

上｜作者吳迎（後）與梅紹武（左）、梅葆琛（右）。
下｜1982年2月在上海演《掛帥》，左一為梅門弟子任永恭，右二為梅門弟子沈小梅。

後記

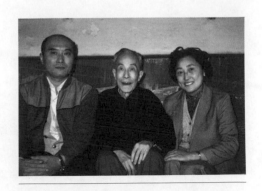

1979年，作者夫婦與許姬傳老人合影。

　　我寫這本書的動力，來自許姬老。

　　已未深秋，「文革」結束，八十歲的許姬傳回上海小憩。以前在思南路87號見過幾次，沒有說過話，他是長輩。我們都是杭州人。他喜歡吃我太太王醫生燒的菜，他在我家看到我積習的部份資料，不勝感歎，有一天他非常慎重地和我說：「可以給葆玖寫點東西，他是有真本事的，可惜啊！」我當時惘然。「文革」後期，梅先生被團裡派到上海採購音響設備，住在沈家。大概有廿幾只紙箱子，我們隨沈維德先生一起送他上火車，用了一輛人力老虎推車，大家都很賣力。因為玖哥能被領導信任，派到上海來買東西，在那個年代，絕對是無上榮耀，大家跟著送他，好像也有點自豪。這些日子在上海，幾乎天天見面，沒有談到「戲」，不知為什麼，大家都不想提到「戲」。他回北京的火車是慢車，在硬座上要坐三十四個小時，他穿著軍大衣，戴了眼鏡，擠在人堆裡。我說不出話來，想起了梅蘭芳。

　　「文革」完事，居然三個月就把嗓子給吊出來了，六字調，這當然

是小時候在思南路「幼功」的原因，但姜鳳山、虞化龍二位是功不可沒的。

轉眼，一九八二年他和童芷苓參加首次代表內地赴香港演出，在上海排了三個月的戲，住在老「靜安」（現在「希爾頓」的原地）。香港《會審》打炮，一鳴驚人。許姬老又給我寄來了他的雅興：「藝王登迤二十年，聲清雛鳳著鞭先。遙看香島紅氍上，再囀春鶯世澤延。」

在香港的思南路常客有詩云：

「少小趨庭學有源，婆娑劍影掩啼痕，抑揚頓挫皆中節，養氣丹田見慧眼。」

譽滿歸來，好像是親友送的彩電、冰箱等太多了（一九八三年是這樣的），只能乘輪船回來，我們開了大卡車去輪船碼頭的。那時，我曾討教盧文勤先生，他是王少卿弟子，思南路常客：「許伯伯和我說，讓我寫一點。」但沒有動筆。一拖就是卅年，好像事兒一件接一件沒有斷。《梅蘭芳唱腔集》花了我整整三年，上海劇協辦的「梅派藝術訓練班」。又忙了一陣子，從一九九七年十月梅蘭芳誕辰八十五周年開始的紀念演出，逢十大搞（由文化部主持），逢五小搞，真到今年一百一十五周年。最爲精彩，動靜最大的是九十五周年，由上海海外聯誼會主辦，中國梅蘭芳研究會、上海京劇院合辦，上海市演出公司承辦的「海內外梅蘭芳藝術大匯演」，錄下戲單過過癮；

6日 《廉錦楓——刺蚌》陳旭慧；《鳳還巢》馬小曼、杜近芳、李維康、梅葆玖、王嘯麟、艾世菊、于萬增、王樹芳、孫正陽、蕭英翔、

黃世驤（以出場先後爲序）

7日　《盜仙草》李勝素；《坐宮》童小苓（美國）、盧德先（美國）；《大登殿》梅葆玥、李炳淑、王鳳蓮、王樹芳；《遊龍戲鳳》童芷苓、言興朋

8日　《白水灘》劉德利、任廣平；《醉酒》賈麗妮（美國）、童小苓（美國）、孫正陽、姚玉成、周龍章；《販馬記》陸愷章（香港）、蔡正仁；《穆天王》童葆苓、童壽苓

9日　《御碑亭》陸義萍、童大強；《醉酒》張春秋、孫正陽、姚玉成；《武家坡》梅葆玥、李維康；《千金一笑》李玉芙、李宏圖、徐佩秋；《洛神》梅葆玖、姚玉成、楊慧敏、李紅秋

10日　《虹霓關》王敏、于萬增；《女起解》李玉芙、黃德華；《黛玉葬花》夏慧華；《佳期》（崑曲）梁谷音、王泰祺；《斷橋》杜近芳、于萬增、劉琪

11日　《天女散花》吳穎；《西施》李經文；《汾河灣》李維康、耿其昌；《宇宙鋒——修本、金殿》楊榮環、何永泉、李文英、童大強

12日　《樊江關》馬小曼、吳江燕；《生死恨》夏慧華、童大強、孫文元；《遊園》（崑曲）華文漪、金采琴；《穆桂英掛帥——捧印》杜近芳、王樹芳、楊慧敏、楊建芳

13日　《廉錦楓》李勝素；《玉堂春》李炳淑、陸柏平、孫鵬志、王寶山；《霸王別姬》楊榮環、尚長榮；《太眞外傳——玉眞夢金》梅葆玖、黃世驤

14日　全本《擊鼓罵曹》關懷；《洛神》羅吟梅（台灣）、姚玉成、楊慧敏、李紅秋

15日　全本《四郎探母》童芷苓、梅葆玖、關懷、言興朋、張少樓、梅葆玥、特邀楊榮環（飾蕭太后）、艾世菊、孫正陽、于萬增、黃世驤、王夢雲、張嘯竹（以出場先後爲序）

一百周年是大整數，《梅蘭芳劇團》恢復重建接著就去西安祭祖（黃帝陵）演出，在北京京劇院的領導下，藝術生產正常化了。這些年來一共收了二十六名弟子，最小的田慧，在上海戲劇學院，《大唐貴妃》一人到底，最後謝幕時，妝都沒有卸，在台上敬師傳，跪下了，劇場轟動。第二天學生父母請客，走完程序。

直到二〇〇八年電影《梅蘭芳》要拍了，梅先生和我說：「你要脫出身來盯著。」我進了攝製組一百多天，難得的學習機會，「輸不丟人，怕才丟人」的聲音，不絕於耳，夢中驚醒。

今天，還沒有寫完，可以告一段落，打住。以後再說。

不寫下去的原因是因爲對中國京劇的走向，看不清楚，每一章節，都想給這個走向起到「拋磚引玉」的小小的作用，畢竟是寫梅蘭芳的兒子，總希望繼承父親的美德，爲國家，爲民族有點微薄的貢獻。

吳迎
二〇一〇年九月十八日
於上海

出版後記

沒有特色就是梅府的特色

梅蘭芳承傳衣缽的么兒梅葆玖先生說：「父親不許我在四十歲以前演出《貴妃醉酒》，因爲生活經驗不夠，在舞台上變成了表演，而非入戲⋯⋯。」中國傳統生活裡的琴棋書畫，乃至西洋戲曲與機械原理，都是梅葆玖幼年的庭訓。梅先生說：「父親認爲多方涉獵知識，對於舞台演出有深化的幫助，一個人要打從骨子裡有文化，而不只是表演。」

趁著主人梅葆玖先生未到，趕緊問：「梅府家宴的特色是什麼？」吳迎老師一臉嚴肅地搶答：「沒有特色就是梅府的特色！」梅蘭芳先生在家時，每年接待六千人次以上的食客，往來無白丁，又如何能讓賓主盡歡呢？梅府家廚還擔負著另一重要任務，就是準備梅先生上戲前的潤喉與下戲後的養生餐，永恆不變的菜單，必須維持同樣的水平，這可比任何獨到的「創意」要難多了。

看似平淡無奇的家常菜餚，只有入了嘴，才感受到神奇。梅先生每天潤喉必備的《鴛鴦雞粥》，只有講究美觀的一抹用當令時蔬做出的翠綠太極，此外，再也找不出任何多餘的作料，入嘴綿密滑嘴不油膩，三兩下便讓人清潔溜溜，一滴也捨不得留下。看似無奇，餐宴籌備人張楚卿女士忙解說：「這可是熬了好幾小時，才能有這樣的火侯。」若不明說，還真沒覺察到雞腥味，可見得從處理食材的過程，便早已十分講究。

「梅府家宴不講究特色，是爲了維持傳統文化的風範，儘量避免添加料，食材與調味都是新鮮當季的爲主，因此菜單也要跟著季節走，並非回回都嚐得到。唯一的獨到之處，就是細緻的做工，以及看不見的

細心，分量的搭配與調理，都要讓人品到感覺用心之處。」這不就跟舞台上的梅派風格一樣嗎？沒有特色的風骨，才是真正傳自家風的門裡功夫。

梅先生下戲時，必須用正餐，才能入眠，此時天已濛濛亮，一碗細磨慢熬的核桃酪，是最能養生安眠的點心。聞著不只是核桃的香氣，舌尖上早已飄著精神抖擻的棗泥味，竟未能及早覺察到這顆顆有性的紅棗，實在是鬼斧神工，下手真巧。

整桌宴席劃上句點時，還真說不出有何獨特之處，樣樣都是江浙家常小菜，看著小巧秀雅，拿著相機卻英雄無用武之地，而腦海裡卻殘存著一波波的驚奇饗宴。那麼普通的菜色，只有入嘴後，才層層疊疊地散發魅力，且又不擾人地逗弄著食客的感官，恰如那舞台上的繽紛巧步，也只教人更寧靜地品味而已。

沒有特色，卻只在生活裡守著門風規範，「這才是真正的中國傳統文化」，吳迎老師如是說。

梅派專家吳迎先生簡體版著作【從梅蘭芳到梅葆玖】，即將來台出版為繁體版的【梅派家風】。加上主標題的原因，即在於梅派的演出精髓：「最大的特點就是沒有特點！」看完整本書，愛上梅家人的原因，已不是那深入骨髓的演出魅力，卻是那融入生活品質，而將之端上舞台的人生經驗。如梅玖葆先生說的：「梅蘭芳是用心來唱，用心來演，用他真誠的心，跟他的感情，跟他的愛來演；觀眾被他征服了，自然地形成了他的表演風格——梅派的藝術。」

梅派藝術是從觀眾中叫出來的！梅先生說：「我們不是沒有風格，如果把風格都演『平』了，那是『水』了，也不是梅派了。」

受邀到北京品嚐【梅府家宴】，便興沖沖地更改機票，一下飛機直奔冷颼颼的西城區大翔鳳胡同 24 號梅蘭芳故居，忙不迭地拍照，試圖捕捉一點梅大師的殘餘氣味。那座古得濃郁的小院落，此起彼落地揚聲

清唱，似遠又近地，述説著好幾代人的心聲。

等候自行駕車赴會的梅葆玖先生時，吳迎老師一再表示：「繁體版的書，最適合演繹梅派風格，原汁原味的傳統文化，正是我們極力推廣的方向……。」我回應：「大略翻閱這本書，便已看出梅府的家風，恰恰是梅派的演出風範，因早已內化爲生活裡的東西，才能在舞台上形成文化。」話聲未落，即受到吳老師的大力讚賞，在梅先生眼前直説：「妳説得太到位了，許多人浸淫數十年，都説不出這麼精準的一句話。」

席間，梅先生安適嫻雅地用餐，提起自己開車赴宴，便忽似頑童地笑稱：「我喜歡機械，還開過飛機呢！我有位香港朋友愛飛機，便也讓我在空中玩了兩下……。」似乎大宅院裡都有這樣的宅男，許多業餘機械專家都來自深宮或豪門，的確其來有自。專注的規範養成中，才能深入地看待繁複的過程。

吳迎老師表示【梅府家宴】試圖登陸台灣，因爲這裡才有真正欣賞傳統文化的食客，但願我們真的是。

二〇一一年四月久日再訪梅葆玖先生時，雲翔導演在座，頻頻詢問：「梅蘭芳先生強調不打罵孩子的教育方式，是如何辦到的？」梅先生忽然俏皮溫柔地答覆：「父親認爲嚇壞了孩子，更聽不懂。有回跟父親同台，我緊張得走錯方位，幸虧父親技巧地將錯就錯，舞台下的觀眾並未發現，我當然嚇得冒汗，心想回家可慘了。果然，一到家就被父親叫去，但不是挨罵，卻是更仔細地解説我的錯誤，該如何迴避，若真在台上犯錯，可以如何修飾。如此一來，我就永遠記住了。」

從梅先生身上，見識了中國傳統文化的家教與門風。我何其有幸，出版了這本書。

陳念萱

中國男旦藝術　梅葆玖化妝全過程　1983年歷史的記載

吳迎　拍攝

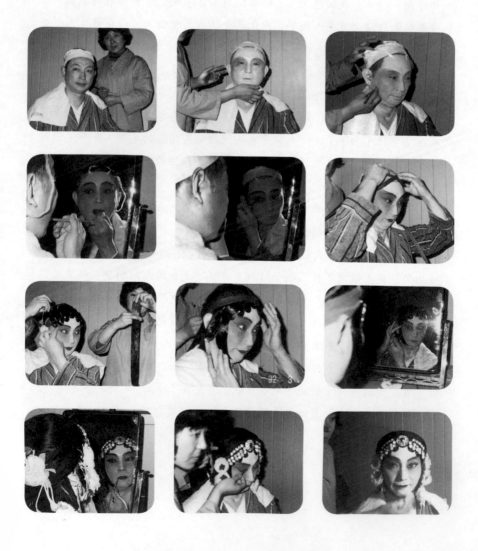

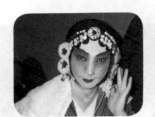
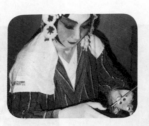

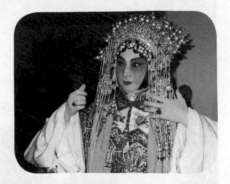
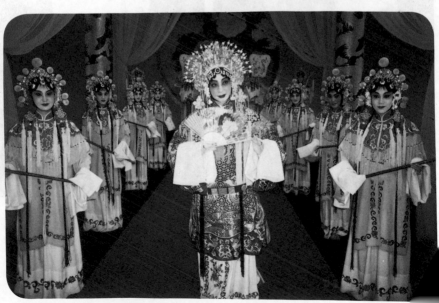

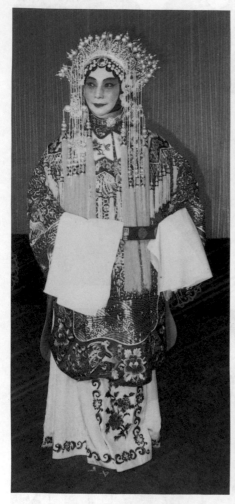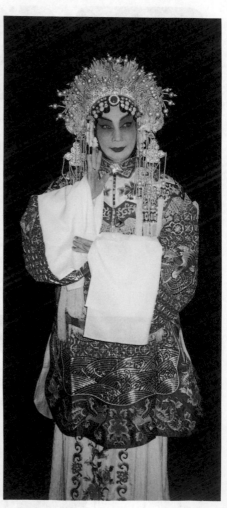

《大登殿》　右｜《醉酒》

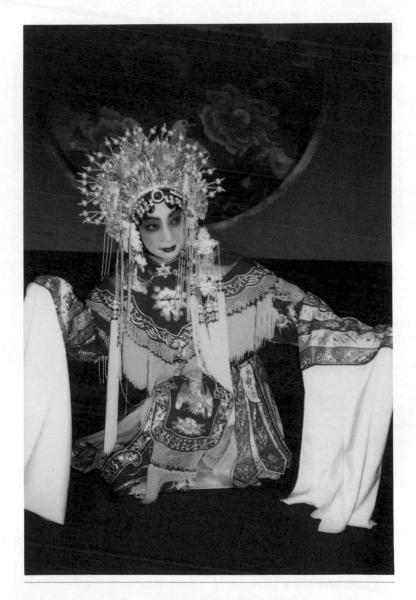

2004 年的《醉酒》

梅派家風 從梅蘭芳到梅葆玖

社長｜呂雪月
作者｜吳迎
主編｜陳念萱
美編｜徐蕙蕙
一校｜陳念萱
二校｜劉悅妣
三校｜劉悅妣
總顧問｜王星威
法律顧問｜羅明通律師
出版者｜甯文創事業有限公司　Email: ningfeifei9813@gmail.com
　　　　地址：106台北市大安區復興南路二段45號2樓

發行統籌｜華品文創出版股份有限公司　地址：100台北市中正區重慶南路一段57號13樓之1
讀者服務專線：＋886-2-2331-7103　(02)2331-8030　傳真：＋886-2-2331-6735
Emai：service.ccpc@msa.hinet.net　部落格：http://blog.udn.com/CCPC

總經銷｜大和書報圖書股份有限公司　地址：台北縣新莊市五工五路2號
電話：(02)8990-2588　傳真：(02)2299-7900

製版與印刷｜仟業影印有限公司

2011年（民100）5月初版一刷
定價｜NT$350
版權所有　翻印必究
ISBN 978-986-86935-7-9
Printed in Taiwan

本書中文繁體字版由中國青年出版社授權出版

國家圖書館出版品預行編目（CIP）資料

梅派家風：從梅蘭芳到梅葆玖 / 吳迎著.
—— 初版. —— 臺北市：甯文創，民100.05
面；　公分 ——（梵行路書系：05）
ISBN　978-986-86935-7-9（平裝）
1. 梅蘭芳　2. 梅葆玖　3.京劇　4.傳記　5.中國

982.9　　　　　　　　　　1000073038